신화의
미술관

신화의
미술관

올림포스 신과 그 상징 편

이주헌 지음

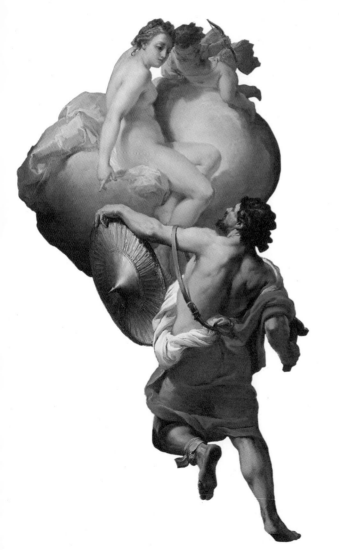

아트북스

우리의 상상력에 날개를 달아주는 신화미술

1990년대 중반쯤이었던 것으로 기억한다. 우리 사회에 신화 붐이 크게 일었다. 그 뒤 신화와 관련된 서적들, 특히 그리스·로마신화를 소개하는 책들이 많이 출간되었다. 상당수 책들이 신화를 주제로 한 서양 미술작품을 참고도판으로 실었고, 그 덕에 일반 독자들도 서양의 신화미술에 대해 꽤 친근감을 느낄 정도가 되었다.

　물론 이렇게 신화 서적의 참고도판으로 신화미술을 접하는 것도 신화미술을 이해하고 감상하는 데 도움이 된다. 그러나 이들 도판은 대부분 책 내용을 보조하기 위해 일종의 일러스트레이션으로 실린 것이다보니 작품 자체에 대한 설명이 없어 작품 이해에 한계가 있다. 사실 미술가들은 신화의 내용을 항상 그대로 반영해 작품을 제작하지만은 않는다. 작가 나름의 해석과 구성을 중시하는 경우 본래의 내용으로부터 벗어나 나름의 상상을 더하는 사례가 적지 않다. 그런 점에서 신화미술은 그 나름대로 따로 다뤄질 필요가 있다. 꼭 본격적인 미술사적 연구만을 말

하는 것은 아니다. 학문적 접근 외에 하나의 감상 대상으로서 신화미술을 집중적으로 보고 즐기는 것 자체가 독자적인 가치와 의미를 지닐 수 있다. 예술가들이 신화를 어떻게 해석하고 표현해왔는지 살펴보고 그 열정에 함께 공명하는 것은 분명 흥미진진한 경험이다. 이것도 결국 신화가 수용되고 퍼져나가는 역사의 일환이라고 할 수 있다.

신화는 본질적으로 상상력의 소산이다. 예술 또한 상상력의 소산이다. 둘 다 같은 뿌리에서 나왔다. 그래서 영국의 비교종교학자 카렌 암스트롱은 "신화는 예술의 한 형태다"라고 말했다. 그런 까닭에 미술작품들을 통해 신화를 들여다보는 이 책은 '미술이라는 예술을 통해 신화라는 예술의 이해를 꾀하는 책'이라고 할 수 있다. 신화를 통해 우리의 근원적인 상상력을 일깨우고 신화미술을 통해 그 상상력에 날개를 닮으로써 우리는 예술의 본질인 상상력의 무한한 확장을 우리 안에서 경험할 수 있다. 신화예술은 우리를 매우 풍요롭고 창조적인 상상의 세계로 이끌어주는 훌륭한 길잡이인 것이다.

이 책은 그리스신화의 주요 캐릭터들과 일화들을 서양의 신화미술 작품들을 통해 살펴보는 것을 기본 목적으로 하고 있다. 그래서 이번 편에서는 올림포스 신들을 표현한 미술작품들을 소개하는 데 초점을 맞췄고, 곧 나올 다음 권의 경우 영웅들과 군소 신격들을 표현한 그림들, 그리고 화가들이 사랑한 신화 주제들을 소개하는 데 초점을 맞췄다.

책에서 소개하는 신화미술 작품들은 대부분 르네상스 이후 제작된 것들이다. 물론 고대에 만들어진 작품도 일부 실려 있다. 그러나 가급적 근대의 신화미술 작품들 위주로 선별해 책을 구성했다. 이는 이 책이 신화미술을 감상하는 데 주안점을 두고 있어 우리에게 익숙한 르네상스 이후의 작품들이 그 목적에 가장 걸맞기 때문이다. 물론 고대의 미술작

품들이 감상의 대상이 아니라는 이야기는 아니다. 그러나 고대 그리스인들에게 미술작품으로 구현된 신의 이미지는 가시화된 신성神性으로서의 의미가 컸다. 감상의 대상이기 이전에 숭배와 의식을 위해 만들어진 것이었다. 우리의 입장에서는 아무래도 근대의 미술작품들에 비해 이해도와 친숙도가 떨어지기 때문에 이 작품들에 대해 제대로 알기 위해서는 보다 많은 설명이 필요하다. 한마디로 감상보다는 '지식 습득'에 방점을 두고 보게 되는 것이다.

그리고 장르의 측면에서 보아도, 현전하는 고대의 작품들은 대부분 조각과 도기화陶器畵여서 이 같이 감상을 목적으로 한 책에 싣는 데 한계가 있다. 책과 같은 인쇄매체는 아무래도 입체작품보다 회화를 소개하는 데 유용하다. 그러나 폼페이 벽화 같은 로마시대의 벽화를 제외하면 고대 회화, 특히 그리스 회화는 거의 전하는 것이 없다. 도기화의 경우 오늘날 텍스트로는 전해지지 않는 신화 내용까지 담고 있을 정도로 매우 풍부한 이야기가 표현되어 있지만, 장식을 위한 선묘 위주의 평면적인 그림이어서, 말 그대로 일종의 일러스트레이션 역할을 넘어서기 쉽지 않다. 예술적인 풍미를 얻는 데 한계가 있는 것이다. 그런 까닭에 고대미술을 통해 그리스신화를 돌아보는 것은 추후의 과제로 남겨놓는 게 좋겠다고 생각했다.

반면 르네상스 이후의 신화미술은 감상에 최적화된 미술이라고 할 수 있다. 근대의 서양인들에게 그리스신화는 고대인들과 달리 종교적인 의미를 전혀 지니고 있지 않았다. 당연히 이들의 신화미술에는 숭배와 의식을 위한 요소가 전무했다. 근대인들에게 신화는 무엇보다 상상력을 자극하는 흥미로운 이야기였고, 신화미술은 이를 시각적인 파노라마로 펼친 신나는 볼거리였다. 오로지 감상을 목적으로 제작된 것들이었다.

우리가 유럽의 미술관들을 방문하게 되면, 바로 이 신화미술 작품들을 무수히 만나게 된다. 이 책은 그런 방문자들 혹은 그런 방문을 꿈꾸는 사람들을 우선적인 독자로 상정한 책이라고 할 수 있다. 미술관에서 대하게 되는 작품들이 무엇을 주제로 했고 어떤 시각으로 접근한 것인지 기본적인 정보를 제공하는 데 주안점을 둔 책인 것이다. 그래서 이 책을 읽고 유럽의 미술관들을 방문한다면 설령 처음 보는 신화 그림이라도 나름의 유추를 하는 데 도움이 될 수 있을 것이다.

물론 제한된 분량 안에 담을 수 있는 신화의 주제와 작품에는 한계가 있으므로 가급적 핵심적인 주제와 대표적인 미술작품을 소개하기 위해 애썼다. 무엇보다 미술가들이 가장 선호했거나 중요하게 취급한 주제들과 이를 표현한 작품들을 중점적으로 소개했다. 신화 자체로는 흥미롭고 인기가 많더라도 미술작품으로 제작할 때 제약이 많거나 조형적인 매력이 크지 않으면 좋은 작품이 나오기 어렵다. 그런 주제와 작품들은 당연히 이 책에서 빠졌다. 이 책의 무게중심이 신화 그 자체가 아니라 신화를 주제로 한 '미술'에 있기 때문이다.

책 구성의 측면에서는, 올림포스 신들을 소개하는 1권에서는 신들의 표지와 상징에 대한 설명을 많이 넣었다. 아테나가 지혜를 상징하고, 아프로디테가 미를 상징하는 데서 알 수 있듯 그리스신화의 신들은 세계의 다양한 가치나 덕, 현상을 상징하는 존재들이고, 신들 또한 그들의 표지물을 통해 다채로운 방식으로 표상되었다. 그런 만큼 이들을 동원한 다양한 주제화와 알레고리화가 많이 그려졌는데, 그 표지와 상징의 역할을 알면 코드를 풀어나가듯이 그림을 해석할 수 있다. 그만큼 작품 감상에 큰 도움이 된다. 그래서 이를 뒷받침하기 위한 내용을 가급적 충실히 포함하려 했다.

신화의 영웅 이야기는, 탄생에서부터 성장, 죽음에 이르기까지 우리의 유한한 삶으로부터 우리가 어떤 의미를 찾고 어떤 가치를 추구할 것인지에 대해 생각하게 하는 성찰의 드라마다. 이런 영웅 신화를 서양의 미술가들은 어떤 시각과 관점에서 표현했는지가 이 책의 2권이 쏟는 주요 관심사다. 그리고 님페와 사티로스, 켄타우로스처럼 신화의 주연은 아니지만 오랜 세월 사람들의 사랑을 받아온 캐릭터들과 미술가들이 특별히 사랑했던 신화의 장면들을 담은 그림들을 함께 소개한다.

참고로, 이 책의 신과 영웅들, 기타 등장인물의 이름 및 지명 표기는 기본적으로 그리스어 이름을 따랐다. 라틴어 이름이 있는 경우는 해당 그리스어 이름이 처음 나올 때 괄호를 넣어 보충적으로 표기했다. 그래서 우리가 잘 아는 '비너스'의 경우 '아프로디테(베누스)'라고 표기한 뒤 계속 '아프로디테'를 사용했다.

앞에서 "신화는 예술의 한 형태"라고 한 카렌 암스트롱의 말을 언급했다. 예술작품을 통해 신화를 들여다보는 것만큼 우리의 정서를 풍부하게 하고 상상력을 확장시키는 것도 드물다. 신화가 고무하는 상상의 세계를 즐기는 것도 좋지만, 그것이 뿌리가 되어 우리의 상상력이 성장하고 진화한다면 그것만큼 좋은 일은 없을 것이다. 신화는 정체되어 있는 이야기가 아니다. 우리 안에서 늘 새롭게 진화하고 성장하는 이야기다. 이 책을 읽는 독자들께서 그런 상상력의 진화와 성장을 경험하시기를 소망한다.

2020년 7월

이주헌

CONTENTS

1부

사랑과 관능,
풍요를
노래한 신들

난봉꾼
제우스의
변신은 무죄?
신들의 신

제 우 스

형제들을 구하고 올림포스 신족의 시대를 연 제우스_

제우스(로마신화에서는 유피테르)는 그리스신화의 최고신이다. 모든 권위와 권력의 정점에 서 있다. 그런 제우스도 어릴 적에는 사멸의 위기를 겪었다. 태어나자마자 아버지 크로노스(로마신화에서는 사투르누스)에게 먹힐 뻔한 것이다. 어머니 레아(로마신화에서는 루아 혹은 옵스)가 돌을 강보에 싸서 크로노스에게 먹이고는 제우스를 크레타섬에 꼭꼭 숨겼다. 크로노스는 자신의 아버지 우라노스(로마신화에서는 카일루스)를 왕좌에서 쫓아내고 우주의 지배자가 된 티탄 신족의 우두머리였다. 그는 언젠가 자신이 낳은 자식에 의해 권좌에서 쫓겨날 것이라는 가이아(로마신화에서는 테라 혹은 텔루스)의 신탁을 듣고 아내 레아가 아이를 낳는 족족 집어삼켰다. 여섯번째로 태어난 제우스도 그렇게 사라질 처지였지만, 돌멩이를 강보에 싸서 크로노스에게 먹인 어머니의 기지로 목숨을 건진 것이다.

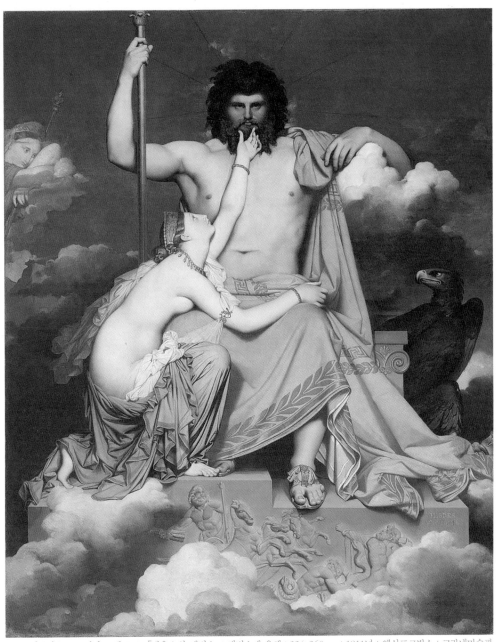

장오귀스트 도미니크 앵그르 | 「제우스와 테티스」 | 캔버스에 유채 | 324×260cm | 1811년 | 엑상프로방스 그라네미술관
_____ 티탄 신족을 물리치고 올림포스 신족의 시대를 연 제우스는 최고로 존엄한 우주의 권력자다.

크로노스의 눈을 피해 성장한 제우스는 세월이 흘러 아버지에게 도전장을 내밀었다. 크로노스가 삼킨 형제들을 되살려내고 그들과 힘을 합쳐 아버지와 아버지의 뒷배인 티탄족과 싸웠다. 무려 9년을 싸운 끝에 결국 크로노스와 티탄의 무리를 패퇴시키고 그들을 지하 저 깊은 곳, 타르타로스에 가둬버렸다. 그렇게 온 우주의 권력을 차지한 제우스와 그의 형제들은 영광스런 올림포스 신족의 시대를 열어가게 된다.

이렇게 최후의 권력을 장악한 위대한 권력자이니 서양 미술가들은 당연히 그를 매우 위풍당당하고 존엄한 존재로 묘사했다. 그러면 그는 어떤 주제의 작품에 가장 많이 그려졌을까? 앞에서 언급한 티타노마키아(티탄족과의 싸움)나 기간토마키아(거인족 기간테스와의 싸움) 등 스펙터클한 싸움의 주인공으로도 곧잘 그려졌지만, 무엇보다 여신이나 여인들과 벌인 연애 이야기의 주인공으로 가장 많이 그려졌다. 숫자상으로 전자는 후자에 비교될 수 없다. 그만큼 제우스의 러브 스토리가 많이 그려졌다. 화가들이 최고로 선호한 주제는 그의 영웅적인 투쟁이나 지도자로서의 역할이 아니라 사랑 놀음이었던 것이다. 사실 신화 이야기를 봐도 그에 관한 에피소드 중에 압도적으로 많은 것이 사랑 이야기이다. 게다가 대중은 그런 연애 이야기를 아주 좋아했으니 화가들의 붓이 자연스레 사랑 주제로 흘렀다. 조형예술가로서 아름다운 나신들을 표현할 수 있는 것은 덤이었다.

제우스의 사랑 이야기는 변신 이야기___

제우스의 사랑 이야기, 특히 중요한 사랑 이야기는 달리 표현하면 변신 이야기이다. 제우스는 원하는 사랑

을 쟁취하기 위해 스스로를 다른 존재로 둔갑시키는 경우가 많았다. 그런 점에서 제우스는 진실한 사랑꾼은 아니었다. 상대를 속이거나 현혹시키기 위해 다른 존재로 변신한 뒤 자신의 욕망을 충족시킨 난봉꾼이자 나쁜 남자일 때가 많았다. 제우스를 일컬어 "신들과 인간들의 아버지"라고 하는데, 주신主神으로서 그의 드높은 위상을 수식하기 위한 표현이기도 하지만, 실제 그가 많은 신들과 인간들의 생부였다는 점에서 이는 혈연관계의 '실체적 진실'을 드러낸 표현이기도 하다.

제우스가 사랑을 쟁취하기 위해 어떤 형상으로 변신했나를 살펴보면, 백조, 뻐꾸기, 독수리, 황소, 금비, 여신, 사티로스, 인간 등 매우 다양하다. 그래서 제우스의 사랑을 주제로 한 그림들에서 제우스가 지금 무엇으로 그려졌는가를 살펴보면 그 이야기가 무슨 이야기인지 금방 알 수 있다.

먼저 백조 주제를 보자. 백조 주제라면 이는 제우스와 레다의 이야기다. 무수한 서양의 미술가들이 세월을 이어가며 그린 이 주제는, 무엇보다 르네상스의 대가 레오나르도 다빈치와 미켈란젤로의 그림으로 유명하다. 그러나 두 사람의 원작은 다 망실되어 지금은 볼 수 없다. 다만 후배 화가들이 원화가 존재할 때 이를 보고 베끼거나 그 영향을 진하게 받아 그린 그림들이 남아 있어 원작의 면모를 어느 정도 짐작할 수 있다. 플랑드르의 거장 페터르 파울 루벤스Peter Paul Rubens, 1577~1640가 미켈란젤로의 그림을 그대로 모사한 「레다와 백조」를 보자. 미켈란젤로 특유의, 여성의 신체도 남자처럼 다소 근육질로 그리는 특징이 그대로 드러나 있다. 여기에 루벤스 고유의 활달한 붓놀림이 더해졌다. 화면의 여인과 백조는 서로 밀착해 육체적 사랑을 나누는데, 미켈란젤로 시대에는 매우 충격적인 표현이었을 것이다. 하지만 실제 인간 남녀의 모습으로 그

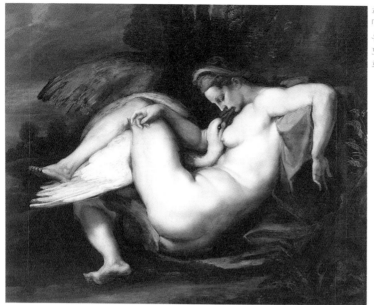

페터르 파울 루벤스 |
「레다와 백조」| 캔버스에
유채 | 64×80cm | 1599년 |
드레스덴 | 알테마이스터
회화관

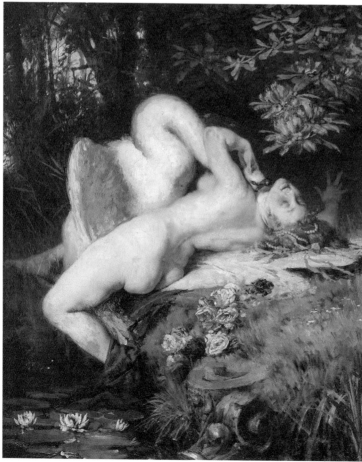

하인리히 로소프 |
「레다와 백조」| 캔버스에
유채 | 55×43cm | 19세기 |
뮌헨 | 렌바흐하우스

_____서양 미술에서
누드의 여인이 백조와
서로 어우러져 있다면
그 그림의 주제는
대부분 제우스와
레다에 관한 것이다.

런 표현을 한 것은 아니어서 그래도 수용이 가능했던 듯하다. 그게 당시의 풍속적 기준이었다.

신화에 따르면, 스파르타의 왕비였던 레다는 백조로 변신한 제우스의 유혹에 넘어가 그와 사랑을 나눴다. 일설에 의하면 백조가 독수리에게 쫓기는 것을 본 레다가 백조를 품고 독수리를 쫓아버렸는데, 그 틈을 놓치지 않고 백조가 레다를 덮쳤다고 한다. 레다를 보고 욕정을 품은 제우스가 변신하고 연출한 '사기극'이었던 것이다. 후기의 그리스신화는 이 일로 레다가 헬레네와 폴리데우케스를 임신했고, 같은 날 남편 틴다레오스와도 잠자리를 같이해 카스토르와 클리타임네스트라를 뱄다고 한다. 그러니까 모두 두 번의 동침으로 한꺼번에 네쌍둥이를 임신한 것이다. 누구는 알에서 태어났고 누구는 탯줄 달고 태어났다는 뒷이야기가 나오는데, 이는 아버지가 백조와 인간 둘이었기에 생겨난 이야기이다. 어쨌거나 이 가운데 헬레네는 저 유명한 트로이전쟁의 발발 원인이 되는 절세의 미녀로 자란다. 이 에피소드가 시사하듯 서양 미술에서 젊고 아름다운 여인, 특히 누드의 여인이 백조와 서로 어우러져 있는 그림이라면 그 그림의 주제는 대부분 제우스와 레다 이야기이다.

이번에는 다른 인기 주제인 황소 주제로 가보자. 황소와 아리따운 여인의 조합은 제우스와 에우로페 이야기를 형상화한 것이다. 에우로페는 페니키아의 공주였다. 어느 날 시돈 해변에서 친구들과 놀던 에우로페는 어디에서 나타났는지 갑자기 시야에 들어온 흰 소 한 마리를 보았다. 무척이나 잘생긴 황소였다. 처음에는 무서운 느낌이 들었으나 호기심이 동해 소에게 가까이 다가갔다. 쓰다듬어보고 화관도 씌워주었다. 황소는 공주의 손에 입맞춤으로 화답했다. 황소의 유순하면서도 그윽한 눈길, 늠름한 자태에 매료된 에우로페는 불현듯 소의 등에 올라타고 싶은 마

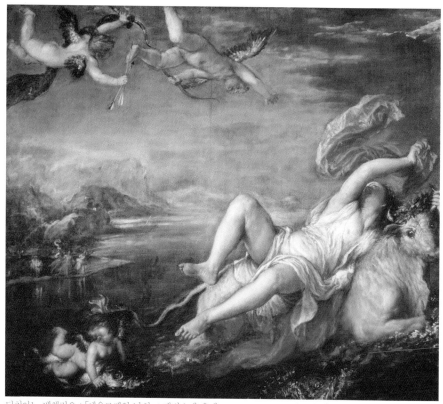

티치아노 베첼리오, 「에우로페의 납치」 | 캔버스에 유채 | 178×205cm | 1560~62년경 | 보스턴 | 이사벨라스튜어트가드너미술관

음이 생겼다. 그것이 덫이었다. 에우로페가 올라타자 소는 기다렸다는 듯이 공주를 매단 채 바다로 뛰어들었다.

　놀란 공주가 도와달라고 아무리 소리를 질러도 소용이 없었다. 발을 동동 구르는 다른 소녀들을 뒤로하고 소는 빠른 속도로 크레타섬을 향해 헤엄쳐갔다. 모든 것이 꿈만 같았다. 그렇게 에우로페는 낯선 곳에 홀로 떨어졌다. 크레타섬에 도착한 황소가 제 모습을 드러내니 곧 제우스였다. 불가항력적으로 제우스의 뜨거운 팔에 부둥켜안긴 에우로페는 그날

의 사건으로 라다만티스, 미노스, 사르페돈이라는 세 아들을 낳게 된다.

이 주제 역시 많은 화가들에 의해 형상화되었다. 16세기 이탈리아의 거장 티치아노 베첼리오Tiziano Vecellio, c.1488~1576가 그린 「에우로페의 납치」가 그중 가장 유명한 그림일 것이다. 티치아노의 능숙한 붓은, 황소가 된 제우스의 바쁜 물질에서 에게해보다 더 큰 욕정의 바다를 떠올리게 하고, 안타까이 풀어져나가는 에우로페의 옷에서 여인의 가련한 신세를 생생히 드러낸다. 왼쪽 저 멀리 해변에는 절규하는 소녀들이 어렴풋이 보이고, 이게 무슨 축복할 일일까만 사랑의 신들인 에로테스(복수의 사랑의 신들)가 두 주인공 주변에 어른거린다. 갑작스레 벌어진 사건이 주는 충격의 여파로 화면 전체는 다소 거칠고 흔들리는 듯한 모습을 보이며 관람자의 눈을 단숨에 사로잡는다.

무생물로도 변신한 제우스_____

제우스는 생명이 없는 무생물로도 곧잘 변신했다. 그래서 다나에에게 반해 청동탑에 들어갈 때는 금비가 되기도 했다. 서양 미술가들은 이 주제를 그릴 때 제우스를 금비가 아니라 금화로 표현하곤 했다. 빗방울은 너무 작으니 보다 드라마틱해 보이게 금화로 표현하는 형식을 택한 것이다.

신화에 의하면, 아르고스의 왕 아크리시오스는 딸 다나에가 낳은 자식, 그러니까 외손자에 의해 죽게 될 것이라는 예언을 들었다. 이 비극을 피해보고자 다나에를 청동탑에 가두었다. 남자와의 접촉을 원천봉쇄한 것이다. 그러나 그런 노력도 제우스가 다나에의 아름다움에 매료됨으로써 모두 헛수고가 되었다. 제우스가 금비로 둔갑해 지붕의 틈새(혹은 비

좁은 창 사이)로 들어가 다나에로 하여금 영웅 페르세우스를 배도록 한 것이다. 딸이 아들을 낳자 자신의 손으로 죽일 수는 없었던 아크리시오스는 딸과 외손자를 상자에 넣고 바다에 던져버렸다. 그렇게 연을 끊었으나 결국 장성한 외손자가 돌아와 의도치 않게 아크리시오스를 죽이게 된다. 예언은 그렇게 실현되고 말았다.

거장 티치아노는 에우로페뿐 아니라 다나에도 그렸다. 그가 그린 다나에 그림은 워낙 인기가 많아 이어지는 주문에 따라 여러 점 제작되었다. 대부분 다나에가 침대에 비스듬히 누워 있고 오른쪽으로 하녀나 에로스가 보조출연자로 그려진 그림들이다. 하녀가 그려진 경우 그녀는 하늘에서 떨어지는 금화를 받기 위해 앞치마를 펼치거나 쟁반을 들고 있

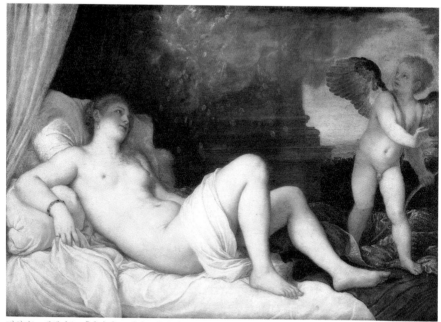

티치아노 베첼리오 l 「다나에」 l 캔버스에 유채 l 120×172cm l 1545~46년 l 나폴리 l 카포디몬테국립미술관

다. 티치아노(와 그의 공방)가 제작한 「다나에」는 최소 6점 이상으로 추정된다. 나폴리와 런던, 시카고, 마드리드, 빈, 상트페테르부르크 등지의 미술관에 소장되어 있다.

1544년 이 시리즈의 첫 작품을 만든 티치아노는 1560년대까지 이 주제를 계속 제작했다. 그 가운데 에로스가 등장하는 유일한 작품인 나폴리 국립미술관 소장품을 보면, 화면 오른편의 에로스가 놀란 표정으로 화면 상단의 구름을 쳐다보고, 구름에서는 금화가 다나에의 나신 위로 떨어진다. 에로스의 놀란 표정과 달리 다나에는 이미 사태를 예상하

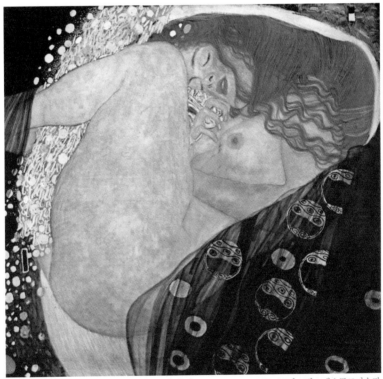

구스타프 클림트 | 「다나에」 | 캔버스에 유채 | 77×83cm | 1907~08년 | 빈 | 레오폴트미술관

고 있었다는 듯 차분하고 순종적인 표정을 짓는다. 신의 의지를 누가 막으랴. 티치아노는 군주의 의지를 이 신의 의지에 비유했다고 전해진다. 제우스를 군왕으로, 다나에를 백성으로 설정함으로써, 백성의 동의 여부와 상관없이 어떤 상황에서도 군왕은 절대적인 권력으로 백성을 지배할 수 있다는 것, 그리고 그런 지배에 결국 백성도 만족하게 된다는 메시지를 티치아노가 이 그림에 복선으로 깔아놓았다는 것이다.

서양 미술사에서 티치아노 그림 못지않게 유명한 다나에 주제의 그림은 오스트리아 화가 구스타프 클림트Gustav Klimt, 1862~1918가 그린 「다나에」다. 클림트는 다나에의 가랑이 사이로 금화가 쏟아져내리는 장면을 그렸다. 성적인 뉘앙스가 매우 강한 그림이다. 태아처럼 몸을 웅크린 다나에의 몸은 수태를 상징한다. 그리고 그녀의 진한 도취는 제우스의 승리를 암시한다.

마지막으로 검은 구름 주제를 보자. 제우스가 검은 구름이 된 것은 아니지만, 검은 구름을 피워 자신의 목적을 달성하는 이야기이다. 이 주제는 이오와 관련이 있다. 이오는 강의 신 이나코스의 딸이다. 이오에게 반한 제우스는 아리따운 아가씨를 만나면 언제나 그러했듯 다가가 자기와 사랑을 나누자고 졸랐다. 주신이 사랑을 구하니 두려워진 이오는 뒤도 안 돌아보고 달아났다. 그러나 제우스의 손아귀에서 벗어난다는 것은 애당초 불가능했다. 제우스는 술수를 부려 이오에게 어둠의 장막을 내렸고, 갑자기 닥친 어둠으로 앞을 못 보게 된 이오는 결국 제우스에게 붙잡혔다. 제우스는 이오에 대한 열정으로 뜨겁게 달아올랐지만 서두르지 않았다. 이오와 사랑을 나누기에 앞서 그는 대지로부터 검은 구름을 피워올렸다. 올림포스 천궁에서 내려다볼 아내 헤라의 눈으로부터 자신을 가리기 위해서였다.

이탈리아 화가 안토니오 다 코레조Antonio da Correggio, 1489~1534는 「제우스와 이오」를 그리면서 이 구름 장면을 매우 로맨틱하게 형상화했다. 뭉게뭉게 피어오르는 검은 구름이 자포자기한 아리따운 처녀를 감싸며 부드럽게 달래고 있다. 세밀히 뜯어보면, 이오의 허리를 감은 구름에서 손이, 그리고 이오의 얼굴 주변으로 흐르는 구름에서 남자의 얼굴이 각각 엿보인다. 화가는 검은 구름을 제우스의 변신으로 그렸다. 그렇게 함으로써 전능자로서의 힘과 권위, 그리고 타고난 난봉꾼으로서의 느끼한 '갈랑트리'(여자에게 환심을 사려는 태도)를 동시에 전해주고 있다. 따지

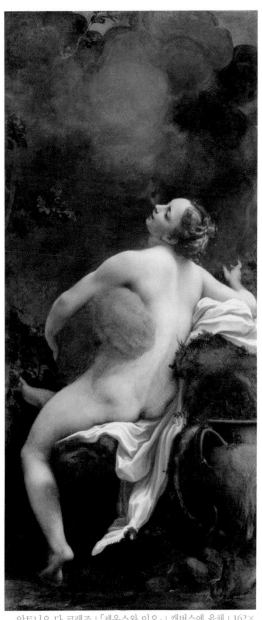

안토니오 다 코레조 l 「제우스와 이오」 l 캔버스에 유채 l 162×73.5cm l 1530년경 l 빈 l 미술사박물관

고 보면 매우 폭력적인 주제인데, 이를 마치 아름다운 사랑 이야기처럼 로맨틱하게 그렸다. 관습적으로 '사랑 이야기'라고 불러왔으니 그리 부르지 오늘날의 잣대를 들이밀면 이와 같은 제우스의 사랑 이야기는 대부분 '약취와 유인에 의한 겁탈 이야기'라고 하는 게 옳을 것이다.

동성애도 자연스럽게 받아들인 '그릭 러브' 제우스의 '사랑 이야기'는 이밖에도 칼리스토 이야기, 가니메데스 이야기, 알크메네 이야기, 세멜레 이야기 등 끝없이 이어진다. 그만큼 많은 제우스의 사랑 이야기가 화가들의 화포를 끊임없이 오르내렸다.

이 가운데 칼리스토와 가니메데스 이야기는 동성애적 측면이 있는 에피소드라 특별히 눈길이 간다. 칼리스토 이야기는 제우스가 아르테미스로 변신해 그녀를 추종하는 님페(님프) 칼리스토와 사랑을 나눈 이야기이고, 가니메데스 이야기는 제우스가 독수리로 변신한 뒤 미소년 가니메데스를 납치해 연인으로 둔 이야기이다. 고대 그리스에서는 동성애, 특히 남성들 사이의 동성애가 매우 자연스럽게 받아들여졌다. 심지어는 권장되기도 했다. 그래서 고대 그리스 로마 연구자들은 이를 통칭해 '그리스식 사랑Greek Love'이라고 부른다. 칼리스토와 가니메데스 이야기의 동성애적 요소는, 그러므로 고대 그리스인들에게는 전혀 문제될 게 없었다. 다만 중세 이후 유럽에서는 동성애가 금기시되었고, 그 금기에도 불구하고 화가들은 이런 주제를 그림으로써 약간이나마 사회의 숨통을 틔어놓을 수 있었다. 가니메데스 주제의 그림은 코레조의 작품(「독수리에게 납치되는 가니메데스」)으로 이 장에서 확인하고, 칼리스토 주제의 그림은

안토니오 다 코레조 |
「독수리에게 납치되는 가니메데스」 |
캔버스에 유채 | 163.5×70.5cm |
1531~32년경 | 빈 | 미술사박물관
_____독수리로 변신한 제우스에게
납치되는 가니메데스. 고대 그리스의
동성애 문화를 반영하는 신화 주제다.

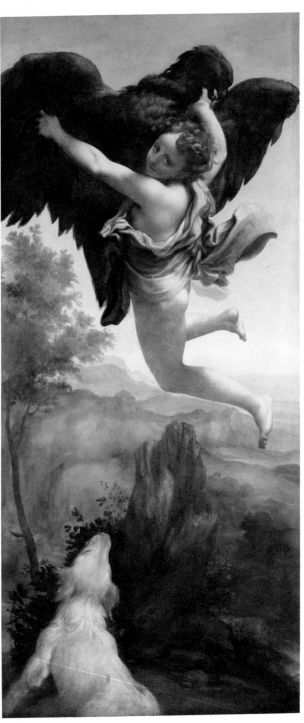

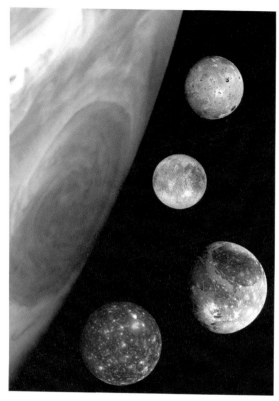

아르테미스 편에서 좀더 자세히 살펴보겠다.

　제우스의 사랑 이야기는 천체에도 반영되어 있다. 태양계의 행성 중에 제일 큰 행성인 목성은 고대 로마시대부터 유피테르(곧 그리스신화의 제우스, 영어로는 주피터)로 불렸다. 목성의 위성들 가운데 큰 위성들인 갈릴레이 위성은 각각 이오, 에우로페, 가니메데스, 칼리스토 등 제우스의 연인들 이름으로 불린다. 이 이름들은 독일의 천문학자 요하네스 케플러에 의해 제안되어 역시 독일의 천문학자인 시몬 마리우스가 채택한 것이라고 한다.

제우스의 상징

주신의
위엄과 권위를
담지한 벼락

**번개는 하늘의 징벌이라고
생각한 고대인들_____**

스마트폰이나 기타 가전제품의 충전 표시에 번개 이미지가 뜨는 것을 흔히 볼 수 있다. 이때 번개는 전기를 나타낸다. 현대인들은 번개가 자연현상의 하나로, 구름과 구름, 구름과 대지 사이에서 일어나는 방전현상이라는 사실을 잘 알고 있다. 그러나 고대세계에서는 많은 사람들이 번개가 잘못을 저지른 인간에 대한 하늘의 징벌이라고 생각했다. 이는 그리스신화에도 깊이 녹아 있는 사고다.

그리스신화에서 번개는 제우스의 무기다. 천상에서 비와 우박을 내리고 천둥과 벼락을 치는 신이 신들의 왕 제우스이고, 제우스가 벼락을 내리칠 때는 대부분 징벌하거나 제거할 대상이 있기 때문이다. 그래서 제우스를 그릴 때는 그를 나타내는 대표적인 표지물로 번개를 함께 그려 넣곤 했다.

물론 번개 외에도 제우스를 특징짓는 여러 가지 상징이 있다. 큰 옥좌

와 홀이 있고, 독수리와 올리브관도 그를 나타낸다. 제우스는 누드로 그려질 때도 있지만, 보통 키톤이라고 하는 느슨한 가운 같은 옷을 입고 있을 때가 많다. 망토를 걸치거나 흉갑을 두를 때도 있다. 흥미로운 점은 정좌해 있을 때는 손에 승리의 신 니케(로마신화에서는 빅토리아)가 미니어처상으로 들려 있는 경우가 많다는 것이다.

어쨌거나 이런 상징들 가운데 제우스의 권위와 권세를 가장 잘 드러내주는 게 번개다. 그래서 제우스를 권위 있는 존재로 그려야 할 때 화가들은 번개를 가장 빈번히 그려넣었다. 그런데 미술작품으로 표현된 제우스의 번개는 때로 전혀 번개 같아 보이지 않는다. 특히 고대 조각들을 보노라면 마치 제우스가 바게트를 들고 있는 것처럼 보인다. 이는 벼락이 화염을 일으키는 경우가 많다는 점에서 화염 덩어리의 인상을 그런 식으로 표현한 것이라 할 수 있다. 근세 이후의 그림에서는 쾌걸 조로의 칼자국처럼 길게 번쩍이는 'Z' 형상으로 그릴 때도 있으나, 보통 작은 화염 형상이나 화살촉이 달린 작은 불덩어리, 통통한 비파형 검 혹은 짧은 지그재그 표창 등 대체로 작은 투척형 무기처럼 묘사했다. 손으로 들어 던지기 좋은 무기의 특성을 담아 표현하다보니 그렇게 관례화되어버린 것으로 보인다.

독특한 형태로 그려진
제우스의 번개_____

서기 3세기경에 만들어진 대리석상을 17세기에 새롭게 보수한 「스미르나의 제우스」는 번개를 표지물로 하는 전형적인 고대의 제우스상이다. 이 조각이 애초부터 남성 신격이었던 것은 분명해 보이나, 망실된 오른팔을 화염을 든 손으로 대체해 제우스

로 만든 것은 프랑스 조각
가 피에르 그라니에Pierre
Granier, 1655~1715다. 그
라니에는 고대의 제우
스 조각들을 참고해 다
소 도톰하면서도 쌍두雙頭
곤봉 같은 형태의 번개를 표현했
다. 양쪽 모두 화염이 갈래를 치고 나오다
서로 뒤섞여 몽우리를 이뤘다.

번개를 든 제우스의 모습은 매우 당
당해 보인다. 특유의 긴 머리와 두툼
한 수염이 단호한 얼굴 표정과 어우러
져 강한 카리스마를 느끼게 한다. 몸
매는 다부지고 자세는 굳건하다. 모든
신들의 왕이자 만물의 지배자답게 위세
와 권위가 넘쳐흐른다. 이렇게 위풍당당
한 태도로 번개를 든 제우스는 지금 누구
를 겨누고 있는 것일까?

누군가를 징벌하려는 듯한 모습으로 보
이니 당연히 악을 행했거나 신에게 도전한
자를 먼저 떠올리게 된다. 이탈리아 화가 파
올로 베로네세Paolo Veronese, 1528~88가 이
주제의 그림을 그렸다. 제우스가 악인들
에게 벌을 주려는 모습이 매우 역동적으

작자 미상 「스미르나의 제우스」 대리석 |
높이 234cm | 250년경(1686년 프랑스 조각가
피에르 그라니에가 보수) | 파리 | 루브르박물관

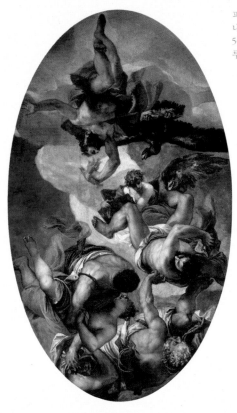

로 묘사된 「악인들에게 벼락을 내리치는 제우스」가 그 그림이다. 세로로
긴 타원형의 작품인데, 우리의 머리 위, 공중에서 벌어진 사건을 포착한
것이다. 이 그림이 원래 천장화였다는 사실을 안다면, 화가가 왜 이런 구
성을 시도했는지 어렵지 않게 이해할 수 있다. 제우스는 화면의 맨 윗부
분에 있다. 우리가 보기에는 물구나무 선 것처럼 거꾸로 그려져 있다. 그
의 곁에 독수리가 있어 그가 제우스임을 분명하게 알리고 있고, 그의 오
른손에는 역시나 번개가 들려 있다. 작은 화염처럼 묘사된 번개는 아래
쪽에 몰려 있는 악인들에게 곧 던져질 것이다. 이 그림은 주제 면에서나

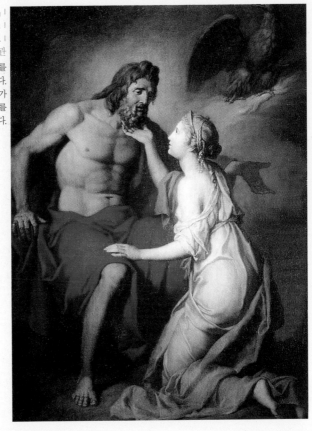

구성 면에서 왠지 종교적인 냄새를 강하게 풍긴다. 최후의 심판의 날 그
리스도가 죄인들을 벌하는 그림 같은 느낌을 주기 때문이다.

그러나 그리스신화에서 제우스는 기독교의 신처럼 절대 선으로 인식
되지도 않고 인류를 구원하는 구세주로 여겨지지도 않는다. 그러므로 그
와 적대한 세력을 꼭 악으로만 규정할 수도 없고, 그의 벌을 받았다고 전
부 악인이라고 할 수도 없다. 그래서 신화에는 거인족 기간테스처럼 권력
을 놓고 제우스와 다투다가 벼락을 맞은 존재들도 나오지만, 죽은 사람

을 살려내는 놀라운 의술을 행했다고 애꿎게 벼락을 맞은 아스클레피오스(로마신화에서는 아이스쿨라피우스) 같은 존재도 나온다. 아스클레피오스가 의술로 사람을 살리는 좋은 일을 했어도 그것이 기존의 질서를 무너뜨린 행위였던 까닭에 제우스로부터 벌을 받아야만 했던 것이다.

제우스의 벼락을 맞은 불운한 존재 가운데 화가들에 의해 가장 많이 그려진 이는 아마도 파에톤일 것이다. 드라마틱한 표현이 가능해 여러 화가들에 의해 다양한 구성으로 그려졌다. 파에톤은 태양신 헬리오스의 아들이다. 그러나 아버지를 보지 못하고 홀어머니 밑에서 자랐다. 어느 날 그는 자신이 태양신의 아들이라고 밝혔다가 친구로부터도 거짓말 하지 말라는 모욕을 당했다. 분을 참지 못한 파에톤은 아버지를 찾아나섰다. 태양이 솟아오르는 곳, 거기가 아버지의 집이었다. 가까스로 아버지를 만난 파에톤은 헬리오스와 반갑게 포옹했다. 아버지의 사랑을 확인하고 싶었던 그는 청을 하나 들어달라고 했다. 헬리오스는 기쁜 마음에 아무 소원이나 말하라고 했고, 그 말이 떨어지자마자 파에톤은 태양전차를 한 번만 몰게 해달라고 간청했다. 온 세상에 자신이 태양신의 아들임을 보여주겠다는 것이다. 아들의 말을 들은 아버지의 안색은 창백해졌다. 그 전차는 심지어 제우스에게도 내어줄 수 없는 것이었다. 헬리오스는 아들의 마음을 돌리려고 무진 애를 썼으나 파에톤은 요지부동이었다. 결국 파에톤의 손에 고삐가 쥐어졌고, 그는 벅찬 가슴으로 하늘을 향해 힘차게 날아올랐다. 하지만 그것은 엄청난 비극과 재난의 시작이었다.

전차가 무척 가벼워졌다고 느낀 말들은 곧 흥분해 날뛰기 시작했다. 더불어 까마득한 세상의 모습과 하늘의 괴물들에 놀란 파에톤은 두려움에 싸여 전차에 대한 통제력을 잃어버리고 말았다. 태양전차가 궤도를 이탈하니 숲과 농작물이 타들어가고 물은 말라버렸다. 에티오피아 사람

들은 태양열에 피가 끓어 피부가 새까맣게 변해버렸다. 심지어 올림포스 신들의 궁전마저 불에 그슬릴 지경이었다. 놀란 제우스가 번개를 들어 파에톤을 직격했다. 꿈에 그리던 생부를 만난데다 휘황찬란한 태양전차 까지 몰게 되어 감격에 겨웠던 파에톤은 그 행복의 절정에서 이렇게 어이없는 최후를 맞았다.

플랑드르 화가 루벤스의 「파에톤의 추락」은 벼락을 맞고 전차에서 떨어져나가는 파에톤과 놀라는 말들, 그리고 의인화된 시간과 계절을 그린 그림이다. 화면에서 제우스의 모습은 보이지 않는다. 그러나 오른쪽 상단에서 빗각으로 비쳐 들어오는 빛을 통해 제우스의 존재를 느낄 수 있다. 물론 이 빛은 벼락으로 인해 발생한 것이다. 오른쪽에 뒤집어진 전

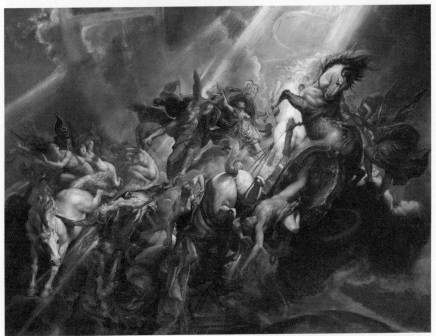

페터르 파울 루벤스 | 「파에톤의 추락」 | 캔버스에 유채 | 98.4×131.2cm | 1604~05년경 | 워싱턴 | 국립미술관

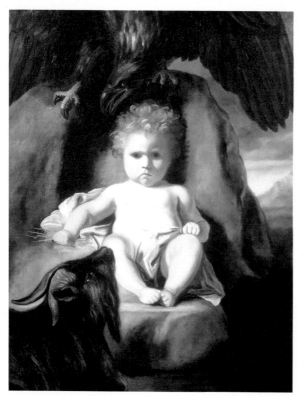

차가 보이고 그로부터 파에톤이 추락한다. 배경 왼쪽 상단에서부터 호
를 그리며 돌아나가는 황도대가 얼핏 보이는데, 태양전차의 파행운행으
로 행성들의 행로마저 영향을 받았음을 보여준다. SF 영화의 한 장면을
보는 것 같은 스펙터클한 그림이다.

　이런 장엄하고 드라마틱한 그림과 달리, 번개를 든 제우스를 아주 사
랑스럽고 귀엽게 그린 그림도 있다. 영국 화가 조슈아 레이놀즈Joshua
Reynolds, 1723~92의 「어린 제우스」가 그 그림이다. 옥좌처럼 생긴 바위에 아
기 제우스가 앉아 있다. 그 위에 그의 신조神鳥인 독수리가, 아래에는 어

린 그에게 젖을 먹여 키운 염소 아말테이아가 자리를 함께했다. 어리지만 신들의 왕이 될 존재로서 아기 제우스는 한껏 근엄한 표정을 짓고 있다. 하지만 그럴수록 앙증맞기 그지없다. 그래도 제우스라고 오른손에 작은 번개들을 쥐었는데, 장난감 같은 번개를 쥔 통통한 손이 신화에 푸근한 인간미를 더한다.

제우스일까, 포세이돈일까, 아르테미시온의 브론즈__

제우스가 번개를 무기로 갖게 된 시점은 티타노마키아, 곧 티탄 신족과의 전쟁 때였다. 제우스는 싸움에 도움을 얻고자 외눈박이 거인족인 키클로페스를 지하감옥 타르타로스에서 풀어줬다. 이에 고마움을 느낀 키클로페스가 제우스에게 천둥과 번개를 선물했다. 키클로페스는 제우스 외에 포세이돈(로마신화에서는 넵투누스)에게는 삼지창을, 하데스(로마신화에서는 플루토)에게는 한 번 쓰면 쓴 사람의 모습이 보이지 않는 투구를 만들어주었다. 이로 인해 제우스의 번개처럼 삼지창 역시 포세이돈을 특정 짓는 대표적인 상징물이 되었다. 하데스의 경우에는 투구가 아니라 주로 왕관이 상징처럼 그려졌다. 투구는 얼굴을 가려버리는데다, 쓰고 나면 하데스를 보이지 않게 만드는 도구여서 형상화에 애매한 점이 있었기 때문이다. 서양의 미술가들이 이렇듯 왕관을 하데스의 상징으로 삼은 것은, 그가 하계의 주권자라는 점도 있지만 무엇보다 매우 부유한 신이기도 했기 때문이다. 누구나 알 듯 금과 은, 다이아몬드는 전부 땅속에서 난다. 그 모든 금은보화의 소유자인 하데스는 그래서 '부유한 자'라는 의미의 플루톤으로 불리기도 한다.

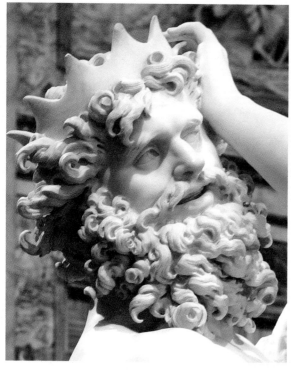

잔 로렌초 베르니니 |
「페르세포네의 납치」(세부) | 대리석 |
높이 225cm(전체) | 1621~22년 |
로마 | 보르게세미술관
___하데스가 소녀를 납치하는
장면 중 머리 부분. 머리에 표지물인
왕관을 썼다.

긴 머리에 수염이 난 모습으로 형상화된다는 점에서 제우스와 포세이
돈, 하데스는 서로 비슷한 외모를 지니고 있다. 그러나 제각각 앞에서 언
급한, 전혀 다른 표지물을 지니고 있어 쉽게 구분이 된다. (물론 제우스와
포세이돈 또한 간혹 하데스처럼 왕관을 쓴 모습으로 그려질 때가 있다. 특히 포
세이돈은 제우스보다 더 자주 왕관을 쓴다. 그러나 그럴 때도 그들의 손에는 번
개나 삼지창이 쥐어져 있어 쉽게 구별이 된다.)

그런 까닭에 오래된 작품이어서 이들 상징물이 사라져버린 경우, 그
형상화된 대상이 제우스인지 포세이돈인지 헷갈리는 것들이 있다. 바로
그 이유로 지금껏 판단을 내리지 못하는 유명한 고대의 조각이 「아르테

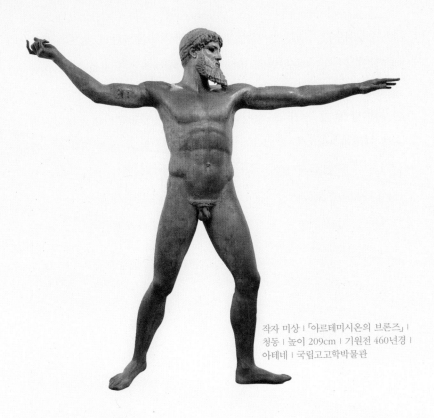

작자 미상 ㅣ「아르테미시온의 브론즈」ㅣ
청동 ㅣ 높이 209cm ㅣ 기원전 460년경 ㅣ
아테네 ㅣ 국립고고학박물관

미시온의 브론즈」다. 높이 209센티미터의, 매우 당당하고도 근엄한 분위기를 풍기는 이 조각은 그리스 에우보이아섬 아르테미시온 곶 부근 바다에서 발견되었다. 무언가를 오른손에 쥐고 막 던지려는 모습이 역동적인 다음 동작을 떠올리게 한다. 그런데 그 동작의 주체가 제우스인지 포세이돈인지 확실하지가 않은 것이다. 이 신이 손에 쥔 것은 과연 무엇일까? 번개일까, 삼지창일까?

 번개라고 생각하는 학자들은, 기본적으로 이 브론즈의 자세가 제우스의 자세에 가깝다고 주장한다. 고대 그리스의 도기화들을 보면 적과 싸울 때 포세이돈은 삼지창으로 상대를 찌르려는 자세를 취하고, 제우

스는 번개를 상대에게 던지려는 자세를 취한다. 브론즈의 포즈는 후자에 가깝다는 것이다. 반면 포세이돈이라고 생각하는 학자들은, 이 작품이 지중해 바다에서 발견되었다는 점에 주목한다. 바다에서 발견되었으니 바다의 신 포세이돈을 묘사한 게 확실하다는 것이다. 어쨌거나 상징물이 사라졌으니 누구의 주장도 100퍼센트 확신할 수 없게 되었다. 분명한 것은, 제우스이건 포세이돈이건 이 작품이 보여주는 카리스마는 최고의 존엄만이 보여줄 수 있는 매우 강력한 것이라는 사실이다.

여기서 삼지창을 든 포세이돈의 전형적인 이미지를 한 번 보고 가

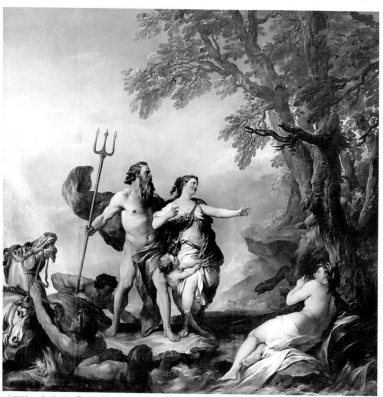

샤를앙드레 반 루 | 「포세이돈과 아미모네」 | 캔버스에 유채 | 1757년 | 니스미술관

자. 우리가 볼 그림은 프랑스 화가 샤를앙드레 반 루Charles-André Van Loo, 1705~65의 「포세이돈과 아미모네」다. 화면 중심에서 왼편으로 건장한 체격의 포세이돈이 서 있다. 그 곁에 있는 여인은 아미모네다. 리비아의 왕 다나오스의 딸이다. 다나오스에게는 아미모네를 포함해 50명의 딸이 있었다. 어느 해 왕국의 샘들이 죄다 말라붙어 기근이 들자 왕은 딸들에게 각지로 다니며 새로운 샘을 찾으라고 명했다. 이 가운데 홀로 샘을 찾던 아미모네는 불운하게도 음흉한 사티로스의 눈에 띄었다. 사티로스가 갑자기 튀어나와 그녀를 겁탈하려 하자 놀란 아미모네는 비명을 질렀다. 이때 어디에서 나타났는지 포세이돈이 등장해 그녀를 구해주었다. 반 루의 그림이 보여주는 장면이 바로 이 구원의 순간이다. 오른쪽 나무 사이로 도망가는 사티로스가 보이고, 왼편과 아래편으로 포세이돈의 말들(포세이돈을 상징하는 동물이다)과 바다의 수행원들이 보인다. 긴 머리와 수염을 휘날리며 멋진 삼지창을 들고 있는 건장한 남성에게서 전형적인 포세이돈의 면모를 엿볼 수 있다. 포세이돈과 아미모네 사이에 사랑의 상징 에로스가 보이는데, 이는 잠시 후 둘 사이에 달콤한 로맨스가 펼쳐질 것임을 암시한다.

제우스의 이미지는 고대 가부장 문화의 반영_

서양 미술에서 제우스와 포세이돈, 하데스가 다른 올림포스의 신들과 달리 주로 수염을 휘날리는, 카리스마 있는 노인으로 그려지는 데에는 다 그만한 이유가 있다. 셋 다 올림포스의 1세대 남신들이기 때문이다. 다른 1세대 올림포스 신들로는 여신 헤라(로마신화에서는 유노), 데메테르(케레스), 헤스티아(베스타), 아프로

디테(베누스)가 있다. 올림포스의 2세대 신들로는 아폴론(아폴로), 헤르메스(메르쿠리우스), 헤파이스티온(불카누스), 아레스(마르스), 디오니소스(바쿠스) 같은 남신들과 아테나(미네르바), 아르테미스(디아나) 같은 여신들이 있다. 이런 세대 차이로 인해 2세대 남신들은 웬만해서는 노년으로 그려지지 않으며, 대체로 청년 혹은 장년의 이미지로 표현된다. 반대로 1세대 남신들은 대부분 노인으로, 좀더 젊게 그려져봐야 느지막한 중년으로 그려지는 게 일반적이다.

제우스의 경우 무기가 천둥과 번개라는 사실도 가부장적인 노인 이미지와 잘 어울린다. 천둥과 번개는 멀리서 발생해도 두려움을 불러일으키는데, 가부장 문화가 지배했던 과거에는 최고 연장자인 가부장의 말과 표정이 자연스레 천둥과 번개를 연상케 했을 것이기 때문이다.

사랑밖엔
난
몰라

아 프 로 디 테

**서양 미인의
궁극적 이상형_**

서양 미술가들이 가장 사랑한 그리스신화의 주인공은 누구일까? 단연 아프로디테(로마신화에서는 베누스)가 아닐까. 미와 사랑의 여신이니 미술가들은 저마다 자신이 추구하는 아름다움의 궁극적인 이상으로 아프로디테를 그리고 싶어 했다. 모든 기량과 능력을 총동원했고, 아름다움에 대한 온갖 판단과 견해를 분출했다. 그렇게 그려진 아프로디테는 미술가들뿐 아니라 일반 대중의 미의식 형성에도 대단히 중요한 역할을 했다. 미인에 대한 서양인들의 평가 기저에는 무엇보다 서양 미술가들이 형상화해온 아프로디테 이미지가 핵심적인 표준을 이루고 있다.

그리스신화에서 아프로디테의 탄생 설화는 크게 두 가지로 나뉜다. 하나는 제우스가 바다의 님페 디오네와 정을 나눠 낳은 딸이라고 하고, 다른 하나는 크로노스가 우라노스의 성기를 낫으로 잘라 바다에 버리

자 그 정액과 바닷물이 섞여 거품이 일면서 아프로디테가 탄생했다는 설이다. 전자는 호메로스의 『일리아스』에 나오는 이야기이고, 후자는 헤시오도스의 『신들의 계보』에 나오는 이야기이다. 서양 미술가들은 수세기에 걸쳐 호메로스보다는 헤시오도스의 이야기에 의지해 '아프로디테의 탄생'을 집중적으로 작품화했다.

최고의 미인이 탄생하는 이 장면은 화가들이 저마다 한 번은 도전해보고 싶은 주제였다. 당연히 아프로디테를 그릴 때 서양 화가들 사이에서 가장 중요하게 취급되는 주제였고, 그만큼 헤아릴 수 없이 많은 작품이 그려졌다. 이밖에 아프로디테의 화장, 아프로디테의 사랑 이야기, 아프로디테의 개선凱旋 등이 서양 미술가들이 즐겨 그린 중요한 아프로디테 주제였다. 이 장에서는 이 주제들을 대표하는 그림들을 간략히 살펴보겠다.

허망한 거품에서 '미의 정화'가 태어나다_

아프로디테의 탄생이라고 하면, 사람들이 제일 먼저 떠올리는 그림은 아마도 이탈리아 화가 산드로 보티첼리Sandro Botticelli, c.1445~1510의 「아프로디테의 탄생」일 것이다. 보티첼리의 아프로디테는 '베누스 푸디카Venus Pudica'로 불리는, 고대부터 이어져온 유구한 포즈, 그러니까 한 손으로 국부를 가리고 다른 한 손으로 앞가슴을 가린 '정숙한 자세'를 취하고 있다. 아프로디테는 지금 조가비 위에 서 있는데, 고대의 몇몇 저자는 아프로디테가 바다에서 태어날 때 조가비에서 태어났다고 기록한 바 있다. 이를 근거로 화가들은 주로 아프로디테가 조가비 위에 서 있는 모습으로 그 탄생 주제를 그리곤 했다.

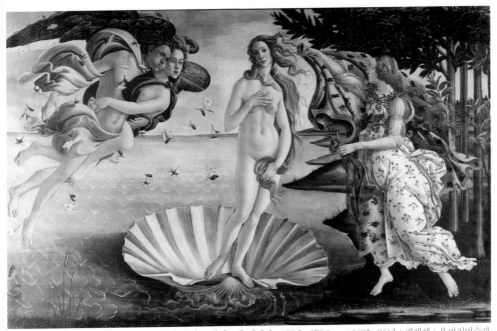

산드로 보티첼리 | 「아프로디테의 탄생」 | 캔버스에 템페라 | 172.5×278.9cm | 1485~86년 | 피렌체 | 우피치미술관

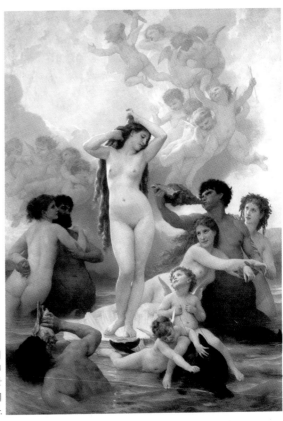

윌리엄아돌프 부그로 | 「아프로디테의
탄생」 | 캔버스에 유채 | 303×216cm |
1874년 | 파리 | 오르세미술관
＿＿이 그림 역시 조가비 위의
아프로디테를 그리는 전통을 따르고 있다.

어쨌거나 조가비는 아프로디테의 중요한 상징으로, 그녀가 어머니로부터 태어난 존재가 아니라 바다로부터 태어난 존재임을 의미한다. 바다로부터 아프로디테가 생겨났음을 드러내는 상징물로는 이런 조가비 외에 돌고래가 있다. 조가비 없이 그냥 바다 위에 떠 있는 모습으로 그려지기도 하는데, 그럴 땐 반드시 발이나 몸 아래쪽에 하얀 포말을 그려넣는다. 아프로디테라는 이름이 그리스어로 포말 혹은 거품을 뜻하는 '아프로스aphros'에서 파생한 데서 알 수 있듯 그 존재의 근원을 함께 그려주는 것이다.

보티첼리의 그림 왼편에서 바람을 불어주는 존재는 서풍 제피로스와 미풍 아우라(혹은 님페 클로리스)다. 둘이 입으로 바람을 부니 꽃들이 흩날린다. 이는 이 바람이 꽃이 피는 계절의 바람, 곧 봄바람임을 의미한다. 봄바람은 아프로디테를 뭍으로, 뭍으로 밀어 보낸다. 그렇게 봄바람에 밀려간 아프로디테를 봄의 신 탈로가 망토를 들고 반갑게 맞는다. 탈로는 호라이, 곧 계절의 여신 중 하나인데, 그녀가 봄의 신이라는 사실은 꽃무늬가 들어간 옷과 망토로 분명하게 확인할 수 있다(혹은 로마신화의 꽃의 신 플로라로 보기도 한다).

최고의 미적 정화가 태어나고 그녀를 맞는 세상의 기쁨이 우아하면서도 화사한 표현으로 빛나는 그림이다. 부드럽고 리드미컬한 선과 정연한 구성, 생동감 넘치는 색채가 보는 이의 마음을 사로잡는다. 보티첼리의 섬세하고 풍부한 감성이 오늘날의 관람자에게도 아련한 울림으로 다가온다.

보티첼리의 그림에서 보듯 옛 미술가들은 조가비를 강조해 그렸지만, 근대에 들어오면 조가비를 생략하는 경우가 적지 않다. 조가비를 그려넣으면 지나치게 장식적인 화면이 되거나 입상立像 위주로 그리게 되어 표

현이 다소 경직된다는 생각에 조가비를 화면에서 아예 제거해버리는 것
이다. 자연히 포말을 강조하게 되고, 이렇게 포말을 강조하다보면 서 있
는 자세보다는 누워 있는 자세를 선호하게 된다. 그로 인해 대체로 가로
로 긴 화면의 그림이 그려지게 된다. 그 대표적인 작품 중 하나가 헝가리
화가 어돌프 히레미히르슈칠Adolf Hirémy-Hirschl, 1860~1933의 「아프로디테의
탄생」이다.

푸른 파도가 힘차게 쏟아져들어오고 그 거친 운동은 눈부시게 하얀
포말을 만들어낸다. 그 포말을 탄 여인이 우리에게로 밀려온다. 아름다
운 자태로 누워 있는 여인은 다소 몽롱한 표정이다. 포말로부터 이제 막
태어나 세상의 빛을 처음 본 까닭이다. 그러나 여느 아기와 달리 그녀의
몸은 성숙하다. 성숙할 뿐 아니라 매우 아름답다. 자연의 모든 정기와 조
화의 농축물로 태어난 그녀가 바로 '미의 정화' 아프로디테다.

이렇게 미의 정화로 태어난 신이다보니 화가들은 아프로디테를 늘 스
스로를 가꾸는 존재로 표현했다. 그 주제가 바로 '아프로디테의 화장'이
다. 15세기 말~16세기 초 베네치아에서 본격적으로 그려지기 시작한 '아

어돌프 히레미히르슈칠 | 「아프로디테의 탄생」 | 캔버스에 유채 | 109×274cm | 1888년 | 개인 소장

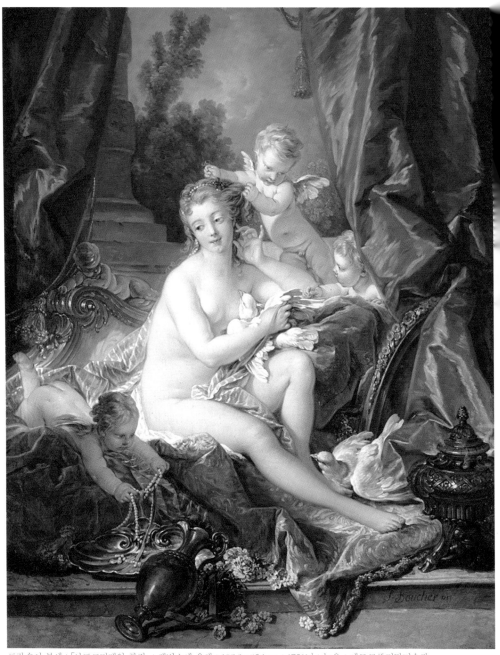

프랑수아 부셰 | 「아프로디테의 화장」 | 캔버스에 유채 | 108.3×85.1cm | 1751년 | 뉴욕 | 메트로폴리탄미술관

프로디테의 화장'은, 아프로디테가 카우치 같은 곳에 누워 거울을 보며 자신의 용모를 확인하는 모습을 담고 있다. 이때 에로스가 거울을 들어 보조하거나 미의 세 여신이 시중을 드는 장면이 덧보태지기도 한다. 시간이 흐르면서 이 주제와 관련한 아프로디테의 자세는 화장하기에 보다 편한 자세로 다양하게 바뀐다. 이 가운데 18세기 로코코 화가 프랑수아 부셰François Boucher, 1703~70가 그린 「아프로디테의 화장」은 화장이라는 주제에 걸맞게 화면 구석구석 화사함과 감미로움이 넘치는 그림이다.

이 그림은 부셰가 루이 15세의 정부인 퐁파두르 부인을 위해 그린 것이다. 부셰는 퐁파두르 부인이 매우 총애하는 화가였다. 그가 그린 퐁파두르 부인의 초상화는 확인되는 것만 모두 12점이 넘는다. 부셰는 부인의 벨뷔궁 욕실을 장식할 목적으로 이 그림을 그렸으므로, 딱 맞는 주제를 선택한 것이라고 하겠다. 아마도 퐁파두르 부인을 아프로디테에 비유하고 싶어 이 주제로 그리지 않았을까 싶다.

그림 속의 아프로디테는 여유로운 표정으로 몸단장을 하고 있고, 에로테스가 이를 돕는다. 아프로디테의 품과 발치에 있는 비둘기는 아프로디테를 상징하는 새다. 사랑은 홀로 할 수 없으므로 이 그림에서 보듯 항상 두 마리 혹은 그 이상의 짝수로 그려진다. 바닥에 병과 쟁반이 놓여 있는데, 조가비 모양의 은쟁반은 아프로디테의 태생을 말해주기 위한 장치다. 로코코 회화 특유의 화려함으로 볼수록 향긋한 '분 냄새'가 진하게 풍겨오는 그림이다.

**사랑은
모든 것을 이긴다_**

아프로디테는 사랑, 특히 육체적인 사랑을 대표하는 신이니 많은 애인

을 두지 않을 수 없었다. 대표적인 아프로디테의 애인들로는 신들 가운데 아레스, 디오니소스, 헤르메스, 네리테스, 포세이돈, 제우스 등이 있고, 인간들 가운데 아도니스, 안키세스, 부토스, 파논, 파에톤(헬리오스의 아들 파에톤과는 다른 사람이다) 등이 있다. 신을 대표하는 아레스와 인간을 대표하는 아도니스, 두 사람과의 밀회는 아프로디테의 러브 스토리 가운데 그림으로 가장 많이 그려진 주제일 것이다.

먼저 아레스 이야기를 보자. 대장장이 신 헤파이스토스와 결혼했음에도 아레스와 사랑에 빠진 아프로디테는 자신의 침대에 이 전쟁의 신을 끌어들였다. 세상 구석구석을 비추는 태양의 신 헬리오스가 이 사건을 못 보고 지나칠 리 없었다. 헬리오스는 헤파이스토스에게 자신이 본 그대로 전해주었다. 헤파이스토스는 분노로 속이 끓어올랐다. 탁월한 대장장이인 그는 눈에 보이지는 않지만 가볍고 결코 끊어지지 않는 그물을 만들어 침대에 설치해놓았다. 그런 사실도 모르고 다시 만나 사랑을 즐기려던 아프로디테와 아레스는 숨겨진 그물에 꼼짝없이 낚이고 말았다. 그물은 벌거벗은 두 신을 점점 옥죄어 거기서 빠져나오기는커녕 움직이지도 못하게 만들었다. 노기 띤 표정으로 나타난 헤파이스토스는 이 장면을 올림포스의 모든 신들에게 공개했다. 몰려든 신들은 두 남녀의 꼬락서니가 우스워 박장대소했다. 이때 아폴론과 헤르메스가 나눈 짓궂은 대화는 신들로 하여금 더 큰 폭소를 터뜨리게 했다.

"아프로디테와 잠자리를 같이했다가는 큰 망신을 당하겠네. 헤르메스, 너 같으면 저래도 아프로디테와 눕겠나?"
"그게 무슨 소리요, 아폴론. 저 끈보다 세 배 강하게 묶고 모든 신이 다 구경한다 해도 난 상관없소. 아프로디테를 품을 수만 있다면

야 물불 안 가리오."

제신들은 다시 한번 올림포스가 떠나가라 하며 웃었다.

신고전주의 화가 자크루이 다비드Jacques-Louis David, 1748~1825의 「아프로
디테와 미의 세 여신에 의해 무장해제 되는 아레스」는 이 신화에 기초해
두 신이 밀회를 나누는 장면을 형상화한 그림이다. 그런데 밀회라고 하
기에는 주인공들이 너무 개방된 공간에 노출되어 있고 분위기도 지나치

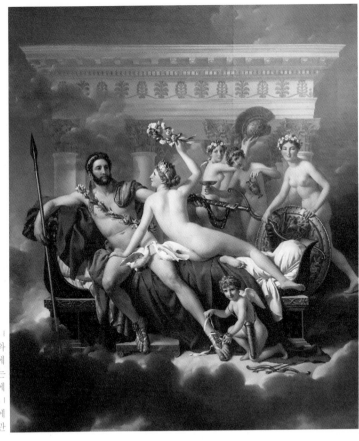

자크루이 다비드 |
「아프로디테와
미의 세 여신에
의해 무장해제 되는
아레스」 | 캔버스에
유채 | 308×265cm |
1824년 | 벨기에
왕립미술관

게 떠들썩해 보인다. 이는 화가가 비밀연애를 주제로 다뤘다기보다 전쟁의 신도 사랑 앞에서는 어쩔 수 없이 무릎을 꿇는다는, 그러니까 '사랑은 모든 것을 이긴다'는 알레고리로서 이 그림을 그렸기 때문이다.

그림을 보면, 구름이 떠받드는 천상의 궁궐에서 지금 최고의 미인과 최고의 전사가 사랑을 나누려 한다. 미의 세 여신이 투구와 방패를 치우고 에로스가 샌들을 벗기고 있다. 아레스 스스로 자신의 칼을 세 여신에게 넘기는 모습에서 이 전쟁의 신이 지금 그 어떤 싸움의 의지도 갖고 있지 않음을 알 수 있다. 가장 호전적인 사내마저 정복하는 사랑. 그래서 르네상스시대에는 이 주제의 그림이 곧잘 신혼부부를 위한 선물로 그려졌다. 그 경우 그림은 신랑신부가 사랑으로 모든 어려움을 잘 극복해나

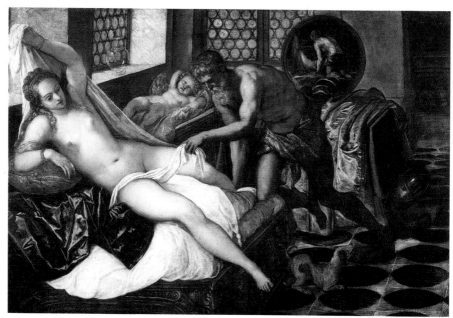

틴토레토 「아프로디테와 아레스의 밀애 현장을 덮친 헤파이스토스」 캔버스에 유채 135×198cm 1555년경
뮌헨 알테피나코테크

가라는 축원을 담은 선물을 의미했다.

이와 달리 매우 '코믹'한 시선으로 이 주제를 그린 그림도 있다. 이탈리아 화가 틴토레토Tintoretto, 1518~94의 「아프로디테와 아레스의 밀애 현장을 덮친 헤파이스토스」가 그것이다. 아내의 간통 사실을 알게 된 헤파이스토스가 '불륜 현장'을 급습하는 장면을 담은 이 작품에서는 아프로디테와 아레스가 그물에 한데 묶여 있지 않다. 그러나 헤파이스토스는 아프로디테의 앞섶을 들추며 흥분해 아레스를 찾고 투구를 쓴 아레스는 전쟁의 신답지 않게 테이블보 밑에 숨어 어쩔 줄 몰라 하고 있다. 그런 아레스를 보고 짖는 강아지의 모습이 매우 유머러스하다. 화가는 아프로디테와 아레스 주제를 전형적인 범부들의 불륜 현장으로 그림으로써 신화를 일상의 이야기로 전환시켰다.

이번에는 아도니스와의 사랑 이야기로 눈길을 돌려보자. 이 이야기는 매우 구슬픈 러브 스토리다. 아도니스는 미르라라는 여인의 아들이었다. 키프로스 왕 키니라스의 딸인 미르라는 자신의 아버지를 사모해 아버지와 동침한 뒤 수치심과 모멸감에 사로잡혀 몰약나무가 되었다. 달이 차서 아기가 그 나무를 가르고 나오니 그가 아도니스다. 아도니스는 장성해 누가 보아도 눈부시게 아름답고 준수한 청년이 되었다. 그를 보고 한눈에 반한 아프로디테는 그를 자신의 연인으로 삼았다.

아프로디테는 이 옥 같고 보석 같은 청년에게 무슨 일이라도 생길까 봐 늘 노심초사했다. 특히 야수의 위험을 멀리하라고 매일 일렀다. 그러나 혈기왕성한 사냥꾼인 아도니스는 아프로디테의 충고대로 '온실 속의 도련님'으로 살 수 없었다. 그것은 사냥꾼의 삶이 아니었다. 그녀의 소원을 무시하고 사냥을 나간 아도니스는 어느 날 거대한 멧돼지를 마주하게 된다. 창을 던져 멧돼지를 맞추었으나 이 짐승은 죽지 않고 오히려 아

벤저민 웨스트 | 「아도니스의 죽음을 슬퍼하는 아프로디테」 | 캔버스에 유채 | 162.6×176.5cm | 1768년 | 피츠버그 | 카네기미술관

도니스에게 달려들어 날카로운 이빨을 그의 살에 꽂았다. 아도니스의 비명을 듣고 아프로디테가 급히 달려갔을 때는 이미 모든 상황이 종료된 상태였다. 슬픔에 휩싸인 아프로디테는 울면서 아도니스의 주검을 그러안았다. 그녀는 아도니스의 피가 스며든 땅에서 꽃 한 송이가 피어나게 했다. 그 꽃이 바로 아네모네다.

　미국 화가 벤저민 웨스트Benjamin West, 1738~1820의 「아도니스의 죽음을 슬퍼하는 아프로디테」는 이별의 슬픔에 초점을 맞춘 작품이다. 이 그림에서 아도니스의 주검은 예수그리스도의 주검과, 아프로디테는 성모와

비슷한 인상을 주는데, 미술사학자들은 기독교 미술의 피에타 이미지가 이 주제를 표현한 고대의 이미지에서 왔을 것이라고 추정한다. 근동의 고대문명에서는 아도니스의 죽음과 관련한 신화가 연례적인 풍요의식의 중요한 일부를 이루었다. 그들은 희생제물의 피를 땅에 뿌리면 땅이 기름지게 된다고 믿었다. 그리스도의 희생을 연상시키는 이런 신화는, 미술작품에서 두 주제가 서로 유사한 이미지로 형상화되어온 이유를 잘 설명해준다. 소복처럼 흰 옷을 입은 아프로디테와 손으로 눈물을 훔치는 에로스가 이별의 슬픔을 더욱 깊고 애잔하게 전해준다.

영원히 계속될 개선가_____

총과 칼은 사람의 무릎을 꿇릴 수 있다. 그러나 그 마음마저 굴복시킬 수는 없다. 하지만 사랑은 사람의 마음도 온전히 굴복시킨다. 그래서 최후의 승자는 사랑이다. 이런 사랑이 나타날 때 전쟁에서 이긴 영웅들에게 개선가를 불러주듯 찬가를 불러주지 않을 수 없다. 그 주제를 표현한 게 바로 '아프로디테의 개선'이다. 이 주제는 이탈리아에서 15세기~16세기 무렵부터 그려지기 시작해 전 유럽으로 확산되었다.

'아프로디테의 개선'을 그린 그림들은 보통 바다를 배경으로 한다. 아프로디테가 전차나 조가비를 타고 파도를 헤치며 앞으로 나아간다. 주변에는 트리톤이나 바다의 님페들 같은 수행원이 둘러 있고 에로테스가 하늘을 난다. 아프로디테의 상징 새인 비둘기나 백조가 짝수로 그려지고, 아프로디테 머리 위로는 개선문의 개구부를 연상시키는 아치형의 화려한 천이 바람을 맞으며 공중에 떠 있다. 로코코 화가 부셰의 「아프로

프랑수아 부세 ╷「아프로디테의 개선」╷ 캔버스에 유채 ╷ 130×162cm ╷ 1740년 ╷ 스톡홀름 ╷ 국립미술관

디테의 개선」이 바로 이 주제의 전형이다.

　그림 속의 의기양양한 아프로디테가 보여주듯 사랑만큼 위대하고 당당한 개선장군은 없다. 미와 사랑의 신은 그 탄생 이후 서양 미술사에서, 나아가 서양인 일반의 미의식 속에서 지금껏 최고의, 최후의 승자로 그치지 않는 찬미와 찬사를 받아왔다. 그 개선가는 앞으로도 영원히 계속될 것이다.

누구라도
사랑에 빠뜨리는
마력의 허리띠

아프로디테의 핏방울이 떨어져　앞에서도 언급했듯 서양 미술에서
한 송이 빨간 장미가 되었네__　미와 사랑의 신 아프로디테를 나타
내는 가장 대표적인 상징은 조가비
(특히 가리비 껍데기)다. 바다를 배경으로 아프로디테를 묘사할 때는 조
가비뿐 아니라 돌고래도 심심치 않게 등장한다. 고대 로마의 초대황제를
형상화한 조각 「프리마 포르타의 아우구스투스」에 이 돌고래가 새겨져
있다. 이는 아우구스투스가 아프로디테의 혈통을 잇는 율리우스 집안의
양자라는 사실을 상기시키기 위한 것이다. 율리우스 집안은 자신들이
베누스의 자손이라고 주장했다. 이처럼 돌고래가 등장하는 조형물을 만
들도록 함으로써 아우구스투스는 자신의 신적인 위상을 사람들에게 분
명하게 각인시킬 수 있었다.

아프로디테를 나타내는 표지와 상징에는 이밖에도 여러 가지가 있다.
꽃으로는 장미와 도금양, 새로는 비둘기와 백조가 있고, 석류, 진주, 거

울, 허리띠도 중요한 아프로디
테의 상징이다. 장미는 원래 하
얗던 꽃이 아프로디테로 인해 빨
갛게 된 것이라고 한다. 이는 아도니스
의 죽음과 관련이 있다. 아도니스가 멧돼지에
게 공격 당해 비명을 질렀을 때 연인의 죽음을
직감한 아프로디테는 황급히 소리 나는 곳으
로 뛰어갔다. 이때 아프로디테의 발이 가시에
스쳤고, 그 피가 튀어 흰 꽃에 떨어졌다. 아프로
디테의 피로 붉게 물든 그 꽃이 바로 장미인 것
이다. 이렇게 장미는 대표적인 사랑의 꽃이 되
었다.

　도금양은 고대 로마에서 베누스 축제 때
화관으로 만들어 머리에 썼던 꽃이다. 사람
들뿐 아니라 베누스상에도 도금양 화관을
씌워 축제 분위기를 돋우었다. 도금양이 등
장하는 아프로디테 그림으로는 이탈리아
화가 티치아노의 「우르비노의 아프로디테」

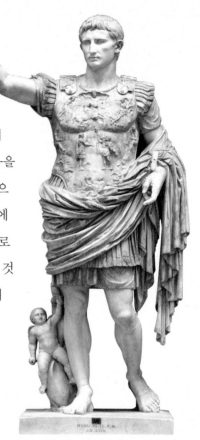

작자 미상 I 「프리마 포르타의 아우구스투스」 I
대리석 I 높이 204cm I 14~37년 I 로마 I
바티칸박물관

가 유명하다. 이 그림에서 도금양은 배경의 창턱에 화분으로 놓여 서산
을 물들이는 석양과 작별하고 있다. 주인공 여인의 손에는 장미꽃이 한
움큼 쥐어져 있는데, 아프로디테를 나타내는 중요한 두 꽃이 함께 그려
진 데서 그림의 여인이 아프로디테임을 확인할 수 있다.

　진주는 서양 화가들이 아프로디테를 화려하게 차려입은 모습으로 그
릴 때 머리띠나 목걸이 장식으로 곧잘 그려넣었다. 아프로디테가 바다에

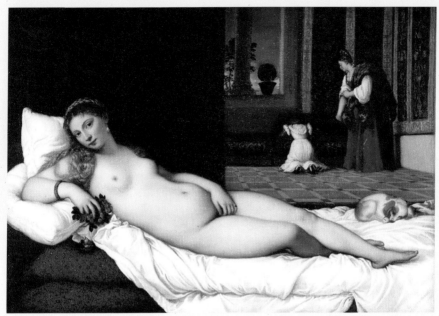
티치아노 베첼리오, 「우르비노의 아프로디테」 I 캔버스에 유채 I 119,2×165,5cm I 1538년 I 피렌체 I 우피치미술관

서 태어났고 그 탄생을 주제로 한 그림에 조가비가 빈번히 등장했던 사실을 감안하면 왜 진주가 아프로디테를 상징하는 보석이 되었는지 어렵지 않게 짐작할 수 있다. 그런 까닭에 서양의 점성술에서는 금성Venus을 곧잘 진주와 연관 지었다.

고대 그리스에서 석류는 생식력과 풍성한 결실, 재생의 상징이었다. 따라서 여러 여신들이 이 과일을 자신의 상징으로 삼았는데, 결혼과 가정의 신인 헤라, 매년 지하에 갔다가 올 때마다 봄을 불러오는 페르세포네, 그리고 미와 사랑의 신인 아프로디테가 그 대표적인 경우다. 특히 석류는 아프로디테가 키프로스섬에 처음으로 심었다고 하는데, 이 전설에서 알 수 있듯 아주 먼 옛날부터 석류는 아프로디테의 과일로 여겨졌다.

가장 총명한 자의 마음마저 사로잡는 '케스토스 히마스'_

아프로디테의 소지물 가운데 '마력'이 있는 것이 하나 있다. 그녀의 허리띠 '케스토스 히마스_{kestos himas}'다. 글자 그대로 풀이하면 '장식 끈'이다. 호메로스는 『일리아스』에서 아프로디테에게 "사랑이 있고, 갈망이 있고, 애인의 달콤한 속삭임이 있고, 가장 총명한 자의 마음마저 속여 넘기는 감언이설이 있는 띠"가 있다고 노래했는데, 그것이 바로 케스토스 히마스다. 사랑과 욕망의 힘이 엮이어 만들어졌다고 하는 이 띠는 한마디로 매력의 띠다. 이 띠를 두르면(혹은 품으면) 그 어떤 상대도 단단히 사로잡을 수 있다. 그래서 남편 제우스를 강력히 사로잡고 싶었던 헤라가 아프로디테로부터 이 띠를 빌려간 적이 있다. 당연히 많은 서양 화가들이 이 에피소드를 그림으로 남겼다.

이탈리아 화가 안드레아 아피아니_{Andrea Appiani, 1754~1817}의 「헤라에게 허리띠를 매주는 아프로디테」는 헤라의 띠 대여 요구를 들어주는 아프로디테를 묘사한 그림이다. 그림에서 아프로디테의 띠를 두른 헤라는 매우 만족스러운 표정으로 왼손을 아프로디테의 어깨에 얹고 고마움을 표하고 있다. 허리띠의 능력을 잘 아는 아프로디테는 자부심 어린 표정으로 헤라에게 성원의 눈빛을 보내준다. 『일리아스』에서 아프로디테는 이렇게 말한다.

"자, 여기 있으니 가슴에 넣으세요. 이 수놓은 끈에서 만사가 움직입니다. 당신 가슴의 동경을 채우는 데 실패가 있으리라고 생각지 않습니다."

두 여신 오른쪽으로는 사랑의 신 에로스와 결혼의 신 히멘(히메나이오

안드레아 아피아니 |
「헤라에게 허리띠를
매주는 아프로디테」|
캔버스에 유채 |
100×142cm | 1811년 |
개인 소장

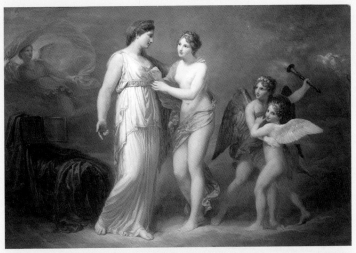

엘리자베트 비제르브룅 |
「헤라에게 허리띠를
빌려주는 아프로디테」|
캔버스에 유채 |
147.3×113.5cm |
1781년 | 개인 소장

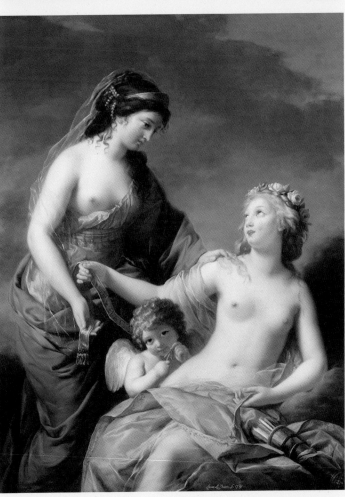

스)이 매우 신이 난 듯 서로를 껴안고 있다. 에로스뿐 아니라 사랑과 관련된 날개 달린 신들을 모두 합쳐 에로테스라고 부르는데(에로테스는 에로스의 복수형이다), 히멘도 이 에로테스 중 하나다. 둘의 등장으로 그림의 분위기는 더욱 달콤한 사랑의 향기를 뿜는다. 그들 오른쪽으로 아프로디테의 전차가 언뜻 보이고 그 위로 비둘기 두 마리가 날고 있다. 바로 아프로디테의 비둘기다. 화면 왼편에 보이는, 공중부양을 한 여인은 헤라의 메신저인 이리스이다. 그녀는 헤라의 수행원으로서 주변을 꼼꼼히 살피고 있다.

헤라가 이처럼 아프로디테의 띠를 찾은 것은 앞서 언급한 것처럼 제우스의 관심을 자신에게로 돌리기 위해서였다. 이 무렵은 트로이전쟁이 한창일 때로, 당시 제우스는 신들에게 트로이전쟁에 절대 개입하지 말라고 엄명을 내려놓았다. 그러나 어떻게 해서든 그리스군에게 승리를 안겨주고 싶었던 헤라는 제우스의 눈을 가려야 했다. 그래서 헤라는 자신의 성적 매력으로 제우스를 사로잡는 사이 포세이돈이 그리스군을 도와 트로이군을 무찌르도록 계획을 짰다. 그 계획에 따라 헤라는 아프로디테의 띠를 두르고(혹은 품고) 이다산에 있던 제우스를 찾아간 것이다. 호메로스는 이 순간을 이렇게 묘사했다.

"한편 헤라는 이다 산꼭대기 가르가로스로 급히 올라갔는데 제우스가 여신을 보았다. 그 순간 사랑의 불길이 제우스의 가슴에 타올랐다! 이때 신은 그들이 처음 사랑에 휘감길 때의 기분으로 돌아갔다. 그들이 잠자리로 갔을 때는 부모들도 말리지 못했었다."

아일랜드 화가 제임스 배리James Barry, 1741~1806의 「이다산의 제우스와

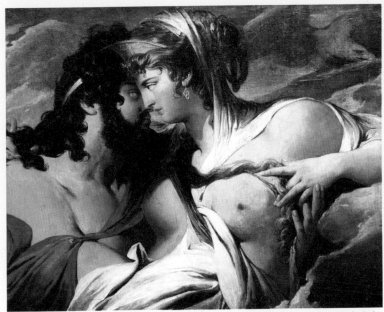

제임스 배리 | 「이다산의 제우스와 헤라」 | 캔버스에 유채 | 130.2×155.4cm | 1790~99년 사이 |
셰필드시립미술관과 매펀아트갤러리

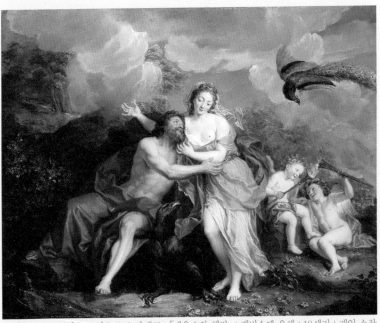

프란츠 크리스토프 야네크 | 「제우스와 헤라」 | 캔버스에 유채 | 18세기 | 개인 소장

_____배리의 그림처럼 이 그림 또한 헤라가 아프로디테의 띠를 허리에 두르고 나타나 제우스의 마음을
강렬하게 사로잡는 장면을 묘사했다.

헤라」는 바로 그 '사랑의 발화'를 묘사한 작품이다. 두 신은 얼굴을 맞대고 있지만, 이마가 겹쳐져 서로 눈을 마주하기조차 힘들 지경이다. 정열이 이끄는 대로 다가가다보니 그렇게 긴밀히 밀착했다. 지금 제우스의 왼손은 헤라의 등을 돌아 그녀의 왼편 겨드랑이로 사이로 나오고, 오른손은 그녀의 옷 속으로 파고들어 허리를 감아 돈다. 제우스는 헤라를 향해 이런 고백을 내놓는다.

"참으로 여신의 사랑도 인간의 사랑도 일찍이 이처럼 나를 사로잡아 빠지게 하고, 내 가슴을 불태운 적은 없소. …… 진정 지금만큼 깊이깊이 그대를 사랑하고 달콤한 욕망이 나를 사로잡은 적은 일찍이 없었소!"

이렇게 제우스는 사랑의 열락에 빠져 마침내 헤라의 품에서 잠들었고, 이때를 놓칠세라 포세이돈은 싸움터로 달려들어 그리스 군대를 이끌었다. 포세이돈이 '길고 무시무시한, 섬광처럼 빛나는 칼을 억센 손에 들고 지휘'하니 이 결사적인 투쟁에서 감히 그에게 덤벼드는 자가 없었고, 공포에 질린 트로이군은 모두 뒤로 물러났다고 한다.

허리띠로 장난을 치다 벌을 받은 아프로디테_

신화에 따르면, 아프로디테는 이 매력의 띠를 스파르타의 왕비 헬레네에게도 빌려주었다. 트로이의 왕자 파리스가 헬레네를 만날 때 그가 그녀의 매력에 푹 빠져 헤어나지 못하도록 대여해준 것인데, 이 띠를 헬레네의 시녀인 아스티아나사가 훔쳐가

버렸다. 나중에 아프로디테가 띠를 다시 회수했지만, 이 띠를 소유했던 경험 덕분인지 아스티아나사는 고대세계 최초의 '에로 저작물' 저자 가운데 한 사람이 되었다. 고대 지중해 세계에 대해 살핀 10세기의 비잔틴 백과사전 '수다Suda'에 따르면, 아스티아나사는 성행위의 각종 체위에 대한 책을 집필했다고 한다.

이처럼 사랑의 마력이 깃든 띠를 갖고 있다보니 아프로디테는 때로 이 띠로 장난을 치거나 연적에게 복수하고 싶은 유혹에 빠지곤 했다. 특히 신들이 체통 없이 인간에게 이끌려 그들과 사랑을 나누다가 망신을 당하거나 마음의 상처를 입게 하곤 했다. 태양의 신 아폴론도 새벽의 신 에오스도 그렇게 아프로디테의 띠에 홀려 인간을 사랑하게 되었다. 그러자 이에 진노한 제우스가 아프로디테에게 똑같은 벌을 내렸다. 신이 아닌 인간을 사랑하게 한 것이다. 그 대상이 된 사람이 다르다니아의 왕자 안키세스였다.

이 주제를 매우 화사하고 드라마틱한 화면으로 표현한 화가가 영국 출신의 윌리엄 블레이크 리치먼드William Blake Richmond, 1842~1921다. 그의 「아프로디테와 안키세스」를 보면, 하늘의 빛이 내려온 듯 밝은 미색의 옷을 휘날리며 아프로디테가 어둑어둑한 숲길을 지나간다. 암수 한 쌍의 사자가 신의 앞길을 인도하고 아프로디테의 신조인 비둘기들이 춤을 추듯 신을 에워싸고 있다. 아프로디테가 바라보는 곳에 안키세스가 서 있어 지금 두 사람의 눈빛이 강렬하게 맞부딪치고 있다. 화면 중앙을 차지하며 화려하게 등장하는 아프로디테에 비해 안키세스는 화면 오른쪽 귀퉁이에 묻힌 듯 그려져 있다. 제아무리 왕자라도(물론 이때 안키세스는 목동 일을 하던 중이어서 좀더 초라해 보이기는 한다) 신과 인간은 그 격과 지위가 천양지차다. 고귀한 신이 인간을 사랑하게 된 것은 이처럼 빛이

윌리엄 블레이크 리치먼드 | 「아프로디테와 안키세스」 | 캔버스에 유채 | 148.6×296.5cm | 1889~90년 |
리버풀 | 워커아트갤러리

그림자를 찾아온 것에 다름 아니었다.

화가는 아프로디테의 강림을 봄의 도래처럼 묘사했다. 아프로디테가
나타나니 우울했던 자연에 생기가 돌고 그녀가 지나가는 곳마다 꽃이
피어난다. 화가는 원래의 사랑 이야기는 부수적으로 처리하고 그림의 주
제를 봄의 메타포로 전환시켰다. 그만큼 보는 눈이 즐거운, 화려하고 찬
란한 그림이 되었다.

신화에 따르면, 이 사랑의 결실로 아프로디테는 로마의 시조가 되는
영웅 아이네이아스를 낳았다. 자신의 아이를 낳은 것은 그럴 수 없이 경
사스러운 일이었지만, 그 아이가 인간과 나눈 사랑의 결실이라는 점은
아프로디테에게 수치였다. 그래서 아프로디테는 안키세스에게 자신과의
관계와 아이의 어머니가 자신이라는 사실을 그 누구에게도 말하지 말라
고 단단히 일러두었다. 안키세스는 한동안 이 비밀을 잘 지켰으나 어느

축제날 술에 거나하게 취한 나머지 사람들에게 자신의 아들이 아프로디테와 나눈 사랑의 증거라고 자랑하고 말았다. 이에 분노한 아프로디테는 다시는 안키세스를 찾지 않았고 제우스는 안키세스에게 벼락을 내렸다. 다리에 벼락을 맞은 안키세스는 이후 장애를 얻고 평생 다리를 절게 되었다. 앞에서 율리우스 집안이 베누스의 혈통을 잇고 있다고 했는데, 이는 아프로디테와 안키세스의 아들인 아이네이아스가 그들의 조상이(라고 믿었)기 때문이다.

하늘에도, 손바닥에도 있는 아프로디테의 띠_____

아프로디테의 띠는 이처럼 사람을 사로잡는 매력이 있다. 그래서 서양 사람들은 동이 틀 때나 해가 질 때 지평선 바로 위에 형성되는 아름다운 보랏빛 상용박명常用薄明을 '비너스의 띠Belt of Venus/Venus's Girdle'라고 불렀다. 대기현상의 미묘한 작용으로 사랑스럽고 매력적인 색깔의 띠 이미지가 형성되기 때문이다.

그런가 하면 손금의 이름으로도 비너스의 띠를 동원했다. 손가락 바로 아래의 손금이 그것인데, 보통 검지와 장지 사이에서 시작해 약지와 소지 사이에서 끝난다. 하나의 완벽한 선을 이룰 수도 있지만, 중간에 끊기거나 지그재그 선으로 얽혀 있을 수도 있다. 감정선 위쪽에 있는 이 선은 감정선과 마찬가지로 사랑에 관해 이야기해주는 선이라고 한다. 그래서 제2의 감정선이라고도 불린다. 다만 감정선이 연애와 결혼생활, 결혼에 대한 헌신도 등에 대해 말해준다면, 비너스의 띠는 잦은 만남과 이별, 양다리 걸치기, 불안정한 관계 등 사랑과 관련한 부정적인 측면에 대해 말해준다고 한다. 비너스의 띠가 뚜렷한 사람은 모든 사물과 현상으

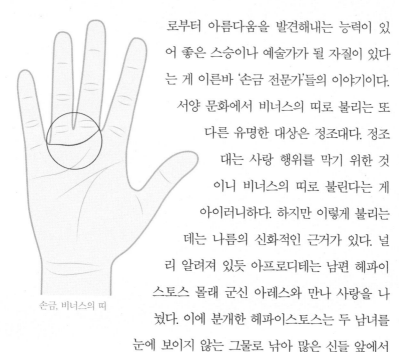
손금, 비너스의 띠

로부터 아름다움을 발견해내는 능력이 있어 좋은 스승이나 예술가가 될 자질이 있다는 게 이른바 '손금 전문가'들의 이야기이다. 서양 문화에서 비너스의 띠로 불리는 또 다른 유명한 대상은 정조대다. 정조대는 사랑 행위를 막기 위한 것이니 비너스의 띠로 불린다는 게 아이러니하다. 하지만 이렇게 불리는 데는 나름의 신화적인 근거가 있다. 널리 알려져 있듯 아프로디테는 남편 헤파이스토스 몰래 군신 아레스와 만나 사랑을 나눴다. 이에 분개한 헤파이스토스는 두 남녀를 눈에 보이지 않는 그물로 낚아 많은 신들 앞에서 망신을 주었다. 그는 여기서 한 발 더 나아가 대장장이 신답게 정조대를 만들어 아프로디테에게 착용하도록 했다. 사랑의 띠가 아닌, 사랑을 막기 위한 띠로 만든 것인데, 이런 연유로 르네상스시대에 서양에 정조대가 등장하면서 이 물건에 '비너스의 띠'라는 이름이 붙게 되었다.

주연보다
더
빛나는
조연

에 로 스

아기천사? 아니,
에로스

서양 미술에 익숙하지 않은 사람들은 그림에서 날개가 달린 아이를 보면 대부분 아기천사로 생각한다. 그러나 아기천사가 아닌, 날개 달린 아기 그림도 헤아릴 수 없이 많다. 아기천사는 대부분 기독교 혹은 성서 주제의 그림에 등장한다. 이 주제를 벗어나 신화나 다른 세속적인 주제로 넘어가게 되면 날개 달린 아이는 거의 다 에로스(로마신화에서는 쿠피도)를 그린 것이다.

사람들이 아기천사와 에로스를 혼동하는 것은 둘의 생김새가 매우 흡사하기 때문이다. 이는 아기천사의 이미지가 에로스로부터 온 탓이다. 미술사적으로 보면, 아기천사의 이미지, 나아가 한 쌍의 날개가 달린 천사의 이미지 일반은 성경에 기초해 형상화된 게 아니라, 그리스 신들로부터 차용한 것이다. 승리의 신 니케, 사랑의 신 에로스가 그 대표적인 원형들이다.

신화에서 에로스는 올림포스의 열두 신에도 들지 않고 주요 일화의 주인공으로 부각되는 경우도 거의 없다. 하지만 수많은 사랑 이야기에 약방의 감초처럼 등장해 주인공들과 함께 희로애락의 드라마를 펼쳐 보인다. 에로스를 그려넣으면 그림의 주제가 사랑과 관련되었음을 쉽게 알아차릴 수 있다. 사랑 이야기를 그리는 화가들마다 에로스를 등장시키지 않을 수 없었던 이유다. 비록 화면 귀퉁이에 자리할망정 이 사랑의 신만큼 미술작품에 많이 등장하는 그리스신화의 신도 없다. 자연스레 에로스에게는 '주연보다 더 빛나는 조연'이라는 상찬이 주어졌다. 신화 속 지위는 낮아도 미술 속 지위는 대단히 높은 것이다.

예측 불가능한
사랑 드라마의 연출자_

에로스의 기원에 대해 시인 헤시오도스는 태초에 대지 가이아와 심연 타르타로스가 생겨날 때 같이 생겨났다고 『신들의 계보』에서 노래했다.

> "맨 처음 생긴 것은 카오스이고, 그다음이 눈 덮인 올림포스의 봉우리들에 사시는 모든 불사신들의 영원토록 안전한 거처인 넓은 가슴의 가이아와 (길이 넓은 가이아의 멀고 깊은 곳에 있는 타르타로스와) 불사신들 가운데 가장 잘생긴 에로스였으니, 사지를 나른하게 하는 에로스는 모든 신들과 인간들의 가슴속에서 이성과 의도를 제압한다."

사랑이 생명의 연쇄를 가능하게 하는 동력이라는 점에서 에로스와 생

명의 터전인 대지가 같이 탄생했다는 설은 분명 설득력 있는 주장이다. 그러나 원초적 생식력을 의미하는 이런 거대 서사의 사랑 이미지는 사랑에 일희일비하는 범부들에게 너무 멀게 느껴질 수밖에 없었다. 고전기 이후의 그리스에서 아프로디테와 아레스 사이에서 태어난 어린 아들 에로스가 사랑의 신으로 그 이미지를 굳히게 된 것은, 예측 불가능한 희비의 드라마로 사랑을 바라보던 그리스인들에게는 불가피한 선택이었다.

에로스를 아프로디테의 아들로 보면, 에로스는 당연히 제 어머니의 성정을 이어받았을 것이다. 사랑에 몸이 달고 사랑의 열정에 몸부림치도록 사람들을 고무하는 데 희열과 보람을 느낀다는 점에서 에로스는 어머니 아프로디테를 꼭 닮았다. 하지만 아프로디테는 경우 있게 행동해야 하는 어른이다. 그런 그녀로서는 사랑의 불가측성, 광기, 과몰입 따위를 무턱대고 조장할 수 없었다. 그래서 어디로 튈지 모르는 말썽꾸러기 아이 같은 신이 필요했고, 아프로디테는 그런 아들을 낳을 수밖에 없었다.

에로스가 그림들 속에서 가장 많이 맡은 배역은 남녀의 머리 위를 벌처럼 붕붕 배회하거나 주변에서 노니는 것이었다. 이렇게 에로스가 등장하면 그 그림의 주제는 무조건 사랑과 관련된 것이 된다. 하나의 장면으로 모든 것을 말해야 하는 회화는 등장인물들 사이에 사랑이 존재한다는 것을 구구절절 설명할 수 없다. 그래서 에로스를 그려넣음으로써 지금 그림의 상황이 사랑과 연관이 있다고 암시하는 것이다. 그 대표적인 그림 하나를 보자. 프랑스의 고전주의 화가 니콜라 푸생Nicolas Poussin, 1594~1665이 그린 「에코와 나르키소스」다.

에코는 미소년 나르키소스를 사랑한 님페다. 하지만 나르키소스는 에코를 포함해 그 어떤 소년소녀도 연인으로 가까이하고 싶어 하지 않았다. 짝사랑에 병든 에코는 사위어갔고 마침내 목소리만 남아 메아리로 허공

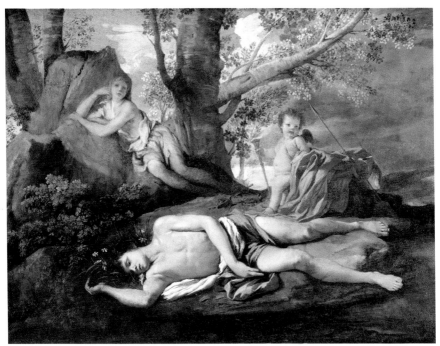

니콜라 푸생 | 「에코와 나르키소스」 | 캔버스에 유채 | 74×100cm | 1630년경 | 파리 | 루브르박물관

을 떠도는 허무한 존재가 되었다. 이에 복수의 신 네메시스가 나르키소스에게 벌을 내리니 에코의 고통을 그대로 따르도록 했다. 나르키소스도 사랑하는 사람이 생겼는데, 그게 물에 비친 제 모습이었다. 이야기를 나눌수도, 껴안을 수도 없는 사랑. 나르키소스 역시 상사병으로 스러져 불귀의 객이 되고 말았다. 그가 스러진 자리에서 피어난 꽃이 수선화다.

푸생은 태평하게 자는 나르키소스와 그를 연모해 끝없이 애간장을 태우는 에코를 화면 아래위로 분할해 그려넣었다. 이승과 저승으로 갈릴 운명을 상징한다. 지금 에코의 안색은 아주 좋지 않다. 그녀의 살이다 사위어버리고 난 뒤 남은 뼈가 돌이 되었다고 하는데, 바위에 걸터앉

은 그녀의 모습에서 그 운명이 역력히 느껴진다. 그녀 오른편에 에로스가 그려진 것은 바로 에코가 사랑에 빠져 있음을 나타내기 위한 것이다. 에로스는 지금 활활 타오르는 횃불을 들고 있다. 에코의 가슴에 사랑의 불이 타오르고 있음을 시사한다. 그러나 그 불은 에코와 나르키소스의 미래를 밝혀주는 청사초롱 불이 되지 못하고 에코의 몸만을 사르는 고통의 불이 될 것이다. 이를 의식한 듯 지금 에로스는 매우 숙연한 표정을 짓고 있다.

에로스를 통해 사랑을 말하는 화가들은 에로스의 제스처나 표정, 소지물 등을 통해 그 사랑의 종류나 상황 등을 보다 구체적으로 드러내곤 했다. 푸생의 그림처럼 에로스가 횃불을 들고 있으면 주인공이 사랑에 몸이 뜨겁게 달아올랐음을 의미하는 것이고, 에로스가 눈을 천으로 가리고 나타나면 이는 맹목적인 사랑, 혹은 사랑이 초래하는 죄 등 어두운 측면을 시사한다. 에로스가 잠을 자면 이는 사랑이 깨지고 있거나, 주인공이 다른 데 마음이 쏠려 있음을 뜻한다.

이탈리아 바로크 미술의 대가 미켈란젤로 메리시 다 카라바조Michelangelo Merisi da Caravaggio, 1573~1610의 「잠자는 에로스」는 다른 등장인물 없이 에로스 혼자 어둠 속에 잠들어 있는 그림인데, 이는 세상 전체가 지금 사랑을 잃고 방황하고 있음을 뜻한다. 반대로 잠들었던 에로스가 깨어나면 이는 사랑이 다시 피어남을 의미한다. 프랑스 화가 레옹 바질 페로Léon Bazille Perrault, 1832~1908의 「깨어나는 사랑」에서 그 아름다운 순간을 목격할 수 있다. 이밖에 에로스가 지구의를 가지고 놀면 온 세상에 편만한 사랑을, 지구의를 깔고 앉으면 '모든 것을 이기는 사랑의 힘'을 각각 의미한다. 이렇게 에로스는 다양한 제스처와 소지물로 갖가지 사랑의 표정을 연기한다.

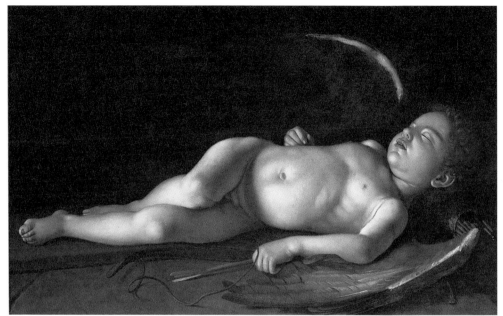

미켈란젤로 메리시 다 카라바조 | 「잠자는 에로스」| 캔버스에 유채 | 72×105cm | 1608년 | 피렌체 |
피티궁 갈레리아팔라티나.

레옹 바질 페로 | 「깨어나는 사랑」| 캔버스에 유채 | 81.9×112.7cm | 1891년 | 개인 소장

에로스 자신이
사랑에 빠지다_

영화에서 조연으로 출연하는 배우라도 그 인기가 높아지면 주연으로 캐스팅되기도 한다. 에로스도 그렇게 신화 속 조연에서 주연으로 캐스팅된 적이 있다. 프시케와의 러브 스토리가 바로 그 무대다. 다른 이들로 하여금 사랑에 빠지게 하는 데 열을 올렸던 에로스 자신이 마침내 사랑에 빠진 것이다. 에로스와 프시케의 사랑 이야기는 서기 2세기 로마의 문인 아풀레이우스에 의해 아름다운 철학적 동화로 진화했는데, 그 글을 토대로 수많은 화가들이 에로스와 프시케의 사랑 이야기를 그렸다.

프시케는 매우 아름다운 소녀였다. 영국 화가 프레더릭 레이턴Frederic Leighton, 1830~96의 「프시케의 목욕」에서 우리는 그 뛰어난 미모를 확인할 수 있다. 얼마나 아름다웠는지 미의 신 아프로디테마저 크게 시기할 정도였다고 한다. 자존심이 상한 아프로디테는 아들 에로스에게 프시케를 아주 무가치한 사람과 사랑에 빠지게 하라고 시켰다. 그러나 프시케를 찾은 에로스는 오히려 그 아름다움에 반해 그녀를 사랑하게 되었다. 레이턴은 에로스마저 사랑에 빠지게 할 만큼 비할 데 없이 아름다운 여인을 그리기 위해 혼신을 다했다. 목욕하려고 눈처럼 하얀 옷을 벗는 프시케의 모습은 막 피어나는 꽃송이 같다. 나르키소스가 물에 비친 자신의 모습에 반했듯 프시케 또한 물에 비친 자신의 모습에 깊이 매혹된 듯하다.

에로스는 서풍 제피로스로 하여금 이 어여쁜 아가씨를 자신의 궁전으로 날아오도록 했다. 그러고는 밤마다 궁전에 들러 프시케와 달콤한 사랑을 나눴다. 그때마다 그는 프시케에게 당부했다.

"내가 누구인지 알려고 하지 마오. 나의 모습을 보려고도 하지 마

프래더릭 레이턴 경 ㅣ 「프시케의 목욕」 ㅣ 캔버스에
유채 ㅣ 189.2×62.2cm ㅣ 1890년 ㅣ 런던 ㅣ 테이트브리튼

오. 나는 당신을 사랑하
오. 내가 원하는 것은 오
직 당신의 사랑뿐이오.”

　이렇게 비밀에 싸인 사랑
을 나눈 뒤 에로스는 동이
트기 전에 사라져버렸다.
　프랑스 화가 프랑수아에
두아르 피코 François-Edouard
Picot, 1786~1868의 「에로스와 프
시케」는 그처럼 새벽과 함께
사라지는 에로스를 묘사한
그림이다. 지금 프시케는 침
대에서 정신없이 자고 있고,
벌거벗은 에로스는 미끄러지
듯이 빠져나온다. 은은한 새
벽빛이 역광으로 들어와 에
로스의 날렵한 육체를 또렷
이 테 둘러주고 있다. 떠나는
게 못내 아쉬운 듯 에로스는
자신의 사랑을 향해 한 번
더 고개를 돌려 프시케를 바
라본다.
　남자의 뜨거운 사랑과 화

프랑수아에두아르 피코 | 「에로스와 프시케」 | 캔버스에 유채 | 233×291cm | 1817년 | 파리 | 루브르박물관

려한 궁전 생활에 프시케는 무척 만족스러웠지만, 자신의 연인이 도대체 어떤 사람인지 갈수록 궁금증이 커졌다. 게다가 자신을 찾아온 두 언니가 시샘에 겨워 "그 남자가 혹시 괴물인지 어떻게 아니? 밤에 등잔불로 켜보고 괴물이면 이 칼로 목을 베어라" 하고 충고를 할 때는 마음이 몹시 흔들렸다.

이탈리아 화가 주세페 마리아 크레스피Giuseppe Maria Crespi, 1665~1747의 「에로스와 프시케」에서 보듯, 결국 프시케는 에로스가 잠이 든 사이에 등잔을 들고 자신의 연인이 어떤 사람인지 확인하려고 했다. 남자의 당부도, 남자에 대한 믿음도 잃어버린 것이다. 등불 아래서 그의 얼굴을 본 프시케는 소스라치게 놀랐다. 너무나 아름다운 사랑의 신 에로스였기

주세페 마리아 크레스피 | 「에로스와 프시케」 | 캔버스에 유채 | 130×215cm | 1707~09년 | 피렌체 | 우피치미술관

때문이다. 프시케가 그 얼굴을 더욱 자세히 보려는 순간 그만 뜨거운 기름 한 방울이 에로스의 어깨로 떨어졌다. 에로스가 깜짝 놀라 일어났다. 크레스피의 그림은, 에로스가 지금 프시케를 향하여 손을 내저으며 어둠 속으로 움찔 물러서는 모습을 묘사한 것이다. 그의 얼굴이 어둠 속으로 사라졌다는 것, 그것은 이제 그의 분노가 암흑처럼 덮칠 것임을 의미한다. 빛과 그림자의 강렬한 대비가 그 긴장감을 극도로 드높인다.

"어리석구나, 프시케여! 나의 사랑에 대한 보답이 기껏 이것이란 말인가?"

분노한 에로스는 자리를 박차고 일어섰다. 에로스가 가버리자 화려한

궁전도 감쪽같이 사라졌다. 좌절한 프시케는 바닥에 엎드려 눈물을 쏟았다. 한참을 울고 난 뒤 그녀는 어떻게 해서든 자신의 사랑을 되찾겠다고 마음먹었다. 프시케는 온 세상을 헤매어 다녔다. 아프로디테를 찾아가 에로스의 행방을 물었지만 여전히 분을 풀지 못한 아프로디테는 온갖 시험으로 프시케를 괴롭혔다. 심지어는 저승에까지 내려가 왕비 페르세포네로부터 화장품 상자를 받아오라고 시켰다. 죽음을 무릅쓰고 이일을 해낸 프시케는 무서운 저승에서 빠져나온 뒤 긴장이 풀려 그만 상자를 열어보고 만다. 페르세포네가 절대 열어보면 안 된다고 신신당부했었지만 프시케는 그렇게 또 한번 호기심에 굴복했다. 상자를 여니 거기서 나온 것은 영원한 죽음의 잠이었다. 프시케는 그 잠에 취해 쓰러진다.

영국 화가 존 윌리엄 워터하우스John William Waterhouse, 1849~1917의 「황금상자를 여는 프시케」는 죽음의 잠과 만나는 프시케를 그린 그림이다. 화가는 주제에 걸맞게 어둡고 침울한 분위기로 화면을 구성했다. 그러나 프시케의 순수한 아름다움만큼은 그 침울함 속에서도 결코 흐려지지 않도록 했다. 마치 시골처녀의 청순미 같은 아름다움을 의도적으로 부각시켜 그린 그림이다.

한편 배신감에서 어느 정도 회복된 에로스는 제우스를 찾아가 프시케를 어여삐 보아달라고 간청한다. 아무래도 사태를 원만하게 해결할 존재는 제우스뿐이었다. 에로스의 편에 선 제우스는 나서서 아프로디테의 분노를 진정시켜주고 프시케를 천상으로 데려오도록 했다. 그러고는 신들의 음식을 먹여 프시케에게 영생을 주었다. 제우스가 두 사람의 결혼식 주례를 맡은 것은 물론이다.

이탈리아 화가 안드레아 스키아보네Andrea Schiavone, 1510?~63의 「에로스와 프시케의 결혼」은 바로 이 '해피 엔드'를 그린 그림이다. 화면 왼편에

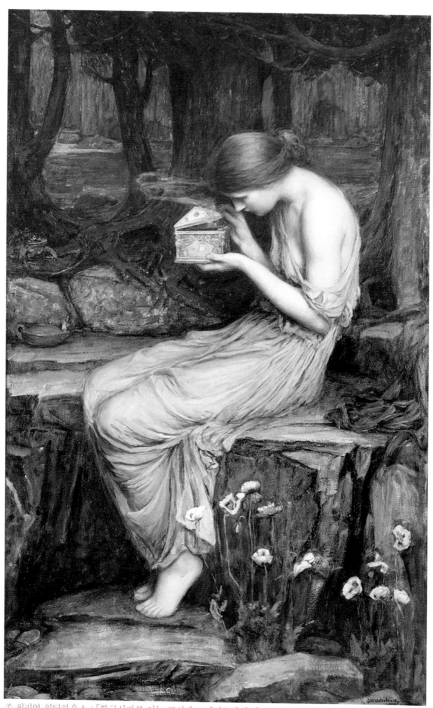

존 윌리엄 워터하우스 | 「황금상자를 여는 프시케」 | 캔버스에 유채 | 117×74cm | 1903년 | 개인 소장

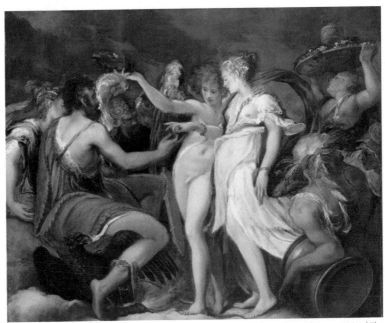

안드레아 스키아보네 | 「에로스와 프시케의 결혼」 | 나무에 유채 | 128.3×156.2cm | 1540년경 |
뉴욕 | 메트로폴리탄미술관

앉은 이는 헤라와 제우스다. 제우스가 주재하는 결혼식에서 아직 다소
어려 보이지만 백년가약을 맺는 에로스와 프시케가 정답게 서로를 의지
하고 있다. 에로스는 손에 웨딩 화관을, 프시케는 손에 결혼반지를 들고
있는데, 모두 제우스가 선사한 것이다. 제우스는 이렇게 두 사람의 혼인
을 인정했다. 사랑의 신 에로스도 다른 연인들처럼 사랑의 아픔을 딛고
멋진 결실을 맺었다.

날개 달린 사랑의 신격들,
에로테스＿＿＿＿＿

회화에서 에로스는 자주 복수, 곧
에로테스로 그려진다. 서양 고전회

화들을 보면 똑같이 생긴, 날개 달린 아기들이 구름떼처럼 모여 있는 그
림을 자주 볼 수 있다. 그러나 똑같은 모습으로 그려져서 그렇지 원래는
모두가 동일한 에로스는 아니다. 그리스신화에서는 사랑과 성을 관장하
는 날개 달린 신격들을 총칭 에로테스라고 하는데, 에로테스에는 에로
스를 비롯해 안테로스(응답을 요구하는 사랑), 포토스(부재하는 이에 대한
열정), 히메로스(충동적인 사랑), 헤디로고스(달콤한 밀어), 히메나이오스(신

부 찬가, 결혼의 신), 헤르마프로디토스(남녀 양성을 동시에 가진 존재) 등이 있다. 이들 에로테스는 사랑의 여러 특성 가운데 일부를 나타내거나 에로스의 다양한 측면을 반영하는 존재들이라 할 수 있다.

이들은 제각각의 특징을 가진 존재로 형상화되곤 했다. 이를테면 안테로스의 경우에는 에로스와 매우 유사하게 생겼으나 나비의 날개를 가진 존재로 표현되었다. 히메나이오스는 에로스보다 큰 키에 머리에는 화관을 쓰고 손에는 횃불을 든 존재로 묘사되었다.

이런 에로테스의 존재에 근거해 사랑의 아기 신격들을 한 화면에 복수로 그리다보니 굳이 특성에 따라 구별해 그리기보다는 비슷비슷하게 그리는 경우가 많아졌고, 그게 관람자들 사이에서 인기를 얻게 되었다. 그렇게 동일한 생김새의 에로스들이 화면을 수놓으면 그들을 통칭 '아모레스amores' 혹은 '아모리니amorini'라고 부른다. 프랑스 로코코 화가 부셰의 「에로스의 과녁」 같은 그림에서 클론인 듯 똑같은 생김새로 몰려다니는 귀여운 '아모레스'를 볼 수 있다.

모든 사랑의 시원,
에로스의
활과 화살

**무기를 들고 다니는
아기_____**

에로스를 나타내는 대표적인 상징
은 활과 화살이다. 에로스의 활과
화살에 대해서는 모르는 사람이 없

다. 카드나 포장지, 팬시상품에서도 화살이 꽂힌 하트 이미지를 자주 볼
수 있는데, 바로 에로스의 화살이 심장을 관통한 모습을 형상화한 것이
다. 에로스의 활과 화살은 미술작품을 넘어 대중문화 속 디자인 요소로
광범위하게 활용되어왔다. 이 활과 화살로 우리는 서로 닮은 아기천사와
에로스를 쉽게 구별할 수 있다. 서양 회화에서 아기천사는 활과 화살을
들고 등장하지 않는다. 날개 달린 아기에게 활과 화살이 들려 있다면 대
부분 에로스라고 생각해도 좋다.

사실 활과 화살은 공격적인 무기이므로 기독교의 천사나 성인聖人이
지참할 만한 물건은 아니다. 물론 옛 그림들 가운데 사탄의 무리와 싸우
는 천사의 손에 칼이나 창 같은 공격적인 무기가 들린 모습을 간혹 볼

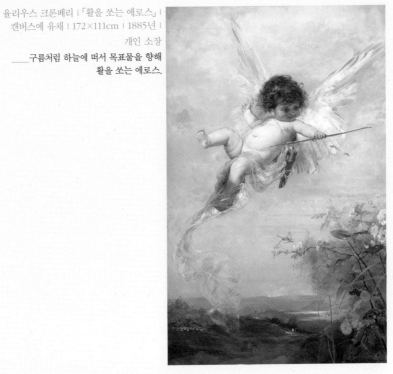

율리우스 크론베리 ｜「활을 쏘는 에로스」｜
캔버스에 유채 ｜172×111cm ｜1885년 ｜
개인 소장
___구름처럼 하늘에 떠서 목표물을 향해
활을 쏘는 에로스.

수 있다. 또 대천사 미카엘은 갑옷과 검을 착용한 무인武人으로 그려지
곤 했다. 하지만 그들은 모두 어른으로 그려진 천사들이고, 그 처한 상황
도 천사들이 일반적으로 행하는 직무와는 거리가 먼, 반역천사와 싸우
는 특별하고 예외적인 상황을 묘사한 것이다.

　성인들도 무기를 든 모습으로 그려질 때가 있다. 이 경우 이들은 대부
분 전사戰士가 아니라 순교자다. 그들이 지닌 무기는 그들이 사용하던 호
신도구가 아니라 처형될 때 사용된 형구로 보면 된다. 성인들 가운데는
화살을 맞고 순교한 사람들이 있으므로 당연히 그들을 그릴 때 화살도
함께 그려지곤 했다. 성인의 손에 들린 형태로 그려지는 다른 처형 도구

와 달리, 화살은 그 특성이 강조되어 성인의 몸에 박힌 형태로 그려지는 경우가 많다. 성 우르술라, 성 세바스티아누스, 성 크리스티나가 그 대표적인 '궁살형弓殺刑에 처해진 순교자'다. 서양 미술의 이런 도상학적 구분에서 확인할 수 있듯 날개 달린 아이가 활을 쥐고 있다면, 그리고 그 화살로 누군가를 쏘려 한다면, 그는 천사가 아니라 에로스다.

지위고하, 귀천을 가리지 않는 사랑의 화살

에로스는 활을 쏠 때 대체로 하늘에 떠서, 혹은 숲속에 숨어서 목표물을 겨눈다. 물론 목표물 바로 코앞에 등장해서 대놓고 활을 쏠 때도 있다. 프랑스 화가 윌리엄아돌프 부그로William-Adolphe Bouguereau, 1825~1905의 「망을 보는 에로스」는 목표물이 곧 나타나기를 기다리는 에로스를 그린 그림이다. 무척이나 천진난만해 보이는 에로스가 지금 화살을 활에 장착하고 때가 오기만을 기다리고 있다. 그의 표정은 수줍어 보이기까지 하지만, 그가 쏜 화살의 매운맛은 맞아본 사람만이 안다. 설렘과 한탄, 기쁨과 슬픔, 행복과 불행의 파노라마가 지금 점지된 그 한 사람을 기다리고 있다. 화살을 맞은 이의 운명이 '해피 엔드'로 끝나면 좋겠지만, 그 결과는 누구도 알 수 없다.

에로스의 화살은 올림포스 신들조차 가리지 않고 날아가 맞힌다. 지위고하나 귀천을 가리지 않는 그 특성을 잘 보여주는 그림이 프랑스 화가 루이미셸 반 루Louis-Michel Van Loo, 1707~71의 「어느 귀부인의 알레고리적 초상('에로스의 화살에 부상당한 아르테미스'로 그려진 어느 귀부인의 알레고리적 초상)」이다. 아르테미스는 제우스에게 영원히 처녀로 남아 있게 해달라고 간청해 허락을 받은 신이다. 그런 까닭에 남자 생각은 꿈에도 하

윌리엄아돌프 부그로, 「망을 보는 에로스」,
캔버스에 유채 | 1890년 | 프레드 로스와
셰리 로스 컬렉션

지 않고 늘 아리따운 님페들과 어울려서 숲으로 강으로 돌아다녔다. 그
런데 이처럼 자신과는 거리가 멀다고 생각한 에로스의 화살, 곧 사랑의
화살을 맞아버린 것이다. 얼마나 강력한 한 방이었는지 화살 맞은 자리
에서 피가 흐르고 있다. '화려한 싱글'을 추구했던 아르테미스도 이제부
터는 연인이 그리워 몸부림칠 수밖에 없는 필부匹婦의 운명이 되어버린
것이다.

에로스의 화살에는 두 가지 종류가 있다. 금촉 화살과 납촉 화살이
다. 금촉 화살을 맞은 사람은 누군가를 사랑하게 되고 납촉 화살을 맞

은 사람은 누군가의 사랑을 거부하게 된다. 반 루의 그림에서 아르테미스가 맞은 화살은 금촉이다. 원래 남자를 멀리하고 싶어 했으니 납촉 화살을 맞았다면 아무 문제 될 게 없었다. 하지만 금촉 화살을 맞았으니 그게 문제가 된 것이다. 에로스는 종종 나란히 있는 두 사람 중 한 사람에게는 금촉 화살을, 다른 사람에게는 납촉 화살을 쏘아 둘 사이 사랑의 비극을 만드는 장난을 쳤다. 이 비극의 대표적인 희생양이 아폴론과 다프네다.

그리스신화에는 아폴론과 관련된 사랑 이야기가 여럿 있다. 다만 제

조반니 바티스타 티에폴로 | 「다프네를 쫓는 아폴론」 | 캔버스에 유채 | 68.5×87cm | 1755~60년 사이 | 워싱턴 | 국립미술관

우스처럼 신화 초기부터 사랑 이야기가 풍부했던 것은 아니고, 신화 발달 과정에서 다소 늦게 아폴론과 관련된 사랑 이야기들이 생겨났다. 그 가운데 가장 유명한 이야기는 첫사랑 다프네와의 에피소드다. 님프인 다프네는 강의 신 페네이오스의 딸이다. 아폴론이 다프네를 사랑하게 된 것은 에로스와의 소소한 마찰 때문이었다. 어느 날, 에로스가 활을 가지고 노는 것을 본 아폴론이 그를 나무랐다. 어린아이에게 어울리지 않는 무기를 갖고 놀게 아니라, 그냥 어디 가서 불장난이나 하라고 꾸지람을 한 것이다. 속이 상한 에로스가 화살통에서 납촉 화살과 금촉 화살을 골라 앞의 것은 다프네에게 쏘고 뒤의 것은 아폴론에게 쐈다. 다프네가 아폴론을 거부하며 계속 피해 다니고, 아폴론은 다프네를 좋아해 계

속 쫓아다니는 운명의 장난이 그때부터 시작되었다.

다프네를 향한 사랑으로 온몸이 불타오른 아폴론은 신으로서의 체통도 잊고 그녀 앞에서 몇 번씩이나 사랑을 구걸했다. 그럼에도 불구하고 그녀가 자기만 보면 슬금슬금 피하자 안 되겠다 싶었는지 어느 날 다짜고짜 그녀에게 달려들었다. 놀란 다프네는 바람같이 도망을 갔다. 아폴론이 그녀에게 아무리 멈춰달라고 애원해도 그녀는 전혀 멈출 생각이 없었다. 전력을 다해 다프네를 뒤쫓은 아폴론이 마침내 그녀를 잡을 지경에 이르자 그녀가 큰 소리로 외쳤다.

"도와주세요. 아버지, 강의 신이여! 저를 땅속으로 숨겨주세요. 아니면 제 모습을 바꿔주세요."

다프네의 간절한 외침에 답을 주듯 다프네의 몸이 변하기 시작했다. 팔다리가 굳고 나무껍질이 온몸을 덮더니 팔과 손에서 가지가 뻗고 잎이 돋아났다. 그렇게 다프네는 순식간에 월계수로 변했다. 놀란 아폴론은 그 자리에 우뚝 서버렸다. 가슴이 와르르 무너져내리는 것만 같았다. 아폴론의 첫사랑은 그렇게 비극으로 막을 내렸다.

처연한 심정으로 월계수를 바라보던 아폴론은 정신이 돌아오자 눈앞의 나무를 자신의 성수聖樹로 삼으리라 마음먹었다. 첫사랑을 영원히 잊지 않겠다는 결심의 표현이었다. 이후 그는 자신의 신전을 월계수가 많이 자라는 자리에 들어서게 하고, 그의 신전에서 열리는 피티아 제전의 우승자에게는 월계수 잎으로 만든 관을 씌워주었다. 그렇게 아폴론에게서 시작된 월계관은 오늘날 승리와 영광을 대표하는 상징이 되었다.

이 주제는 워낙 많은 미술가들의 사랑을 받아 다양한 작품으로 표현

되었다. 18세기 이탈리아 화가 조반니 바티스타 티에폴로Giovanni Battista Tiepolo, 1696~1770의 「다프네를 쫓는 아폴론」은 막 변신하는 순간의 다프네를 그린 그림이다. 아폴론의 손이 다프네의 몸에 채 닿기도 전에 다프네의 손이 나뭇가지와 잎으로 변하고 있다. 이제 곧 온몸이 거친 나무 등걸과 푸른 잎으로 뒤덮일 것이다. 충격적인 장면을 목격한 아폴론은 놀라다 못해 혼비백산한 표정이다. 구름이 떠다니는 푸른 하늘과 먼 산, 가까운 숲 모두 평화롭기 그지없는데, 왜 이 잘생기고 지위도 높은 아폴론에게 이런 비극이 생긴 것일까? 바로 그의 타박을 받아 골이 난 에로스의 복수심 때문이었다. 사태가 이 지경에 이르자 겁이 났는지 에로스는 지금 다프네가 깔고 앉은 흰 천 아래 숨어버렸다. 다프네의 아버지인 강의 신 페네이오스는 강의 원천인 물동이를 옆에 낀 채 슬픈 표정으로 아폴론 쪽을 바라보고 있다.

응징을 당하는 에로스_____

에로스가 이런 사랑의 장난을 자주 치다보니 그에게 원한을 갖는 이들이 많아질 수밖에 없었다. 특히 사랑의 열병을 크게 앓은 숲의 님페들이 에로스를 납치해 활과 화살을 빼앗거나 에로스를 혼내는 그림이 빈번히 그려졌다. 에로스가 어머니인 아프로디테 혹은 순결을 중시하는 아르테미스에게 혼나는 그림도 자주 그려졌다.

이탈리아 화가 폼페오 바토니Pompeo Batoni, 1708~87의 「아르테미스와 에로스」는 에로스로부터 활을 빼앗는 아르테미스를 그린 그림이다. 활쏘기는 에로스가 가장 좋아하는 놀이지만, 계속 말썽을 일으키니 아르테

폼페오 바토니 | 「아르테미스와 에로스」 | 캔버스에 유채 | 124.5×172.7cm | 1761년 | 뉴욕 | 메트로폴리탄미술관

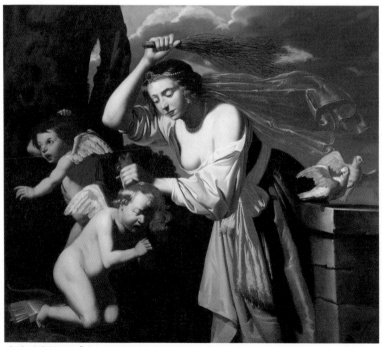

얀 판 베일러르트 | 「에로스를 꾸짖는 아프로디테」 | 캔버스에 유채 | 127.6×146.1cm | 1628년 | 휴스턴미술관

미스도 그를 더이상 참고 봐줄 수 없었을 터이다. 그녀는 활을 빼앗을 뿐 아니라 부러뜨리려고 한다. 놀란 에로스가 손을 뻗어 사정하지만 용서받기가 쉽지 않아 보인다.

어머니 아프로디테는 아예 에로스에게 매질을 했다. 네덜란드 화가 얀 판 베일러르트Jan van Bijlert, 1597~1671의 「에로스를 꾸짖는 아프로디테」에 나오는 장면이다. 머리끄덩이를 잡힌 에로스가 무릎을 꿇고 손을 모아 빌지만 화가 난 아프로디테는 빗자루 같은 것을 들고 에로스를 인정사정없이 내리친다. 놀란 다른 사랑의 신 하나가 그 불똥이 자신에게도 튈까 황급히 도망간다.

물론 여신뿐 아니라 남신에게 혼나는 에로스의 모습도 그려졌다. 이탈리아 화가 바르톨로메오 만프레디Bartolomeo Manfredi, 1582~1622의 「에로스를 응징하는 군신 아레스」에서 우리는 에로스에게 화가 난 아레스가 폭력을 마구 행사하는 장면을 볼 수 있다. 두들겨 패는 강도가 님페나 여신들과는 차원이 다르다.

아프로디테 편에서 언급했듯, 아레스는 유부녀 아프로디테와 불륜을 행했다가 큰 망신을 당한 적이 있다. 두 남녀가 몰래 사랑을 나눈다는 사실을 알게 된 남편 헤파이스토스가 침소에 눈에 보이지 않는 그물을 설치한 뒤 둘이 뒤엉켜 있을 때 재빨리 낚아올렸다. 그때 아레스는 벌거벗은 채 아프로디테와 함께 공중에 매달려 올림포스 신들의 조롱을 한 몸에 받았다. 만프레디의 그림은, 이 모든 게 에로스의 화살 탓이라고 생각한 아레스가 에로스에게 앙갚음을 하는 장면을 그린 것이다. 그림에서 아레스는 지금 에로스를 바닥에 내동댕이치고 밧줄로 세차게 내려치고 있다. 그 표현이 마치 지금 눈앞에서 벌어지는 일이라도 되는 듯 생생하기 이를 데 없다.

바르톨로메오 만프레디 │
「에로스를 응징하는 군신
아레스」│ 캔버스에 유채 │
175.3×130.6cm │ 1605~10년
사이 │ 아트인스티튜트오브
시카고

에로스는 눈을 가린 상태인데, 이는 '사랑의 맹목성'을 의미한다. 사리
분별 못하는 '맹목'의 아이가 쏜 화살 때문에 이 사단이 벌어진 것이다.
아들 에로스가 심하게 맞는 모습을 보고 엄마 아프로디테가 아레스를
말려보려 하지만 소용이 없다. 바닥에 부러진 채 나뒹구는 에로스의 화
살이 아레스의 분노를 잘 보여준다.

에로스가 벌을 받되 이처럼 님페나 신들이 등장해 벌을 주는 그림과

벤저민 웨스트 | 「벌에 쏘인 에로스를 달래는 아프로디테」| 캔버스에 유채 | 77×64cm |
1802년경 | 상트페테르부르크 | 예르미타시미술관

　는 다른 종류의 '에로스 응징 그림'이 있다. 바로 '벌에 쏘인 에로스' 주제
다. 자신이 쏜 사랑의 화살이 얼마나 아픈지를 에로스가 벌에 쏘임으로
써 깨닫게 된다는 내용을 담고 있다. 미국 화가 벤저민 웨스트의 「벌에
쏘인 에로스를 달래는 아프로디테」가 그 대표적인 그림이다. 벌에 쏘인

에로스는 울면서 엄마 아프로디테에게 매달리고, 아프로디테는 그런 아들을 다정히 어루만지며 위로한다. 매질이 되었든 벌침이 되었든 사랑의 신 에로스를 응징하는 이런 주제의 그림들은 궁극적으로 사랑의 시련으로 심한 고통을 겪은 이들을 조금이라도 위로하고 격려하고자 그려진 것들이라 할 수 있다.

전쟁과 싸움의 무기로 사랑의 도구를 만들다_

에로스에게 활과 화살만큼 소중한 상징물도 없다. 사랑의 신으로서 에로스의 모든 힘은 바로 이 활과 화살에서 나온다. 그러다보니 에로스가 직접 나무를 깎아 자신의 소중한 활을 만드는 모습을 표현한 그림이나 조각도 만들어졌다. 그중 매우 인상적인 작품이 프랑스 조각가 에드메 부샤르동 Edmé Bouchardon, 1698~1762 의 「헤라클레스의 몽둥이를 깎아 활을 만드는 에로스」다.

아기라기보다는 소년에 가까운 에로스가 헤라클레스의 몽둥이를 깎아 활의 형태를 잡아가고 있다. 헤라클레스의 몽둥이를 깎는 데 쓴 도구는 군신 아레스의 칼이다. 그러니까 에로스는 몰래 두 용사를 무장 해제시킨 것이다. 헤라클레스가 뒤늦게 그 사실을 알고 펄쩍펄쩍 뛰어봤자 소용이 없다. 몽둥이는 이미 다 깎여 활이 되어 있다. 아직 개구쟁이의 표정이 가시지 않은 에로스의 얼굴에서는 은근한 승리감이 묻어나온다.

이처럼 헤라클레스의 몽둥이로 활을 만들었으니 그 활은 매우 튼튼하고 정확할 것이다. 뿐만 아니라 싸움의 무기가 사랑의 도구가 된 것이니 이 또한 보다 바람직한 상태로 거듭난 셈이다. 칼과 몽둥이 같은 무기로 사랑의 도구를 만든 에로스. '사랑은 모든 것을 이긴다omnia vincit amor'

는, 고대 로마의 시인 베르길리우스의 경구를 새삼 되새기게 하는 작품
이 아닐 수 없다.

　활과 화살, 화살통 외에 에로스
의 상징으로는 햇불, 구球 등이
있다. 에로스가 든 햇불은 물
론 사랑의 햇불이다. 그런데
때로 에로스가 잠을 자면서
햇불을 쥐고 있을 때가 있
다. 이때 햇불은 대부분 꺼
져 있거나 거꾸로 들려 있
다. 사랑이 소멸했거나 세속의 즐거움
이 다 사라졌음을 의미한다. 에로스가
구를 들고 있으면 그것은 사랑이 온 세
상에 두루 편만함을 나타내는 것이다.

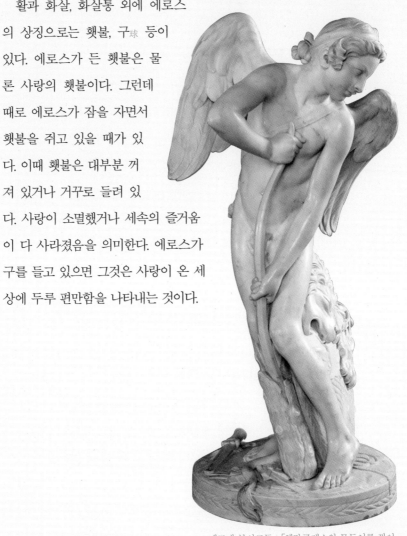

에드메 부샤르동 | 「헤라클레스의 몽둥이를 깎아
활을 만드는 에로스」 | 대리석 | 높이 173cm |
1750년 | 파리 | 루브르박물관

님페들과 함께
순수한 관능미의
표상으로
그려진 신

아 르 테 미 스

**결혼하지 않은 신이
출산의 신?_____**

아르테미스(로마신화에서는 디아나)
는 세 살 때 이미 영원히 이성을 만
나지 않기로 결심하고 아버지 제우
스에게 이를 요청해 허락을 받은 신이다. 아르테미스는 자기를 따르는 님
페들에게도 순결 서약을 요구했고 이를 지키지 못하면 가차 없이 처벌
했다. 이런 아르테미스의 성향은, 청춘남녀의 사랑을 고무하고 스스로
여러 연인과 사랑을 나눴던 아프로디테와는 대척점에 서 있다. 이 '가치
관의 차이'로 두 여신은 강하게 충돌해 심지어 서로의 측근과 연인이 죽
음에 이르게까지 했다.

이 같은 사정을 고려하면, 아르테미스는 생식과 관능, 생산과 풍요의
영역과는 그다지 관련이 없는 것 같다. 하지만 더 오랜 옛날로 거슬러
올라가면 아르테미스 역시 데메테르나 아프로디테처럼 지모신地母神으로
숭배된 전력이 있다. 그리스인들은 임산부가 출산할 때가 되면 아르테미

스를 찾아가 순산을 기원했는데, 결혼과
는 무관하지만 출산의 신이라는 지위
를 가진 데서 지모신으로서 아르테미
스의 기원을 확인할 수 있다. 특히 에
페소스의 아르테미스 신전에는 그
흔적이 뚜렷이 남아 아르테미스
가 프리기아의 키벨레처럼 다
산과 풍요의 신으로 숭배되었
음을 알 수 있다. 이곳의 아르
테미스상은 독특하게도 가슴에 유방
을 잔뜩 단 모습이다.

　아르테미스가 출산의 신으로서 갖
는 능력과 지위의 근거는 그녀의 출생
신화에 고스란히 담겨 있다. 아
르테미스는 제우스가 티
탄족 여신 레토(로마신화
에서는 라토나)와 사랑을
나눠 낳은 자식이다. 아폴
론과 함께 쌍둥이로 태
어났다. 제우스가 자
기 몰래 바람을 피웠
다는 사실을 안 헤라
는 레토에게 이 세상 해
가 비치는 곳에서는 절

작자 미상 | 「에페소스 아르테미스」(로마시대 복제품) |
대리석 | 높이 174cm | 127~175년 | 셀추크 | 에페소스박물관
＿＿＿현대의 학자에 따라서는 가슴에 달린 게 유방이
아니라 의식을 위한 장식물이라고 주장하는 이들도 있다.

대 아이를 낳지 못할 것이라고 분노에 찬 저주를 내렸다. 지상에서 아이 낳는 게 불가능해지자 레토는 포세이돈에게 도움을 요청했고, 포세이돈은 바다에서 섬 하나를 솟아오르게 했다. 레토는 그곳에서 가까스로 아이를 낳았다. 이때 먼저 태어난 아이가 아르테미스였는데, 아르테미스는 태어나자마자 어머니 레토를 챙겨 동생 아폴론이 무사히 태어나도록 도왔다. 이처럼 아르테미스는 타고난 '산파'였다. 이 일을 계기로 아르테미스는 그리스 여인들이 아이를 낳을 때면 너나없이 다투어 찾게 되는 출산의 신이 되었다.

순결을 지키는 것이 최고의 가치

아르테미스는 처녀 신으로서 자신과 자신을 따르는 님페 무리의 순결을 지키는 것을 지고의 가치로 삼았다. 그래서 아르테미스 신화는 이와 연관된 내용이 많고 화가들도 이 주제를 집중적으로 그렸다.

올림포스 여신들 가운데 순결을 고집한 이는 아르테미스 외에 헤스티아와 아테나가 있다. 서양 미술에서 헤스티아와 아테나는 그다지 관능적으로 묘사되지 않았다. 전자는 가정의 수호신이자 불과 화로의 신이고, 후자는 지혜의 신이자 전쟁의 신이다. 그 역할에 맞게 정숙하게, 혹은 전사처럼 표현되곤 했다. 반면 아르테미스는 신선한 자연 속에서 젊고 아리따운 님페들과 어울려 다니며 사냥을 즐겼다. 비록 순결을 중시하고 스스로 사랑을 추구하지는 않았지만, 신선한 자연 속에서 젊은 여성들끼리 몰려다닌다는 자체가 관능적인 여성미에 대한 갖가지 연상과 환상을 촉발시켰다. 물론 이는 옛 화가들 대부분이 남성이었던 까닭에 그만

큼 남성 중심의 사고와 시선에서 비롯한 것이라 할 수 있다.

이런 사정으로 인해 아르테미스를 다룬 작품들은 오랜 세월 중요하고도 인기 있는 누드 주제로 화가들의 사랑을 받았다. 물론 이 주제를 그리면서 화가들은 매력적인 여성 누드를 표현하는 것과 동시에 남성에 대한 아르테미스의 극도의 경계심을 묘사하는 것을 잊지 않았다. 이런 요소는 화면에 긴장감을 불어넣어 관람자의 호기심을 자극하고 관람자로 하여금 보다 흥미를 가지고 작품을 보도록 만들었다. 그렇게 그려진 대표적인 주제의 하나가 악타이온이다.

악타이온은 사냥꾼이었다. 어느 날 친구들과 사냥을 나왔다가 헤어져 혼자 걷고 있었다. 한참을 걷던 중 웬 계곡 앞에 이르렀는데, 어렴풋이 동굴 같은 게 보였다. 호기심에 동굴 입구 쪽으로 다가간 악타이온은 눈이 휘둥그레지고 말았다. 말할 수 없이 아름다운 아르테미스가 님페들과 목욕을 하고 있었던 것이다. 『그리스 로마신화』를 쓴 토머스 불핀치는 이 순간을 이렇게 묘사했다.

"그가 동굴 입구에 모습을 나타내자 님페들은 이 뜻밖에 나타난 남성의 모습에 놀라 비명을 지르며 여신에게로 달려가 자기네 몸으로 여신의 벗은 몸을 가렸다. 그러나 여신은 님페들보다 키가 훨씬 컸기 때문에 머리가 드러나고 말았다."

이탈리아 르네상스 화가 티치아노의 「아르테미스와 악타이온」은 바로 그 노출의 순간을 화가 특유의 화사한 색채로 묘사한 작품이다. 화면 왼편의 악타이온과 오른편의 아르테미스 모두 화들짝 놀란 모습이다. 그 사이의 님페들도 당황해 어쩔 줄 몰라 한다. 아르테미스의 얼굴에는 벌

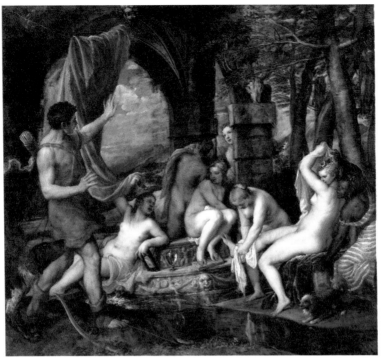

티치아노 베첼리오 ㅣ「아르테미스와 악타이온」 ㅣ 캔버스에 유채 ㅣ 184.5×202.2cm ㅣ 1556~59년 ㅣ
에든버러 ㅣ 스코틀랜드 국립미술관

써 노기가 서려 있다. 순결을 최고의 가치로 생각하는 신이니 자신의 벌
거벗은 몸을 본 남자를 가만히 둘 수 없었다. 신이 외쳤다.

"오냐, 사람들에게 아르테미스의 알몸을 보았다고, 네가 말할 수 있
겠느냐?"

그 말과 동시에 아르테미스는 악타이온에게 물을 뿌렸다. 그러자 악
타이온의 머리에서 사슴뿔이 돋아나기 시작했고 귀는 뾰족해졌으며 몸

에는 털이 덮이기 시작했다. 순식간에 사슴으로 변한 악타이온은 그 자리에서 재빨리 도망쳤다. 그러나 그런 그의 모습을 보고 사냥감으로 착각한 그의 개들이 필사적으로 그의 뒤를 쫓았다. 결국 악타이온은 자신이 기르던 개들에게 물어 뜯겨 비참한 최후를 맞았다. 그가 죽은 이유는 단 하나, 본의 아니게 아르테미스의 벌거벗은 몸을 보았다는 사실 때문이었다. 고의가 아닌 실수였지만, 그 실수도 신은 용서하지 않았다. 아르테미스는 그런 신이었다.

티치아노는 이 불행한 결말도 그림으로 남겼다. 「악타이온의 죽음」이 그 작품이다. 그림에서 아르테미스는 악타이온을 향해 활을 쏘고 있다.

티치아노 베첼리오, 「악타이온의 죽음」 | 캔버스에 유채 | 178.4×198.1cm | 1559~75년 | 런던 | 내셔널갤러리

물을 뿌렸다는 신화와는 전혀 다른 표현이다. 살기가 담긴 신의 분노를 화가는 그렇게 형상화했다. 화면 오른편에서는 신의 저주를 받은 악타이온이 자신의 개들에게 공격 당하고 있다. 그의 몸은 사람이지만 머리가 이미 사슴으로 변해 있다. 불핀치는 악타이온의 숨이 끊어질 때까지 아르테미스의 분노가 가라앉지 않았다고 적었다.

아르테미스는 왜 이토록 순결에 집착했을까? 한마디로 남자에게 종속되고 싶지 않았기 때문이다. 고대사회 관습으로는 연인이 생기고 결혼을 하면 여자는 남자에게 종속될 수밖에 없었다. 제아무리 신이라도 그 굴레에서 벗어날 수 없었다. 아르테미스는 자존감이 매우 높고 주체성이 강한 '현대적인 여성'이었다. 다른 남신들과 동등함을 인정받기 위해 아르테미스는 작은 틈조차 허용하지 않았다. 실수로라도 그녀의 자존심을 건드리면 가차 없이 복수했다. 그래서 복수를 잘하는 무서운 신이라는 인상을 사람들에게 남기게 되었다.

동성애의 미학을 담은 칼리스토 주제_____

아르테미스가 아무리 열심히 자신의 님페들을 챙겨도 새는 구멍은 있는 법이다. 바람둥이 제우스를 아버지로 둔 탓에 아버지로부터도 피해를 보았다. 칼리스토 이야기가 대표적이다. 님페 칼리스토는 아르테미스의 시종으로, 빼어난 미인이었다. 제우스가 그 미모에 반해 구애를 했다. 그러나 아르테미스에게 영원한 순결을 맹세한 칼리스토는 조금도 틈을 주려 하지 않았다. 그러자 제우스는 비열한 방법을 동원한다. 딸인 아르테미스로 변신한 것이다. 자신이 섬기는 신의 모습으로 다가오자 칼리스토는 경계를 풀었고 제우스가 시키는

프랑수아 부셰 | 「아르테미스로 변신한 제우스와 칼리스토」 | 캔버스에 유채 | 57.7×69.8cm | 1759년 |
캔자스시티 | 넬슨앳킨스미술관

대로 열심히 수발을 들었다. 그러다가 결국 제우스의 완강한 팔뚝에 붙잡혀 덜컥 아이를 갖고 말았다.

프랑스 화가 부셰의 「아르테미스로 변신한 제우스와 칼리스토」는 아르테미스에게 총애를 받는다는 생각에 가슴이 부푼 칼리스토를 묘사한 그림이다. 아르테미스로 변신한 제우스가 밑에서 칼리스토를 받치고 있고 하얀 피부의 칼리스토는 그 무릎 위에 누워 하늘을 향해 황홀한 시선을 던진다. 바닥에 깔린 표범 가죽과 오른쪽 바위 위 활과 화살통, 사냥감으로부터 아르테미스가 사냥의 신임을 새삼 확인하게 된다. 이런 물

가에타노 간돌피 | 「아르테미스와 칼리스토」 | 캔버스에 유채 | 148.1×170.2cm | 1780년대 | 개인 소장

건들 때문에라도 칼리스토는 제우스를 아르테미스로 철석같이 믿었을 것이다. 하지만 주위에 어우러진 세 명의 에로테스가 시사하듯 이는 제우스의 사랑, 아니 욕정의 덫이었다.

욕망을 채운 제우스가 떠나간 뒤 홀로 남은 칼리스토는 무척 겁이 났다. 시간이 흐를수록 배가 불러오자 사색이 되었다. 칼리스토는 어떻게 해서든 이 사실을 숨기고 싶었다. 하지만 냇가에서 목욕하던 어느 날 동료 님페들에게 불룩 나온 배를 들키고 말았다. 아르테미스는 두려워 떠는 그녀를 냉정하게 무리에서 쫓아냈다.

이탈리아 화가 가에타노 간돌피Gaetano Gandolfi, 1734~1802의 「아르테미스와 칼리스토」는 잔뜩 화가 난 아르테미스가 칼리스토에게 당장 떠나라고 명령하는 장면을 보여준다. 화면 오른편의 흰 천을 두른 아르테미스는 순결하기 그지없다. 그녀의 오른손은 칼리스토가 가야 할 방향을 가리킨다. 화면 왼편의 칼리스토는 동료 님페들에 의해 옷이 벗겨져 배를 드러내고 있다. 얼마나 화가 났는지 칼리스토의 머리끄덩이를 잡은 님페도 있다. 고개 숙여 슬피 우는 칼리스토는 자신이 원하지 않았음에도 닥친 이 비극적인 운명을 어쩔 수 없이 받아들이고 있다.

무리를 떠난 칼리스토는 숲에서 홀로 아들 아르카스를 낳았다. 아이의 귀여운 모습에 빠진 것도 잠시, 칼리스토가 제우스의 아들을 낳았다는 사실을 안 헤라가 복수심에 그녀를 곰으로 둔갑시켰다. 곰이 된 칼리스토는 동굴로 숨어들었고, 버려진 아기는 외할아버지가 거둬 키웠다. 세월이 흘러 청년이 된 아르카스는 어느 날 숲에 사냥을 나갔다가 자신을 발견하고 다가오는 어머니 칼리스토를 보았다. 하지만 아르카스는 그 곰이 어머니라는 사실을 전혀 몰랐다. 위협을 느낀 그는 곰에게 활을 겨누었다. 바로 그 장면을 묘사한 그림이 이탈리아 화가 스키아보네의 「사냥하는 아르카스」다. 아들이 저렇듯 날렵하고 건강하게 자랐으니 칼리스토는 얼마나 기뻤을까. 하지만 아들은 오로지 두려움만을 느낄 뿐이었다. 이 순간을 올림포스 천궁에서 내려다보던 제우스는 화급히 두 모자를 하늘로 올려 보내 별자리로 만들었다. 자식이 어머니를 살해하는 끔찍한 일만은 피하기 위해서였다. 그 별자리가 바로 유명한 큰곰자리와 작은곰자리다.

칼리스토 주제는 아르테미스의 순결에 대한 집념을 잘 보여주는 주제이지만, 화가들은 이 주제를 동성애를 표현하는 수단으로 빈번히 활용

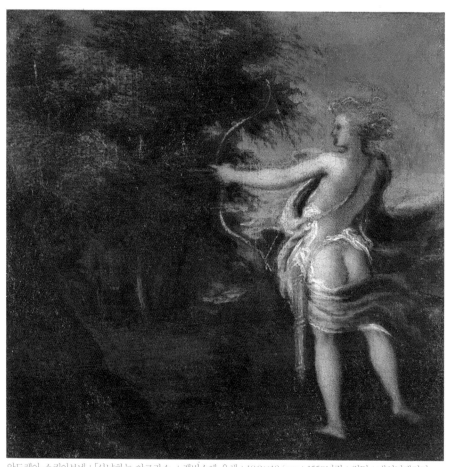

안드레아 스키아보네 | 「사냥하는 아르카스」 | 캔버스에 유채 | 18.8×18.4cm | 1550년경 | 런던 | 내셔널갤러리

했다. 앞에서 본 부셰 말고도 노엘 알레, 장 시몽 베르텔르미, 페데리코 체르벨리 등 여러 화가들이 두 여성이 서로 깊이 교감하는 장면을 그렸다. 당시 사회에서 금기시된 영역을 이런 주제에 기대어 형상화함으로써 화가와 관람자 모두 사회의 규범적 억압으로부터 벗어나는 작은 '해방감'을 느꼈을 것이다.

복수하고 응징할 때는
그 누구보다 무서운 신_

앞에서 아르테미스는 복수할 때는 물불을 가리지 않는 신이라고 했다. 이번에는 그 주제를 그린 그림을 보자. 니오베 이야기다. 아폴론과 함께 벌인 이 복수극은, 두 남매가 얼마나 대단한 자존심과 복수심의 소유자인지 생생히 보여준다.

니오베는 테바이의 왕비였다. 암피온 왕과의 사이에서 아들 일곱, 딸 일곱, 모두 열네 명의 자식을 두었다. 다 멋지고 아름다워 왕비는 세상에 아쉬울 것이 없었다. 최고의 권력과 부, 거기에 남들이 부러워할 만한 자녀들까지, 니오베는 교만할 대로 교만해졌다. 당시 테바이에서는 레토 여신이 숭배되고 있었는데, 여신의 자녀는 아르테미스와 아폴론 둘뿐이었다. 그 둘을 기리는 축제날, 그들의 어머니 레토를 찬미하는 백성들에게 니오베는 거칠게 쏘아붙였다.

"레토가 뭐 그리 대단하다고 이리 요란하게 섬기느냐. 아이를 둘밖에 못 낳은 티탄 신의 딸이 아들 일곱과 딸 일곱을 둔 나보다 더 대단하단 말이냐. 내가 오히려 여신에 어울리지 않느냐. 이딴 축제는 당장 집어치워라!"

그렇게 축제가 중도에 중단되자 레토는 모멸감에 치를 떨었다. 레토가 아폴론과 아르테미스를 불러놓고 울분을 터뜨리자 복수를 마음먹은 남매는 활을 들고 급히 자리를 떴다. 아폴론은 활로 니오베의 일곱 아들을 쏴 죽였고, 아르테미스 또한 활로 니오베의 일곱 딸을 쏴 죽였다. 자식을 모두 잃은 암피온 왕은 그 충격을 못 이겨 스스로 죽음을 맞이했고, 니오베는 사무치는 슬픔으로 돌이 되고 말았다.

피에르샤를 종베르 | 「교만한 니오베를 벌하는 아르테미스와 아폴론」 | 캔버스에 유채 | 40.6×32.8cm | 1772년 | 파리 | 국립고등미술학교

프랑스 화가 피에르샤를 종베르Pierre-Charles Jombert, 1748~1825의 「교만한 니오베를 벌하는 아르테미스와 아폴론」은 두 신의 잔인한 복수의 장면을 보여주는 그림이다. 구름을 탄 아르테미스와 아폴론이 지상의 인간들을 향해 활을 쏘고 있다. 니오베는 막내딸만이라도 살려달라며 옷자락을 들어 딸을 보호하려 하지만 아무 소용이 없다. 그림 속의 아르테미스와 아폴론은 이 왕가의 씨를 말릴 때까지 멈출 생각이 없다. 니오베는 아르테미스와 아폴론의 복수심이 얼마나 강한지 미처 생각지 못했다. 그게 그녀의 실수였다.

화살은 서양 회화에서 전통적으로 질병, 특히 전염병을 상징하는 이미지로 그려지곤 했다. 고대부터 신이 인간을 화살로 공격하는 이런 이야기와 이미지에 익숙한 서양인들의 시각에서는 전염병으로 인해 쓰러지는 사람들이 마치 분노한 신들로부터 화살 공격을 받은 듯 느껴졌을 것이다. 바로 그 이미지의 원형을 형성한 대표적인 신이 아르테미스와 아폴론이었다.

달의 신임을
나타내는
앞머리의 초승달

**순결의 상징이 된
달의 이미지___**

아르테미스는 사냥의 신인 까닭에 아르테미스를 나타내는 대표적인 상징물은 활과 화살이다. 아르테미스가 직접 활을 쏘는 장면도 심심찮게 볼 수 있지만, 그녀가 목욕을 하거나 쉬고 있을 때 주변에 활과 화살통이 널려 있는 모습도 자주 볼 수 있다. 이렇게 사냥도구를 풀어놓고 다른 님페들과 함께 어우러져 있으면 그 가운데 누가 아르테미스인지 언뜻 보아서는 알아보기 어렵다. 이때 아르테미스를 구별하는 가장 손쉬운 방법은 누구의 머리에 초승달 장식이 있는지 확인하는 것이다.

이렇듯 달 이미지는 활과 화살 못지않게 아르테미스를 상징하는 중요한 표지다. 앞장에 나온 부셰의 그림들이나 티치아노, 간돌피의 그림 등을 유심히 살펴보면, 아르테미스 머리에 초승달 장식이 자리하고 있는 것을 볼 수 있다. 아르테미스를 달의 신으로 여겨 화가들이 그런 장식을

바르톨로메 에스테반 무리요 I 「성모 무염시태」 I 캔버스에 유채 I 274×190cm I 1660~65년 I 마드리드 I
프라도미술관
＿＿＿성모의 발아래 얇은 초승달이 그려져 있다.

그려넣은 것이다. 그리스신화에서 원래 달의 신은 셀레네였다. 셀레네는 태양의 신 헬리오스, 새벽의 신 에오스와 남매지간이다.

그런데 세월이 흐르면서 사람들이 아르테미스를 셀레네와 동일시하기 시작했다. 이는 출산의 신으로서 아르테미스가 근원적으로 달과 관련이 깊었기 때문이다. 주지하듯 여성의 생리는 달의 영향을 받는다. 아르테미스는 생리와 출산을 관장하는 신으로서 점차 달의 신으로 인식되었다. 셀레네와 아르테미스가 하나로 동일시되는 현상이 발생한 것이다. 이와 함께 아르테미스의 형제인 아폴론도 태양의 신 헬리오스와 동일시되어 남매는 각각 해와 달을 상징하는 대표적인 신격으로 자리잡게 된다.

서양 미술에서 달 이미지와 관련한 흥미로운 사실을 하나 더 살피면, 아르테미스를 그릴 때도 달을 그려넣지만, 또다른 처녀인 성모마리아를 그릴 때도 달을 그려넣곤 한다는 것이다. 다만 성모를 그릴 때는 달을 이마 위에 그리지 않고 발아래 놓는다. 이는 성경의 요한계시록에 근거한 것이다.

요한계시록을 보면, "하늘에 큰 이적이 보이니 해를 옷 입은 한 여자가 있는데 그 발아래에는 달이 있고 그 머리에는 열두 별의 관을 썼더라"(12장 1절)라는 구절이 있다. 여기에서 달을 발아래 둔 여인이 성모다. 성서학자들에 따라서는 그 여인을 그리스도의 교회로 해석하기도 하는데, 어쨌거나 이 구절에 의지해 서양에서는 오랜 세월 달을 성모마리아의 상징으로 여겨왔다. 이처럼 처녀 신 아르테미스와 동정녀 마리아를 나타내는데 공히 달이 동원되었다는 점에서 달은 자연스레 순결을 나타내는 이미지로 인식되었다.

아르테미스에게 흡수되어버린 셸레네

초승달 이미지가 달의 신을 나타내는 것이다보니 화가들은 아르테미스뿐 아니라 셸레네를 그릴 때도 당연히 머리에 초승달 장식을 그려넣었다. 그래서 초승달 장식만 놓고 보면 두 신을 구별하기 쉽지 않다. 그럴 때는 보통 사냥도구를 함께 갖고 있느냐 그렇지 않느냐로 구별하게 된다. 그러나 이런 구별도 별 의미가 없는 게, 셸레네와 아르테미스의 동일시 현상으로 많은 미술작품에서 셸레네 주제가 그 독립성을 잃고 아르테미스 주제로 편입되어버렸기 때문이다.

셸레네와 관련된 가장 유명한 신화는 엔디미온 이야기다. 네덜란드 화가 헤라르트 더레레서Gerard de Lairesse, 1641~1711가 그린 「셸레네와 엔디미온」을 보자. 이 작품은 일단 제목에서 셸레네를 아르테미스와 구별하고 있다. 신화 이야기는 이렇다.

엔디미온은 양치기 일을 하던 잘생긴 젊은이였다. 어느 맑고 고운 달밤, 세상을 내려다보던 달의 신 셸레네가 이 청년이 자는 모습을 보게 되었다. 무척이나 아름다운 청년의 용모에 신은 깊이 매료되고 말았다. 그래서 잠자는 청년에게로 다가가 그를 어루만지고 입을 맞추었다. 그러고도 모자랐는지 셸레네는 그의 젊음과 아름다움이 영원하도록 그를 끝없는 잠에 빠지게 해달라고 제우스에게 빌었다. 제우스가 그 소원을 들어주니 엔디미온은 이후 깨어나지 못하고 영원한 잠에 빠져들었다. 다른 전거에 의하면, 엔디미온이 자신의 아름다움과 젊음을 영원히 간직하고자 스스로 제우스에게 영원한 잠에 빠지게 해달라고 요청했다고 한다. 어쨌거나 그렇게 잠든 그를 보러 셸레네는 밤마다 그가 누운 동굴을 찾았고, 그 결실로 그와의 사이에서 50명의 딸을 낳았다.

더레레서는 이 주제를 그리면서 셸레네의 머리에 예쁜 초승달 장식을

헤라르트 더레레서 |
「셀레네와 엔디미온」 |
캔버스에 유채 | 177×
118.5cm | 1680년경 |
암스테르담 | 국립미술관

그려넣었다. 셀레네 뒤로 커다란 달이 떠서 셀레네의 마음처럼 은은한 빛으로 세상을 비춘다. 셀레네 곁에는 에로스가 있는데, 그의 손에는 횃불이 들려 있다. 달의 신으로서 셀레네 자신이 횃불을 든 모습으로 형상화되기도 하지만, 이 그림에서처럼 에로스가 횃불을 들고 있을 때도 있다. 이 횃불은 셀레네의 마음 깊이 타오르는 사랑의 불을 나타낸 것이라 하겠다. 그 사랑의 불빛을 따라 셀레네는 지금 설레는 발걸음으로 엔디미온을 찾아왔다. 화면 왼편 하단에 누운 엔디미온은 셀레네가 자신을

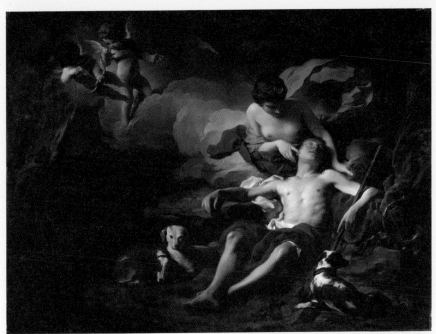

피에르 쉬블레라 ㅣ 「아르테미스와 엔디미온」 ㅣ 캔버스에 유채 ㅣ 73.5×99cm ㅣ 1740년 ㅣ 개인 소장

요한 미하엘 로트마이어 ㅣ 「아르테미스와 엔디미온」 ㅣ 캔버스에 유채 ㅣ 1690~95년 ㅣ 아트인스티튜트오브시카고

찾아왔다는 사실조차 알지 못한 채 그저 깊은 잠에 빠져 있다.

동일한 주제를 그린 프랑스 화가 피에르 쉬블레라Pierre Subleyras, 1699~1749와 오스트리아 화가 요한 미하엘 로트마이어Johann Michael Rottmayr, 1656~1730의 그림에는 '셀레네와 엔디미온'이 아니라 「아르테미스와 엔디미온」이라는 제목이 붙었다. 화가가 그렇게 붙인 것이든 후대에 붙은 것이든 셀레네와 아르테미스를 구별하는 게 별 의미가 없다고 본 것이다.

두 화가의 그림에는 서로 공통점이 많다. 여신이 엔디미온에게 가까이 밀착해 다정히 어루만지는 모습이나 엔디미온이 양치기라는 사실을 알려주는 개와 나무 지팡이의 표현이 특히 그렇다. 이 그림의 주제가 사랑임을 일러주는 에로테스가 둘이나 그려진 것도 같다. 어둠 속에 있는 주인공들에게 은은한 달빛을 비춰 그 서정성을 드높이는 것은 이 두 그림뿐 아니라 이 주제를 그린 그림 모두에서 동일하게 나타나는 현상이다. 당연히 두 그림 속 신의 머리에는 아르테미스임을 나타내는 초승달 장식이 우아하게 꽂혀 있다. 다만 쉬블레라의 그림이 좀더 시적이고 목가적이고 몽환적이라면, 로트마이어의 그림은 보다 박진감 넘치고 육감적이다.

귀부인 초상화에 영감을 준 아르테미스 초상_____ 옛날 서양의 군주나 귀족, 사회 지도층 인사들 가운데는 자신의 초상화를 제작할 때 화가들에게 특별히 신화 속에 나오는 신이나 영웅으로 그려달라고 요청하는 경우가 있었다. 그렇게 그리면 초상화가 단순한 '증명사진'에 그치지 않고, 이를테면 영화나 연극의 주인공을 묘사한 듯 드라마틱한 효과를 자아냈기 때문이다.

이런 초상화를 의뢰하며 여성들의 경우 특히 아르테미스로 그려지기를 원하는 이들이 많았다. 헤라나 헤스티아 등 다른 여러 여신의 이미지를 원하는 경우도 있었지만, 어찌 보면 아르테미스가 귀족 여성의 이미지를 나타내는 데 가장 장점이 많은 캐릭터였다고 할 수 있다. 최고 여신으로서 무겁고 중후한 느낌을 주는 헤라나 지나치게 관능적으로 느껴지는 아프로디테, 늘 완전무장을 하고 나타나는 전사 아테나보다는 님페들의 추앙을 받고 아리따운데다 강한 주체의식을 지닌 아르테미스가 품위와 미를 동시에 나타내고 싶은 귀족 여성들에게는 제일 잘 어울렸다. 게다가 아르테미스로 그려지면 머리에 아름다운 초승달 티아라를 쓰거

루이미셸 반 루, 「풍경 속의 아르테미스」ᅵ캔버스에 유채ᅵ109×133cmᅵ1739년ᅵ마드리드ᅵ
프라도미술관
＿＿머리 위의 달을 인상적으로 강조해 표현했다.

나 초승달 보석 핀도 꽂을 수 있었다. 더할 나위 없이 정숙하면서도 우아하고 드라마틱한 귀부인 초상화가 만들어졌다. 이런 귀부인의 초상화는 자연스레 그림 속 주인공 여성의 남편을 태양의 신 아폴론처럼 떠올리게 해 이미지 상으로도 뭔가 내조하는 느낌을 주었다. 시쳇말로 '꿩 먹고 알 먹는' 연출이 가능했던 것이다.

그런 분위기가 느껴지는 '아르테미스 초상화'를 한 점 보자. 프랑스 화가 반 루의 「풍경 속의 아르테미스」는, 바위에 기대어 앉은 채 잠이 든, 혹은 휴식을 취하는 아르테미스를 그린 그림이다. 아르테미스가 입은 옷은 고대의 분위기를 풍기지만 옷감 자체는 당대의 것이고 색상도 매우 세련됐다. 허리춤에 표범 가죽을 둘러 야성의 강인함을 느끼게 하는데, 사냥꾼으로서 그녀의 면모는 화면 오른쪽 하단의 활과 화살통, 수렵용 나팔로 확인이 된다. 귀족적인 고상함과 야생적인 투박함이 묘하게 어우러져 조화를 이룬다. 머리 위의 초승달 이미지는 매우 야심찬 '악센트'다. 공중에 붕 떠서 교교한 빛을 발하는 초승달은 아르테미스가 고귀한 신적 존재임을 드러내 보이는 한편 세련된 미니멀리즘 디자인의 장식물로도 기능한다.

아르테미스 초상화가 갖는 이런 개성과 장점에 기초해 스페인 화가 라이문도 데 마드라소 이 가레타Raimundo de Madrazo y Garreta, 1841~1920는 「아르테미스로 분장한 생 드니 후작 부인」을 그렸다. 초상화를 주문할 때 왜 귀부인들이 아르테미스로 그려지는 것을 선호했는지 한눈에 알수 있게 해주는 그림이다. 화가는 신적인 위엄을 더하기 위해 후작 부인을 아래에서 위로 올려다보는 앙시仰視로 그렸다. 흰색과 분홍빛이 어우러진 당대의 의상을 입었지만, 손에 든 활과 화살, 그리고 허리춤의 화살통, 머리의 초승달이 후작 부인을 고결한 여신처럼 느끼게 만든다. 배경

라이문도 데 마드라소 이 가레타 | 「아르테미스로
분장한 생 드니 후작 부인」(부분) |
캔버스에 유채 | 134×83cm | 1888년 |
파리 | 오르세미술관

피터 렐리 | 「공주 시절의 메리 2세」 |
캔버스에 유채 | 123.2×98.3cm | 1672년경 |
런던 | 로열컬렉션트러스트

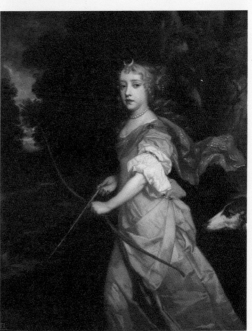

의 하늘을 저물어가는 노을빛으로 표현한 것도 초상화에 장엄미를 더해 후작 부인의 존재감을 배가시켜준다.

네덜란드 출신의 영국 화가 피터 렐리Peter Lely, 1618~80도 그림의 모델을 아르테미스에 빗댄 초상화를 남겼다. 훗날 남편인 네덜란드의 오라녜 공 빌럼 3세와 함께 영국 공동 국왕에 오르는 메리 2세, 그녀의 어릴 적 모습을 그린 「공주 시절의 메리 2세」가 그 그림이다. 이 그림이 그려질 무렵 메리는 열 살이었다. 아직 철부지로 한창 뛰놀 때에 그 에너지를 사냥에 나선 아르테미스의 이미지로 표현했다. 메리는 겸손하고 인품이 훌륭한 여성이었다고 하는데, 아직 어리지만 얼굴에 그 긍정적인 기질이 묻어나온다. 역시 머리에 아르테미스의 초승달 핀을 꽂았다. 그 달 장식이 메리의 고귀함을 한층 더 선명히 드러내준다.

야생동물을 지배한 '센 언니'

활과 화살, 그리고 초승달 외에 서양 미술가들이 아르테미스를 표현할 때 자주 동원한 상징물이 사냥창과 사냥개, 사슴, 사슴이 끄는 전차, 그리고 방패 등이다. 사냥꾼일지언정 전사는 아닌데 왜 방패가 그녀를 나타내는 상징이 되었을까. 순결을 중시하는 신이다보니 때로 에로스의 사랑의 화살이 날아오면 이를 막거나 피해야 했다. 그래서 아르테미스는 간혹 방패를 든 '의인화된 순결'로 그려지곤 했다.

아르테미스는 사냥의 신이지만 무조건 동물을 잡는 게 아니라 동물을 보호하고 돌보는 것 또한 그녀의 중요한 역할이었다. 크레타섬 인근에서는 올림포스 신화가 형성되기 이전부터 아르테미스를 야생동물의

지배자로 숭배하기도 했다. 특히 사슴은 그녀에게 봉헌된 성스러운 동물로 여겨졌다.

이런 특성을 반영해 고대부터 사슴 등의 동물과 함께한 아르테미스의 조각상이 만들어지곤 했는데, 「베르사유의 아르테미스」가 그 대표적인 작품이다. 이 조각은 기원전 325년 그리스 조각가 레오카레스가 제작한 청동 작품을 서기 1~2세기경 로마에서 대리석으로 모각한 것으로 추정된다. 한 번 보면 잊을 수 없는, 매우 강렬한 인상의 '센 언니' 조각이다. 고대에 형상화된 여성의 이미지라고는 믿기 어려운, 무척 현대적이고 카리스마 넘치는 여성상이다.

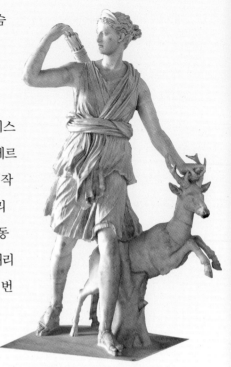

작자 미상 | 「베르사유의 아르테미스」 | 대리석 | 높이 200cm | 1~2세기경 | 파리 | 루브르박물관

이 조각에서 아르테미스는 늘씬하면서도 다소 근육질인 몸매를 자랑한다. 고개를 오른쪽으로 돌렸는데, 뭔가를 발견한 인상이다. 어느새 오른손이 화살통의 화살에 다가가 있다. 곧 활을 쏘려는 의지가 엿보인다. 왼손에 쥔 활은 대부분이 망실되어 존재하지 않는다. 바로 그 언저리에서 작은 수사슴 한 마리가 앞발을 들어 펄쩍 뛰며 약동하는 자연의 에너지를 전해준다. 그에 못지않게 싱싱한 활력으로 아르테미스는 씩씩하게 앞으로 나아가고 있다. 튜닉의 일종인 키톤을 끌어올려 무릎이 드러나도록 묶고 소매 없는 겉옷인 히마티온을 왼쪽 어깨에서부터 내려 허리

에 질끈 맨 아르테미스는 그만큼 당당한 빛을 발한다.

　건강하고 야성적이면서도 아름다운, 또 주어진 상황을 적극적으로 주도하는 이런 여성의 이미지는 오늘날에도 진한 호소력을 갖는 매력적인 여성상이라 할 수 있다. 고대에는 더 말할 나위 없었을 것이다. 아니, 어쩌면 매우 도발적으로 느껴졌을지도 모른다. 이 작품이 준 인상이 워낙 강렬했던 탓에 근대 서양에서는 이 작품을 청동, 도자기, 판화 등 다양한 재료의 미술품으로 모방하고 복제하는 일이 성행했다. 그만큼 큰 인기를 끈 여신의 이미지였다.

인류에게
농경술을
가르쳐준 신

데 메 테 르

**대지의 생산력이
의인화된 존재_**

인류가 수렵사회에서 농경사회로 진입하면서 사람들은 대지의 생산력에 큰 경이감을 느끼기 시작했다. 씨앗이 어둠 속에서 싹을 틔우고 그것이 자라 풍성한 결실을 맺는 것을 보면서 대지를 자비로운 어머니처럼 느끼게 되었다. 여성이 수태하여 아이를 낳듯 대지는 갖가지 곡식과 과일을 생산해낸다. 이처럼 먹을거리를 지속적으로 산출해주는 대지야말로 진정한 보호자, 어머니 신이 아닐 수 없다. 그리스신화의 데메테르(로마신화에서는 케레스)는 바로 이런 대지의 생산력이 의인화된 존재라 할 수 있다.

물론 헤라와 아르테미스, 아프로디테도 지모신으로서의 기원을 갖고 있다. 그러나 그리스신화가 발달하면서 대지의 생산력을 담당하는 신, 농경과 곡식, 빵을 총괄하는 신으로서 그 역할과 지위를 확고히 한 존재는 데메테르였다.

장앙투안 바토 | 「데메테르
(여름)」 | 캔버스에 유채 |
141.6×115.7cm | 1717~18년경 |
워싱턴 | 국립미술관

농경의 신으로서 데메테르가 인류에게 선사한 가장 큰 선물은 농경
기술이었다. 신화에 따르면, 데메테르는 엘레우시스의 왕 켈레오스의 아
들 트리포톨레모스에게 곡물 씨앗도 주고 곡물 재배 기술도 가르쳐주었
다. 트리포톨레모스는 이 경작술을 온 세상에 전했는데, 그때 타고 다니
던 전차가 데메테르가 내어준, 용이 끄는 전차였다. 이처럼 인류에게 농
경술을 알려준 존재이다보니 화가들은 데메테르를 형상화할 때 그녀의
머리에 곧잘 밀 이삭으로 만든 관을 씌워주었고, 손에는 곡물과 횃불,
혹은 낫을 들려주었다. 그런 표현을 통해 우리에게 풍요와 번영을 가져
다준 존재로서 그녀를 찬미했고 감사를 표했다.

프랑스 로코코 미술가 장앙투안 바토Jean-Antoine Watteau, 1684~1721의 「데메테르(여름)」에서 우리는 그 전형적인 이미지를 확인할 수 있다. 흰 옷을 입은 데메테르는 머리에 양귀비와 수레국화, 밀 이삭으로 꾸민 관을 썼고 손에는 낫을 들었다. 그녀의 오른쪽, 그러니까 화면 왼편에는 가재와 사자가 보이는데, 이는 황도대의 게자리와 사자자리를 의미하는 것이다. 두 별자리는 시기적으로 6월 말~8월 말의 기간을 나타내므로, 그림의 계절이 여름, 곧 밀을 수확하는 때임을 시사한다. 이 계절을 맞아 풍성한 수확을 할 수 있다면 그 모두가 데메테르 덕분이다. 그렇게 넉넉한 소출을 얻고도 신에게 감사할 줄 모른다면 이는 진정 배은망덕한 일이 될 것이다.

죽음과 재생, 구원의 신화_

농경의 신이다보니 데메테르는 계절의 순환과 그에 따른 생장과 사멸, 재생과 밀접한 관련이 있는 신으로 여겨졌다. 이런 관념으로부터 사후 세계의 삶과 구원을 중시하는 엘레우시스 비의秘儀가 나오게 된다. 어두운 땅속으로 사라진 씨앗이 새싹을 틔워 새로운 생명으로 성장하는 것은 불가사의요, 신비였다. 이를 주재하는 신이 데메테르이다보니 사람들은 그녀를 통해 사후 세계와 영생에 대한 비밀과 구원의 길을 깨우칠 수 있으리라 믿었다. 그 열망과 기대를 바탕으로 엘레우시스 비의가 성장했고, 그 이해의 단초를 제공한 것이 페르세포네(로마신화에서는 프로세르피나) 신화였다.

페르세포네는 데메테르가 제우스와 관계를 가져 낳은 딸이다. 어릴 때부터 워낙 미인이어서 데메테르는 사랑하는 딸을 시칠리아섬에 숨겨

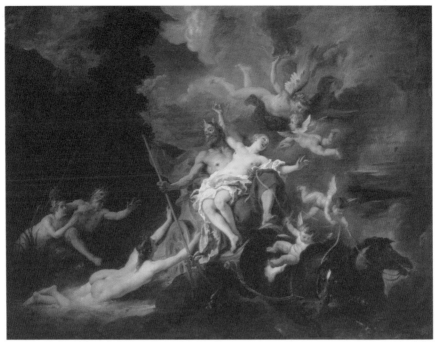

장프랑수아 드트루아 | 「페르세포네의 납치」 | 캔버스에 유채 | 122.5×161cm | 1735년 | 상트페테르부르크 | 에르미타시미술관

키웠다. 그러나 명계의 신 하데스가 그녀의 미모를 탐한 게 문제였다. 어떻게 해서든 그녀를 자신의 아내로 삼겠다고 마음먹은 하데스는 페르세포네가 동무들과 엔나 골짜기의 호숫가에서 꽃을 따고 있을 때 벼락같이 나타나 그녀를 납치했다. 페르세포네는 비명을 지르며 동무들과 어머니를 불렀지만 소용이 없었다. 검은 말들이 끄는 전차에 실려 하데스와 함께 땅속으로 사라지고 말았다.

프랑스 화가 장프랑수아 드트루아Jean François de Troy, 1679~1752의 「페르세포네의 납치」는 그 격렬한 납치의 현장을 생생히 보여주는 작품이다. 구원을 청하는 페르세포네를 품에 안은 하데스는 이제 말들을 재촉해

지하로 사라지려 한다. 님페 하나가 이를 막아보려고 하지만 소용이 없다. 이 님페의 이름은 키아네로, 끝내 페르세포네의 납치를 막지 못하자 슬픔에 빠져 결국 물이 되었다고 한다. 저 멀리 보이는 강의 신을 비롯해 산천초목과 구름조차 다 황망한 상태인데, 머리에 군주의 왕관을 쓰고 붉은 망토를 휘날리며 지상의 세계를 떠나려 하는 하데스만 득의양양하다.

워낙 인기 있는 신화여서 많은 화가들이 이 주제를 그렸지만, 사실 이 주제의 미술작품 가운데 가장 유명하고 인기가 있는 것은 그림이 아니라 조각이다. 이탈리아 바로크 조각가 잔 로렌초 베르니니Gian Lorenzo Bernini, 1598~1680의 「페르세포네의 납치」가 그것이다. 이 조각에서 베르니니는 하데스가 페르세포네를 낚아채는 찰나를 매우 생동감 있게 묘사했다. 하데스는 완력으로 페르세포네를 잡아끌고 페르세포네는 그로부터 벗어나기 위해 안간힘을 쓴다. 공포에 질린 페르세포네가 왼손으로 얼굴을 밀치자 하데스의 얼굴에는 짐짓 불쾌한 표정이 스친다. 그럼에도 그 흑심을 반영하듯 입가에 음흉한 미소가 번진다. 하데스의 출렁이는 수염도, 공중에 뜬 페르세포네의 머리카락도, 모든 게 돌로 만들어진 것이라는 사실이 믿어지지 않을 만큼 자연스럽다. 그보다 더 실감나는 장면은, 버티는 페르세포네를 힘껏 끌어안느라 하데스의 손이 페르세포네의 대퇴부를 꽉 누르고 있는 부분이다. 피부의 촉감과 살의 탄력이 생생히 느껴지는 이 표현은 조각사에서 매우 유명한 장면이다. 모든 서사와 동작, 감정의 충돌이 주는 에너지를 응집시켜 작품에 생명을 불어넣는 신의 한 수라고 하지 않을 수 없다.

다시 신화 이야기로 돌아가보자. 딸이 사라진 사실을 안 데메테르는 울며불며 딸을 찾아 온 세상을 헤맸다. 그러자 모든 땅이 황폐해지고 식

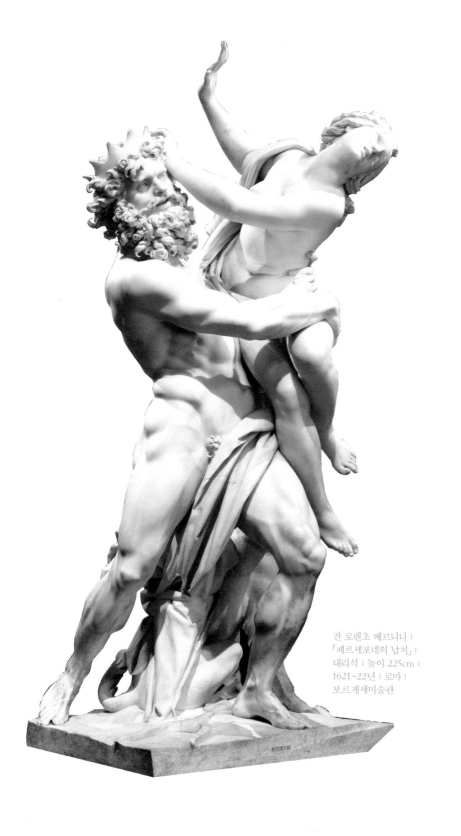

잔 로렌초 베르니니 |
「페르세포네의 납치」 |
대리석 | 높이 225cm |
1621~22년 | 로마 |
보르게세미술관

「페르세포네의 납치」(세부)

물과 동물은 말라 죽거나 병들게 되었다. 대지의 신이 땅을 돌보지 않으니 만물이 제대로 성장할 수 없었다. 이에 다급해진 제우스가 하데스에게 페르세포네를 지상을 돌려보내라고 강력히 요구했다. 어쩔 수 없이 페르세포네를 포기해야 했던 하데스는, 그러나 나름의 계책이 있었다. 그녀가 올라가기 전 지하세계의 석류를 건네준 것이다. 페르세포네는 별생각 없이 석류 씨 몇 알을 먹었는데, 명계의 음식을 먹은 사람은 완전히 지상으로 되돌아갈 수 없었다. 이로 인해 페르세포네는 지상으로 돌아간 뒤에도 1년에 3분의 1은 지하세계로 돌아와 하데스와 살아야 했다. 데메테르는 그토록 찾아 헤매던 딸과 재회해 매우 기뻤지만, 그 딸을 해마다 명계로 되돌려 보내야 했고, 페르세포네가 부재한 기간 동안에는 다시 슬픔에 잠겨 대지를 돌보지 않았다. 그로 인해 온 세상이 삭막해지는 계절이 생겼다. 바로 밀 수확이 끝나고 초목도 누렇게 되는 여름이다(그리스에서 여름은 대지가 타들어가는 휴지기다).

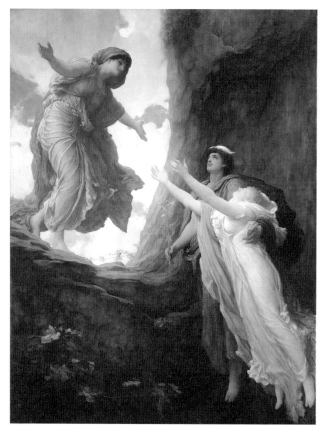

프레더릭 레이턴 |
「페르세포네의 귀환」 |
캔버스에 유채 | 203×152cm |
1891년 | 리즈아트갤러리

딸이 명계에서 처음 살아 돌아왔을 때 데메테르는 얼마나 반갑고 기뻤을까. 바로 그 기쁨의 순간을 그린 그림이 영국 화가 레이턴의 「페르세포네의 귀환」이다.

동굴로부터 한 소녀가 신들의 사자 헤르메스에게 이끌려 위로 떠오른다. 페르세포네다. 동굴 입구에서는 한 여인이 팔을 벌려 그녀를 맞는다. 데메테르다. 페르세포네는 피부가 하얗다 못해 푸르스름해 주검을 연상시킨다. 힘없이 휘날리는 옷은 수의처럼 보인다. 그녀는 이제 막 죽음의

세계에서 빠져나오고 있다. 그녀를 맞는 데메테르는 생명과 약동을 상징하는 붉은색 옷을 입고 있다. 데메테르 발 옆에 붉은 꽃이 활짝 피어 있는 반면 발아래 동굴 쪽으로는 침침한 빛깔의 식물이 있다. 생명과 죽음의 대비를 보여주는 표현이다. 죽음의 저주를 뚫고 마침내 살아 돌아온 딸. 데메테르는 지극한 모성이야말로 세상 그 무엇으로도 막을 수 없는 힘임을 생생히 보여주고 있다.

온 세상에 경작술을 퍼뜨린 트리프톨레모스

데메테르가 딸 페르세포네를 잃고 온 세상을 헤맬 때의 이야기다. 아테네 서북쪽에 있는 엘레우시스를 지나던 데메테르가 피곤에 지쳐 우물가에서 쉬고 있었다. 당시 엘레우시스의 왕은 켈레오스였는데, 그 딸들이 데메테르를 발견하고는 집으로 데려왔다. 푹 쉬다 가라는 것이었다. 당시 데메테르는 노파로 변신해 있었기에 켈레오스 집안사람들은 그녀가 신인 줄 몰랐다. 식사를 잘 대접받은 데메테르는 고마운 마음에 켈레오스의 어린 아들 트리프톨레모스를 불사의 몸으로 만들어주기로 마음먹었다. 사위가 어둠에 젖어들자 데메테르는 살며시 일어나 아이를 데려온 다음 팔다리를 주무르고 주문을 외웠다. 그런 다음 화로 속에 아이를 눕혔다. 몰래 이 모습을 보던 아이의 어머니가 놀라서 비명을 지르며 불속에서 아이를 끄집어냈다. 그러자 데메테르가 본 모습으로 돌아와 탄식했다.

"어미여, 그대는 자식을 너무 사랑한 나머지 오히려 자식에게 못할 짓을 하고 말았네. 내 그대 아들을 영생불사하게 하려 했는데 그대

가 이 일을 그르치고 말았네."

아이는 그렇게 영생의 기회를 잃었다. 그러나 그 집안에 복을 내리고
자 하는 데메테르의 마음은 변하지 않았다. 그래서 그 어미에게 아들
이 장차 인간에게 유익하고 뛰어난 인물이 되도록 돕겠다고 말했다. 그
러고는 페르세포네를 찾아 다시 길을 떠났다. 온갖 고생과 노력 끝에 딸
을 되찾은 데메테르는 트리프톨레모스가 성장한 뒤 그 집을 다시 찾았
다. 그러고는 트리프톨레모스에게 쟁기 쓰는 법, 씨 뿌리는 법 등 중요한

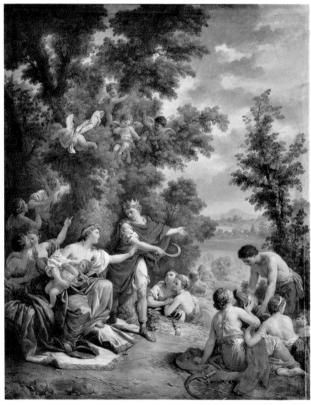

프루이장프랑수아 라그르네 |
「데메테르(농업)」 | 캔버스에
유채 | 329×224cm |
1770년 | 베르사유궁전

농사법을 가르쳐주었다. 또 용이 끄는 전차를 내주어 온 세상을 돌아다니며 인류에게 농업에 대한 지식을 가르쳐 베풀게 했다. 그 덕에 많은 나라 사람들이 농사를 지을 줄 알게 되었고 훨씬 윤택한 삶을 살 수 있게 되었다.

프랑스 화가 루이장프랑수아 라그르네Louis-Jean-François Lagrenée, 1725~1805의 「데메테르(농업)」는 데메테르가 트리프톨레모스에게 농사법을 가르치는 모습을 그린 작품이다. 그림에서 트리프톨레모스는 왕관을 쓰고 있다. 장성하여 엘레우시스의 왕이 되었음을 의미한다. 데메테르의 가르침 덕에 이제 들판은 황금물결을 이뤘고, 추수를 끝낸 사람들은 풍년의 기쁨을 만끽하고 있다. 농경술이 인류에게 얼마나 큰 혜택을 가져다주었는지를 돌아보게 하는 그림이다.

고대 그리스의 대리석 부조 「엘레우시스의 트리오—데메테르, 트리프톨레모스, 페르세포네」 또한 농경술의 전파를 주제로 한 작품이다. 데메테르(왼쪽)와 그녀의 딸 페르세포네(오른쪽)가 트리프톨레모스를 에워싸고 있다. 데메테르와 페르세포네가 오른손에 각각 무엇인가를 들었는데, 하필 그 부분은 그림으로 그려넣은 터라 지금은 지워지고 없다. 세월이 워낙 많이 흘러 이미지가 깨끗이 사라져버렸다. 다만 데메테르는 곡물 씨앗을 들고 있었을 것이고, 페르세포네는 왕관을 들고 있었을 것으로 추정할 뿐이다. 이 구성에 기초한 당시 아테네 도기화들을 보면, 가운데 트리프톨레모스가 날개 달린 전차에 탄, 수염을 기른 성인으로 묘사되어 있다. 그러나 이 부조에서는 소년 같아 보인다. 여신들의 권위와 위엄을 강조하려다보니 이런 표현으로 귀결된 것 같다. 이 부조는 엘레우시스의 데메테르 성소에서 나온 것으로, 워낙 인기가 있어 로마시대까지 모작들이 꽤 많이 나왔다.

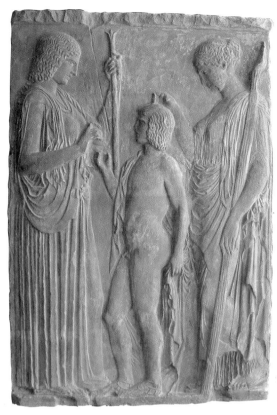

작자 미상 | 「엘레우시스의 트리오—
데메테르, 트리프톨레모스,
페르세포네」| 대리석 |
220×152cm | 기원전 440년경 |
아테네 | 국립고고학박물관

신화에 따르면, 트리프톨레모스는 온 세상에 농경술을 전파하고 돌아온 뒤 엘레우시스에 멋진 신전을 건립하고 이를 데메테르에게 바쳐 비교秘教를 창시했다고 한다. 바로 엘레우시스 비의다. 역사적으로 추적해보면 엘레우시스 비의는 기원전 1500년경에 생겨나 2000년가량 지속되었다. 기독교가 지금껏 존속해온 기간과 맞먹는 셈이다. 전하는 바에 따르면, 엘레우시스 비의 숭배자는 절대 자신이 본 것을 외부에 발설하면 안되었다. 하지만 엘레우시스 비의를 따르려는 자는 살인자와 야만인을 제외하고 남자와 여자, 자유민과 노예의 차별을 두지 않았다.

**세상이 평화로워야
쑥쑥 자라는 부___**

데메테르에 관한 가장 중요한 일화가 딸 페르세포네의 납치 및 귀환과 관련된 것이고, 이 주제가 미술가들 사이에서 워낙 인기를 끌다보니 데메테르의 다른 자식은 상대적으로 그리 많이 그려지지 않았다. 재물의 신 플루토스가 그 '소외된 자식'이다. 플루토스는 데메테르가 이아시온이라는 꽃미남과 정분을 나눠 낳은 아들인데, 그 꽃미남은 감히 신과 통정했다 하여 제우스로부터 벼락을 맞아 죽었다.

플루토스는 그 이름 자체가 부유함을 의미한다. 플루토스는 원래 땅이 가져다주는 풍요를 주관하는 신으로서 엘레우시스 비의에서 어머니 데메테르와 함께 숭배되었으나, 고대 그리스 사회가 원시적인 농경사회에서 벗어나 잉여생산과 상공업의 발달에 기초한 부의 축적을 이루자 아예 부 자체를 주관하는 신으로 탈바꿈했다.

헤라르트 더래래서 |
「플루토스」 | 캔버스에 유채 |
117.5×131cm | 1665년경 |
암스테르담 | 국립미술관

그렇게 부 일반으로 의인화된 플루토스를 독립된 초상화 형식으로 그린 그림이 네덜란드 화가 더레레서의 「플루토스」다. 수염을 휘날리며 하늘에 떠 있는 플루토스의 손에 두둑한 돈주머니가 쥐어져 있다. 옷도 금화로 장식되어 있는데, 모두가 한 번은 부여잡고 싶어 할 산타클로스 같은 이미지가 아닐 수 없다.

그러나 대부분의 경우 미술작품에서 플루토스는 나이 든 성인보다는 어린아이로 묘사되었다. 특히 고대 미술에서는 평화의 신 에이레네나 운명의 신 티케의 품에 안긴 아기로 표현되곤 했다. 그 대표적인 작품 중 하나가 고대 그리스의 조각가 케피소도토스Cephisodotus, B.C. 400~360의 원작(기원전 370년)을 로마시대에 모각한 「플루토스를 품에 안은 에리에네」다. 평화의 신과 아기 플루토스가 서로를 그윽한 눈길로 바라

「플루토스를 품에 안은 에리에네」
(피소도토스의 원작을 로마시대에 모각) |
대리석 | 높이 201cm | 뮌헨 | 글립토테크

본다. 부는 세상이 평화로워야 비로소 쑥쑥 자라나는 것이라고 말하는 작품이다.

넘치는
풍요의 상징
코르누코피아

**곡식과 과일이 넘쳐나는
풍요의 뿔**_____

동서고금을 막론하고 풍요로운 삶은 모든 인간의 꿈이다. 하지만 고대와는 비교할 수 없을 정도로 경제가 발전한 현대에 들어서도 구성원 모두가 풍요를 누리지는 못한다. 영화 「기생충」이 아카데미상을 휩쓴 배경에는 전 세계에 걸친 양극화의 문제가 자리하고 있다. 고대에는 풍요는커녕 생존 자체도 쉽지 않았다. 열심히 농사짓고 사냥하는 한편으로 사람들은 신께 나아가 기도드리고 제물을 바쳐 희생제를 지냈다. 생존을 위해, 나아가 보다 풍요로운 삶을 위해 간절히 기도했다.

서양에서 오랜 세월에 걸쳐 사람들의 이런 원망願望을 담아 그려온 대표적인 상징 이미지가 '코르누코피아cornucopia'다. 코르누코피아는 라틴어 '코르누 코피아에cornu copiae'에서 왔다. '풍요의 뿔'이라는 뜻이다. 고대 사회에서 풍요는 기본적으로 풍성한 농작물의 수확에서 비롯되는 것이

므로, 미술작품으로 표현된 풍요의 뿔에는 보통 곡식이나 과일 등 농산물들이 그득 담겨 있다.

코르누코피아는 풍요와 관련된 여러 신들의 표지물로 활용되었는데, 농경의 신인 데메테르뿐 아니라, 그녀의 아들 플루토스, 대지의 신 가이아, 로마신화의 운명의 신 포르투나, 풍요를 의인화한 아분단티아, 평화를 의인화한 팍스를 표현할 때도 풍요의 뿔이 그려졌다. 특히 아분단티아는 늘 케레스(데메테르)와 연관지어 생각되었기에 풍요를 주제로 한 그림을 그릴 때는 케레스, 곧 데메테르의 특징을 아분단티아에 적극적으로 반영해 표현했다.

아분단티아의 원형이 된 데메테르

풍요의 뿔을 든 데메테르의 이미지는 플랑드르 바로크 대가 루벤스의 「코르누코피아 곁의 데메테르와 두 님페」에 잘 나타나 있다. 그림에서 코르누코피아는 입구를 위로 한 채 수직으로 세워져 있고 두 님페가 향기로운 과일들로 뿔을 채우고 있다. 오른손에 옥수수 이삭을 쥔 데메테르가 왼손으로 코르누코피아를 부여잡고 있다. 데메테르는 뿔에 채워진 과일들을 매우 만족스런 시선으로 바라본다. 누드로 그려진 화면 오른쪽의 님페는 바닥의 원숭이가 원하는 과일을 흔쾌히 주려 한다. 쌀독에서 인심 난다고, 모든 것이 차고 넘치니 인색할 이유가 없다.

흥미로운 사실은, 이 그림이 루벤스 혼자만의 것이 아니라는 점이다. 정물화와 동물화에 뛰어났던 프란스 스니더르스Frans Snyders, 1579~1657가 함께 붓을 들고 과일들과 원숭이, 앵무새 등을 그려넣었다. 17세기 네덜

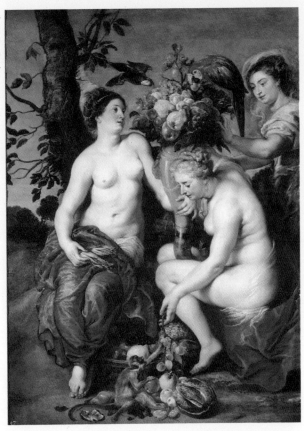

란드와 플랑드르에서는 서로를 보완할 수 있는 장기가 있는 화가들 사
이에서 이런 협업이 흔했다.

　이번에는 의인화된 풍요, 아분단티아를 그린 그림을 보자. 데메테르의
이미지와 아분단티아의 이미지는 외견상 큰 차이가 없다. 앞에서도 언급
했듯 서로 연관된 존재로 인식되었기 때문이다. 화가들은 데메테르의 이
미지를 원형으로 삼아 아분단티아의 이미지를 그렸다. 루벤스의 「풍요」
도 이 점은 마찬가지다.

야코프 요르단스Jacob Jordaens,
1593~1678 | 「데메테르에게
봉헌물을 바치다」 | 캔버스에
유채 | 165×112cm | 1620년경 |
마드리드 | 프라도미술관
___과일이 가득한 코르누코피아를
곁에 끼고 서 있는 붉은 옷의
데메테르가 한 해의 소출에
감사하는 농부들로부터 봉헌물을
받고 있다.

 루벤스의 「풍요」는 커다란 태피스트리를 위한 밑그림으로 그려진 작품이다. 화면 중심에 아분단티아가 자리하고 있고 좌우로 귀여운 푸토들이 묘사되어 있다(푸토는 서양 미술에서 에로테스나 천사같이 포동포동한 아기들을 이르는 총칭이며, 푸토의 복수형은 '푸티'다). 코르누코피아는 아분단티아의 왼쪽 허벅지에 걸쳐져 있는데, 그로부터 역시 과일들이 흘러나온다. 이 그림의 푸토들도 앞 그림의 님페들처럼 과일들을 챙기느라 여념이 없다. 이 열매들은 자연이 인간에게 베푼 은총을 상징한다. 그런 점에

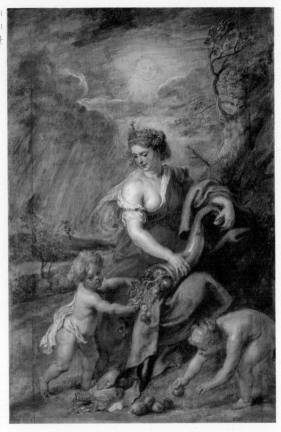

페터르 파울 루벤스 l「풍요」l
나무에 유채 l 63.7×45.8cm l 1630년경 l
도쿄 l 국립서양미술관

서 풍요가 돈이 든 지갑을 소중히 다루지 않고 오른발로 밟고 있는 모
습이 인상적이다. 지갑에 가득한 돈 역시 풍요와 관련있지만, 지갑이 상
징하는 부는 인간의 소유욕이나 이기심을 의미하기도 한다. 자연처럼 모
두에게 아낌없이 주지는 않는다. 진정한 풍요란 자연이 우리에게 주는
것과 같이 따뜻한 사랑이 배어 있는 풍요다. 루벤스는 이 그림을 통해
풍요의 진정한 본질에 대해 말하고 싶었던 것 같다.

프랑스 화가 장 바티스트 우드리Jean Baptiste Oudry, 1686~1755의 「풍요」 또

장 바티스트 우드리 |
「풍요」| 캔버스에 유채 |
248×136cm | 1719년 |
베르사유궁전

한 독립적인 여신상으로 그려진 대표적인 아분단티아의 이미지다. 숲속
바위에 푸른 옷을 입은 아분단티아가 걸터앉아 있다. 왼손에는 이삭과
꽃을 들었고, 발 앞에는 온갖 채소와 과일이 즐비하다. 아분단티아가 오
른손으로 그 끄트머리를 쥐고 있는 코르누코피아는 입구 부분으로 갈
수록 커져 그로부터 많은 과일들이 쏟아져나온다. 귀엽게 생긴 푸토 둘
이 이를 챙기고 있다.

아분단티아 오른쪽으로는 가축들이 잔뜩 몰려와 넉넉함을 더해준다.

이 그림에서는 보이지 않지만 아분단티아 곁에 배의 방향타를 더하기도 하는데, 이는 추수한 것들을 배에 싣고 도시로 실어 나르던 옛 로마의 추수 축하 풍습과 관련이 있다. 이런 방향키와 세계를 의미하는 구球, 그리고 코르누코피아가 함께 그려져 '풍요로 세계를 지배한' 로마를 상징했다.

앞에서도 언급했듯 코르누코피아는 데메테르나 아분단티아 외에 평화, 곧 팍스와도 함께 그려졌다. 풍요는 평화가 정착되어야만 가능하다. 그래서 코르누코피아는 전쟁의 종식을 기원하거나 축하하기 위해, 혹은 평화를 호소하기 위해 그려질 때가 많았다. 루벤스의 「평화와 전쟁」이 그런 그림 가운데 하나다. 이 그림에서 우리는 팍스와 코르누코피아가 함께 등장하는 모습을 볼 수 있다.

「평화와 전쟁」은 영국과 스페인 사이를 중재하기 위해 루벤스가 영국

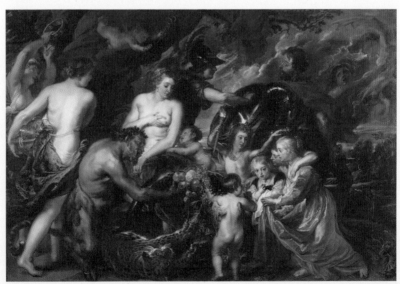

페터르 파울 루벤스 | 「평화와 전쟁」 | 캔버스에 유채 | 203.5×298cm | 1629년 | 런던 | 내셔널갤러리

국왕 찰스 1세에게 선물한 그림이다. 30년전쟁의 참화를 지켜본 증인으로서 평화야말로 미래 세대의 풍요를 보장하는 유일한 길임을 역설하는 내용이 담겨 있다. 맨 왼쪽에 디오니소스의 추종자인 마이나데스가 금은보화를 들고 온다. 무릎을 굽힌 사티로스는 먹음직스러운 과일을 한 아름 내놓는다. 그 과일들이 들어 있던 용기가 바로 코르누코피아다. 앞으로도 이 풍요의 뿔로부터 달고 향기로운 열매들이 무진장 쏟아져나올 것이다. 영국과 스페인 사이에 평화만 뿌리내린다면 말이다.

화면 중앙에서 약간 왼쪽에 자리하고 아기에게 젖을 짜주는 여인이 평화, 곧 팍스다. 팍스의 젖을 먹는 아기는 부의 신 플루토스다. 부는 사회가 안정되고 평화로워야 자란다. 횃불을 든 소년은 결혼의 신 히메나이오스, 날개 달린 아기는 사랑의 신 에로스다. 두 에로테스가 영국 어린이들을 달콤한 과일 쪽으로 인도한다. 이 미래 세대가 평화의 최대 수혜자들이 될 것이다. 화면 오른쪽에서 광기 어린 군신 아레스가 덤벼들고 복수의 신이 그의 분노를 부채질한다. 하지만 걱정할 것 없다. 진정한 평화의 수호자인 아테나가 이들과 맞서 싸우기 때문이다. 이 그림은 전쟁만 피한다면 영국이 코르누코피아의 진정한 소유자가 될 것이라고 말하고 있다.

코르누코피아의 유래_____

코르누코피아의 기원에 대해 그리스 신화는 여러 갈래의 이야기를 전해준다. 가장 대표적인 것이 제우스의 젖먹이 시절 에피소드다. 널리 알려져 있듯 제우스는 태어나자마자 아버지 크로노스에게 잡아먹힐 운명이었다. 그러나 어머니 레아의 기지로

니콜라 푸생의 추종자 | 「아기 제우스에게 염소의 젖을 먹이는 님페들」| 캔버스에 유채 |
117.4×155.3cm | 1650년경 | 워싱턴 | 국립미술관

곤경을 피했다. 그렇게 살아남은 어린 제우스는 크레타섬의 이다산에서
자랐다. 님페들이 그를 돌보아주었는데, 그중 아말테이아가 그에게 매일
염소의 젖을 먹여주었다. 전하는 바에 따르면, 레아가 아말테이아를 염
소로 만들어 그녀의 젖을 먹였다고도 한다. 아기 제우스는 이 염소의 젖
덕에 무럭무럭 잘 자랐다. 어려도 워낙 힘이 좋았던 제우스는 어느 날
염소 아말테이아와 놀다가 뿔을 하나 부러뜨렸다. 그러자 그 뿔에 신성
한 기운이 서리면서 온갖 과일이 끝없이 흘러나왔다. 마법 같은 풍요의
뿔 코르누코피아는 그렇게 생겨났다.

　어린 제우스가 염소의 젖을 먹고 자란 이야기는 많은 화가들의 화포
에 목가적인 형상으로 남았다. 17세기 회화 「아기 제우스에게 염소의 젖
을 먹이는 님페들」 역시 그런 그림 중 하나다. 프랑스 화가 푸생의 스케

치를 토대로 그의 추종자 가운데 한 사람이 그린 것으로 추정된다. 정연하고 평화로운 풍경이 펼쳐지는 가운데 님페들과 목동들이 어우러져 있다. 지금 그들의 가장 큰 관심사는 어린 제우스에게 맛나고 좋은 음식을 먹이는 것이다. 님페 하나가 목동에게서 받은 염소의 젖을 제우스에게 먹이고 있는데, 그릇이 염소의 뿔 형상이다. 코르누코피아를 떠올리도록 하려는 푸생의 장치다. 제우스 곁에 서 있는 님페는 달디 단 벌집 꿀을 손에 들고 있다. 이처럼 님페들의 살뜰한 보살핌을 받은 제우스는 훌륭하게 장성하여 우주의 지배자가 된다.

코르누코피아의 유래에 대한 또다른 이야기가 있다. 바로 헤라클레스 기원설이다. 신화에 따르면, 헤라클레스는 아름다운 데이아네이라를 두고 강의 신 아켈로오스와 결투를 벌인 적이 있다. 이때 아켈로오스는 자신의 재주를 이용해 처음에는 뱀으로, 다음에는 황소로 변신했다. 헤라클레스는 황소로 둔갑한 아켈로오스를 완력으로 바닥에 내다꽂은 뒤

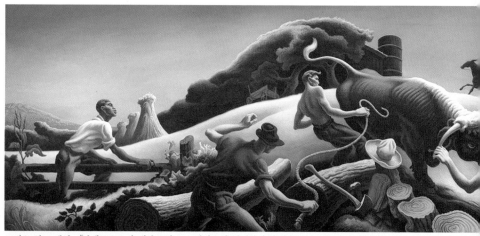

토머스 하트 벤턴 | 「아켈로오스와 헤라클레스」 | 캔버스에 템페라와 유채 | 159.6×671cm | 1947년 | 워싱턴 | 스미소니언미술관

뿔 하나를 부러뜨려 승리를 쟁취했다. 님페들이 이 뿔에 과일과 꽃을 가득 채워 신들에게 바침으로써 코르누코피아가 비롯되었다는 것이다.

헤라클레스가 아켈로오스와 다투는 장면은 많은 화가들에 의해 그려졌다. 그중 매우 창의적인 표현이 돋보이는 그림이 미국 화가 토머스 하트 벤턴Thomas Hart Benton, 1889~1975의 「아켈로오스와 헤라클레스」다. 미국 중서부 지방을 배경으로 청바지를 입은 헤라클레스가 황소로 그려진 아켈로오스와 다투는 모습을 형상화했다. 일단 청바지를 입은 헤라클레스라는 개념이 신선하다. 모험심과 도전의지로 가득 찬 미국의 '파이어니어'를 그렇게 표현했다.

성난 황소와 싸우는 사람은 헤라클레스 혼자만이 아니다. 황소 왼편에서 로프를 들고 다가오는 남자와 그 로프의 다른 끝을 잡고 있는 모자 쓴 남자도 황소를 제압하려는 이들이다. 모두 전형적인 미국의 개척자들이다. 이렇게 사내들이 격전을 벌이는 풍경을 왼편에 두고 화면 오

른편으로는 커다란 코르누코피아와 그 위에 걸터앉은 여인들이 평화로운 정경을 펼쳐 보인다. 푸른 옷을 입은 여인은 명상에 잠긴 듯 팔을 괴고 있고(크게 그려진 것으로 보아 데이아네이라를 나타낸 것으로 보인다), 붉은 옷을 입은 여인은 붉은 천을 휘날리며 월계관을 들어 보인다. 후자의 제스처는 용감하게 싸우는 남자들을 위한 찬사 같아 보이기도 하고 배경 저 너머로 실루엣처럼 사라져가는 말 탄 이에 대한 작별의 몸짓으로 보이기도 한다.

사나운 황소로 그려진 아켈로오스는 범람하는 강을 상징한다고 할 수 있다. 물이 범람하면 주변이 비옥해져 결과적으로 풍성한 가을걷이를 가져온다. 그림의 코르누코피아에 온갖 과일과 채소, 곡식이 풍성한 것은 다 이 기운 찬 강물 덕이다. 물론 그 범람이 재난이 되는 것은 막아야 하겠기에 정부는 치수와 관개사업에 신경을 써야 한다. 이를 위해서는 현대의 헤라클레스, 곧 든든한 재정과 헌신적이고 유능한 기술자들이 필요하다. 화가는 당시 잘 범람하던 미주리강과 그 일대에서 벌어지는 치수사업을 염두에 두고 이 그림을 그렸다고 한다.

문장과 인장, 깃발의 디자인 요소로 활용된 코르누코피아_

신화에 등장하는 상징 가운데 미술 쪽에서 워낙 많은 사랑을 받아온 이미지이다보니 코르누코피아는 서양 문화권 여러 지역에서 오랫동안 평화와 번영을 의미하는 디자인 요소로 빈번히 활용되었다. 특히 나라나 도시, 지방의 고유 문장紋章, 인장, 깃발 등의 도안에 애용되었는데, 미국 위스콘신주와 아이다호주, 노스캐롤라이나주의 주州인장, 영국 잉글랜드 케임브리지셔 카운티 헌팅던셔

의 구인장, 베네수엘라와 페루, 콜롬비아, 온두라스, 파나마의 국가 문장, 미국 뉴저지주와 오스트레일리아 빅토리아주, 우크라이나 하르키프주의 주문장 등에서 코르누코피아의 이미지를 확인할 수 있다. 또 북미 지역에서는 추수감사절과 관련한 설치물이나 장식물, 기타 디자인에서 코르누코피아 이미지를 쉽게 찾아볼 수 있다. 풍성한 수확에 대한 기쁨과 감사의 마음을 표시하는 데 코르누코피아보다 더 좋은 이미지는 없기 때문일 것이다.

페루의 국가 문장

광적인
추종자들을
거느린
포도주의 신

디오니소스

**포도 재배법과 포도주
제조술의 발견자___**

서양 속담에 '디오니소스는 포세이
돈보다 더 많은 사람을 익사시켰고,
아레스보다 더 많은 사람을 죽였다'
는 말이 있다. 바다보다도, 전쟁보다도 더 많은 사람을 희생시킨 게 술이
라는 얘기다. 그만큼 술은 많은 해악을 끼치지만 그럼에도 불구하고 사
람들은 술을 좋아하고 사랑한다. 사람들의 삶에 이토록 영향을 끼치는
술을 대변하는 신이 있다. 그리스 사람들은 그를 디오니소스(로마신화에
서는 바쿠스)라 불렀다. 어원상으로 보면 디오니소스라는 이름은 '니사의
제우스'라는 뜻을 담고 있다. 이는 디오니소스가 어릴 적 인도의 니사라
는 곳에서 자란 것과 관련이 있다.

　디오니소스는 제우스와 인간 여인 세멜레 사이에서 태어났다. 어머니
세멜레는 헤라의 질투 때문에 죽었다. 남편이 세멜레와 바람을 핀다는
사실을 알게 된 헤라가 세멜레의 유모로 변신해 세멜레로 하여금 제우

스에게 본모습을 보여달라고 간청하도록 만든 것이다. 제우스의 빛나는
본모습을 본 세멜레는 그 광채에 타 죽었다. 당시 세멜레는 임신을 한 상
태였는데, 태중의 아기를 제우스가 자기 허벅지에 넣어 임신기간을 채운
뒤 태어나도록 했다. 그렇게 두 번 태어난 아이가 디오니소스다. 이 일화
에서 알 수 있듯 디오니소스는 날 때부터 헤라에게 눈엣가시였다. 제우
스는 그를 니사의 님페들에게 맡겼고, 그는 장성하기까지 그곳에서 헤라
의 시선을 피해 은둔자의 삶을 살았다.

장성한 디오니소스는 포도 재배법과 포도주 만드는 기술을 발견했다.
인류의 삶을 바꿀 엄청난 발견을 한 것이다. 그러나 디오니소스에 대한

복수심을 잃지 않았던 헤라는 그가 장성한 것을 알고는 그를 미치광이로 만들었다. 이후 디오니소스는 광기에 사로잡혀 세계 곳곳을 떠돌아다녔다. 그러다가 프리기아에서 여신 레아를 만나 광기를 치료받고 제정신으로 돌아왔다. 디오니소스는 레아로부터 그녀의 비교의식도 전수받았다. 위기를 극복하고 새로운 깨달음의 빛을 본 디오니소스는 다시 길을 떠났고, 가는 곳마다 사람들에게 포도 재배법과 포도주 만드는 기술을 가르쳐주었다. 그렇게 아시아를 돌고 그리스로 돌아오자 그를 따르려는 사람들이 구름떼처럼 몰렸는데, 특히 여성들이 많았다. 이렇게 민중이 적극적으로 추앙하는 존재가 나타나자 그리스의 군주들은 위기의식과 불안감을 느꼈다. 그에게 적의를 보이기 시작했고 그의 포교와 제례를 금지했다.

해방감과 역동성을 담은 바카날리아 그림_____

포도주의 신이자 광적인 추종자들을 거느린 존재이다보니 서양 미술가들이 디오니소스를 모티프로 작품을 제작할 때 가장 먼저 떠올리는 장면은 시끌벅적한 축제 혹은 행렬 장면이었다. 많은 화가들이 디오니소스와 그를 따르는 무리의 요란한 축제와 행렬을 즐겨 그렸다. 고대 로마의 바쿠스 축제인 '바카날리아'에 기초해 형상화된 이 주제는, 다양한 군상이 다채로운 표정과 행위를 연출해 매우 역동적이고 박진감 넘치는 대형 화면을 창출했다. 미술가마다 자신이 지닌 역량을 최대로 발휘해볼 수 있는 도전적인 주제였다.

역사적으로 디오니소스 숭배의식이 소아시아에서 그리스에 전파되었을 때 그 주된 숭배자들은 사회의 소외계층이었다고 한다. 여성들, 노예

들, 외국인들, 하층민들이 그 추종자의 대부분이었다. 술과 음악, 춤에 기초해 황홀경 혹은 신들림 상태를 경험하도록 하니 소외계층 사람들은 그 순간만큼은 모든 억압과 억눌림에서 해방되어 광적으로 스트레스를 해소할 수 있었다. 특히 자녀 생산과 양육, 가사 등 가정의 핵심적인 축을 담당하면서도 시민권조차 없을 뿐 아니라 교육과 사회활동 전반에서 소외되어 있던 여성들이 이 신앙을 통해 전율할 만큼 거칠게 광기를 분출했다. 밤에 술에 취해 산과 숲으로 몰려다니며 뵈는 것은 닥치는 대로 찢어 죽이기까지 했다. 이로 인해 그리스 사람들은 이 신앙을 체제 내로 흡수해 순치하려 하게 되었고 기원전 7세기경 공적인 의식으로 디오니소스 숭배의식이 자리잡게 되었다. 그렇게 해서 탄생한 것이 디오니소스 제전, '디오니시아Dionysia'이다. 이제 광란의 가무와 거칠고 파괴적인 일탈행위를 대신해 보다 정제된 제례와 행렬, 연극경연, 시 낭송, 합창 등이 의식의 중심을 이루게 되었다. 물론 그럼에도 불구하고 고대의 일탈적인 행위가 다 사라지지는 않았다고 한다. 이 디오니시아와 디오니소스 비교가 로마에 전해져 바카날리아가 되었다.

신화와 결부된 이런 역사적 사실을 토대로 미술가들은 이 떠들썩한 디오니소스의 무리를 갖가지 인상과 표정으로 묘사했다. 프랑스 화가 부그로가 그린 「디오니소스의 어린 시절」도 그런 그림의 하나다. 일군의 젊은 남녀가 신나게 춤을 추며 청춘의 에너지를 발산한다. 옷을 다 벗은 사람도 있고 대충 걸친 사람도 있다. 심지어 너무 취해 바닥에 엎드린 채 일어나지 못하는 벌거벗은 여인도 있다. 어린아이까지 행렬에 끼어 흥겹게 어울리는데, 그중 젊은 남자의 무등을 탄 채 탬버린을 흔드는 아이가 바로 주인공 디오니소스다. 화면 왼편에는 나귀를 타고 느릿느릿 행렬을 좇아오는 '배불뚝이 아저씨'가 보인다. 어린 디오니소스의 훈육을 담당

윌리엄아돌프 부그로 | 「디오니소스의 어린 시절」 | 캔버스에 유채 | 331×610cm | 1884년 | 개인 소장

한 실레노스다. 그는 니사의 님페들과 함께 디오니소스의 성장을 도운 이다. 사티로스 둘이 그를 부축하지만, 주신酒神의 '양아버지'답게 지금 거나하게 취해 몸을 제대로 가누지 못한다.

이번에는 보다 장성한 디오니소스가 주도하는 행렬을 그린 그림을 살펴보자. 프랑스 화가 푸생이 그린 「디오니소스의 개선」이라는 그림이다. '아프로디테의 개선' 주제에서도 보았듯이, 사랑이나 아름다움, 쾌락처럼 대부분의 인간을 순식간에 굴복시키는 힘은 그 자체로 승리다. 화가들은 마치 개선장군의 행진을 그리듯 이런 힘을 찬미하는 그림을 그렸는데, 그게 바로 '개선 주제화'다. 술과 황홀경의 힘으로 단숨에 인간을 사로잡는 디오니소스도 아프로디테 못지않은 승리자라 할 수 있다. 그런 그를 푸생은 멋진 전차에 탄 꽃미남으로 그렸다. 반인반마 켄타우로스들이 그 전차를 끌고 앞으로 나아간다. 다양한 구성원으로 이뤄진 행

니콜라 푸생 | 「디오니소스의 개선」 | 캔버스에 유채 | 128.3×151.1cm | 1635~36년 | 캔자스시티 | 넬슨앳킨스미술관

렬이 북적이며 그와 행보를 같이하는데, 그 가운데는 팬파이프를 부는 판도 있고, 아폴론의 삼발이 솥을 훔쳐 들고 가는 헤라클레스도 보인다. 아폴론 신은 하늘 저 멀리서 전차를 끌며 하늘을 가로지르고 있다. 화면 전경의 우측에 기대앉은 노인은 전형적인 강의 신 이미지를 띠고 있는데, 아마도 인더스강일 것이다. 디오니소스가 아시아를 여행할 때 인도에 가서 몇 년 동안 수련하고 깨우침을 얻었다는 전설을 반영하는 이미지라 하겠다.

이렇게 무리를 이끌며 그들에게 해방감과 도취감을 가져다주어 기존 질서를 위협하니 앞에서도 언급했듯 이를 매우 불쾌하게 생각하는 군주

들이 있었다. 그중 한 사람이 디오니소스의 사촌인 펜테우스였다. 디오니소스가 고향 테바이로 귀환했을 때 남녀노소 할 것 없이 모두 나가 그를 맞았다. 특히 여자들이 적극적으로 그를 환대했다. 그런 백성들의 태도가 못마땅했던 테바이의 왕 펜테우스는 디오니소스가 사기꾼이라며 디오니소스 숭배를 금지시켰다. 그러나 그가 명령한다고 한 번 불붙은 숭배 열기가 식을 수는 없었다. 주변의 친인척이나 신하들이 펜테우스에게 디오니소스를 그리 홀대하지 말라고 간언했으나 그는 갈수록 더 완고해졌다. 자신이 아무리 지시하고 통제해도 디오니소스 숭배가 계속되자 펜테우스는 특히 광적인 여신도들이 의식을 행하던 키타이론산으로 직접 갔다. 그 광기 어린 의식을 몰래 지켜볼 의도였으나 하필 그곳에 있던 그의 어머니의 눈에 제일 먼저 띄었다. 흥분한 어머니는 착란이 일어 아들을 멧돼지로 오인했다. 그녀는 펜테우스의 이모들, 그리고 다른 여

펠릭스 발로통 | 「펜테우스」 | 캔버스에 유채 | 93×142cm | 1904년 | 개인 소장

인들과 힘을 합쳐 그에게 달려들어 그를 갈가리 찢어 죽였다.

한 점의 평화로운 풍경화 같은 펠릭스 발로통Fellix Vallotton, 1865~1925의 「펜테우스」는 바로 그 끔찍한 비속살인을 그린 그림이다. 해가 뉘엿뉘엿 지는 하늘을 배경으로 드넓은 숲이 펼쳐져 있고, 그 숲 사이에서 벌거 벗은 한 남자가 도망간다. 그 뒤로 여러 여인이 쫓아가는데, 바로 펜테우 스의 어머니와 이모들이다. 마치 숲에서 포식자가 사냥감을 쫓듯 득달 같이 달려든다. 신의 분노는 이처럼 무섭다. 신은 감히 인간이 대적할 수 있는 존재가 아니다. 결국 디오니소스 신앙은 그 어떤 방해도 다 물리치 고 그리스 땅에 굳건히 뿌리를 내렸다.

행렬 중에 만난 '운명의 여인'_

늘 열정적인 무리를 대동하고 다녔 던 탓에 디오니소스는 평생의 배필 도 자신을 좇는 무리들과 노래하고 춤추며 어울려 돌아다니다가 만났다. 그 배필이 크레타의 공주 아리아드 네다. 이 주제를 매우 인상적인 구성과 화사한 색채로 표현한 그림이 이 탈리아 화가 티치아노의 「디오니소스와 아리아드네」다.

화면 오른편에서 왼편으로 디오니소스의 행렬이 시끌벅적하게 이어 지고 있다. 행렬에는 디오니소스를 추종하는 여인들인 마이나데스와 사 티로스가 뒤섞여 있다. 몸에 뱀을 감은 사티로스도 있고, 송아지 머리를 질질 끌고 가는 어린 사티로스도 있다. 사슴의 다리를 든 사티로스는 제 정신이 아닌 것처럼 보인다. 부그로의 그림에서 보았던 만취한 실레노스 는 그림 오른쪽 행렬 끝 위쪽에 그려져 있다. 이렇게 산만한 와중에 갑 자기 행렬 밖으로 뛰쳐나온 존재가 있다. 바로 디오니소스다. 그가 이처

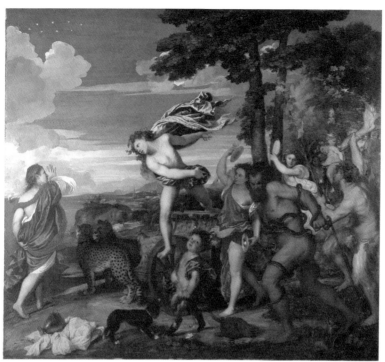

티치아노 베첼리오 | 「디오니소스와 아리아드네」 | 캔버스에 유채 | 176.5×191cm | 1522~23년 | 런던 | 내셔널갤러리

럼 전차를 박차고 뛰쳐나온 것은 눈앞에서 매우 매력적인 여인을 발견했기 때문이다.

디오니소스의 눈을 사로잡은 아리아드네는 미로에 갇힌 영웅 테세우스로 하여금 괴물 미노타우르스를 처치하도록 도운 여인이다. 아리아드네가 그 보답으로 원한 것은 오로지 그의 사랑뿐이었으나, 테세우스는 자신을 도와준 공주가 잠든 사이에 그녀를 낙소스섬에 몰래 버려놓고 도망가버렸다. 아리아드네가 정신을 차렸을 때는 테세우스가 이미 떠난 뒤였고, 그녀는 깊은 슬픔과 좌절감에 넋을 놓고 울었다. 바로 이때 디오

외스타슈 르 쉬외르 「디오니소스와 아리아드네」 | 캔버스에 유채 | 175.2×125.7cm | 1640년 | 보스턴미술관

니소스의 행렬이 나타난 것이다. 아리아드네는 낯선 사람들의 등장에 놀랐고, 디오니소스는 아름다운 공주의 모습에 놀랐다. 디오니소스는 그녀가 자신을 위해 점지된 운명의 여인임을 한눈에 알아보았다. 아리아드네는 처음에는 다가오는 디오니소스를 거부했으나 결국 둘은 부부가 되었다. 디오니소스는 아리아드네를 영화롭게 하기 위해 그녀의 금관을 하늘에 던져 성단星團이 되게 했다(디오니소스가 아리아드네에게 결혼선물로 금관을 선사한 뒤 그것을 하늘로 던져 성단이 되게 했다는 이야기도 있다). 그림 왼편 하늘에 빛나는 별 무리가 그렇게 해서 탄생한 아리아드네 성단이다. 이처럼 하늘의 축복을 약속함으로써 좌절에 빠졌던 공주를 사로잡은 디오니소스는 이날 자신의 축제를 사랑의 축제로 승화시켰다.

프랑스 화가 외스타슈 르 쉬외르Eustache Le Sueur, 1616~55의 「디오니소스와 아리아드네」도 디오니소스와 아리아드네의 만남을 주제로 한 작품이다. 디오니소스가 앉아 있는 아리아드네의 금관을 손으로 잡고 있는데, 곧 하늘로 던져 성단을 만들 것이다. 전반적으로 색조가 시원시원하고 주인공들의 신체 볼륨이 강조되어 있어 마치 조각 작품을 보는 것 같다. 아리아드네의 자세는 고대 로마의 석관 조형물로부터 따온 것이고, 디오니소스의 자세는 저 유명한 「벨베데레의 아폴론」으로부터 따온 것이다. 그만큼 고전에 대한 풍부한 지식을 토대로 제작한, 나름의 격조와 품위가 있는 작품이다.

스스로 불러온 미다스의 저주_

신에게 대든 사람이 벌을 받고 신에게 잘한 사람이 상을 받는 것은 신화의 보편적인 이야기다. 그러나 신

안토니 반다이크 추정 | 「사티로스들의 부축을 받는 술 취한 실레노스」 | 캔버스에 유채 |
135×195cm | 1620년경 | 런던 | 내셔널갤러리

에게 상을 받는 것이 꼭 좋은 결과를 가져오는 것만은 아니다. 인간의
처지와 분수를 넘어서는 것은 복이 아니라 화가 될 때가 많다. 이 사실
을 잘 드러내 보이는 신화가 유명한 미다스 이야기다. 미다스 이야기는
디오니소스의 양아버지 실레노스와 연관되어 있다.

늘 술에 절어 살던 실레노스는 디오니소스 행렬이 프리기아 지방을
지날 때 실수로 행렬에서 벗어나 이곳저곳을 비틀거리며 돌아다니게 된
다. 지역의 농부들이 이를 보고 화환으로 그를 묶어 미다스 왕에게 데려
갔다고 하는데, 이처럼 술에 취해 발길 닿는 대로 돌아다니는 실레노스
의 모습은 서양 화가들이 매우 선호한 주제였다. 플랑드르 화가 안토니
반다이크Anthony Van Dyck, 1599~1641가 그린 것으로 추정되는 「사티로스들
의 부축을 받는 술 취한 실레노스」를 보면, 왜 화가들이 이 주제를 선호
했는지 금세 알 수 있다. 사람 좋아 보이는, 넉넉한 풍채에 불콰해진 얼

굴, 주변에서 누가 뭐라 하든 아랑곳하지 않고 삶을 즐기는 실레노스의 모습은 관람자도 일상의 근심에서 벗어나도록 돕는다. 반다이크는 특히 색채에 유념해 화면을 구성했는데, 실레노스의 얼굴과 여인의 옷이 지닌 붉은색을 하늘의 푸른빛에 대비시키고, 사티로스의 구릿빛 살빛을 푸토와 여인의 흰 살빛에 대비시켜 그림에 생동감과 리듬감을 불어넣었다. 활달한 붓놀림과 짜임새 있는 구성이 돋보이는 그림이다.

이렇게 농부들에게 이끌려 미다스 왕에게 간 실레노스는 술이 덜 깨 횡설수설했다고 한다. 하지만 그가 디오니소스 신의 양아버지라는 사실을 한눈에 알아본 왕은 열흘 동안 주연을 베풀어 그를 극진히 대접했다. 그러고는 실레노스를 디오니소스에게 무사히 돌려보냈다. 그러자 큰 고마움을 느낀 디오니소스는 미다스에게 무엇이든 들어줄 터이니 소원 하

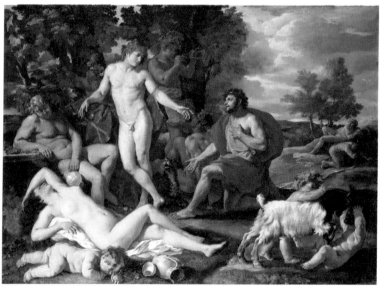

니콜라 푸생, 「미다스와 디오니소스」, 캔버스에 유채 | 98x130cm | 1629~30년 | 뮌헨 | 알테피나코테크

나만 말하라고 했다. 이때 미다스가 말한 소원이 "손에 닿는 것은 무엇이든 황금이 되게 해달라"는 것이었다. 그 소원이 이뤄짐으로써 미다스는 행복이 아니라 큰 불행을 맞게 된다. 무엇이든 만지는 것은 다 황금이 되니 음식조차 제대로 먹을 수 없었던 것이다. 자신의 잘못을 깨달은 미다스는 스스로 불러온 저주로부터 벗어나게 해달라고 간구했고 디오니소스는 그 기도를 들어주었다.

푸생의 「미다스와 디오니소스」는 뉘우치는 미다스를 그린 그림이다. 실레노스는 화면 왼편에 여전히 취해 쓰러져 있고, 디오니소스는 서서 동정 어린 시선으로 미다스를 내려다본다. 왕관을 쓴 미다스는 무릎을 굽힌 채 자신의 어리석음을 자복하며 한 번만 기회를 달라고 애원하고 있다. 미다스 오른쪽으로 보이는 개천은 디오니소스가 미다스에게 가서 몸을 씻으라고 말할 팍톨로스강이다. 미다스가 그곳에서 몸을 씻으니 정말 손에서 저주의 기운이 싹 빠져나갔다. 그 대신 강의 모래가 금이 되었다고 한다. 사금은 그렇게 해서 생겨났다.

한 손에 술잔,
다른 손에 든
티르소스

BTS도 노래한 티르소스____

그냥 취해 마치 디오니소스 / 한 손에 술잔, 다른 손에 든 티르소스 / 투명한 크리스탈 잔 속 찰랑이는 예술 / 예술도 술이지 뭐, 마시면 취해 fool

BTS의 「디오니소스」 가사 중 일부다. 이 노래는 예술가를 디오니소스에 빗대고 창작과 예술 행위의 희열과 고통을 음주에 빗대 아티스트로서 자신들의 창조 역정을 저 디오니소스의 신화처럼 순수하고 뜨거운 열정으로 만들어가겠다는 고백에 다름 아니다. 흥미로운 것은 가사에 일반인들에게는 생소한 디오니소스의 지팡이 티르소스를 언급하고 실제로 이를 활용해 안무를 하기도 했다는 사실이다. 이로 인해 BTS의 팬들인 아미 사이에서는 티르소스가 화제가 되기도 했다.

티르소스는 디오니소스를 나타내는 대표적인 상징이다. 티르소스 외

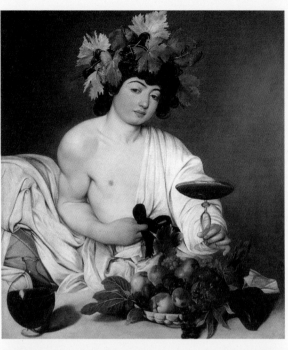

미켈란젤로 메리시 다 카라바조,
「디오니소스」 | 캔버스에 유채 |
95×85cm | 1595년경 | 피렌체
우피치미술관

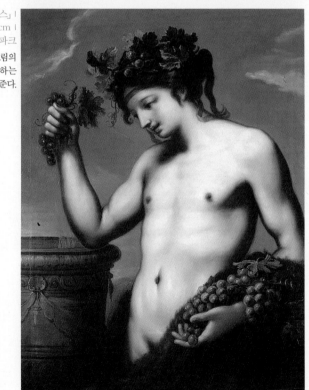

찰스 루시, 「디오니소스」 |
캔버스에 유채 | 99.7×74.3cm |
1758년 | 워릭 | 찰리코트파크
____포도넝쿨을 두른 이 그림의
디오니소스도 10대의 생동하는
에너지와 자연의 생명력을 전해준다.

에 포도와 포도넝쿨, 담쟁이덩굴 관, 포도주잔, 표범과 치타, 팬더 등이 디오니소스를 상징하며, 디오니소스를 따르는 독특한 여성의 무리(마이나데스, 로마신화에서는 바카이 혹은 바칸테스)도 미술작품에서 디오니소스의 존재를 시사한다.

사실 권위와 힘을 나타내는 티르소스가 아니더라도 포도넝쿨, 담쟁이덩굴을 두른 것만으로도 디오니소스는 눈에 확 띄는 모습으로 우리에게 다가온다. 서양 미술에서 디오니소스를 단숨에 알아보게 해주는 상징이 바로 이 포도넝쿨과 담쟁이덩굴이다. 디오니소스는 본디 단순한 포도와 포도주의 신이 아니라 식물의 즙, 나무의 수액, 동물의 피 등 모든 생물의 몸속을 흐르는 생명력을 관장하는 신으로 여겨졌기에 포도넝쿨이나 담쟁이덩굴을 머리에 두른 디오니소스의 모습은 생명력의 아이콘 같은 인상을 준다.

바로크 회화의 거장 카라바조가 그린「디오니소스」역시 마찬가지다. 10대쯤 되어 보이는 젊은이가 머리에 포도와 포도넝쿨을 두르고 포도주 한 잔을 우리에게 권한다. 그 앞에는 과일 접시와 유리 포도주 병이 놓여 있다. 포도주의 붉은 빛깔은 피, 곧 생명의 원천을 떠올리게 한다. 십자가에서 피 흘린 그리스도의 희생이 연상되기도 한다. 과일 가운데 석류는 막 터지려고 하고 사과 중에는 오래되어 상한 것도 있다. 이 과일들은 시간의 흐름을 상기시킨다. 인생은 짧고 유한하다. 진정으로 우리를 매 순간 살아 있게 하는 것은 무엇일까? 열정이 없다면 삶은 도대체 무슨 의미를 지닐 수 있을까? 젊은 디오니소스의 순수한 모습과 자연의 에너지를 암시하는 포도넝쿨이 우리에게 지금 이 순간, 자신의 열정에 충실하라고 이야기하는 것 같다. 디오니소스는 본질적으로 열정을 상징한다.

신비의 아우라가 넘치는
티르소스_____

포도넝쿨이나 담쟁이덩굴로 머리를 장식한 디오니소스가 열정이 넘쳐 보인다면 티르소스를 든 디오니소스는 신비로워 보인다. 영국 화가 시미언 솔로몬Simeon Solomon, 1840~1905의 「디오니소스」에서 우리는 그 신비의 아우라를 느낄 수 있다. 그림 속 디오니소스는 남성적이면서도 여성적인 특성을 한 몸에 지닌 독특한 매력의 소유자다. 이는 동성애자로서 당시 감옥을 몇 차례 드나들었던 솔로몬이 자신의 성적 취향을 은근히 드러낸 탓이 크다. 멜랑콜리한 표정의 이 양성적 디오니소스는 지금 노을이 지려 하는 하늘과 바다를 배경으

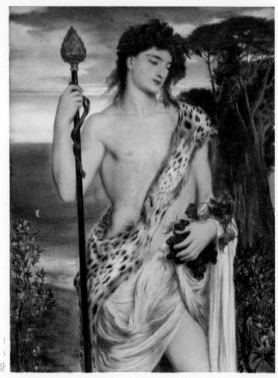

시미언 솔로몬 | 「디오니소스」 |
캔버스에 수채와 구아슈 |
50×37cm | 1867년 | 개인 소장

작자 미상 | 「브라스키의 안티누스」 | 대리석 |
높이 335.2cm | 2세기 | 바티칸 |
피오클레민티노박물관

로 깊은 상념에 잠겨 있
다. 그로 인해 그가 무의
식적으로 그러쥐고 있는
티르소스가 그를 지탱해주
는 정신의 기둥인 양 더욱
인상적으로 다가온다.

티르소스를 쥔, 이 사
색적이고 미스터리한 디
오니소스의 이미지는 솔로몬
이 본 고대의 한 작품으로부터
영감을 얻어 제작된 것이다. 그
영감의 원천은 로마시대의 조
각인 「브라스키의 안티누스」
다. 안티누스는 로마 황제 하
드리아누스의 사랑을 받던 미
소년이다. 그러나 불행하게도
130년경 물에 빠져 익사했
다. 너무나 슬프고 가슴이 아팠
던 황제는 안티누스를 신격화하
도록 했다. 그로 인해 그가 세상
을 떠난 지 얼마 되지 않아 지금
보는 것과 같은 큰 신상들이 제
작되었다. 이 작품은 원래 안티누
스를 디오니소스-오시리스 신으로

표현한 것이다. 기원전 5세기경 지중해 일대의 문화가 오고가는 과정에서 서로 비슷하게 여겨진 그리스의 신 디오니소스와 이집트의 신 오시리스가 하나의 신으로 '합체'되는 일이 발생했다. 그래서 두 신의 합체물인 이 작품의 정수리에 원래 오시리스와 연관된 코브라나 연꽃이 장식되어 있었을 것으로 추정된다. 하지만 지금은 머리에 디오니소스를 나타내는 솔방울이 얹혀 있다. 이 조각이 18세기 말(1792~93) 발굴되어 복원을 거치면서 당시 복원자들의 판단에 따라 오시리스와 관련된 부분이 많이 사라지고 지금과 같은 순수 디오니소스의 이미지로 재구성되었다. 원래 티르소스를 쥐고 있지 않았지만, 그것도 복원을 맡은 조각가들이 새로 만들어 쥐어주었다. 그 덕에 이 조각상은 솔로몬에게 티르소스를 쥔, 신비로운 디오니소스에 대한 강렬한 영감을 주게 된 것이다.

티르소스의 핵심 재료는 회향 줄기다. 이 작대기에 담쟁이덩굴이 감겨 있거나 리본 같은 것이 달려 있다. 꼭대기에는 주로 솔방울이 부착되어 있다. 고대 근동 지역에서는 소나무의 정령이 숭배되었고 솔방울은 다산을 상징했다. 솔방울을 단 티르소스도 당연히 다산과 풍요를 상징했다. 옛 그리스에서는 디오니소스 제전을 치르거나 숭배의식을 치를 때 이 티르소스가 성물聖物로서 중요하게 취급되었으며, 숭배자들에 의해 정성스럽게 운반되었다.

전설에 따르면, 티르소스는 디오니소스의 무기로도 사용되었다. 담쟁이덩굴 때문에 보이지 않지만 안에 쇠꼬챙이가 들어 있어 얼마든지 상대를 찌를 수 있었다는 것이다. 티르소스의 쇠꼬챙이로 찌르면 찔린 사람은 광기를 일으키게 된다고 한다. 에로스의 화살이 사랑을 불러일으키는 것처럼 디오니소스의 티르소스는 사람을 정신의 비합리적이고 격정적인 상태로 빠뜨리는 무기다.

티르소스는 디오니소스만 들고 다니는 소지물은 아니었다. 서양 미술 작품들을 보면 디오니소스 외에도 디오니소스를 따르는 마이나데스와 사티로스가 티르소스를 들고 있는 모습을 자주 볼 수 있다. 티르소스는 디오니소스의 숭배자들 모두가 공유했던 것으로 그들을 하나로 묶어주는 상징 같은 것이었다.

영국 화가 존 콜리어John Collier, 1850~1934의 「디오니소스의 여사제」에서 우리는 티르소스를 쥔 디오니소스의 숭배자를 볼 수 있다. 디오니소스처럼 담쟁이덩굴 관을 쓰고 호랑이 가죽을 덧입었다. 이 야성적인 '패션'과 당당하고 자신 있게 서 있는 자태, 뚫어져라 전방을 응시하는 눈동자

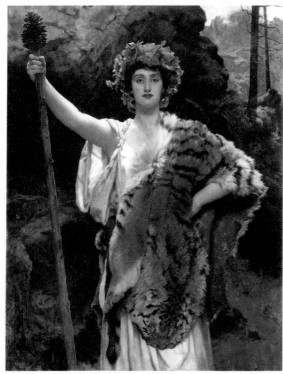

존 콜리어 | 「디오니소스의 여사제」 |
캔버스에 유채 | 147.5×112.5cm |
1885~89년 | 개인 소장

가 여사제의 강렬한 내적 에너지를 생생히 전해준다. 그 기운으로 여사제는, 겉으로만 번지르르한 세상의 가치에 사로잡히지 말고, 우리 안의 뜨거운 열정과 꿈에 따라 살라고 우리에게 말하는 것 같다.

디오니소스와 연관된 이런 작품은 이 무렵 영국 귀족이나 부자들의 '다이닝룸'이나 무도회장, 기타 여흥을 위한 공간에 주로 설치되었다. 고대 디오니소스 축제의 뜨거운 열기를 떠올리며 삶을 즐기라고 제안하려는 목적이 깔려 있는 그림이라 하겠다. 그런 점에서 보면, 티르소스를 쥔 그림의 여사제는 그 모든 여흥을 집전하는 제사장 혹은 지휘자 같아 보인다.

열정이 없다면 예술도 빈껍데기일 뿐_

존 콜리어의 또다른 마이나데스 그림에서도 우리는 티르소스를 볼 수 있다. 사냥에 나선 디오니소스의 여성 숭배자들을 그린 「마이나데스」가 바로 그 그림이다. 여인들은 옷을 벗은 거나 진배없이 표범 가죽 같은 것을 대충 걸치고 사냥에 나섰다. 당연히 머리에는 담쟁이덩굴을 둘렀다. 티르소스를 창 삼아 사냥감에 던지는 여인도 있고, 목줄을 채운 표범을 사냥개처럼 앞세워 가는 여인도 있다. 피리와 탬버린으로 연주를 하며 잔뜩 흥에 취한 이들도 보인다. 이 요란하고 산만한 사냥꾼들에게 놀라 도망가는 어린 산양의 모습이 한편으로는 우스꽝스럽고 또 한편으로는 안쓰럽다. 그 옛날 디오니소스 제의를 치르며 광란에 빠져 동물을 찢어죽이던 여성들의 모습을 떠올리게 하는 그림이다.

마이나데스(단수형 마이나스)는 우리말로 하면 '미친 여인들'이다. 그

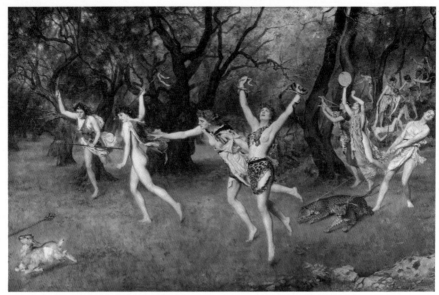

존 콜리어 | 「마이나데스」 | 캔버스에 유채 | 168×270cm | 1886년 | 런던 | 서더크헤리티지

옛날 마이나데스가 모여 의식을 치를 때면 벌거벗거나 새끼사슴 가죽을 걸치고 머리에는 담쟁이덩굴을 둘렀다고 한다. 머리에 황소투구를 쓰는 경우도 있었고 심지어 뱀을 두르기도 했다고 한다. 손에는 당연히 티르소스가 쥐어져 있었다.

 광적인 여성들이 모여 광기 어린 행동들을 펼쳤다 하니, 근대에 들어 다른 등장인물들은 빼고 이들 '스캔들러스'한 마이나데스만 집중적으로 조명한 그림들이 적잖이 제작되었다. 광기와 에로티시즘의 결합으로 관객의 호기심을 자극할 여지가 많았기 때문이다. 콜리어의 그림도 그런 사례의 하나라 하겠다. 그 연장선상에서 보게 되는 그림이 프랑스 화가 샤를 글레르Charles Gleyre, 1806~74의 「마이나데스의 춤」이다.

 역시 벌거벗은, 혹은 세미누드 상태의 여인들이 모여 집단적인 도취

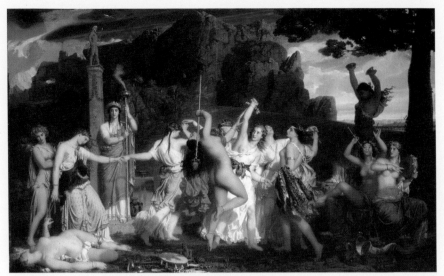

샤를 글레르 | 「마이나데스의 춤」 | 캔버스에 유채 | 147×243cm | 1849년 | 로잔 | 주립미술관

상태에서 격정적인 춤을 춘다. '정신줄'을 놓아 쓰러진 여인도 있고, 지쳐서 부축을 받는 여인도 있다. 화면 왼편의 기둥 위에는 빨간 디오니소스 상이 놓여 있다. 이 디오니소스로부터 영적 감응을 받은 여인들은 지금 한계 이상의 에너지를 분출하고 있다. 화면 가운데 그려진 누드의 여인은 가장 강렬한 춤사위를 선보이는데, 그녀의 손에는 그녀가 디오니소스의 숭배자임을 나타내주는 티르소스가 쥐어져 있다. 또다른 티르소스는 바닥에 쓰러진 여인 곁에 탬버린과 함께 누워 있다.

마이나데스 주제가 관람객의 호기심을 자극할 수 있어 선호되었다고 했지만, 사실 화가들이 이 주제에 집중하게 된 데는 또다른 이유가 있었다. 그것은 19세기 무렵 제고되기 시작한, 그리스 문화에 대한 역사적 이해와 그리스 예술의 본질에 대한 탐구열이다.

먼저 그리스 문화에 대한 역사적 이해의 측면을 보자. 이 주제의 그림

들에는 그 어디에도 증명 불가능한 것이 존재하지 않는다. 신으로서 디오니소스의 존재나 사티로스 같은 상상 속의 신격을 그려넣지 않았다. 글레어의 그림에서도 디오니소스는 실재하는 신이 아니라 인간이 만든 작고 빨간 조각상일 뿐이다. 그러니까 이 장면은 신화 이야기를 사실처럼 그린 게 아니라, 디오니소스 신앙과 관련해 최대한 역사적으로 고증되고 확인된 사실만을 그린 것이다. 티치아노 이래 디오니소스 축제를 그릴 때 늘 함께 그려왔던 디오니소스, 사티로스 등을 빼고 실제로 존재했던 마이나데스, 그리고 그들끼리 모여 치렀던 실제 활동과 의식을 나름의 학문적 근거에 기초해 이렇게 재구성한 것이다. 신화에서 역사적 사실로 나아가 이를 시각화하려 한 그림인 것이다.

더불어 화가들은 예술의 본질이 무엇인가 하는 문제를 이 주제를 그리면서 보다 깊이 사유했다. 서양에서 고대 그리스의 예술은 늘 아폴론적인 것으로 이해되었다. 미술사학자 빙켈만이 "고귀한 단순함과 고요한 위대함"이라고 표현한, 그 규범적이고 이성적이고 조화로운 예술 말이다. 하지만 광기에 모든 것을 내맡겨 열정적으로 춤을 추는 저 여인들처럼 우리 내면에 존재하는 창조와 직관의 신비로운 힘과 전적으로 마주하지 못한다면 그 규범과 조화라는 게 과연 무슨 의미가 있을까. 예술은 규범과 조화만의 문제가 아니라 직관과 열정의 문제이기도 하다. 예술은 질서이기도 하지만 파괴이기도 하다. 저 '미친 여인들'이야말로 진정으로 예술과 하나가 된 존재가 아닐까. 마침 당대의 새로운 연구들도 그리스 문명이 더이상 아폴론적이지만은 않고 원시적이고 동방적이고 디오니소스적인 면모도 지니고 있었다고 주장하기 시작했다. 이런 인식의 변화로 화가들은 마이나데스의 광기에 더욱 관심을 기울이고 그 열정에 동화되어갔다. 이로부터 서양의 예술, 특히 현대미술이 규범적이고 조화로운 예

술을 넘어 추상적이고 파괴적인 예술로 나아가는 데 적지 않은 영감을 얻었다.

풍요의 상징들을 두루 볼 수 있는 '삼신 주제화'_____

포도의 신으로서 디오니소스는 풍요의 신이기도 하다. 포도주는 포도농사의 결실이다. 농사가 잘 되어야 술도 충분히 즐길 수 있다. 먹는 것과 마시는 것 모두 농사의 결실이고 풍요는 무엇보다 등 따시고 배부른 데서 비롯되는 것이다. 그러므로 농사와 관련된 신은 모두 풍요의 신이라 할 수 있다. 그리스인들의 인식 속에서 포도주와 포도농사의 신인 디오니소스는 당연히 풍요의 신이었다. 데메테르, 아프로디테, 디오니소스가 트리오로 함께 그려져 풍요를 찬미하는 '삼신三神 주제화'는 이런 인식의 연장선상에서 탄생했다. 이 삼신 주제화에서 우리는 포도와 포도넝쿨(혹은 담쟁이덩굴), 밀 이삭 관이나 단, 코르누코피아, 사랑의 횃불, 비둘기 등 풍요와 사랑을 나타내는 상징들을 한꺼번에 볼 수 있다. 어찌 보면 현실의 인간들이 가장 바라는 삶의 상징들이라 할 수 있다.

삼신 주제화는 "케레스와 바쿠스가 없으면 베누스는 얼어버린다Sine Cerere et Baccho friget Venus"라는 라틴어 속담에 뿌리내리고 있다. 이 속담은 고대 로마의 희극작가 푸블리우스 테렌티우스의 『환관』에 처음 나온다. 우리 식으로 표현하자면, "등 따시고 배불러야 사랑도 제대로 할 수 있지, 그렇지 않으면 사랑도 헛것이다" 정도가 되겠다.

플랑드르 화가 아브라함 얀선스Abraham Janssens, 1575~1632는 바로 이 유명한 속담을 주제로 「데메테르, 디오니소스, 아프로디테」를 그렸다. 화면

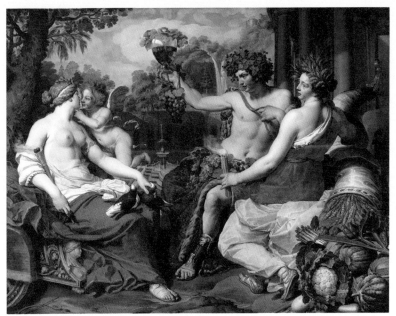

아브라함 얀선스 | 「데메테르, 디오니소스, 아프로디테」 | 캔버스에 유채 | 183.8×235cm |
1605~15년 사이 | 시비우 | 브루켄탈국립미술관

얀 밀 | 「데메테르, 디오니소스, 아프로디테」 | 캔버스에 유채 | 142.5×162.7cm | 1645년 | 개인 소장

오른편에 데메테르와 디오니소스가 자리해 있다. 데메테르는 머리에 밀이삭 관을 썼고 등 뒤의 커다란 코르누코피아에 기대어 있다. 디오니소스는 예의 담쟁이덩굴 관을 쓰고 손에 큰 포도주잔을 들었다. 두 신의 표정과 자세는 아프로디테에게 함께하자고 초대하는 모습이다. 전차를 타고 온 아프로디테의 무릎에는 여신을 상징하는 두 마리의 비둘기가 있다. 사랑의 신 에로스도 엄마와 함께했다. 이 초대를 받아들여야 맛있는 음식을 먹고 기운을 더하는 술을 마시며 행복한 사랑을 꿈꿀 수 있다. 아프로디테는 한껏 여유를 부리는 듯하지만 결국 초대를 받아들인다.

또다른 플랑드르 화가 얀 밀Jan Miel, 1599~1663은 보다 친근하게 어우러진 세 신의 모습을 그렸다. 그의 「데메테르, 디오니소스, 아프로디테」를 보면, 아프로디테가 디오니소스와 데메테르의 어깨에 손을 얹고 두 신에게 친근감을 표시한다. 우리 셋만 힘을 합한다면 세상 모든 사람들이 우리를 섬기고 따를 것이라는 확신에 찬 속삭임을 들려주는 듯하다.

아폴론

아테나

헤르메스

2부

지혜와 이성,
문명을
노래한 신들

문명과 지성, 젊음을 대변하는 신

아폴론

태어날 때부터 강력한 존재였던 아폴론____

아폴론(로마신화에서는 아폴로)은 올림포스의 남신들 가운데 가장 멋지고 매력적인 신이라고 할 수 있다. 그는 잘생긴데다가 젊음의 에너지와 넘치는 카리스마를 지녔다. 태양처럼 밝게 빛났으며, 탁월한 활솜씨와 남다른 기개를 자랑했다. 음악과 춤 등 예술에도 조예가 깊었고, 무엇보다 미래의 변화를 정확하게 예측했으며, 의술에도 해박했다. 올림포스에서 제우스 다음 가는 실질적인 권력자였다.

이런 아폴론도 제우스의 적자는 아니었다. 그래서 레토가 그를 임신했을 때 제우스의 정실부인 헤라의 분노를 샀고, 헤라가 그와 그의 누이 아르테미스가 태어나지 못하도록 방해한 사실은 아르테미스 편에서 이미 언급한 바 있다. 하지만 아폴론이 세상에 태어난 순간, 헤라도 더는 어찌할 수가 없었다. 디오니소스가 태어나자 그를 미쳐서 방황하게 만

들고 헤라클레스가 태어나자 그를 평생 괴롭혔던 헤라였지만, 아폴론은 탄생 이후 털끝 하나 건드리지 않았다. 그만큼 아폴론은 날 때부터 매우 강력한 존재로 인식되었다.

이와 관련해 눈여겨볼 만한 사실은, 아폴론은 무엇보다 문명과 지성을 상징하는 측면이 강한 신이라는 점이다. 이는 디오니소스가 인간 내면의 광기와 열정을 대변하고 헤라클레스가 물리적인 힘과 남성성을 대변하는 것과 대비된다. 디오니소스와 헤라클레스가 자연적이고 원초적인 에너지와 관련이 있다면, 아폴론은 문명적이고 약진하는 에너지와 관련이 있다. 강력한 문명의 힘이 대두되자 헤라 신은 이를 통제하기를 포기한다. 아폴론은 그렇게 올림포스의 떠오르는 신흥 권력으로 도도히 자리잡았다.

신탁의 대명사 델포이의 주인이 되다_

아폴론이 세상에 태어났을 때 제우스는 그에게 델포이로 가라고 일렀다. 델포이에 도착해서 아폴론이 제일 먼저 한 일은 왕뱀 피톤을 처단하는 것이었다. 피톤은 대지의 여신 가이아가 홀로 낳은 자식이었는데, 지구의 중심인 델포이의 파르나소스 산에서 살면서 사람들에게 많은 해를 끼쳤다. 당시 그 땅은 델포이가 아니라 피토로 불렸다. 왕뱀 피톤은 피토에서 행해지는 신탁을 수호하는 일도 했기에 이 땅은 예언의 땅으로서 신령한 곳이었다. 아버지 제우스로부터 예언의 능력을 물려받은 아폴론으로서는 그 땅을 일찌감치 접수할 필요가 있었고, 그런 점에서 피톤의 제거는 불가피한 일이었다(레토가 아폴론 남매를 낳으려 할 때 피톤이 방해해 복수심에서 피톤을 처단했다는

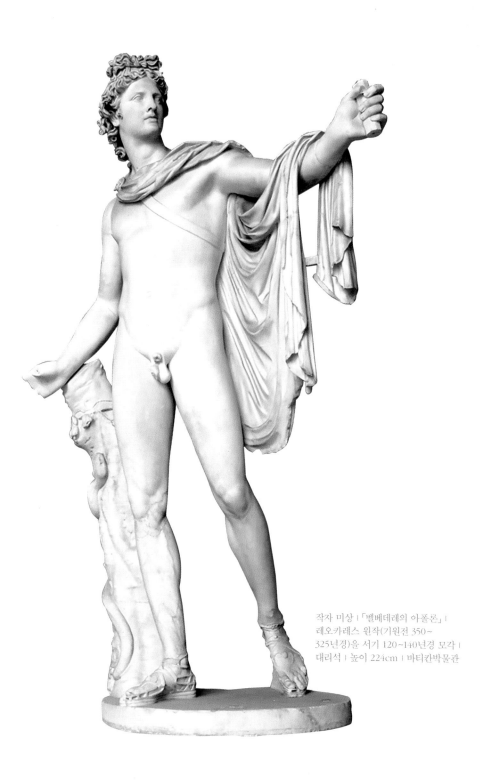

작자 미상 | 「벨베데레의 아폴론」 |
레오카레스 원작(기원전 350~
325년경)을 서기 120~140년경 모작 |
대리석 | 높이 224cm | 바티칸박물관

신화도 있다).

아폴론을 형상화한 고대의 조각 가운데 최고로 꼽히는 「벨베데레의 아폴론」은 피톤을 쓰러뜨리고 위풍당당하게 앞으로 걸어나오는 아폴론 신을 묘사한 작품이다. 아폴론이 바라보는 곳에는 아마도 그의 화살을 맞은 피톤이 몸부림치며 죽어가고 있을 것이다. 냉정한 눈길로 적을 바라보며 천천히 걸어가는 아폴론의 모습에서 강렬한 카리스마가 느껴진다. 조각가는 망토를 그의 팔에 감아 후광처럼 퍼지게 한 뒤 그의 신체를 몸 중심에서 오른편으로 살짝 틀어 운동감이 살아나게 했다. 그로인해 매끄러우면서도 잘생긴 젊은 육체가 더욱 도드라져 보인다. 사라진 왼손에는 활이 들려 있었을 것이고 오른손은 활을 쏘고 난 직후의 제스처를 취하고 있었을 것이다.

독일의 미술사학자 요한 요하임 빙켈만은 이 작품을 보고 "파괴로부터 살아남은 모든 고대 미술작품 가운데 미술의 가장 고귀한 이상을 나타내는 조각"이라고 극찬한 바 있다. 그런데 이 조각은 사실 로마시대의 모각이고, 청동 원작(기원전 350~325년경)은 그리스 조각가 레오카레스가 만들어 아테네의 아고라에 설치했던 것으로 추정된다. 어쨌든 15세기에 이 아폴론상이 발굴된 이래 아폴론을 그리거나 빚은 서양의 예술가는 대부분 이 조각상을 참조했다.

아폴론이 피톤을 처치하는 모습을 표현한 회화로는 영국 화가 윌리엄 터너William Turner, 1775~1851의 「아폴론과 피톤」이 인상적이다. 그림 왼편 하단에 아직 앳되어 보이는 아폴론이 보이고 화면 오른편에 화살을 맞고 고통스러워하는 피톤이 있다(신화에 따라서는 아폴론이 피톤을 제거한 게 그가 세상에 태어난 지 불과 사흘째 되는 날의 일이었다고 한다). 터너는 이 장면을 마치 선이 악을 이기는, 혹은 빛이 어둠을 이기는 것 같은 장면

윌리엄 터너 | 「아폴론과 피톤」 | 캔버스에 유채 | 145.4×237.5cm | 1811년 | 런던 | 테이트브리튼

으로 묘사했다. 하지만 피톤의 상처로부터 하얗고 작은 뱀 한 마리가 나오는 게 보인다. 자연의 야만적인 힘은 완전히 꺾이지 않는다. 돌고 또 도는 것이다.

이렇게 피톤을 쓰러뜨린 아폴론은 피토를 '대지의 자궁'을 뜻하는 델포이로 새로 명명하고, 그곳에 자신의 성소를 세웠다. 이름이 바뀌었지만 원래 지명이 피토였으므로 이곳에서 신탁을 읊는 신탁녀들은 계속 피티아로 불렸고, 아폴론이 피톤을 제거한 일을 기념해 4년에 한 번씩 열리는 운동경기도 피티아 제전으로 불렸다. 델포이의 아폴론 신탁은 다른 그 어떤 곳의 신탁보다 권위를 얻어 그리스 사람들은 신탁이라고 하면 델포이의 신탁을 가장 먼저 떠올리게 되었다. 그로 인해 델포이는 역사적으로 수많은 왕과 영웅뿐 아니라 외국인들까지 와서 예언을 구하는 신탁의 메카가 되었다.

존 콜리어 | 「델포이의 여사제」 |
캔버스에 유채 | 160×80cm |
1891년 | 애들레이드 |
사우스오스트레일리아미술관

이렇게 최고의 신탁 성소에서 신탁녀가 몽롱한 상태로 신탁을 읊는 모습은 서양 미술가들의 상상력을 자극했다. 그 상상의 리얼한 표현 가운데 하나가 영국 화가 콜리어의 「델포이의 여사제」다. 여사제, 곧 신탁녀는 삼발이 의자에 앉아 갈라진 바닥 틈에서 올라오는 김에 취해 있다. 이 김은 피티아를 몽롱하게 만들었다고 한다. 그녀의 왼손에는 아폴론의 나무인 월계수 가지가 쥐어져 있고, 오른손에는 물이 담긴 그릇이 들려 있다. 이 물에는 피티아를 몽환에 빠뜨리는 김과 같은 성분이 담겨 있다. 피티아는 구체적인 예언을 하지는 않았다고 한다. 예언이 어떻게 이뤄졌는지를 보여주는 장면은 이탈리아 화가 카밀로 미올라_{Camillo Miola,} _{1840~1919}의 「신탁」에 잘 나타나 있다.

이 그림에서 피티아가 높은 삼발이 의자에 앉아 있는 것은 콜리어의

카밀로 미올라 | 「신탁」 | 캔버스에 유채 | 108×142.9cm | 1880년 | 로스앤젤레스 | 폴게티미술관

그림과 같다. 그런데 혼자가 아니라 주변에 다른 남자들이 함께하고 있다. 피티아가 예언을 할 때는 매우 불명료하고 모호하게 말했다고 한다(그래서 '델포이의'를 뜻하는 영어 Delphic에 '모호한'이라는 의미가 생겼다). 이것을 남사제가 뒤에 풀이해주었는데, 그 해석의 여지는 매우 컸다고 한다. 그만큼 신탁의 해석은 남사제가 가진 지식과 경험, 통찰력에 많이 의지했을 것이다.

미올라는 이 그림을 그리기 위해 매우 면밀하게 당대의 고고학적 성과를 연구했다. 그래서 그림에 나오는 의상이나 소품, 공간의 건축적 형태가 고고학적인 발견과 정확하게 일치한다. 매우 사실적이고 설득력 있는 상상의 재구성이라 하겠다.

이렇듯 최고의 신탁이 행해지는 곳을 자신의 성소로 삼은 아폴론. 오늘날에는 이런 예언이나 신탁을 미신적인 행위로 폄하하는 경향이 강하지만, 고대 사회에서 신탁은 현실의 문제를 해결해주고 미래를 열어 보이는 신적 지혜의 표상이었다. 그런 면에서 예언의 신 아폴론은 다른 그 어떤 신보다 출중한 지혜와 지성으로 밝게 빛나는, 인류와 문명이 믿고 의지할 최고의 길잡이였다.

매일 새날을 여는 '포이보스'

강력하고 중요한 신인만큼 아폴론은 많은 에피소드를 남겼다. 당연히 아폴론과 관련된 다양한 주제들이 그림으로 그려졌다. 앞에서도 나온 다프네, 니오베, 피톤 주제 외에도 히아킨토스, 마르시아스, 트로이, 무사이(영어로 뮤즈) 주제 등 미술작품으로 소화된 다른 주제들이 꽤 많다. 그 가운데 화가들이 가장 도전적인

주제로 느낀 것은 아마도 태양전차를 몰고 하늘을 나는 '태양신의 행차(혹은 일출)'가 아닐까.

그리스신화에서 아폴론은 원래 태양신이 아니었다. 태양신은 헬리오스였다. 그러나 세월이 흐르면서 아폴론과 헬리오스는 점차 '오버랩' 되어 아폴론이 태양의 신인 것처럼 여겨졌다. 아폴론의 별칭 가운데 하나인 '포이보스'는 '빛나는'이라는 의미를 갖고 있는데, 이것은 헬리오스의 별칭과 같은 것이었다. 밝게 빛나는 빛의 신으로서 아폴론은 사람들의 머릿속에서 자연스럽게 태양신으로 자리잡았다.

태양전차를 몰고 하늘을 나는 태양신을 그리려면 아무래도 큰 화면이 필요했다. 그렇게 대작으로 만들면 장려하고 숭고한 분위기를 창출할 수 있으니 화가들로서는 가진 역량을 다해 도전해보고 싶은 욕구를 느낄 수밖에 없다. 이탈리아 화가 티에폴로의 천장화 「아폴론과 사대륙」에 그 강렬한 도전의지가 담겨 있다. 길이만 30미터가 넘는 이 대형 천장화는 독일 뷔르츠부르크의 주교관 홀에 그려졌다. 당시 이 공간의 주인은 대공-주교 카를 필립 폰 그라이펜클라우였는데, 티에폴로는 이 대공-주교를 아폴론으로 상징화했다. 새날을 밝히는 위대한 태양신 아폴론처럼 대공-주교는 그의 영지와 그의 품안에 깃든 이들에게 결코 꺼지지 않는 영원한 빛이 되어줄 것이라 천명하는 그림이다.

티에폴로의 아폴론은 「벨베데레의 아폴론」과 많이 닮아 있다. 의도적으로 차용했으니 당연한 결과다. 아폴론이 궁을 나서자 빛이 세상으로 퍼져나간다. 그의 발치에는 아폴론의 상징물인 수금과 횃불을 든 두 여인이 있고, 그 아래 계절의 신 호라이들이 구름을 밟으며 그의 말들을 끌어오고 있다. 주위의 구름에 자리한 다른 올림포스의 신들은, 오늘도 그 신선함을 잃지 않고 떠오르는 새날의 태양을 기쁜 마음으로 환영하

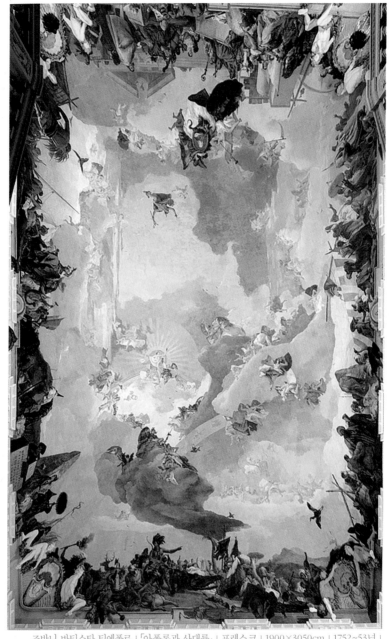

조반니 바티스타 티에폴로 | 「아폴론과 사대륙」 | 프레스코 | 1900×3050cm | 1752~53년 |
뷔르츠부르크주교관

고 있다. 그들 아래 사각형의 각 변을 하나의 대륙으로, 네 개의 대륙을 대표하는 인간들이 아폴론의 출현을 찬양하고 있다. 도판의 맨 위가 유럽이며, 시계 방향으로 아프리카, 아메리카, 아시아의 순으로 그려져 있다. 어떤 대륙에도 모자람이 없이 햇빛은 공평히 비춰진다. 아폴론의 위대함을 부인할 수 있는 민족은 지상에 아무도 없다.

티에폴로의 그림과 같이 장대한 그림은 아니지만, 태양신의 행차를 인상 깊게 그린 그림의 하나가 프랑스 상징주의 화가 오딜롱 르동Odilon

오딜롱 르동 | 「아폴론의 전차」 | 캔버스에 유채 | 66×81.3cm | 1905~16년 | 뉴욕 | 메트로폴리탄미술관

Redon, 1840~1916의 「아폴론의 전차」다. 대기를 가르며 나아가는 아폴론의 전차는 광막한 하늘을 힘차게 유영해가는 작은 배 같다. 아폴론은 사람의 형체를 띠고 있지만 워낙 거칠게 그려져 있어 그만의 특징적인 형태는 확인하기 어렵다. 네 마리의 말들은 제각각 힘차게 달리는데, 푸른 하늘이 말들의 그 분출하는 에너지를 생생히 부각시켜준다. 이제 아폴론이 전차를 타고 달리니 세상은 다시 빛의 위대한 승리를 경험한다. 새날이 밝은 것이다. 이 그림에 대해 르동은 이렇게 말했다.

"이 그림은 밤과 어둠의 슬픔에 대비되는 환한 날빛의 기쁨을 그린 것이다. 격렬한 고뇌 뒤에 찾아온 고요한 기쁨 같은 것 말이다."

아폴론이 우리에게 주는 기쁨이 이런 기쁨이다. 새날을 여는 아폴론에 매료된 르동은 이 시리즈를 무려 30여 점이나 그렸다.

이렇듯 태양의 신으로서 늘 새로운 아침을 여는 아폴론은 자연스레 약동하는 젊음과 함께하는 신으로 여겨졌다. 그래서 생긴 그의 별명이 '아폴로 쿠로트로포스'다. 쿠로트로포스는 '어린이의 양육자'라는 뜻이다. 어린이와 젊은이, 특히 남자아이들을 지켜보며 그들의 교육과 성장을 돕는 존재로 여겨졌다. 그래서 그리스에서는 소년이 어른으로 성장하면 감사의 표시로 긴 머리카락을 잘라 아폴론에게 바치는 관습이 있었다. 이렇게 소년들을 사랑하는 신이니 소년들과 함께 있는 모습이 그려지지 않을 수 없었다. 그 대표적인 작품이 러시아 화가 알렉산드르 안드

알렉산드르 안드레예비치 이바노프 | 「연주하고 노래하는 아폴론과 히아킨토스, 키파리소스」 | 캔버스에 유채 | 100×139.9cm | 1834년 | 모스크바 | 트레티아코프미술관

레예비치 이바노프Alexander Andreyevich Ivanov, 1806~58의 「연주하고 노래하는 아폴론과 히아킨토스, 키파리소스」다.

월계관을 쓴 흰 피부의 아폴론이 키파리소스와 히아킨토스를 데리고 함께 음악을 즐기고 있다. 사랑하는 두 소년과 어우러진 아폴론은 매우 행복해 보인다. 그리스신화는 교육이라는 것 자체가 아폴론과 무사이로부터 비롯한 것이라고 말한다. 이렇게 음악 교육을 비롯한 다양한 교육을 통해 정서를 함양하고 지성을 쌓은 소년들은 그리스의 새날을 열어갈 미래의 주역들이다. 아폴론은 태양으로 새날을 열 듯 이처럼 교육으로 새로운 미래도 열어가는 신이었다.

사랑에는 잼병?___

올림포스에서 가장 잘생기고 매력적인데다가 지성과 감성, 권력 등 모든 것을 최고로 갖춘 신이니 아폴론은 연애에서도 매우 성공적이었을 것 같다. 그러나 그의 러브 스토리는 제우스만큼 흥미롭거나 드라마틱하지 않다. 또 구애에 실패한 경우가 많다. 일종의 반전인데, 잘났다고 사랑의 성취가 더 쉬워지는 것은 아님을 여실히 보여준다. 이 가운데 앞에서도 언급한 다프네 이야기는 워낙 인기가 있어 여러 세대에 걸쳐 매우 많은 작가들이 미술작품으로 제작했다.

다프네 주제만큼 인기가 있었던 것은 아니지만, 카산드라 주제의 그림도 꽤 그려졌다. 이 경우에는 카산드라가 아폴론과 같이 있는 모습보다는 홀로 고통스러워하거나 곤경에 처한 장면이 주로 다뤄졌다. 카산드라는 트로이의 왕 프리아모스의 딸이었다. 워낙 미모가 출중해 아폴론의 애간장을 태웠는데, 그녀의 마음을 얻기 위해 아폴론은 예언의 신으로

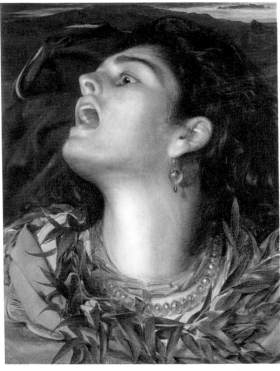

서 그녀에게 예언의 능력을 주겠다고 약속했다. 그러자 카산드라는 이를
받아들여 그의 연인이 되어주기로 했다. 그러나 아폴론이 예언의 능력을
주자 그녀는 곧장 '입을 싹 씻어버렸다'. '선물'만 받고 퇴짜를 놓은 것이
다. 분개한 아폴론은 그녀에게 저주를 내렸다. 비록 예언을 말해도 아무
도 믿지 않을 거라는 것이었다. 그의 저주대로 카산드라가 말한 예언은
아무도 믿지 않았다. 심지어 트로이에 들여온 목마 속에 그리스 전사들
이 숨어 있다며 이들을 처치해야 한다고 목 놓아 외쳤을 때조차 아무도
그녀의 말을 듣지 않았다. 결국 트로이는 멸망하게 되고 그녀는 그리스
의 장수 '작은 아이아스'에게 겁탈을 당하게 된다.

영국 화가 솔로몬 조지프 솔로몬Solomon Joseph Solomon, 1860~1927의 「아이아스와 카산드라」는 그 비극적인 장면을 그린 것이다. 아테나 신의 신상 기단을 붙잡고 버티려는 카산드라와 그런 저항쯤이야 우습다는 듯 한 손으로 여인을 안고 성큼성큼 걸어나가는 아이아스의 모습이 매우 강렬한 대비로 다가온다. 아이아스의 거만한 표정과 포악스런 행위 속에 아폴론의 잔인한 복수심이 엿보인다.

솔로몬 조지프 솔로몬 | 「아이아스와 카산드라」 | 캔버스에 유채 | 304.5×152.5cm | 1886년 | 빅토리아 | 밸러랫미술관

음악과 예술의
승리를 노래한
수금과 월계관

까마귀가 새까맣게 된
이유_____

아폴론은 쌍둥이 누이인 아르테미스와 함께 명궁수로 유명하다. 당연히 아르테미스처럼 활과 화살이 그를 상징하는 표지물이 되었다. 다프네와의 애달픈 사랑 이야기로 인해 월계수가지와 월계관 또한 그의 중요한 상징물이 되었다. 수금은, 그가 음악과 예술의 신이자 수금 연주에도 뛰어났던 뮤지션인 까닭에 자연스레 그를 대표하는 상징으로 여겨졌다. 이 세 가지가 아폴론을 나타내는 가장 중요한 상징이라 하겠다. 그밖에 백조, 까마귀, 돌고래, 머리에서 방사되는 빛 등이 그를 나타내는 상징으로 그려졌다.

밝게 빛나는 신, 그래서 태양신의 자리까지 탈환한 아폴론이 어떻게 시꺼먼 까마귀를 그의 상징으로 삼게 되었을까. 신화에 따르면 까마귀는 원래 흰 새였다. 그런데 이 새가 어느 날 아폴론에게 나쁜 소식을 전했다. 아폴론이 사랑한 테살리아의 공주 코로니스가 그의 아이를 임신한

채 아르카디아의 왕자 이스키스와 결혼하려 한다는 것이었다.

코로니스는, 자신은 나이를 먹어가는 반면 신은 영원히 그 젊음을 유지할 터이니 결국 아폴론에게 버림받을 것이라고 생각했다. 이를 걱정하던 중 이스키스를 만났고 그와 사랑에 빠져버렸다. 이 소식을 들은 아폴론은 너무 분한 나머지 활로 두 남녀를 쏴 죽여버렸다(신화에 따라서는 이스키스는 아폴론이 죽이고 코로니스는 차마 아폴론이 죽일 수 없어 아르테미스가 죽였다는 이야기도 전한다). 당시 코로니스가 임신한 아기 아스클레피

피스토크세노스의 화가(혹은 에우프로니오스 또는 오네시모스) | 「헌주를 쏟아버리는 아폴론」 |
지름 18cm의 킬리크스(와인잔) | 기원전 480~470년경 | 델포이고고학박물관

오스는 주검으로부터 꺼내져 위대한 훈육자인 켄타우로스 케이론에게 맡겨졌다.

그러나 아폴론은 곧 자신의 행동을 후회했다. 분을 이기지 못한 나머지 너무 성급하게 연인을 죽인 게 가슴 아팠다. 이 모든 잘못이 호들갑을 떨며 방정맞게 소식을 전한 까마귀 때문이라고 생각한 아폴론은, 까마귀를 시꺼멓게 그슬어버렸다고 한다. 이후 까마귀는 새까만 새가 되었다.

기원전 480~470년경 제작된 고대 그리스의 도기화 「헌주獻酒를 쏟아버리는 아폴론」에 이 까마귀가 그려져 있다. 안 좋은 소식을 들어 화가 난 것일까, 아폴론은 헌주를 바닥에 쏟고 있다. 그가 아폴론이라는 것은 머리에 쓴 월계관과 손에 든 수금으로 확인할 수 있다.

수금을 연주하며 무사이를 이끈 '무사게테스'

미술가들은 수금을 든 아폴론을 즐겨 형상화했다. 세련된 꽃미남이 수금을 들고 포즈를 취한 모습은 말 그대로 '그림이 되'었다. 무기를 든 전사의 모습과는 또다른, 부드러운 카리스마를 표현할 수 있어 좋았다. 이와 관련해 주목해 볼 만한 그림이 프랑스 화가 샤를 메이니에Charles Meynier, 1763/68~1832의 「천문학의 무사 우라니아와 함께한 빛과 웅변, 시와 예술의 신 아폴론」이다.

메이니에의 아폴론 역시 「벨베데레의 아폴론」을 쏙 빼닮았지만, 키가 좀더 크고 더 늘씬하다. 그는 한 손에는 월계관을, 다른 손에는 수금을 들었다. 발치에는 아폴론을 상징하는 백조가 그려져 있다. 아프로디테의 새이기도 한 백조가 아폴론의 새가 된 것은 그의 탄생 신화와 관련이 있다. 어머니 레토가 헤라의 미움으로 고생하다가 가까스로 그를 낳

앉을 때 어디에선가 신성한 백조들이 날아와 섬 주위를 일곱 바퀴나 돌았다고 한다. 아버지 제우스는 갓 태어난 아폴론에게 황금관과 수금, 백조들이 끄는 전차를 선사하고는 델포이로 가라고 지시했다. 델포이에 가서 그가 무슨 일을 했는지는 앞에서 우리가 확인한 대로다. 이 인연으로 백조는 그의 상징 새가 되었다.

그림으로 다시 시선을 돌려보자. 수금을 든 메이니에의 아폴론은 우아하기 그지없다. 그런 그에게 깊이 매혹되었다는 듯 무사 우라니아가 하염없는 동경의 시선을 보낸다. 무사(복수형은 무사이, 영어로는 뮤즈)는

예술과 학문을 관장하는 신이다. 우라니아가 천문학을 담당한 무사라는 것은 팔을 받친 커다란 구를 보아 알 수 있다. 무사 우라니아는 주로 우주를 상징하는 구와 함께 그려지곤 하는데, 그림의 구를 가만히 들여다보면 작은 별들이 보인다. 그러니까 이 구는 천구인 것이다.

아폴론이 수금을 든 모습으로 그려질 때는 이처럼 예술과 학문의 여신 무사와 함께 그려질 때가 많다. 무사와 함께 그려질 때는 하나 혹은 두어 명의 무사와 등장하기도 하지만, 대부분 무사이 전체와 함께 그려진다. 아폴론이 무사이와 함께 파르나소스산에서 음악을 즐기는 장면은 많은 화가들이 특별히 선호한 주제였다(사실 메이니에의 그림도 아폴론 단독화가 아니라 다른 무사들을 그린 네 점과 함께 서로 나란히 설치되도록 제작한 다섯 폭 다면화다).

독일 화가 안톤 라파엘 멩스Anton Raphael Mengs, 1728~79가 그린 「파르나소스」를 보자. 이 그림은 모든 무사가 등장하는 전형적인 '아폴론과 무

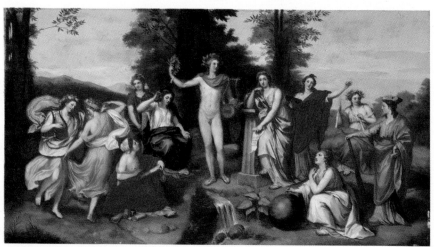

안톤 라파엘 멩스, 「파르나소스」, 캔버스에 유채 | 55×101cm | 1761년 이후 | 상트페테르부르크 | 예르미타시미술관

사이' 주제의 그림이다. 화면 중심에 서 있는 아폴론은 머리에 월계관을 쓰고 손에는 다른 월계관과 수금을 들고 있다. 주변에 무사이 전원이 둘러 있는데, 맨 왼편에 가무를 담당한 테르프시코레, 그 옆으로 연가를 담당한 에라토와 역사를 담당한 클레이오, 그 뒤로 희극을 담당한 탈리아와 의자에 앉은 므네모시네가 보인다. 므네모시네는 이들 무사이의 어머니로 기억의 신이다. 아폴론 오른편으로는 서사시를 담당한 칼리오페, 그 곁으로 찬가를 담당한 폴리힘니아, 서정시를 맡은 에우테르페, 비극을 담당한 멜포메네, 그리고 바닥에 앉은 천문학의 무사 우라니아가 보인다. 이 그림에서도 우라니아는 천구를 가까이 두고 있다.

모두 아홉 자매인 무사이는 제우스와 기억의 신 므네모시네 사이에서 태어났다. 문자가 발명되기 이전에 지식은 오로지 기억으로만 전해졌다. 이들 무사이가 담당하는 예술과 학문은 모두 뛰어난 기억에 의해 이어져온 것이다. 그러므로 기억은 모든 예술과 학문의 어머니다. 문자가 발명되기 전 모든 지식은 암송으로 전수되었고, 암송은 운율을 갖고 있었다. 고대 그리스에서는 운율을 갖고 있는 모든 것이 무사이의 구현물이자 그들의 후원 아래 있는 것이라고 생각했다. 기억이 문자로 기록된 이후에도 소크라테스 이전까지는 대부분의 저작물들이 특정한 운율을 갖고 있었다. 그것은 천문학 같은 학문서적도 마찬가지였다. 그 모든 것이 시요 음악이었고, 시와 음악인 이상 무사이의 영향 아래 있는 것이었다. 이런 무사이를 이끄는 예술과 학문의 최고 책임자가 아폴론이었으므로, 아폴론은 무사게테스, 곧 '무사이를 이끄는 자'라고 불렸다.

무사게테스로서 아폴론의 모습은 호메로스가 『일리아스』에서 매우 잘 묘사했다.

"(……) 그들은 해가 질 때까지 하루종일 잔치를 즐겼다. 온갖 맛있고 진귀한 음식을 먹으며 아폴론 신이 더할 나위 없이 아름다운 포르밍크스(수금의 일종)를 연주하고 무사이 신들이 돌아가며 아름다운 목소리로 노래하니 모두들 마음에 부족함이 없었다."

이탈리아 화가 조반니 프란체스코 로마넬리Giovanni Francesco Romanelli, 1610~62의 공방에서 제작한 「아폴론과 무사이」는 수금을 뜯으며 무사이의 감흥을 이끌어내는 아폴론의 모습을 그린 그림이다. 머리카락을 길게 늘어뜨리고 수금을 연주하는 아폴론의 뒤로 후광이 찬란하게 빛난다. 무사들은 춤을 추거나 그의 연주에 매혹된 듯한 표정이다. 슬픔과 고통은 없고 즐거움과 기쁨만 있다. 예술이 주는 낙관과 치유의 힘으로 충만한 그림이다.

조반니 프란체스코 로마넬리 공방 | 「아폴론과 무사이」 | 캔버스에 유채 | 31×58cm | 17세기 | 개인 소장

**위대한 예술혼에게 주어지는
아폴론의 월계관**_____

아폴론이 무사이를 이끌고 예술을 진흥하는 최고의 예술 후원자라는 사실은 서양 예술가들이 늘 그를 가깝게 느끼도록 만들었다. 아폴론이 피톤을 쓰러뜨린 것을 기념해 기원전 6세기부터 열린 피티아 제전도 처음에는 운동경기가 아니라 시와 음악의 창작 및 공연 행사로 시작되었다. 예술제로 출발한 것이다. 이후 다양한 운동경기들이 제전에 도입되었다. 흔히 승리의 대명사로 불리는 월계관도 바로 이 피티아 제전에서 비롯된 것이다. 주지하듯 다프네가 월계수로 변한 후 월계수는 아폴론을 상징하는 나무가 되었다. 이 나뭇가지로 만든 월계관이 피티아 제전의 우승자에게 영예의 상징으로 주어졌다. 피티아 제전과 더불어 4년마다 열리는 양대 '범汎그리스' 경기였던 올림피아 제전(올림픽 경기)에서는 월계수가 아니라 올리브가지로 만든 올리브관이 주어졌다. 오늘날의 시각에서 보면, 적어도 '상의 지명도'만큼은 피티아 제전의 월계관이 올림피아 제전의 올리브관보다 훨씬 더 높음을 알 수 있다.

17세기 이래 영국 왕실에서 출중한 업적을 쌓은 시인에게 내리는 가장 명예로운 칭호인 '계관시인'도 바로 이 전통에서 따온 것이다. 영국의 계관시인, 곧 '월계관을 쓴 시인'은 저 피티아 제전에서 월계관을 썼던 그리스 시인들의 영예로운 후배라 할 수 있다. 이런 문화적 배경에 따라 서양 화가들은 예전부터 아폴론이 뛰어난 시인들에게 월계관을 씌워주거나 월계관을 쓴 시인들을 축하하고 격려하는 장면을 즐겨 그렸다. 그 주제의 작품 가운데 하나가 프랑스 화가 푸생이 그린 「파르나소스」다.

푸생의 「파르나소스」에서 아폴론은 화면 중심에서 약간 오른쪽에 앉아 있다. 상의를 벗었고 머리에는 '당연히' 월계관을 썼다. 그의 손에는

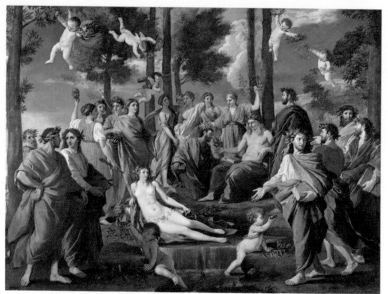

니콜라 푸생 | 「파르나소스」 | 캔버스에 유채 | 145×197cm | 1630~31년 | 마드리드 | 프라도미술관

잔이 들려 있는데, 신들의 음료인 넥타르로 보인다. 이 잔을 무릎을 꿇은 한 시인에게 건넨다. 시인은 감읍해하며 아폴론에게 자신이 쓴 책 한 권을 바친다. 이 시인의 머리에 월계관이 씌워졌는데, 그 수여자는 서사시의 무사 칼리오페다. 이는 이 시인이 서사시인이라는 이야기이며, 그런 점에서 그는 그리스에서 최고가는 서사시인인 호메로스가 분명하다.

칼리오페 왼편으로는 다른 무사들이 함께 이 순간을 기뻐한다. 그 위로는 손에 시인들에게 씌워줄 월계관을 든 푸토들이 하늘을 날고 있다. 아폴론 발치 왼쪽의 벌거벗은 여인은 카스틸리아다. 어여쁜 님페였던 그녀는 아폴론이 구애해오자 그를 피해 도망치다 파르나소스의 한 샘으로 투신했다. 이 이야기 또한 아폴론의 '연애 잔혹사'의 한 페이지를 구성하는데, 그녀의 투신 이후 이 샘은 카스탈리아샘으로 불리게 되었다.

이 샘은 아폴론의 신탁을 구하는 사람들이 몸을 정화하기 위해 이용했으며, 예술가들이 이 샘물을 마시면 창조의 영감이 떠올랐다고 한다. 그림에서 푸토 둘이 카스틸리아 밑으로 흐르는 샘물을 떠다가 계관시인들에게 주는 것은, 그러므로 지금 시인들에게 창조의 영감을 선물하는 것이다.

푸생의 「파르나소스」가 보여주는 이 멋진 장면은, 서양 문화권에서 왜 문단, 특히 시단을 통칭해 파르나소스라 부르는지 잘 이해하게 해준다. 그리고 뛰어난 시인의 초상화를 그릴 때 화가들이 왜 곧잘 그들의 머리에 월계관을 씌워주는지도 충분히 이해하고 공감하게 해준다. 푸생은 매우 아름다운 작품 「시인의 영감」에서 아폴론으로부터 영감을 받는 시

니콜라 푸생 | 「시인의 영감」 | 캔버스에 유채 | 182.5×213cm | 1629~30년 | 파리 | 루브르박물관

인을 그렸는데, 그의 머리에도 푸토가 월계관을 씌워준다.

실존했던 서양의 시인들 가운데 월계관을 쓴 모습으로 가장 많이 그려진 시인은 아마도 『신곡』의 시인 단테 알리기에리가 아닐까 싶다. 이탈리아 르네상스의 대가 보티첼리가 그린 「단테의 초상」을 보면, 단테가 월계관에 매우 잘 어울리는 시인이라는 사실을 알 수 있다. 보티첼리는 월계관을 씀으로써 더욱 고귀해 보이는 단테의 이미지를 매우 인상적인 프로필로 표현했다.

월계관은 이밖에도 로마의 개선장군들이나 황제들이 머리에 쓰는 관이었다. 로마에서 월계관은 군사적 승리를 상징했다. 로마 황제를 계승했음을 천명하며 프랑스 황제의 자리에 오른 나폴레옹 보나파르트도

산드로 보티첼리 | 「단테의 초상」 |
템페라 | 54.7×47.5cm | 1495년 | 콜로니
비블리오테크 에퐁다시옹마르탱보드메

당대 여러 화가의 그림에서 금으로 만든 월계관을 쓴 모습으로 그려졌
다. 현대에 들어서 월계관은 특히 학문 분야에서 높은 성취의 상징으로
적극 활용되고 있다. 서양의 여러 나라에서는 석·박사학위 수여식 때
월계관을 수여한다. 이를테면 핀란드의 헬싱키 대학에서는 학위수여식
때 석사학위 취득자들에게, 스웨덴의 대학들에서는 학위수여식 때 인문
학과 사회과학 분야의 박사 혹은 명예박사 학위 취득자들에게 월계관
을 수여한다.

아폴론에게 도전한 마르시아스___

음악과 예술의 신인 까닭에 아폴론은 자신의 수금 연주에 대한 자부심이 매우 컸다. 제아무리 위대한 시인과 음악가도 감히 자신의 실력과 비교할 수 없다고 여겼다. 그러나 그에게 도전장을 내민 '음악가'가 있었다. 바로 사티로스 마르시아스다.

신화에 따르면, 마르시아스는 어느 날 길을 가다가 우연히 아울로스 피리(두 개의 관으로 이뤄진 피리)를 발견했다. 불어보니 신기한 소리가 났다. 그 소리에 매료된 마르시아스는 그날 이후 '피리 부는 사나이'가 되었다. 매일 피리 연주에 심취해 살았다. 그런데 이 아울로스 피리는 원래 아테나 신이 발명한 것이었다. 아테나가 피리를 발명한 직후, 흥겹게 연주하는 모습을 본 에로스가 배를 잡고 웃었다. 불쾌해 따져 물으니 피리를 불 때마다 입이 잔뜩 부풀어올라 웃겼다는 것이다. 기분이 상한 아테나는 피리를 내던져버렸다. 바로 이 악기를 마르시아스가 길을 가다가 우연히 발견한 것이다.

피리 소리에 빠져 자신의 음악적 재능이 대단하다고 확신하게 된 마르시아스는 겁도 없이 음악의 신 아폴론에게 도전장을 내밀었다. 누가 더 연주를 잘하는지 겨뤄보자는 것이었다. 비천한 사티로스가 도전한 데 대해 내심 불쾌했던 아폴론은 연주 시합에서 이긴 후 마르시아스에게 벌을 내렸다. 애초에 이긴 사람 마음대로 벌을 내리자고 약속한 것이어서 아폴론은 자기가 내리고 싶은 벌을 내렸다. 그것은 산 채로 마르시아스의 살 껍질을 벗기는 것이었다. 참으로 잔인한 형벌이었다.

이 주제는 고대부터 많은 미술가들에 의해 작품으로 제작되었다. 베네치아 르네상스 미술의 거장 티치아노도 그 가운데 한 사람이다. 그의 「살가죽이 벗겨지는 마르시아스」에서 마르시아스는 지금 그림 한가운데

티치아노 베첼리오 | 「살가죽이 벗겨지는 마르시아스」 | 캔버스에 유채 | 212×207cm |
1570~76년경 | 크로메르지시 대주교좌박물관

거꾸로 매달려 있다. 그림 왼편에서 칼을 들고 껍질을 벗기는 존재가 아
폴론이다. 한 무사가 아폴론 곁에서 그의 상징인 수금 대신 바이올린을
켜고 있다. 둘 다 현악기이니 화가는 바이올린으로 수금을 대체해버렸
다. 마르시아스에게서 흘러내린 피가 바닥을 적시는데, 그 피를 강아지
한 마리가 무심히 핥고 있다. 다른 사티로스 하나가 양동이에 급히 물
을 담아 온다. 그 물로 마르시아스의 고통을 조금이나마 덜어주고 싶은

것이다. 그림 오른쪽의 노인은 마르시아스의 만용을 불쌍히 여기며 측은한 표정을 짓는다.

마르시아스가 피리를 주은 행운에만 만족했다면 얼마나 좋았을까. 아무리 신이 났기로서니 감히 신에게 도전할 만용을 부리지는 않지 않았을까. 하지만 예술가는 자존심과 자부심으로 사는 존재다. 아폴론도, 마르시아스도 뼛속까지 예술가였다. 둘 다 악기를 꺾을지언정 자존심을 꺾을 수는 없었다. 꺾을 때 꺾이더라도 끝까지 도전하는 것, 그게 예술가의 운명이다. 마르시아스의 피리나 아폴론의 수금이나 악기라는 것 자체가 본질적으로 자존심의 상징이라고 할 수 있다.

완전군장을
한 채
탄생한
지혜의 신

아 테 나

**역설의 에너지로
우뚝 선 자존__**

미술작품으로 표현된 아테나(로마신화에서는 미네르바)의 이미지는 그리스신화에 나오는 다른 여신들의 일반적인 이미지와는 상당히 다르다. 무엇보다 관능적인 여성의 이미지로 표현된 경우를 찾기 힘들다. 여신들 가운데 그래도 좀 '터프'하게 그려지는 신이 사냥의 신 아르테미스다. 그러나 아르테미스가 제아무리 '쎈 언니'로 묘사된다 하더라도 화포 위의 그녀는 누드일 때가 적지 않고, 옷을 입고 있을 때도 여성적이거나 관능적인 느낌이 강조되는 경우가 많다.

하지만 아테나는 다르다. 일단 누드로 묘사되는 경우를 거의 찾아볼 수 없다. 완전히 없다고는 할 수 없지만 매우 드물다. 아테나는 전사처럼 완전군장을 하고 나타나는 경우가 대부분이다. 머리에는 투구를 쓰고, 가슴에는 흉갑을, 손에는 창과 방패를 들고 있다. 물론 얼굴이나 체형, 안에 받쳐 입은 옷 등은 여성의 특징을 지니고 있다. 그러나 관능적

구스타프 클림트 ㅣ「팔라스 아테나」ㅣ 캔버스에 유채 ㅣ 75×75cm ㅣ 1898년 ㅣ 빈박물관

이지는 않다. 공격적인 눈빛으로 상대를 쏘아볼 때는 카리스마가 넘친다. 이런 카리스마를 느낄 수 있는 대표적인 아테나 초상이 오스트리아화가 클림트의「팔라스 아테나」다. (팔라스는 아테나를 부르는 또다른 이름으로, 거인족 팔라스를 죽이고 그 가죽을 방패에 씌워 이 이름을 얻었다는 전설이 있다.)

이 작품은 보는 순간 그림의 주인공과 계속 눈을 마주하기가 부담스럽다. 눈빛에 위세가 넘친다. 타자를 압도하려는 의지가 강하게 드러난

다. 겉으로는 여성의 얼굴을 하고 있지만, 그 안에는 배타적인 권력을 가진 정복자가 들어 있는 것 같다. 그런 아테나의 특질은 그녀가 오른손에 들고 있는 구 위의 작은 여인상과 대비된다. 보통은 승리의 신 니케상을 들고 있는데, 이 작품에서는 신원을 정확히 알 수 없는 누드의 여인상을 들고 있다. 이 작은 여인상은 관능적인 여성의 보디라인을 보여준다. 창을 쥐고 강건하게 버티고 서 있는 아테나는 같은 여성임에도 이 여인상과는 전혀 다른 강인한 아우라를 발산한다.

여성이면서도 남성 같은 아테나의 이런 면모는, 그녀가 역설적인 존재임을 나타낸다. 그녀는 평화를 추구하는 지혜의 신이면서 또 용맹무쌍한 전쟁의 신이다. 그녀는 어머니가 수태했으나 아버지가 낳았다. 세상에는 역설, 곧 패러독스가 있고, 이 패러독스를 해결해가는 과정이 지혜의 구현 과정임을 보여주는 신이 바로 아테나다. 패러독스 없이는 지혜도 없다. 지혜의 신은 그래서 그 스스로 하나의 역설이다. 그 역설이 자아내는 에너지가 그녀를 그 어떤 신도 감히 넘볼 수 없는 독립적이고 강인한 신으로 만들었다.

아버지 제우스가 머리를 앓아 나은 신

아테나의 아버지는 제우스이고, 어머니는 메티스이다. 세상에서 가장 지혜로운 존재였던 메티스는 제우스로부터 구애를 받자 이를 뿌리치며 계속 피해 다녔다. 그러나 집요한 제우스로부터 벗어난다는 것은 원천적으로 불가능한 일이었다. 그녀는 결국 제우스의 구애를 받아들이고 만다. 이로 인해 임신을 하자 대지의 신 가이아는 제우스의 두려움을 자극하는 예언을 한다.

"딸을 낳으면 아버지와 대등한 능력을 갖는 존재로 자라날 것이고,
아들을 낳으면 아버지를 능가하는 능력을 지닌 존재로 자라나 결
국 아버지를 권좌에서 쫓아낼 것이다."

자신 또한 아버지 크로노스를 쫓아내고 권좌를 차지한 제우스로서
는 가만히 있을 수 없는 일이었다. 두려움이 앞선 나머지 제우스는 사랑
하는 메티스를 통째로 삼켜버렸다. 잔인한 일이었으나 이로써 문제는 해
결된 듯싶었다. 하지만 산달이 되자 제우스의 머리가 참을 수 없이 아팠
다. 두통에서 벗어나기를 원한 제우스는 헤파이스토스에게 도끼로 머리
를 찍어달라고 했고, 헤파이스토스가 도끼로 제우스의 머리를 내려치자

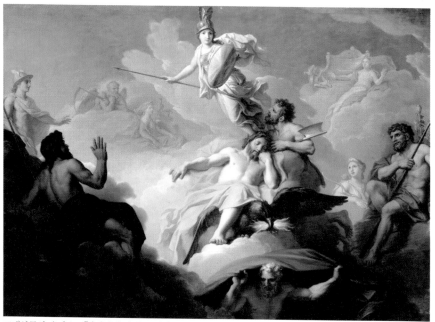

르네앙투안 우아스 | 「아테나의 탄생」 | 캔버스에 유채 | 130×184cm | 1688년 이전 | 베르사유궁전

머리가 쪼개지면서 완전군장을 한 지혜의 신이 탄생했다. 바로 아테나였다. 탄생의 순간 아테나는 천지가 뒤흔들릴 정도로 큰 함성을 내질렀다고 한다.

프랑스 화가 르네앙투안 우아스Rene-Antoine Houasse, c.1645~1710의 「아테나의 탄생」은 그렇게 제우스의 머리로부터 아테나가 태어나는 장면을 그린 그림이다. 제우스는 '산고'로 지친 듯 팔을 괸 채 쉬고 있고(발쪽에 제우스를 상징하는 독수리가 부리로 벼락을 물고 있다), 도끼를 든 헤파이스토스가 놀란 표정으로 막 태어난 아테나를 바라본다. 아테나는 해맑은 모습으로 아버지 머리 위로 비상하고 있다. 새로운 신의 탄생 장면을 본제신이 이들 주변에서 놀람과 감탄, 축하의 표정을 짓고 있다.

같은 주제를 담은 고대의 유명 조각이 런던의 영국박물관에 소장되어 있는 「파르테논 신전 동쪽 박공 부조」다. 제우스의 머리에서 탄생한 아테나와 신의 탄생을 축하하기 위해 모인 신들을 형상화한 작품이다. 안타까운 점은, 세월이 오래 지나다보니 조각상들 가운데 공간의 중심에 있던 아테나와 제우스상이 사라져버렸다는 것이다. 현재 남아 있는 것은 부분적으로 파손된 다른 신들의 이미지이다.

이 작품들에서 보았듯 아테나의 탄생 설화는 미술에서 중요한 아테나 주제의 하나였다. 이 일화를 비롯해 아테나의 여러 일화들이 그림으로 그려졌지만, 서양 미술에서 아테나의 진정한 주무대는 알레고리화였다. 서양 미술에서 아테나는 긍정적인 알레고리의 주인공으로 크게 환영을 받았다. 루벤스의 「평화와 전쟁」에 등장하는 아테나처럼 평화를 지키는 존재로 그려지거나 예술과 학문을 지키는 존재 혹은 탐욕이나 불화 같은 악덕을 추방하고 덕을 지키는 긍정적인 존재로 무수히 그려졌다. 왕권을 수호하고 국가의 번영과 질서를 지키는 존재로도 많이 표현

기욤 프랑수아 콜송 | 「아테나의 형상을 한 지혜가
법률을 승인하다」 | 캔버스에 유채 | 410×139cm |
1827년 | 캉페르미술관

되었다. 프랑스 화가 기욤 프랑
수아 콜송Guillaume Francois Colson,
1785~1860의 「아테나의 형상을 한
지혜가 법률을 승인하다」 역시
그런 알레고리화의 하나다.

이 작품은, 복고된 부르봉 왕
정이 만든 새 법이 '국가적 역
량이 총동원된 지혜의 산물'임
을 지혜의 신 아테나의 이미지
를 빌려 선포하는 내용의 그림
이다. 프랑스의 게니우스(수호신)
인 벌거벗은 아이가 법조문이
담긴 책을 받치고 있고 아테나
는 오른손을 그 책에 대고 왼손
을 공중에 들어 새 법이 현명한
논의와 판단의 결실임을 선언한
다. 순결하고 당당한 콜송의 아
테나에게서 누구도 범접할 수
없는 권위가 느껴진다. 오스트
리아 빈의 국회의사당을 비롯해
유럽 여러 나라의 공공기관에
이런 아테나 알레고리 조각상이
설치되어 있는 것은, 그러므로
콜송의 그림이 지닌 제작 동기

안드레아 만테냐 | 「미덕의 정원에서 악덕을 쫓아내는 아테나」 | 나무에 유채 | 160×192cm |
1499~1502년 사이 | 파리 | 루브르박물관

와 유사한 취지라 하겠다.

　이탈리아 르네상스 화가 안드레아 만테냐Andrea Mantegna, 1431~1506의 「미덕의 정원에서 악덕을 쫓아내는 아테나」 또한 유명한 아테나 알레고리화다. 이 그림에서 만테냐는 온전하고 행복한 삶을 살기 위해서는 덕과 지혜가 매우 중요함을 설파한다. 화면 왼편에서 완전군장을 한 아테나가 창과 방패를 들고 뛰쳐나온다. 아테나 코앞에서 공중에 떠다니는 푸토들과 함께 쫓겨나는 여자 사티로스는 욕정이다. 그 욕정을 막 지나쳐 다른 존재들을 내모는 푸른 옷의 여인은 순결이다. 욕정과 순결의 발아래 웅

덩이에 몸을 담근 두 인물은 나태와 타성이다. 그 오른편으로 보이는 원숭이와 켄타우로스, 사티로스는 질투, 야만, 욕망이다. 웅덩이 맨 오른쪽에서 두 사람이 한 사람을 들어 나르는 모습이 보이는데, 이들은 배은망덕과 무지, 탐욕이다. 오른편 하늘에서 구름을 타고 내려오는 세 인물은 용기와 정의, 절제다. 악덕들이 미덕들에 의해 추방되는 모습이 매우 재미있게 형상화되어 있는 그림인데, 이 미덕들을 지휘하는 가장 두드러진 인물이 바로 아테나다. 지혜가 있어야 무엇이 진정한 미덕이고 무엇이 진정한 악덕인지 구별할 수 있다. 이처럼 아테나는 지혜와 덕의 상징으로 많은 화가들의 화포를 수놓으며 서양 사람들에게 무엇이 바람직한 삶의 길인지에 대한 다채로운 이야기를 들려주었다.

아테네의 수호신 아테나 프로마코스_

고대 그리스를 대표하는 가장 영광스러운 도시 아테네는 그 이름이 일러주듯 아테나와 매우 밀접한 관계에 있다. 아테네의 정확한 고대 그리스어 이름은 '아테나이$_{Aθῆναι(Athenai)}$'다. 흥미로운 사실은, 아테나이는 아테네의 복수형이라는 것이다(영어로 도시 아테네를 지칭할 때도 복수형 'Athens'를 쓴다). 그러니까 아테네는 아테나 여신이 관장하는 '자매 공동체'인 것이다. 아테나를 주신으로 섬기는 사람들의 공동체, 혹은 그런 지역 단위들의 집합체로서 이를 총괄해 아테나이라 불렸던 것이다.

도시 아테네가 먼저냐 여신 아테나가 먼저냐 이름의 선후를 따질 때, 앞의 설명만 놓고 본다면, 당연히 아테나 신의 이름이 아테네라는 도시에 앞선 것 같다. 이와 관련해서는 고대부터 갑론을박이 있었다. 현대의

학자들은 대부분 아테네라는 도시 명칭이 먼저 존재했다고 본다. 아테네라는 지역이 먼저 있었고 그들이 자신들의 지역 신을 자연스레 지명에 따라 부르면서 아테나라는 이름의 신이 생겨났다는 것이다. 물론 그럼에도 세월이 흐르면서 아테나는 올림포스 신화의 중요한 주인공으로서 아테네를 넘어 여러 도시국가에서 수호신으로 받아들여졌다. 스파르타, 아르고스, 고르틴, 린도스, 라리사 등의 도시들이 아테나를 자신들의 도시와 함께하는 신으로 여겨 그녀를 극진히 섬겼다.

아테나가 어떻게 아테네의 수호신이 되었는지에 대해 신화는 이런 이야기를 전해준다. 오랜 옛날 아테네가 있는 아티카 지역을 놓고 아테나와 포세이돈이 다툼을 벌였다. 이 도시를 누구 관할 아래 둘 것인가를 놓고 겨루다가 결국 그곳 사람들에게 (혹은 신들에게) 판단을 맡겼다고 한다. 아테나는 아크로폴리스언덕에서 식물이 자라나게 했다. 사람들이 다가가보니 맛있는 올리브가 열리는 올리브나무였다. 포세이돈도 사람들에게 선물을 주었다. 그가 삼지창으로 아크로폴리스 암반을 치니 거기에서 물이 솟아나왔다. 포세이돈이 바다의 신인 까닭에 그 물은 짠 맛이 나는 바닷물이었다(혹은 말을 선물로 주었다고도 한다). 두 가지를 비교해본 사람들은 척박한 환경에서도 잘 자라는 올리브나무가 쓸모 없는 바닷물(혹은 말)보다는 훨씬 낫다고 판단했다. 그렇게 아테네는 아테나신의 도시가 되었다.

이 일화 또한 여러 서양 화가들의 사랑을 받았다. 인기리에 그려진 아테나 주제 가운데 하나다. 프랑스 화가 노엘 알레Noël Hallé, 1711~81는 「포세이돈과 아테나의 분쟁」에서 이 장면을 역동적인 화면으로 구성했다. 아테나가 화면 왼편의 높은 곳을 점하고 있고 포세이돈이 오른쪽 아래에 배치되어 있다. 이 구성만 보더라도 누가 승자이고 누가 패자인지 금세

노엘 알레 | 「포세이돈과 아테나의 분쟁」 | 캔버스에 유채 | 156×197cm | 18세기 | 파리 | 루브르박물관

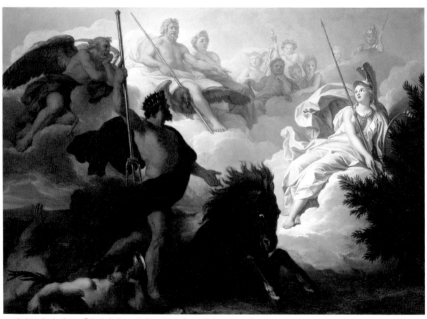

르네앙투안 우아스 | 「아테나와 포세이돈의 분쟁」 | 캔버스에 유채 | 130×184cm | 1689년경 혹은 1706년 |
베르사유궁전

구별된다. 아테나 오른쪽으로는 올리브나무가 보인다. 포세이돈 왼쪽에는 말이 보이고 그의 발아래 커다란 조가비와 물이 그려져 있다. 그 조가비를 트리톤들이 받치고 있다. 바다에서는 누구도 대적할 수 없는 제왕이지만, 민심을 얻는 데 실패한 그는 지금 실망한 눈초리로 아테나를 쳐다본다. 포세이돈을 내려다보는 아테나의 표정은 반대로 여유만만하다. 그녀는 이제 자신의 이름으로 이 도시를 접수하게 되었다.

우아스도 같은 주제의 그림을 그렸다. 그의 「아테나와 포세이돈의 분쟁」에서 아테나는 화면 오른쪽에 있다. 그 곁에서 올리브가 자라고 있다. 화면 왼편의 포세이돈은 머리에 왕관을 썼고 손으로 땅에서 솟아나오는 말을 가리키고 있다. 하늘에서는 올림포스의 신들이 이 분쟁의 심판관 역할을 하고 있다.

이렇게 당당하게 아테네의 수호신이 된 아테나. 이 신에 대한 아테네 사람들의 믿음과 자부심은 대단했으므로 기원전 456년경 아테네 사람들은 아테나를 크고 강렬한 인상의 조각상으로 만들어 아크로폴리스언덕에 설치했다. 고대세계에 널리 알려졌던 이 조각의 이름은 「아테나 프로마코스」다. 아테나 프로마코스의 프로마코스(복수형 프로마코이)는 팔랑크스(장창 보병들로 이뤄진 고대 그리스의 사각형 밀집 전투대형)의 제일 앞줄에 선 병사를 지칭하는 말이다. 그러니까 아테나 프로마코스는 '제일선에서 싸우는 아테나'라는 뜻이다. 이 조각상이 아테네 사람들에게 어떤 이미지로 다가왔는지 잘 알 수 있게 해주는 이름이다. 앞장서서 솔선하며 희생하고 바람막이가 되어주는 리더. 그런 리더의 이미지를 보여주는 조각상이 이 여신상이다.

이 작품은 전설적인 거장 페이디아스(기원전 480년경~430)가 제작했는데, 전하는 이야기에 따르면 마라톤 전투에서 페르시아 군대로부터 획득

한 청동 전리품을 녹여 약 10미터 높이의 조형물로 설치했다고 한다. 그 위치는 파르테논 신전과 프로필라이아(아크로폴리스로 들어가는 관문 역할을 했던 건축물) 사이다. 이 자

리에서 장장 900년 넘게 아테네를 어미닭처럼 품었던 「아테나 프로마코스」는 465년 동로마제국의 수도 콘스탄티노플로 옮겨졌다가 십자군전쟁 무렵인 1205년 파괴되었다. 이로 인해 우리는 이 조각상의 정확한 본모습은 알수 없다. 다만 이 작품을 모사하거나 그 스타일을 모방해 만든 고대의 동전, 조각 등에 기초해 얼추 추정할 수 있을 뿐이다.

독일의 건축가이자 화가인 레오폰 클렌체Leo von Klenze, 1784~1864의 「아테네의 아크로폴리스와 아레오스 파고스 복원도」는 「아테나 프로마코스」가 설치되어 있을 당시 아크로폴리스의 모습이 어떠했을지 상상으로 재구성한 작품이다. 방패와 창을 든 청동 아테나가 아테네의 스카이라인에 강렬한 인상을 더

작자 미상 | 「아테나 프로마코스」 | 대리석 | 높이 190cm | 아우구스투스 황제 시대(기원전 43년~기원후 18년) | 나폴리 | 국립고고학박물관

레오 폰 클렌체 | 「아테네의 아크로폴리스와 아레오스 파고스 복원도」 | 캔버스에 유채 | 102.8×147.7cm | 1846년 | 뮌헨 | 노이에피나코테크

해주는 모습을 볼 수 있다. 이 조각을 모방한 고대의 조각 가운데 하나 가 나폴리 국립고고학박물관에 소장된 「아테나 프로마코스」(아우구스투 스 황제 시대)다. 이 조각은 일부러 그리스 아르카익기(기원전 600~480)의 조각처럼 고졸한 느낌을 낸 형태가 다소 평면적이지만, 페이디아스의 원 작이 그랬다고 평가되는 것처럼 자신의 도시를 지키기 위해 누구보다 앞 장서서 결연하고 단호한 자세를 취한 아테나의 모습을 지니고 있다.

**재능보다
겸손을_**

세상에서 가장 지혜로운 존재인 메 티스의 딸답게 아테나는 비할 데 없

이 똑똑한 지혜의 신이었다. 아테나는 직조, 도기, 공예, 요리의 신이기도 한데, 이 모든 게 따지고 보면 다 지혜의 산물이다. 직조, 공예의 신으로서 아테나는 자신의 능력에 대한 자부심이 대단했다. 이에 상처를 준 사람들에 대해서는 다른 신들과 마찬가지로 그녀 역시 철저하게 응징했다. 그 유명한 일화가 아라크네 이야기다. 이 일화 또한 많은 화가들에 의해 형상화되었다.

아라크네는 직조 기술에 있어 타의 추종을 불허하는 처녀였다. 너무나 재주가 뛰어난 나머지 직조의 신인 아테나와 비교되곤 했다. 그러나 아라크네는 자기가 신보다 더 뛰어나다고 자만했다. 사람들이 아테나의 이름을 입에 올릴라치면 그녀는 "그럼 누가 더 나은지 그 처녀 신과 시합 좀 하게 해달라"고 쏘아붙였다. 이 소문을 들은 아테나가 노파로 둔갑해 아라크네를 찾아갔다. 신을 욕보이는 언행을 하지 않도록 충고하기 위해서였다. 그러나 충고하는 자신에게 대드는 아라크네를 본 아테나는 더는 못 참고 본 모습을 드러냈다. 둘은 마침내 본격적인 겨루기에 들어갔다.

아테나는 신들의 권세를 찬양하고 그 권위에 도전한 인간들의 불행한 말로를 직조했다. 반면 아라크네는 제우스를 비롯해 여러 신들의 애정행각을 조롱하는 내용을 천으로 짰다. 아라크네의 솜씨는 정말 뛰어났다. 아테나가 보기에도 흠잡을 데가 없었다. 하지만 신들을 조롱하는 아라크네를 더이상 그냥 두고 보기 어려웠다. 아테나는 분연히 일어나 아라크네의 천을 쫙 찢어버렸다. 아라크네는 그제야 사태가 심상치 않게 돌아가고 있음을 느꼈다. 공포 속에서 더 큰 욕을 보기 전에 스스로 목을 매 자살을 기도했다. 자존심이 강한 그녀다운 행동이었다. 아테나는 그런 그녀를 거미로 둔갑시켰다. 자자손손 실을 잣는 벌을 내린 것이다.

틴토레토 | 「아테나와 아라크네」 | 캔버스에 유채 | 145×272cm | 1543~44년 | 피렌체 | 갈레리아팔라티나

 이탈리아 화가 틴토레토의 「아테나와 아라크네」는 아라크네의 탁월한 솜씨를 아테나가 탄복하듯 바라보는 모습을 그린 것이다. 밑에서 위로 올려다보는 시선의 구도는 이 그림이 천장에 걸릴 것이었음을 시사한다. 이 감탄의 장면 뒤 아테나는 불같은 분노를 아라크네에게 쏟아 부을 것이다. 그런 점에서 이 그림은 재능이나 능력보다 중요한 것은 겸손이라고 말하고 있다고 하겠다.

천둥과 번개를
일으키는
방패 아이기스

**염소가죽으로 만든
아이기스_____**

"(……) 아테나는 손수 만들어 수놓은 부드러운 의상을 그의 아버지의 문지방에 벗어놓고 구름을 다루는 제우스의 갑옷을 입고 싸움터에 나갈 준비를 마쳤다. 그리고 양어깨에 술이 달린 염소가죽의 망토를 두르니 과연 위엄 있는 풍채였다! 왜냐하면 공포의 신이 감싸고 있었고, 투쟁의 신이며, 용기의 신도 있었고, 피로 엉기는 충격의 신이며, 무서운 위관의 공포의 신, 또 의구와 공포의 전능하신 제우스의 경이와 상징도 있었기 때문이다."

호메로스가 『일리아스』에서 묘사한 아이기스의 생김새다. 아이기스는 아테나와 제우스가 주로 사용하던 무구武具인데, 옛 문헌에 쓰인 것들을 보면 그 정체가 무엇인지 혼란스럽게 느껴질 때가 있다. 어원상으로 볼

때 아이기스는 크게 세 가지 의미를 가지고 있다. '광풍狂風'과 염소가죽 외투, 방패다. 이 의미가 뒤섞여 사용되다보니 어떤 때는 옷처럼 걸치는 것으로 설명되고 어떤 때는 방어용 무기로 손에 드는 형상으로 서술된다.

앞장에서 우리는 클렌체의 「아테네의 아크로폴리스와 아레오스 파고스 복원도」와 나폴리 국립고고학박물관 소장의 「아테나 프로마코스」를 보았다. 두 작품의 아테나는 모두 페이디아스의 원형을 재구성하거나 모방한 것인데, 전자의 아테나는 왼손에 방패를 들고 있는 반면 후자의 아테나는 방패를 들지 않고 왼팔 전체에 가죽 같은 것을 두른 모습을 볼 수 있다. 두 아테나 모두 형태는 다르지만 아이기스를 취한 것이다. 어떤 의미로 사용되든 모든 아이기스의 공통점은 주재료가 염소가죽이라는 것이다. 아테나가 염소가죽을 가슴에 두르면 흉갑이 되고 어깨나 팔에 걸치면 보호용 '맨틀릿(짧은 망토 혹은 케이프)'이 된다. 왼팔에 둘둘 말면 신체 왼편을 보호하는 보호장구가 된다. 그리고 이 가죽을 딱딱하게 굳혀 들면 방패가 된다. 그런 까닭에 아이기스라는 이름 하나로 이 모든 무구를 통칭할 수 있었다. 어원상 '광풍'의 의미는 이 방패가 천둥과 번개도 일으키는 능력이 있다는 전설에 녹아들어 있다.

신화에서 아이기스의 원 주인은 제우스라고 한다. 어린 제우스를 길러준 염소 아말테이아의 가죽으로 헤파이스토스가 만든 게 바로 아이기스라는 것이다. 그러나 아이기스의 사용자로 가장 많이 언급되는 신은 제우스가 아니라 아테나다. 아폴론도 종종 이 무구를 썼는데, 워낙 아테나가 많이 사용해서 그런지 제우스가 아테나에게 준 것으로 설명된다. 비록 제우스가 원 소유자라 하더라도 미술작품에서 제우스가 아이기스와 함께 묘사되는 경우는 거의 찾아보기 어렵다. 대부분 둥근 방패의 형태로 아테나를 상징하는 표지물로 표현된다. 아이기스 외에 아테나를

나타내는 다른 중요한 상징으로는 창, 올리브나무, 뱀, 올빼미 등이 있다.

무지의 장막을 뚫고 날아가는 올빼미__

페이디아스는 「아테나 프로마코스」에 더해 유명한 아테나 거상巨像을 하나 더 만들었다. 바로 파르테논 신전 안에 설치된 「아테나 파라테노스」다. 아테네에서 만들어진 신상 가운데 고대세계에서 가장 유명했던 상이 바로 「아테나 파라테노스」다. 이 조각 역시 지금은 망실되고 없는데, 이 작품에 아이기스가 방패 형태로 부착되어 있었다. 지금은 볼 수 없지만 워낙 유명하고 인기가 있었던 까닭에 고대부터 모작이 다수 만들어졌고, 관련 기록도 남아 있다. 이들 자료에 의하면, 높이가 대략 12미터에 이르는 이 아테나상은 금과 상아로 만들어졌다. 아이기스는 직경이 4.8미터 정도로, 동이나 은 같은 금속에 금박을 입혀 만든 것으로 추정된다. 아이기스의 겉면에는 아마조노마키아, 즉 그리스인과 아마존족과의 싸움이 묘사되어 있었고, 안쪽에는 올림포스 신들과 거인족의 싸움인 기간토마키아가 묘사되어 있었다. 이 아이기스는 제작 당시 정치적 논란을 낳았다고 하는데, 겉면에 작가 자신의 모습과 그의 친구이자 아테네의 지도자인 페리클레스의 모습이 새겨져 있었기 때문이다. 페리클레스의 정적들이 공공미술 작품을 개인을 위한 정치적 선전수단으로 활용했다며 비난을 퍼부었다.

이 고대의 걸작을 자료와 기록에 의존해 최대한 원형에 가깝게 복원한 작품이 미국 내슈빌에 있다. 바로 「아테나 파르테노스 복원상」이다. 미국 조각가 앨런 르콰이어Alan LeQuire, 1955~가 8년에 걸쳐 제작한 이 작품의 핵심 재료는 석고 시멘트와 유리섬유다. 구조를 위해 H빔과 강철,

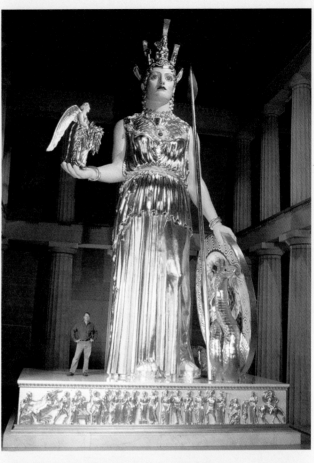

앨런 르콰이어 | 「아테나
파르테노스 복원상」 | 혼합재료 |
높이 1275cm | 1990년 |
내슈빌파르테논

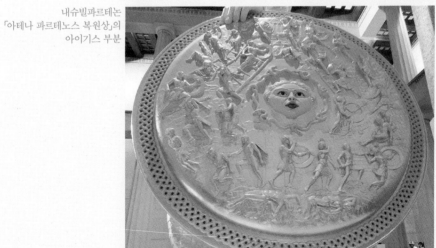

내슈빌파르테논
「아테나 파르테노스 복원상」의
아이기스 부분

알루미늄 보강재도 동원되었으며, 표면에 도금작업을 했다.

이 조각은 철저히 기록대로 만들어졌다. 그렇게 만들어진 여신상의 투구 맨 위 중앙에는 스핑크스가 표현되어 있고, 양옆에는 사자 몸통에 독수리 머리를 지닌 그리핀이 형상화되어 있다. 아테나는 발까지 내려오는 튜닉을 입었고 가슴에는 메두사의 머리를 장식으로 달았다. 오른손에 들고 있는 것은 승리의 신 니케상이다. 이는 이 조각이 전투에서 승리한 직후의 아테나를 표현한 것임을 시사한다. 왼편에는 창과 아이기스, 그리고 뱀이 묘사되어 있다.

이처럼 아이기스를 든 아테나의 모습은 오랜 세월에 걸쳐 지속적으로 제작되었다. 스웨덴 화가 요한 쉴비우스Johan Sylvius, c.1620~95의 「아테나」나

요한 쉴비우스 | 「아테나」 |
캔버스에 유채 | 164×122cm |
17세기 | 스톡홀름 | 국립미술관

자크루이 다비드 | 「아레스와 아테나의 전투」 | 캔버스에 유채 | 114×140cm | 1771년 | 파리 | 루브르박물관

프랑스 화가 다비드의 「아레스와 아테나의 전투」에서 아이기스와 함께한 아테나의 모습을 볼 수 있다. 쉴비우스의 작품에는 아이기스 외에도 아테나를 상징하는 이미지들이 여럿 더 들어 있다. 창과 흉갑, 투구도 그렇지만, 창을 감은 뱀과 오른편의 올빼미도 아테나를 지시한다. 뱀은 아테나의 아들로 여겨지는 에리크토니오스와 관계가 있고, 올빼미는 지혜의 상징이다. 에리크토니오스 이야기는 헤파이스토스 편에서 자세히 다루기로 하고, 올빼미 부분을 잠깐 살펴보자.

올빼미는 밤에 활동하는 새다. 어둠이 세상을 덮을 때, 그 무지의 장막을 뚫고 날아가는 새가 올빼미다. 그래서 올빼미의 눈은 매우 밝다. 그

렇게 올빼미처럼 빛나는 눈을 가졌다 해서 아테나에게는 올빼미의 그리스어 이름(글라우크스)을 딴 '아테나 글라우코피스'라는 별명이 붙었다.

다비드의 「아레스와 아테나의 전투」는 트로이전쟁을 소재로 한 그림이다. 이 주제 역시 미술에서 중요한 아테나 주제의 하나다. 당시 아레스는 트로이를, 아테나는 그리스를 지지하고 있었다. 전투에 뛰어든 아레스가 그리스 장수 디오메데스와 붙게 되자 아테나는 디오메데스를 도와 아레스에게 부상을 입힌다. 그림은 이 장면을 표현한 것인데, 화가는 디오메데스를 아예 빼버리고 아레스와 아테나가 직접 맞붙은 것처럼 그렸다. 그 결과 부상당한 아레스는 땅에 주저앉아 있고 아테나는 그런 그를 굽어보며 의기양양한 표정을 짓는다. 구릿빛 피부에 근육도 우람한 남자가 연한 살을 드러내 보이는 여인에게 패해 당황해하는 모습이 이채롭다. 그의 선홍빛 망토는 용맹과 힘을 나타내지만, 지성과 순결을 상징하는 아테나의 희고 푸른 옷 앞에서는 왠지 크게 위축되어 보인다. 그 자부심 넘치는 아테나의 왼팔에 들린 게 바로 천둥과 벼락까지 불러올 수 있다는 아이기스다.

방어와 보호를 상징하는 방패

방패 이미지는 아테나뿐 아니라 영웅들을 그린 다른 그림에서도 자주 볼 수 있다. 비록 아테나의 아이기스 같은 것은 아니지만, 영웅들은 저마다 튼튼하고 다루기 좋으며 아름다운 방패를 원했다. 물론 헤라클레스처럼 맨손으로 혹은 몽둥이로 적을 물리치는 '원초적인' 천하장사들은 방패를 들고 다니지 않는다. 그러나 창검으로 싸워야 하는 전사들은 방패가 반드시 필요했다. 방패는 검

이나 창과 달리 무구 자체에 장식을 할 수 있는 부분이 많았다. 자연히 방어의 기능 못지않게 미적 요소 또한 대단히 중요했다. 방패가 갖는 상징적 의미는 바로 이 두 요소 모두에 뿌리를 두고 있다.

방패는 기본적으로 방어와 보호를 상징한다. 그런 까닭에 방패는 일찍부터 번개나 화살처럼 소유자의 힘을 과시하고 적을 위축시킬 수 있는 강력한 상징적 이미지들로 장식되었다. 예술적으로 혹은 디자인적으로 뛰어날수록 그 효과는 더 컸다. 유럽에서는 이것이 발전하여 개인이나 가문, 국가의 명예와 명성을 과시하는 문장이 되었다. 직접 사용하는 방패는 아니지만, 방패 모양의 문장을 저택이나 궁성, 관청, 대학 등에 걸어놓고 해당 개인이나 가문, 대학, 기관, 국가가 지고한 권위와 명예의 보호를 받고 있음을 드러내는 것이다.

이와 관련해 눈여겨볼 만한 흥미로운 일화가 있다. 호메로스의 『일리아스』에서 영웅 아킬레우스의 유품을 두고 누가 더 적합한 상속자인지 오디세우스와 아이아스가 다투는 이야기다. 심판관이 된 그리스 군대 앞에서 용장 아이아스는 트로이와 벌인 전투에서 자신의 무공이 얼마나 대단했는지 늘어놓고는 거기에 오디세우스의 비겁함과 허약함을 대비시켰다. 힘이 약한 오디세우스가 아킬레우스의 유품을 물려받았다가는 도망이 주특기임에도 유품이 무거워 제대로 달아나지도 못할 것이라고 비꼬았다. 그러자 오디세우스는 이렇게 되받았다.

"아이아스는 저 방패(아킬레우스의 방패)에 새겨진 참으로 의미심장한 부조, 가령 바다의 땅, 땅에 산재하는 도시, 별 박힌 하늘, 플레이아데스 성단, 히아데스 성단, 바다에 들 수 없는 곰자리, 그리고 오리온의 저 빛나는 칼날의 의미를 이해하지 못한다."

방패, 그것도 아킬레우스와 같이 위대한 영웅의 방패는 단순한 무기가 아니라 영웅의 명예와 명성이 담긴 물건이고, 그 디자인의 상징성과 예술성, 문화적 가치를 이해하지 못하는 자는 이를 소유할 자격이 없다는 것이다. 우리를 보호해주는 것은 물리적인 방패만이 아니라 문화적, 정신적 유산도 포함되는 것이기에 이를 진정으로 이해하는 자신이 정당한 상속자라는 것이다. 그리스 군대는 오디세우스의 편에 섰고, 결국 그가 유품을 차지했다.

그렇게 귀한 아킬레우스의 방패는 어떻게 만들어졌을까? 트로이전쟁 당시 아킬레우스의 친구 파트로클로스는 아킬레우스가 그리스 총사령관 아가멤논과의 불화로 전투에 참여하지 않자 아킬레우스의 갑옷과 무기를 빌려 싸움에 나섰다. 그를 아킬레우스로 오인해 공포에 빠진 트로이군을 상대로 그는 놀라운 전과를 올렸지만, 지나치게 욕심을 부린 나머지 막판에 트로이의 왕자 헥토르의 창에 찔려 죽었다. 그가 착용하고 있던 아킬레우스의 갑주와 사용하던 무기도 모두 헥토르의 차지가 되었다. 이에 분노한 아킬레우스는 복수를 다짐하며 전투에 나서기로 마음을 고쳐먹었다. 그러자 그의 어머니인 님프 테티스가 대장장이의 신 헤파이스토스를 찾아가 새 무기의 제작을 요청했다. 앞에서 오디세우스가 그리스 군대 앞에서 설명한 그 아름다운 방패를 비롯해 출중한 무기들이 이때 만들어졌다.

플랑드르 화가 반다이크의 「헤파이스토스로부터 아킬레우스의 무기를 받는 테티스」는 이 주제를 그린 그림이다. 화면 맨 오른쪽에서 푸토들이 방패를 끌고 가고 테티스는 흉갑을 자신의 몸에 맞춰보고 있다. 호메로스에 따르면 헤파이스토스는 방패를 제일 먼저 만들었고 갑옷과 투구를 뒤이어 만들었다. 『일리아스』에는 그 방패에 대한 설명이 다른 것

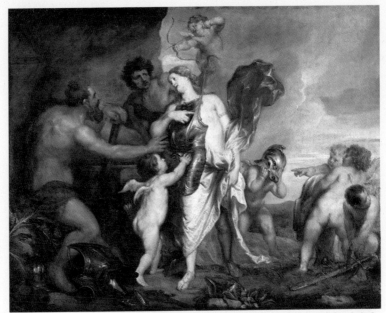

안토니 반다이크 | 「헤파이스토스로부터 아킬레우스의 무기를 받는 테티스」| 캔버스에 유채 |
112×142cm | 1632년 | 빈미술사박물관

제임스 손힐 | 「헤파이스토스로부터 아킬레우스의 무기를 받는 테티스」| 나무에 유채 | 48.9×
49.8cm | 1710년경 | 런던 | 테이트브리튼

들과는 비교할 수 없이 긴데, 이를 통해 호메로스가 아킬레우스의 무기들 가운데 방패를 얼마나 중시했는지 알 수 있다.

이 점을 의식해서였는지 영국화가 제임스 손힐James Thornhill, 1675/76~1734은 작품 「헤파이스토스로부터 아킬레우스의 무기를 받는 테티스」에서 방패를 일부러 부각시켜 그렸다. 테티스가 헤파이스토스로부터 화려하게 제작된 방패를 넘겨받는 장면을 묘사했는데, 방패가 매우 무거워 보이지만 테티스의 관심은 그 무게나 기능보다 방패가 얼마나 아름다운가에 있는 듯하다. 반다이크와 손힐 외에도 루벤스 등 여러 대가들이 이 주제를 다뤘다.

테티스뿐 아니라 미와 사랑의 여신 아프로디테 또한 자신의 아들 아이네이아스(로마신화에서는 아이네아스)를 위해 헤파이스토스로부터 무기를 받아간 적이 있다. 이 에피소드는 고대 로마의 시인 베르길리우스의 서사시 『아이네아스』에 나온다. 이 장면은 반다이크, 푸생, 부셰, 솔리메나 등이 그림으로 남겼다. 이탈리아 화가 프란체스코 솔리메나Francesco Solimena, 1657~1747의 「헤파이스토스의 대장간을 찾은 아프로디테」가 보여주듯 이 주제의 그림은 얼핏 보아서는 앞에서 언급한 테티스 주제의 그림과 구별이 쉽지 않다. 아리따운 여신이 대장간을 찾아온 모습이나 대장간에서 방패를 비롯해 막 완성된 무구를 넘기는 헤파이스토스의 모습이 서로 별 차이가 없기 때문이다. 다만 베르길리우스에 따르면, 아프로디테는 이 무기들을 얻어내기 위해 헤파이스토스를 유혹했다고 한다. 그런 만큼 이 주제의 그림에서는 보다 로맨틱한 느낌이 강조되는 경우가 많다. 특히 18세기 로코코 화가들의 그림에서 그런 특징이 두드러졌다. 어쨌거나 어머니 덕에 훌륭한 무기를 얻게 된 아이네이아스는 이 모든 무기 가운데서도 방패에 가장 매료되었다고 한다.

프란체스코 솔리메나 | 「헤파이스토스의 대장간을 찾은 아프로디테」 | 캔버스에 유채 | 205.4×153.6cm |
1704년 | 로스앤젤레스 | 게티센터

아테나가 페르세우스에게 선물한 청동방패

신화에서 아테나는 영웅들의 조력자로 자주 등장한다. 헤라클레스, 벨레로폰, 오디세우스, 페르세우스 등이 여신의 큰 도움을 받았다. 그 가운데 페르세우스는 특히 방패를 '협찬' 받은 일로 널리 알려져 있다. 신화에 따르면, 아테나 여신은 영웅 페르세우스가 괴물 메두사를 처치하러 갈 때 그에게 청동방패를 주었다. 메두사의 얼굴을 직접 본 사람은 그 자리에서 돌이 되므로 그녀의 머리를 자를 때는 자기가 준 방패에 비쳐 보고 자르라고 조언해주었다. 이탈리아 화가 파리스 보르도네Paris Bordone, 1500~71의 「페르세우스의 무장을 돕는 아테나와 헤르메스」를 보면, 오른편에 있는 아테나 신이 페르세우스에게 그 소중한 청동방패를 걸어주고 있다. 맞은편의 헤르메스는 그에게 하데스의 투구를 씌워준다. 이 투구를 쓰면 투명인간이 되어 아

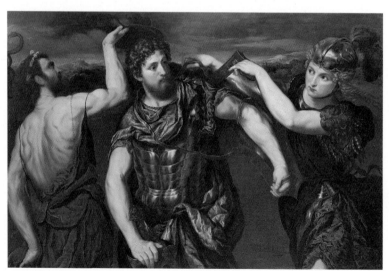

파리스 보르도네 | 「페르세우스의 무장을 돕는 아테나와 헤르메스」 | 캔버스에 유채 | 103.5×153.3cm | 1544~55년 | 버밍엄미술관

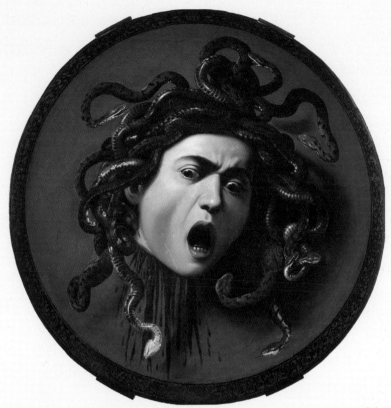

미켈란젤로 메리시 다 카라바조, 「메두사의 머리」, 캔버스에 유채 | 지름 55cm | 1595~98년경 |
피렌체 | 우피치미술관

무도 볼 수 없다. 페르세우스는 이에 더해 황금날개가 달린 신발과 황금
검도 얻어 모험을 떠났다고 한다.

그 모험에서 페르세우스는 아테나 신이 가르쳐준 대로 메두사의 머리
를 방패에 비춰 보고 잘랐다. 이탈리아 화가 카라바조가 그린 「메두사의
머리」는 바로 그 용도로 활용된 청동방패, 그리고 거기에 비친 메두사의
머리를 형상화한 작품이다. 페르세우스가 메두사의 머리를 칼로 내리쳤
고 머리가 떨어져나왔다. 자던 눈을 부릅뜬 메두사는 자신에게 닥친 급

작스런 운명에 놀라고 분노하는 표정이나 이제 어찌할 도리가 없다. 죽음이 찾아온 것이다. 화가는 그림의 사실감을 높이기 위해 화면을 실제 방패처럼 둥글고 볼록하게 제작했다. 무섭고 끔찍한 그 순간이 얼마나 생생하게 포착되었는지 이탈리아 시인 가스파레 무르톨라는 "도망가라, 놀라움에 너의 눈이 굳어버린다면 곧 돌이 되고 말리"라고 기록했다. 페르세우스는 잘린 메두사의 머리를 아테나에게 건넸고 아테나는 이를 자신의 아이기스에 달아 장식으로 삼았다고 한다.

경계를 넘나들며
교환과 거래를
도모하는
상업의 신

헤 르 메 스

초국적 비즈니스맨의
원조?

헤르메스(로마신화에서는 메르쿠리우스)는 전령의 신이자 상업과 여행, 도둑의 신이다. 한마디로 경계를 넘나드는 신이고 경계를 넘나드는 사람들을 지켜주는 신이다. 메시지를 주고받는 것이나 물품을 사고파는 것, 국경이나 지역의 경계를 넘나드는 것, 심지어 남의 물건을 훔쳐 이쪽에서 저쪽으로 옮기는 것까지 모든 오고가는 일은 헤르메스와 관련이 있다. 그래서 헤르메스는 이승과 저승의 경계를 넘어 죽은 사람의 영혼을 안내하는 일까지 한다.

헤르메스의 이러한 특징은 그를 현대사회를 이끄는 신처럼 느껴지게 만든다. 세계화, 정보화 현상과, 인터넷 자본주의로 불릴 정도로 인터넷을 중심으로 돌아가는 비즈니스, 쇼핑, 금융의 폭발적인 확산은, 경계를 넘나드는 신, 교환을 중시하는 신 헤르메스가 주도하는 것이라고 볼 수밖에 없다. 그런 점에서 비록 고대의 신이지만, 헤르메스는 그 속성상 현

대사회의 도래를 계시하고 준비해온 신이라고 할 수 있다.

헤르메스는 제우스가 티탄 아틀라스의 딸 마이아와 바람을 피워 낳은 아들이다. 제우스의 혼외자로 태어났지만 그 또한 아폴론처럼 헤라의 방해나 저주를 겪지 않았다. 아폴론이 문명을 상징하는 신이듯 헤르메스 또한 문명과 관련된 신이어서일까, 헤라는 디오니소스나 헤라클레스에게 행했던 저주를 그에게는 내리지 않았다.

어원상 헤르메스는 그 이름이 '헤르마'에서 온 것으로 추정된다. 헤르마는 돌무더기를 뜻한다. 고대 그리스에서는 이정표로 돌무더기를 쌓는 관습이 있었는데(나그네들은 지나가다 돌무더기를 보면 거기에 돌멩이를 하나씩 얹어놓고 갔다), 여행의 신인만큼 거리와 방향을 일러주는 이정표에서 이름을 얻었다는 이야기가 전한다. 그래서 다른 올림포스의 주요 신들과 달리 그리스 전역에서 헤르메스의 신전을 찾기는 쉽지 않다. 집이란 거주하는 곳인데, 헤르메스는 늘 바쁘게 돌아다니며 경계를 넘나드는 신이었으니 집을 만들어주어봤자 사용할 겨를이 없는 것이다. 오늘날 비행기를 집 삼아 전 세계를 바쁘게 돌아다니는 초국적 비즈니스맨을 떠올리면 헤르메스와 딱 맞는 이미지가 아닐까 싶다.

신화에서는 조연, 그림에서는 주연_

전령의 신이다보니 사실 헤르메스는 자신이 주인공이 되어 일화를 생산하는 경우가 많지 않다. 제우스나 다른 신과 관련된 일화 속에서 전령으로서, 심부름꾼으로서 처리해야 할 일들을 행하는 보조자로 주로 거론된다. 그러나 미술작품에서는 주인공으로 그 모습을 자주 드러내는데, 이는 작품의 일화가 다른 신에

뿌리를 두고 있더라도 사건의 구체적인 현장 혹은 가장 중요한 현장에 그가 있을 때가 많기 때문이다. 미술작품은 서사의 전체를 보여주지 않고 하나의 장면을 보여주는 예술이므로, 그 장면에서 그가 돋보인다면 그는 그림의 주인공이 될 수밖에 없다. 게다가 슈퍼맨처럼 하늘을 나는 그의 이미지는 조형적으로도 아름다운 결과물로 귀결되곤 해 미술가들로서는 욕심을 내지 않을 수 없었다.

그렇게 아름다운 조형물로 완성된 대표적인 작품 가운데 하나가 이탈리아 조각가 잠볼로냐Giambologna, 1529~1608의 「헤르메스」다. 지팡이 케리케이온을 들고 멋지게 하늘로 날아오르는 잠볼로냐의 헤르메스는 서양미술사에서 가장 인기 있는 남성 누드 조각의 하나일 뿐 아니라 가장 많이 복제되고 대중화된 조각 가운데 하나다.

잠볼로냐 | 「헤르메스」 | 브론즈 | 높이 180cm | 1580년경(원작) | 파리 | 루브르박물관

헤르메스는 지금 서풍 제피로스가 보내준 돌풍을 차고 오르는 중이다. 도약하기 위해 발돋움하니 몸이 가볍게 날아오른다. 오른발은 공중에 접혀 있고 왼발은 까치발이 되었다. 오른손으로 날아오를 하늘을 가리키는데, 날렵하게 선 검지와 우아하게 접혀가는 나머지 손가락이 헤르메스의 비상에 품위를 더해준다. 왼손으로는 케리케이온을 그러쥐고 있다. 보디라인을 매우 유려하게 풀어낸데다 표면을 매끄럽게 처리해 빛이 그 위에서 어른거리는 인상을 준다. 그럼으로써

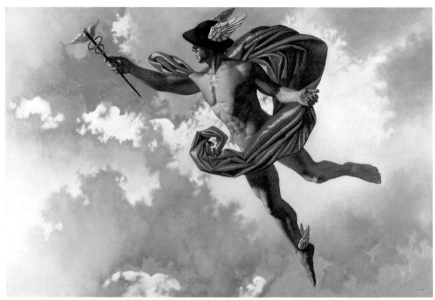

존 우드로 켈리 | 「헤르메스」| 캔버스에 유채 | 127×182.9cm | 2000년 | 개인 소장

공중에 떠 있는 듯한 효과가 증폭되었다. 몸은 허리 위부터 살짝 뒤틀려 돌아가 나선형 상승운동을 상기시킨다.

원래 로마의 빌라 메디치 분수 꼭대기에 설치되어 있던 이 작품은 그 큰 인기로 잠볼로냐의 공방에서 여러 버전이 제작되어 유럽 각지로 팔려나갔다. 프랑스 파리의 바스티유광장에 설치되어 있는 7월혁명 기념탑의 금박 입은 「자유의 수호신」 조각상도 잠볼로냐의 헤르메스로부터 아이디어를 얻은 것이다. 미국 화가 존 우드로 켈리John Woodrow Kelley, 1952~의 「헤르메스」 또한 잠볼로냐 작품의 현대적 버전이라 할 수 있다. 소식을 전하기 위해 힘차게 하늘로 날아오른 그 모습이 시원하기 이를 데 없는데, 잠볼로냐의 헤르메스에 비해서는 좀더 다부지고 묵직한 느낌을 준다. 신이라기보다는 운동선수 같다. 이처럼 하늘로 날아오르는 헤르메스

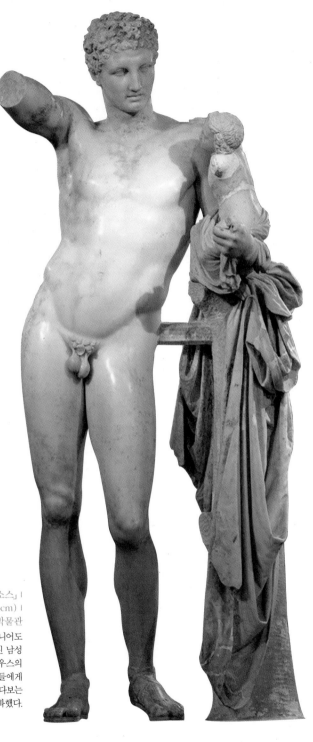

작자 미상 | 「헤르메스와 아기 디오니소스」 |
대리석 | 높이 212cm(받침 포함 370cm) |
기원전 4세기 중엽 | 올림피아고고학박물관
_____하늘을 나는 형상이 아니어도
단독상으로서 헤르메스는 고대부터 멋진 남성
누드 조각의 중요한 원천이었다. 제우스의
심부름으로 디오니소스를 니사의 님페들에게
맡기러 가다가 귀여운 듯 아기를 쳐다보는
헤르메스를 형상화했다.

의 이미지는 미술가들에게 멋진 인체상에 대한 강렬한 영감을 주었다.

앞에서 헤르메스는 여러 신화에 주로 조연으로 등장한다고 말했지만, 헤르메스 자신이 주연으로 등장하는 일화가 없는 것은 아니다. 그가 주연으로 등장하는 대표적인 일화는 탄생 직후 벌인 '소 도둑질 사건'이다. 헤르메스가 주연이 된 이 이야기는 당연히 여러 화가들이 관심을 가지고 다뤘는데, 그 가운데 매우 낭만적인 풍경화로 이 주제를 소화한 케이스가 17세기 프랑스 화가 클로드 로랭Claude Lorrain, 1600~82의 「아폴론의 소를 훔치는 헤르메스」다.

늦은 오후 금빛으로 물드는 하늘을 배경으로 평화로운 전원 풍경이

클로드 로랭 | 「아폴론의 소를 훔치는 헤르메스」 | 캔버스에 유채 | 55×45cm | 1645년 | 로마 | 도리아팜필리미술관

펼쳐진다. 전경에 바이올린을 켜며 음악에 깊이 몰입해 있는 아폴론이 보인다. 그 뒤에서 아폴론의 소떼를 몰래 훔쳐가는 남자가 헤르메스다. 신화에서는 헤르메스가 아직 요람에 있던 아기 때의 에피소드인데, 그림에서는 그를 건장한 청년으로 그려놓았다. 헤르메스의 왼손에는 고삐 줄이 쥐어져 있고 오른손에는 케리케이온이 들려 있다. 헤르메스는 혹여 이 절도 장면이 발각될까봐 매우 조심스러운 시선으로 아폴론 쪽을 돌아본다. 그가 안심해도 될 만큼 아폴론은 지금 음악에 깊이 빠져 있다. 그 모습에서 헤르메스는 훗날 아폴론과 거래할 때 무엇을 놓고 거래해야 할지 미리 잘 파악했을 것이다.

신화에 따르면, 헤르메스는 태어나자마자 요람에서 나와 마케도니아의 피에리아라는 곳으로 갔다. 아폴론이 그곳에서 많은 소를 치고 있었는데, 로랭의 그림에서 보듯 그가 잠시 한눈을 판 사이 헤르메스가 아폴론의 소떼를 훔쳐 달아났다. 소떼를 찾으러 나선 아폴론이 헤르메스의 못된 행동임을 알아채고는 그에게 소들을 돌려달라고 요구했다. 그러나 헤르메스는 자기는 모르는 일이라며 시침을 뗐다. 영악해도 보통 영악한 아기가 아니었다. 결국 제우스가 끼어들어 헤르메스에게 아폴론의 소들을 돌려주라고 엄명을 내렸다. 어쩔 수 없이 소떼를 돌려주어야 했던 헤르메스는 타고난 재능을 발휘해 거래를 시도한다. 거북이 등껍질로 수금을 만들어 교환 대상으로 제안한 것이다. 아폴론이 그 악기를 연주해보니 무척이나 아름다운 소리가 났다. 음악이라면 죽고 못 사는 음악의 신답게 아폴론은 자신의 소떼와 이를 맞바꾸기로 했고, 그 덕에 소들은 다시 헤르메스의 소유로 넘어갔다. '거래와 타협'이 양쪽 모두에게 이득을 가져왔다. 이처럼 헤르메스는 날 때부터 교환과 거래를 좋아하는 '상업의 신'이었다.

이승과 저승의 경계를 넘나드는
'프시코폼포스'

경계를 넘나드는 신으로서 인간의 입장에서 가장 경이롭게 느껴지는 것은, 그가 이승과 저승도 마음대로 오간다는 점이다. 죽은 사람의 영혼을 명계로 안내하는 것도 그의 일이다. 그래서 그는 '프시코폼포스(영혼의 안내자)'라는 별칭을 갖고 있다. 헝가리 화가 히레미히르슈칠의 「아케론의 영혼들」은 그런 그의 역할을 생생히 드러내 보이는 작품이다.

어둡고 음울한 풍경 속에서 창백한 몰골의 사람들이 무언가를 갈구하듯 그림 한가운데에 선 남자에게 손을 뻗는다. 그들의 의식은 희미해 보인다. 아예 의식이 사라져 잠이 든 듯한 사람들도 있다. 이들은 모두 죽은 지 얼마 되지 않은 사람들이다. 그들이 모여 있는 곳은 아케론 강가이고, 이 강은 저승을 감싸고 흐르는 강 가운데 하나다. 그림 왼편에

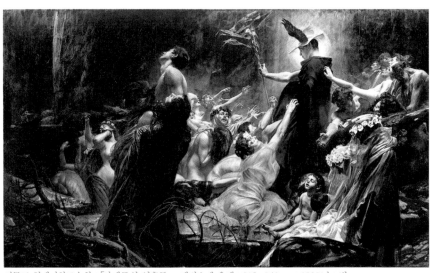

어돌프 히레미히르슈칠 | 「아케론의 영혼들」 | 캔버스에 유채 | 215×340cm | 1898년 | 빈 | 벨베데레오스트리아미술관

작게 다가오는 사공이 그려져 있는데, 망자들은 그의 배를 타고 저승으로 가게 된다. 그러나 망자들은 강을 건너기를 원하지 않는 듯하다. 기력이 쇠했음에도 불구하고 손을 뻗어 도움을 요청한다. 그 요청의 대상인 남자는 손에 지팡이 케리케이온을 쥐었고 머리에는 날개 달린 모자 페타소스를 썼다. 그 표지물로 우리는 그가 헤르메스라는 사실을 알 수 있다. 헤르메스는 저승으로 그들의 영혼을 안내하는 안내자다. 그는 입을 굳게 다물고 시선은 저 멀리 두었다. 망자들의 탄원은 증발하는 증기처럼 곧 사라질 것이다. 단 한 명의 예외도 없다. 그는 그들을 저승으로 데려가는 자신의 역할에 충실할 것이다. 단호한 그의 태도가 이를 잘 말해준다.

히레미히르슈칠의 그림은 우리의 무의식 속에 있는 죽음에 대한 두려움과 신비감을 자극한다는 점에서 상징주의 미술의 특징을 강하게 지니고 있다. 마치 연극무대에 올린 심리극을 보는 것처럼 관람자는 그림의 장면에 순식간에 빠져들게 된다.

이 같은 영혼의 안내자로서 헤르메스를 자주 볼 수 있게 해주는 그림 주제가 데메테르와 페르세포네 주제와 오르페우스와 에우리디케 주제다. 둘 다 주인공이 저승을 오가는 이야기다. 우리는 앞서 데메테르 편에서 레이턴의 「페르세포네의 귀환」을 보았다. 저승에서 이승 입구로 페르세포네를 인도하는 헤르메스가 거기에 그려져 있었다. 오르페우스와 에우리디케 이야기를 그린 그림들에서는 반대로 이승 입구에서 저승으로 여인을 인도하는 헤르메스의 모습을 볼 수 있다. 프랑스 화가 미셸 마르탱 드롤링Michel Martin Drolling, 1786~1851의 「오르페우스와 에우리디케」가 그런 그림이다.

오르페우스는 아폴론(혹은 트라키아의 왕 오이아그라스)의 아들로, 아버

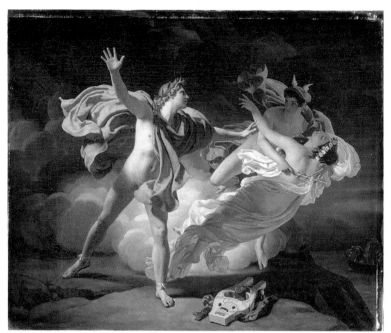

미셸 마르탱 드롤링 | 「오르페우스와 에우리디케」 | 캔버스에 유채 | 1820년 | 디종 | 마냉미술관

지를 닮아 수금 연주에 뛰어났고, 아름다운 목소리로 사람뿐 아니라 동물과 산천초목까지 매료시킨 절창이었다. 그에게는 사랑하는 아내 님페 에우리디케가 있었다. 그러나 안타깝게도 그녀는 독사에 물려 갑작스레 세상을 떠났다. 초원에서 누군가 자신을 범하려고 쫓아온다고 느껴 부리나케 도망가다가 잘못해서 독사를 밟았던 것이다. 사랑하는 아내를 잃은 오르페우스는 어떻게 해서든 아내를 되찾겠다는 일념으로 저승으로 향했다. 마침내 그는 명계에서 하데스를 만났고, 그에게 아내를 되돌려달라고 간청했다. 그러나 하데스는 죽은 자를 되돌릴 수는 없는 법이라며 이를 냉정하게 거절했다. 그러자 오르페우스는 수금을 뜯으며 노래를 부르기 시작했고, 가슴을 울리는 그의 음악에 감동받은 하데스는 에

우리디케의 이승행을 허락했다. 다만 지상으로 완전히 나가기 전까지 오르페우스가 결코 뒤를 돌아보아서는 안 된다는 조건이었다.

기쁨에 들뜬 오르페우스는 앞장서서 지상으로 향했다. 한참을 가다보니 지상으로 향하는 입구가 보였다. 다 왔다 싶은 생각에 입구의 빛으로 아내의 얼굴을 보고 싶은 욕구가 생겼다. 그리고 진짜 잘 쫓아오는지, 쫓아오고 있는 것은 맞는지 궁금했다. 그런 생각이 드는 순간, 자신도 모르게 고개를 돌렸다. 아차 할 새도 없이 에우리디케가 안개처럼 저승으로 사라져갔다. 놀란 오르페우스는 뒤쫓아가려 했으나 저승으로 가는 길이 순식간에 막혔다. 좌절한 그는 그 자리에서 통곡하며 주저앉았다.

드롤링은 이 주제를 놓고 고민하다가 에우리디케가 헤르메스에게 이끌려 사라지려는 순간을 표현했다. 에우리디케는 잠에 빠진 듯 의식을 잃은 상태다. 헤르메스가 그런 그녀를 부축하듯 품고 있다. 오르페우스가 급히 손을 뻗지만 손끝이 그들에게 미치지 못한다. 그의 좌절감은 바닥에 아무렇게나 떨어져 있는 수금에 그대로 반영이 되어 있다. 그의 얼굴에는 지금 공포에 가까운 슬픔이 진하게 번져간다. 안타까운 표정으로 오르페우스를 보면서도 헤르메스는 에우리디케를 저승으로 데려간다. 그는 프시코폼포스, 영혼의 안내자이기 때문이다.

은밀한 암살자 헤르메스_

영혼의 안내자 등 여러 역할이 있지만 헤르메스의 입장에서 가장 중요한 역할은 뭐니뭐니해도 주신 제우스의 전령 역할일 것이다. 제우스의 전령으로 활동한 에피소드 가운데 화가들이 가장 선호했던 주제는 무엇일까? 그것은 아마도 이오 주제

가 아닐까 싶다. 앞서 제우스 편에서 보았듯 이오는 제우스가 검은 구름을 피워 겁탈한 소녀다. 겁탈 직후 검은 구름을 보고 남편의 바람을 직감한 헤라가 현장을 급습했다. 그러자 제우스는 위기를 모면하려고 이오를 암소로 변신시켰다. 헤라는 이 암소를 제우스로부터 빼앗아 눈이 100개 달린 거인 아르고스에게 맡겼다. 잠을 잘 때도 두 눈만 감고 나머지로 주위를 경계하는 이 거인은 최고의 감시자였다. 그의 감시망을 벗어난다는 것은 아예 불가능한 일이었다. 이오에게 닥친 불행에 미안해진 제우스는 헤르메스를 보내 이오를 구출하게 한다. 헤르메스는 아르고스에게 피리 연주를 들려주어 그의 눈 100개를 모두 감게 만든 후 지팡이 케리케이온으로 그를 더 깊은 잠에 빠지게 했다. 그러고는 칼로 목을 베어 이오를 구출했다.

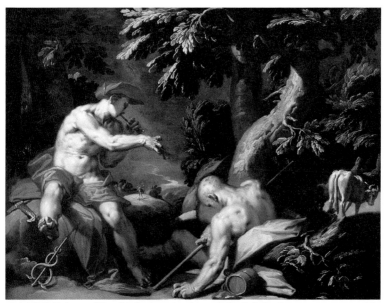

아브라함 블루마르트 | 「헤르메스와 아르고스, 이오」| 캔버스에 유채 | 63.5×81.3cm | 1592년경 | 위트레흐트중앙박물관

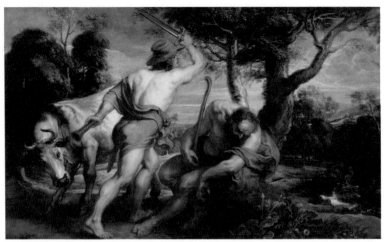

페테르 파울 루벤스와 그의 공방 | 「헤르메스와 아르고스」 | 캔버스에 유채 | 180×298cm |
1636~38년 | 마드리드 | 프라도미술관

　바로 이 은밀한 암살자의 역할이 매우 많은 화가들의 화포 위에 올랐
다. 네덜란드 화가 아브라함 블루마르트Abraham Bloemaert, 1564~1651의 「헤르
메스와 아르고스, 이오」는 아르고스에게 피리 소리를 들려주는 헤르메
스를 그린 그림이다. 연주 중에도 헤르메스는 아르고스가 제대로 잠들
었는지 신중하게 살피고 있다. 화면 오른쪽에 흰 암소가 한 마리 보이는
데, 그 암소가 바로 이오다. 루벤스(와 그의 공방)의 「헤르메스와 아르고
스」는 좀더 '액티브'한 순간을 보여준다. 아르고스가 완전히 잠들었다고
판단되자 헤르메스가 칼을 뽑았다. 심취해 피리를 불던 아티스트의 모
습은 온데간데없이 사라지고 날카로운 인상의 암살자가 잔인하게 칼을
내리치려 한다. 아무 경계심 없이 편히 음악을 즐기던 아르고스는 이렇
게 불귀의 객이 되고 말았다. 신의 전령은 이처럼 무서운 '소식'을 가져
오기도 한다.

거래와 협상,
교환의 상징
케리케이온

포털사이트 네이버의 로고와 서양 미술에서 전령의 신 헤르메스
유사한 페타소스_____ 는 주로 날개 달린 모자 페타소스
와 날개 달린 신발 탈라리아를 착
용하고 짧은 지팡이 케리케이온을 든 모습으로 그려졌다. 자연히 이 소
지물들은 헤르메스의 존재를 나타내는 대표적인 상징이 되었다.

미술작품 속에 표현된 페타소스의 형태는 우리나라 포털사이트 네이
버의 로고와 매우 유사하다. 네이버가 페타소스에 기초해 로고를 만든
것은 아니라고 한다. 정보 '탐색'의 의미를 강조하고자 정글을 탐험하는
탐험가의 모자를 생각했고, 빠르게 검색하는 데 도움을 주자는 의미에
서 날개를 달았다고 한다. 그러다보니 자연스레 모자 모양이 페타소스와
유사하게 되었다. 사실 경계를 넘어 정보를 오가게 한다는 점에서 네이
버와 헤르메스의 역할은 서로 상통한다고 할 수 있다. 그로부터 나온 디
자인 형상이니 이처럼 서로 '오버랩' 될 수 있겠다 싶다.

미술작품에서 탈라리아는 신발 모양을 다 갖춰 표현되는 경우가 드물다. 헤르메스의 맨발에 날개가 달린 형태로 그려지는 경우가 대부분이다. 그러니까 미술작품 속에서는 신발이 아니라 발에 붙은 작은 날개가 탈라리아인 셈이다. 보통 한 발에 한 쌍씩 그려넣는다.

세 가지 상징 가운데 가장 중요하다고 할 수 있는 케리케이온은 두 마리의 뱀이 지팡이를 대칭적으로 휘감은 모양으로 구성되어 있다. 보통 그 위에 날개 한 쌍이 덧보태지곤 한다. 디자인상으로 매우 강렬하게 다가오는 케리케이온의 이미지는, 그 연원이 굉장히 오래되었다. 헤르메스 신의 상징으로 인식되기 훨씬 이전부터 메소포타미아 지역에서 식물의 생장과 지하세계를 관장하는 신 닝기쉬지다의 상징으로 활용되었다. 기원전 4000~3000년 무렵까지 거슬러 올라간다. 이들 세 가지 상징 외에 헤르메스의 또다른 중요한 상징으로는 짧은 칼과 양, 토끼, 딸기 등이 있다.

케리케이온은 어떻게 생겨났나_

케리케이온이 헤르메스의 지팡이가 된 데는 다음과 같은 사연이 전해져 온다. 어느 날 길을 가던 헤르메스가 길 위에서 뱀 두 마리가 서로 싸우는 모습을 보았다. 그래서 싸움을 멈추게 하려고 그 뱀들에게 작대기를 던졌더니 뱀들이 언제 싸웠냐는 듯 작대기를 휘감으며 서로 들러붙는 게 아닌가. 그 조화로운 모양이 보기 좋았던 헤르메스는 뱀이 들러붙은 작대기를 자신의 지팡이로 삼았다. 그렇게 헤르메스는 뱀들의 싸움을 멈추게 하려다가 케리케이온을 얻었다.

영국의 여성 화가 에벌린 드모건 Evelyn De Morgan, 1855~1919의 「헤르메스」

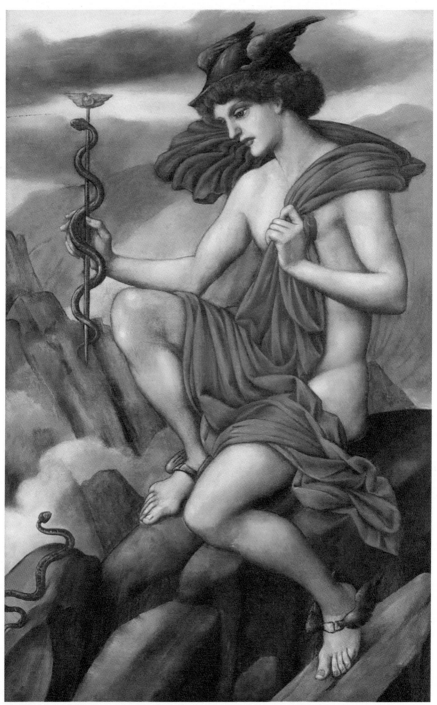

에벌린 드모건 | 「헤르메스」 | 캔버스에 유채 | 73.7×48.3cm | 1875~80년 | 원즈워스 | 드모건컬렉션

는 이 일화를 차분하고도 담담한 필치로 전해준다. 산악 지대를 배경으로 날렵하게 생긴 헤르메스가 바위에 걸터앉아 있다. 멀리 날아가다가 우연히 인적이 없는 산꼭대기에 내려앉은 듯하다. 그의 오른손에 들려 있는 것이 바로 케리케이온이다. 그런데 그의 케리케이온에는 뱀이 두 마리가 아니라 한 마리만 감겨 있다. 다른 한 마리는 어디에 있을까? 바로 헤르메스의 오른발 아래쪽에 있다. 이 뱀은 아직 분이 다 풀리지 않은 듯 바위 위를 기며 머리를 들고 있다. 하지만 그도 곧 상대와 화해하고 케리케이온을 감아돌 것이다. 헤르메스는 자신의 지팡이가 이룰 완벽한 형상을 기대하며 발아래 뱀에게 다정한 시선을 보낸다.

이 신화에서 우리는 헤르메스가 싸움을 별로 좋아하지 않는다는 사실을 알 수 있다. 싸우지 않고 서로 타협하고 협상하면 훨씬 나은 이득을 얻을 수 있다. 그것이 모든 거래의 목표다. 상업과 협상의 신 헤르메스는 늘 이처럼 평화적인 거래를 통해 이득 얻기를 좋아했다. 헤르메스의 이런 성향과 역할로 인해 케리케이온은 오늘날 무역과 상업, 협상을 상징하는 디자인 요소로 각종 로고나 마크, 엠블럼 등에 적극 활용되고 있다.

일부 국가에서는 세관이나 재무부처의 엠블럼에 케리케이온의 이미지를 사용한다. 구獨동독 관세청은 세관원이 착용하는 메달에 케리케이온의 이미지를 넣었고, 불가리아의 관세청과 슬로바키아 공화국의 재무부도 케리케이온을 심벌로 활용한다. 심지어 유럽 국가가 아닌 중국 해관총서(수출입 통관 업무를 총괄하는 국무원 직속기구)도 케리케이온에 열쇠가 교차하는 이미지를 엠블럼으로 사용하고 있다.

서양의 화가들과 장인들이 무역과 상업을 주제로 한 그림을 그리거나 공예품을 제작할 때 케리케이온을 든 헤르메스의 이미지를 동원하는 것

중국 해관총서의 깃발

은 그래서 지극히 자연스러운 일이다. 무역과 상업의 진흥에 헤르메스만큼 도움이 되는 신이 어디 있겠는가. 스페인 화가 페레 파우 문타냐Pere Pau Muntanya, 1749~1803는 「바르셀로나항의 보호자 무역청」을 그리면서 무역의 보호자로서 헤르메스를 선명히 부각시켰다.

그림 한가운데 무장한 아테나 신이 구름 위에 정좌해 있다. 아테나는 지식과 예술의 수호자로, 바르셀로나 무역청을 상징한다. 신의 방패에 새겨진 이미지가 바로 바르셀로나 무역청의 문장이다. 아테나 바로 밑에 보이는 여인은 의인화된 산업으로, 그녀의 손에는 달콤한 벌집이 들려 있고 그 위로 벌들이 부지런히 날아다닌다. 든든한 보호만 있으면 열심히 꿀을 모으는 벌들처럼 산업은 역동적으로 성장한다. 이런 산업의 성장과 무역을 뒷받침해주는 존재로 헤르메스가 그 곁을 지키고 있다. 황금빛 천을 두른 헤르메스는 예의 케리케이온을 쥐고 먼 데까지 아우르는 시선으로 일대를 돌아본다. 이처럼 무역의 신이 살피고 있으니 바르셀로나의 앞날은 앞으로도 계속 창창할 것이다.

어원상으로 보면, 케리케이온κηρύκειον kērúkeion은 전령을 의미하는 그리스어 카릭스karyx에서 왔다고 한다. 라틴어로는 카두케우스cādūceus라

페레 파우 문타냐 「바르셀로나항의 보호자 무역청」 캔버스에 유채 18세기 말 바르셀로나
컨벤션센터

부른다. 그 어원에서 알 수 있듯 전령의 직분을 갖고 있다면 사실 헤르
메스뿐 아니라 다른 신도 케리케이온을 들 수 있다. 그래서 주로 헤라의
전령으로 활동하는 이리스도 종종 케리케이온을 든 모습으로 그려지곤
했다. 특히 고대 그리스의 도자기 그림에서 케리케이온을 든 이리스의
모습을 쉽게 찾아볼 수 있다. 이를테면 기원전 5세기 아테네에서 제작된
레키토스 도기의 적색상赤色像 도화陶畫에서 한 손에는 케리케이온을 들
고 다른 한 손에는 물병을 든 이리스의 모습을 볼 수 있다.

그러나 르네상스 이후 그려진 이리스는 케리케이온을 들고 등장하기
보다는 무지개를 타고 날아다니는 모습으로 많이 그려졌다. 이리스라는
이름이 무지개를 뜻하는 데서 알 수 있듯 그녀는 무지개의 신이기도 하
기 때문이다. 제우스의 명에 따라 스틱스 강물을 물병에 담아 날라오곤
한 탓에 물병을 든 모습으로도 자주 그려졌다.

아스클레피오스의 지팡이와 혼동되기도

뱀이 작대기를 휘감은 형상인 탓에 케리케이온은 종종 의술의 신 아스클레피오스의 지팡이와 혼동되곤 한다. 아스클레피오스의 지팡이도 뱀이 작대기를 휘감은 모습이기 때문이다. 그러나 아스클레피오스의 지팡이는 뱀 두 마리가 아니라 한 마리가 작대기를 감아돈다. 위에 날개도 없다. 아스클레피오스는 아폴론과 테살리아 공주 코로니스의 아들로, 켄타우로스 케이론에게 의술을 배워 죽은 사람까지 살려낼 정도로 뛰어난 의술의 신이 되었다. 이런 의술의 신이 사용하는 지팡이이므로 아스클레피오스의 지팡이는 당연히 치유의 상징으로 여겨졌다.

앞서 아폴론 편에서도 언급했지만, 아스클레피오스의 어머니 코로니스는 연인인 아폴론에게 죽임을 당한 비운의 여인이다. 아폴론과의 사이에서 아스클레피오스를 임신했지만 아폴론을 믿지 못한 나머지 아르카디아의 왕자 이스키스와 결혼하려다가 아폴론의 활을 맞고(혹은 아폴론의 누이인 아르테미스의 활을 맞고) 세상을 떠났다. 그때 화장되기 직전 아폴론(혹은 헤르메스)이 코로니스의 배에서 아기 아스클레피오스를 꺼냈다. 그리고 현자로 유명한 케이론에게 맡겨 아이를 잘 교육하도록 했다.

케이론은 예전에 아폴론으로부터 최고의 의술을 배운 적이 있었다. 그가 이제 아폴론의 아들에게 그 의술을 전수하게 된 것이다. 아폴론의 DNA를 타고난 아이가 케이론의 현명한 가르침 속에서 성장하니 훌륭한 의사가 되지 않을 수 없었다. 최고로 뛰어난 의사가 된 그는 못 고치는 병이 없었고 심지어는 죽은 사람까지 살려낼 정도가 되었다. 미노스 왕의 아들 글라우코스와 영웅 테세우스의 아들 히폴리토스가 그렇게 되살아났다. 죽었던 사람이 살아나자 명계를 다스리던 하데스는 자기 왕국으로 올 망령이 줄어들까 우려해 불만을 터뜨리기 시작했고 제우스 또한 아스클레피오스가 그 '부활의 비법'을 다른 사람들에게 전수해 우주의 질서가 무너질까 염려하게 되었다. 결국 제우스는 벼락을 내려 아스클레피오스를 죽이고 만다. 그러나 그의 의술을 아깝게 여긴 제우스는 그를 별자리(땅꾼자리)로 만들어 신의 반열에 오르게 한다.

아스클레피오스가 어떻게 죽은 사람을 살리는 비법을 깨우쳤는지와 관련해서는 이런 이야기가 전해온다. 어느 날 아스클레피오스는 죽은 글라우코스를 살려내라는 명령을 받고 크레타의 한 감옥에 갇히게 되었다. 어찌 해야 좋을지 아무리 고민해도 방법이 없었다. 그때 뱀 한 마리

가 그의 지팡이 곁으로 지나가는 것을 보았
다. 무의식중에 지팡이로 그 뱀을 쳐서 죽
였다. 그러자 조금 있다가 어디선가 다른
뱀 한 마리가 입에 약초를 물고 나타
나더니 그 뱀의 머리에 약초를 얹
는 것이었다. 그러자 거짓말같이 죽
은 뱀이 다시 살아났다. 놀란 아
스클레피오스는 그 약초를
찾아 그것으로 글라우코
스를 살려냈다. 그렇게
뱀 덕에 아스클레피오스
는 죽은 사람도 살려내는
명의가 된 것이다.

기원전 5세기 그리스 원
작을 로마시대에 모각한
「아스클레피오스」를 보면 뱀
한 마리가 아스클레피오스의
지팡이를 감아오르는 모습이
형상화되어 있다. 뱀이 감아도
는 지팡이는 이렇게 아스클레
피오스의 상징이자 명의의 상
징으로 사람들의 머릿속에 각
인되었다.

이렇게 명의이다보니 심지

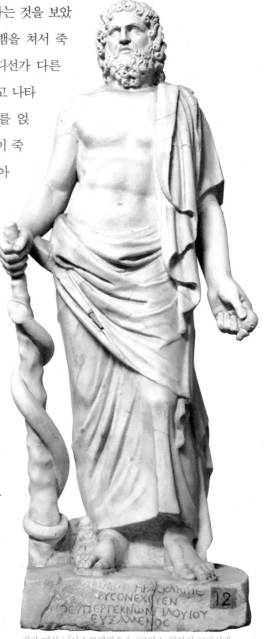

작자 미상 | 「아스클레피오스」(그리스 원작의 로마시대
모각) | 대리석 | 기원전 5세기 | 로마 | 바티칸박물관

에드워드 포인터 | 「아스클레피오스를 방문한 아프로디테」 | 캔버스에 유채 | 151.1×228.6cm | 1880년 | 런던 | 테이트브리튼

어 신도 치료를 받으러 그에게 왔다. 영국 화가 에드워드 포인터Edward Poynter, 1836~1919의 「아스클레피오스를 방문한 아프로디테」는 제목 그대로 아프로디테가 치료를 받기 위해 아스클레피오스를 방문한 장면을 그린 그림이다. 왼편 아스클레피오스 앞에서 다리 하나를 든 여인이 아프로디테인데, 지금 발에 가시가 찔려 고통을 호소하고 있다. 여인의 머리 위에서 비둘기가 나는 모습에서 그녀가 아프로디테라는 사실을 알 수 있다. 아프로디테 곁의 세 여인은 그녀의 수행원인 미의 세 여신이다.

가장 대표적인 의술의 상징이 되다보니 오늘날 세계 여러 나라에서는 아스클레피오스의 지팡이를 의약 관련 엠블럼이나 로고에 적극 활용하고 있다. 가장 대표적인 사례를 꼽자면 세계보건기구WHO의 로고다. 흥

세계보건기구 로고

World Health Organization

미로운 사실은, 뱀이 지팡이를 휘감아도는 그 이미지의 유사성 때문에 의료기관에 따라서는 심벌로 아스클레피오스의 지팡이가 아니라 케리케이온을 쓰는 경우도 있다는 것이다. 그 혼동의 기원은 19세기 말~20세기 초 미국의 의료기관들인데, 1902년 미군 의무부대에서 케리케이온을 휘장에 사용하면서 대중화되기 시작했다. 유럽에서는 보기 힘든 일이 미국에서 벌어지고 확산된 것은, 미국이 그만큼 유럽 문화의 본류로부터 거리가 있었기 때문이라 할 수 있다. 신화적 이미지와 상징에 대해 어두웠던 것이다. 대한의사협회도 한동안 아스클레피오스의 지팡이가 아니라 케리케이온 이미지를 공식 휘장에 써왔는데, 이는 미군정 시절 처음으로 휘장을 만들면서 미군 의무부대의 휘장으로부터 영향을 받은 탓으로 보인다. 근래 이를 시정해 현재는 뱀 한 마리가 KMA_{Korean} _{Medical Association}의 M자를 휘감은 모습으로 디자인되어 있다.

에로스의 스승이 된 헤르메스_____

근세 이후 무역과 교역이 발달하면서 서양의 상인들은 지식과 정보의 중요성을 절감하게 된다. 금융업으

로 성공한 피렌체 메디치 가문의 경우 자식들에게 어학과 인문학 교육을 집중적으로 시켰다. 그래서 피렌체의 국부로 불리게 되는 코시모는 라틴어와 그리스어, 아랍어, 히브리어를 습득하고 플라톤철학을 깊이 파들어갈 정도로 뛰어난 지성을 갖추었다. 국경을 초월해 활발한 거래를 하는 시대에 지식과 정보의 중요성은 아무리 강조해도 지나치지 않았다. 바로 이런 세상의 인식이 미술에도 적극 반영되었다. 그래서 탄생한 미술 주제가 '에로스의 교육'이다.

중요한 것은 이 주제의 그림들에서는 헤르메스가 에로스의 스승으로 그려진다는 점이다. 무역과 교육은 지식과 정보를 확산시킨다. 무역과 상업의 신이 이런 시대에 교사가 되는 것은 지극히 당연한 일이었다. 지식

루이미셸 반 루 ｜「아프로디테, 헤르메스와 에로스」｜ 캔버스에 유채 ｜ 225×160cm ｜ 1748년 ｜ 산페르난도 왕립미술아카데미

과 정보의 확산은 더 많은 부와 이익을 가져온다. 에로스는 말썽꾸러기로 신화에서 공부와는 제일 거리가 먼 존재다. 그런 에로스도 이제 더이상 활놀이만 하고 있을 수 없다. 어릴 때부터 제대로 배워야 세상이 어떻게 돌아가는지 알 수 있다. 온 세상을 다니며 온갖 지식과 정보를 습득한 헤르메스에게 배우는 것만큼 유용한 것이 없다. 근세의 유럽은 그렇게 헤르메스를 최고의 스승으로 찬미하기 시작했다. 수많은 '에로스의 교육'이 그렇게 그려졌다.

프랑스 화가 반 루의 「아프로디테, 헤르메스와 에로스」는 장난꾸러기 에로스를 잘 타일러 공부에 열중하게 하는 헤르메스를 그린 그림이다. 그런 두 사람을 에로스의 엄마 아프로디테가 만족한 듯 바라본다. 헤르메스는 페타소스를 썼고 발에는 날개 모양의 탈라리아가 달려 있다. 그의 케리케이온은 노란 천 아래로 살짝 비친다. 화면 오른쪽 하단에는 에로스의 활과 화살이 보이고 아프로디테의 비둘기들은 아프로디테의 발 원편에 있다. 제목을 모르더라도 이 상징들만 보면 누가 모여 있는지 금

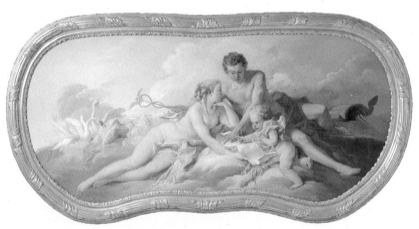

프랑수아 부셰 | 「에로스를 가르치는 아프로디테와 헤르메스」 | 캔버스에 유채 | 69.8×152.4cm | 1738년 | 로스앤젤레스 | 카운티미술관

세 알 수 있다.

같은 프랑스 화가 부셰가 그린 「에로스를 가르치는 아프로디테와 헤르메스」 역시 유사한 분위기로 주제를 표현했다. 에로스가 궁금해하는 것을 헤르메스가 하나하나 지적해 가르치고 있고 그런 그를 아프로디테는 경탄 어린 시선으로 바라본다. 헤르메스는 오른손에 케리케이온을 쥐고 있고 그의 발 오른쪽으로 페타소스를 벗어놓았다. 에로스 아래는 화살통이 보이고, 아프로디테 왼편으로 비둘기 대신 백조 두 마리가 자리해 신을 나타낸다. 이들 그림을 통해 헤르메스는 말한다.

"아는 게 힘이다. 지식과 정보는 온 세상을 넘나든다!"

그런 점에서 페타소스와 탈라리아, 케리케이온은 모두 지식과 정보의 상징이라고 할 수 있다.

3부

자연의 힘과 수호,
창조를
노래한 신들

자존심과
집념으로
똘똘 뭉친
올림포스의
안주인

헤 라

결혼제도와
가정의 수호신

헤라는 제우스의 정실부인이다. 그 말은 그녀가 제우스가 저지른 부정행위의 최대 피해자라는 이야기가 된다. 그런 까닭에 신화에 기록된 헤라의 주요 에피소드는 남편의 불륜 스캔들을 바탕으로 하고 있다. 앞에서 확인한 이오 이야기나 아폴론과 아르테미스, 디오니소스 이야기, 칼리스토 이야기 등이 모두 제우스의 부정을 토대로 한 것이고, 이때마다 헤라는 제우스의 파트너가 된 여성들이나 그 자식들에게 복수를 감행한다. 그런 점에서 헤라는 매우 많은 신화 에피소드와 연관되어 있고 그 역할도 중요하지만, 이야기 전개 과정에서는 조연의 위치에 머물 때가 많다. 자연히 미술에서도 아프로디테나 아테나, 아르테미스 같은 다른 신들에 비해 그 인기나 조명도가 떨어지는 편이다.

그래도 헤라는 여신들 가운데서 최고의 지위에 있다. 제우스의 아내이

렘브란트 판 레인 | 「헤라」 | 캔버스에 유채 | 127×107.3cm | 1664~65년 | 로스앤젤레스 | 아몬드하머컬렉션
_____렘브란트를 평생 헌신적으로 뒷바라지해준 사실혼 관계의 헨드리케를 헤라의 이미지로 그린 사후 초상.

기 때문이다. 미술가들은 그녀를 가장 권위 있는 여신으로 그리고, 그 권위에 걸맞은 격조와 우아함을 표현하려고 애썼다. 신화의 이미지를 덧씌워 귀부인의 초상을 그릴 때 아르테미스의 이미지가 가장 선호되었지만, 헤라의 이미지도 인기 있는 캐릭터 중 하나였다. 헤라가 지닌 정실부인으로서의 모범적이고 성실한 이미지는 분명 소중한 것이었기 때문이다.

제우스가 헤아릴 수 없이 많은 바람을 피운 것은 자연이 지닌 창조와 생성, 번식의 힘을 상징하는 측면이 있다. 자연은 인간의 도덕이나 가치관에서 벗어나 있고, 본능과 욕망을 가장 강력한 네비게이터로 삼는다. 이런 자연 속에서 살면서 인간은 스스로의 생존과 번영을 도모하기 위해 인위적인 제도를 만들고 이를 발전시켜왔다. 일부일처제에 기초한 결혼이라는 제도는 분명 자연의 본성과 배치되는 측면이 있다. 그런 점에서 결혼제도를 상징하는 헤라와 자연의 본성을 상징하는 제우스의 결합은 원초적인 갈등을 내포하고 있는 것이다. 그럼에도 자연과 문명은 함께 공존해야 한다는 점에서 둘의 결합은 불가피하다. 그렇게 바람을 피워대도 헤라가 결코 제우스를 포기하지 않는 이유다.

그에 더하여 헤라는 제우스의 불륜의 씨앗들을 심하게 구박하지만 그중 문명과 제도의 발전과 관련이 있는 자식들에게만큼은 결코 그렇지 않았다. 문명과 예술, 이성을 대변하는 아폴론이나 상업과 교통, 교환의 신인 헤르메스는 날 때부터 헤라의 저주로부터 자유로웠다. 그들은 제도를 발전시켜갈 존재들이고 모든 인간 제도의 기초는 결혼제도에 있다. 그런 점에서 제도의 옹호자로서 헤라에게는 스스로가 문명의 원천이라는 자부심도 있지 않았을까 싶다.

공작의 꼬리 깃털이
화려해진 이유___

미술작품으로 그려진, 가장 인기 있는 헤라의 주제는 무엇일까? 작품 수로 보면 이오 관련 주제와 '파리스의 심판' 주제가 압도적이다. 파리스의 심판 주제는 헤라 신뿐 아니라 아프로디테, 아테나도 동등한 비중으로 다뤄지므로 다른 두 신의 주제로도 말해질 수 있다. '아프로디테의 띠' 관련 주제 또한 많이 그려졌고, 헤라가 바람의 신 아이올로스를 방문하는 이야기도 인기리에 그려졌다. 아기 헤라클레스에게 젖을 물리는 장면과 감히 헤라를 범하려 했던 익시온의 이야기 역시 중요한 헤라 주제 가운데 하나다.

먼저 이오 주제에 대해 살펴보자. 제우스 편과 헤르메스 편에서 보았듯 이오 주제는 제우스가 검은 구름을 피워 이오를 제압하는 장면과 헤르메스가 아르고스를 처치하는 장면도 많이 그려졌지만, 제우스가 바람을 피운다는 사실을 직감하고 헤라가 겁탈 현장을 급습하는 장면, 더불어 헤르메스가 아르고스를 처치하고 사라지자 죽은 아르고스를 가여워하며 그의 눈을 자신의 공작 깃털에 붙이는 장면 또한 많이 그려졌다. 특히 마지막 장면은 이오 관련 주제 그림들 전체의 하이라이트라 할 수 있다.

루벤스의 「헤라와 아르고스」는 강렬한 인상을 주는 걸작이다. 그림 오른쪽 하단에 목이 잘린 아르고스가 누워 있고, 그 위로 빨간 옷을 입은 헤라가 보인다. 헤라가 손에 들고 있는 것은 아르고스의 눈이다. 그녀 왼편의 수행원이 무릎 위에 아르고스의 머리를 얹고 그의 눈을 뽑아 헤라에게 넘기고 있다. 헤라는 이 눈을 공작의 깃털에 붙이는 중이다. 푸토들이 화면 왼편에 모여 공작의 깃털을 잡아 이를 보조한다. 100개의 눈을 가진 거인이 이렇게 비명횡사한 까닭에 공작의 깃털에 아르고

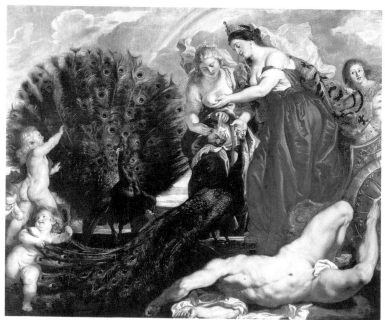

페터르 파울 루벤스 | 「헤라와 아르고스」 | 캔버스에 유채 | 249×296cm | 1611년경 | 쾰른 | 발라프리하르츠미술관

스의 눈들이 붙여지게 되었고 이것이 공작의 꼬리가 저토록 화려해진 이유가 되었다.

이탈리아 화가 데이포보 부르바리니Deifobo Burbarini, c.1619~89가 그린 「아르고스의 눈을 공작의 꼬리에 붙이는 헤라」도 같은 내용을 담은 그림이다. 역시 목이 잘린 아르고스가 바닥에 누워 있고, 그 머리는 오른쪽 하단의 여인이 들고 있다. 헤라는 그 머리에서 눈을 떼어 왼편 공작의 깃털에 붙인다. 화면 왼편 하늘 저 멀리 아르고스를 죽인 헤르메스가 케리케이온을 들고 날아간다.

사실 공작은 알렉산드로스 대왕이 인도 정벌에 나서기 전까지는 그리스에 알려지지 않은 새였다. 하지만 기원전 4세기 그리스에 소개된 뒤

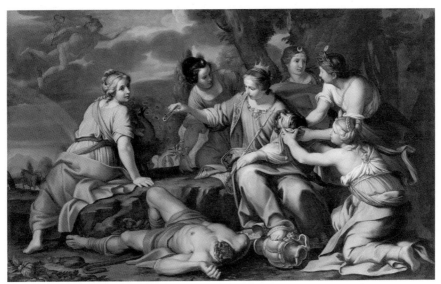

데이포보 부르바리니 | 「아르고스의 눈을 공작의 꼬리에 붙이는 헤라」 | 캔버스에 유채 | 158.8×255cm |
17세기 | 개인 소장

헤라를 상징하는 새로 자리잡게 되었고, 서양 화가들이 헤라를 그릴 때
마다 그녀의 존재를 시사하는 상징적인 동물로 빈번히 동원했다. 공작
외에 헤라 신을 나타내는 표지나 상징으로는 뻐꾸기, 암소, 사자, 왕비의
홀, 석류 등이 있다.

　제우스가 바람을 대단히 많이 피웠지만, 헤라는 그 이유로 자신을 탓
한 적은 없다. 더욱이 헤라는 자신의 미모에 대한 자부심이 대단했다. 그
래서 파리스의 심판 때도 당당히 앞에 나서서 다른 미모의 여신들과 자
웅을 겨뤘다. 독일 화가 안젤름 포이어바흐Anselm Feuerbach, 1829~80의 「파
리스의 심판」은 세 신 가운데 특히 헤라를 돋보이게 그린 그림이다.

　먼저 그림의 배경이 된 이야기를 알아보자. 프티아의 왕 펠레우스와
바다의 신 테티스의 결혼식 때 모든 신들이 초대를 받았지만 불화의 신

안젤름 포이어바흐 | 「파리스의 심판」 | 캔버스에 유채 | 228×443cm | 1869~70년 | 함부르크쿤스트할레

에리스만은 초대받지 못했다. 화가 난 에리스는 '가장 아름다운 신에게'라는 글귀가 쓰인 황금사과를 잔치 자리에 던졌다. 그러자 아프로디테와 아테나, 헤라가 서로 그 사과가 자기 것이라고 다투었다. 이 분별을 제우스에게 맡겼으나 후환이 두려웠던 제우스는 다시 책임을 트로이의 왕자 파리스에게 미뤘다. 파리스는 세 신을 옷 입은 모습으로도 보고 옷 벗은 채로도 보았으나 쉽게 결정을 내릴 수 없었다. 그러자 세 신은 각자 파리스가 혹할 만할 제안을 했다. 헤라는 파리스에게 온 유럽과 아시아의 군주가 되게 해주겠다고 약속했고, 아테나는 그에게 지혜와 전쟁에서 승리하는 기술을 주겠다고 약속했다. 그러나 이 두 신의 약속보다 아프로디테의 약속이 파리스에게는 가장 호소력 있게 다가왔다. 그것은 천하제일의 미인을 아내로 맞게 해주겠다는 것이었다. 이 결정으로 인해 파리스는 헤라와 아테나에게 '찍히게' 되고, 그 여파로 결국 잔혹한 트로

이 전쟁이 벌어지게 된다.

　포이어바흐의 그림은 누가 미인인지 아직 최종 판단이 내려지기 전, 파리스가 누드의 신들을 심사하는 장면을 그린 것이다. 맨 오른쪽에 느긋한 자세의 파리스가 보인다. 오른손에 황금사과를 들었다. 파리스와 가장 가까이 있는 신이 아프로디테다. 뒤돌아선 아프로디테는 이제 막 흰 속옷을 떨쳐내려 한다. 아프로디테 왼쪽에 푸토 하나가 거울을 들고 있는데, 거울은 미의 신 아프로디테의 상징이다. 그 곁에서 붉은 옷을 벗는 신이 바로 헤라다. 최고 권위의 신답게 자세가 당당하고 품위가 있다. 뒤에 공작이 보이는데, 이 공작을 통해서 그녀가 헤라임을 확인할 수 있다. 맨 왼쪽의 신은 당연히 아테나다. 아테나는 처녀 신이므로 지

피에르 오귀스트 르누아르 | 「파리스의 심판」 | 캔버스에 유채 | 73×92.5cm | 1908~10년경 | 히로시마미술관

금 옷 벗는 것을 제일 부끄러워하는 듯하다. 이제야 벗는 시늉을 하고 있다. 왼편 바닥에 놓인, 뱀이 감긴 창과 방패, 투구로 그녀의 존재를 확인할 수 있다.

이상적인 미인을 뽑는 주제다보니 미인을 그리는 데 일가견이 있다는 화가들마다 이 주제를 그리지 않은 사람이 없을 정도였다. 독일 화가 루카스 크라나흐는 알려진 것만 22점을 그렸고, 그에는 못 미치지만, 루벤스도 이 주제를 꽤 여러 점 그렸다. 보티첼리, 바토, 안젤리카 카우프만은 물론이요, 심지어 인상파 화가인 폴 세잔, 피에르 오귀스트 르누아르도 이 주제를 그렸다.

제우스와도 '맞장'을 뜬 헤라_

헤라는 자존심이 매우 강하고 집요했다. 그녀가 주신의 배우자로 확고히 자리를 잡은 게 단순히 제우스에 대한 사랑에 기인한 것만은 아니었다. 제우스는 헤라 이전에 두 번 결혼한 전력이 있다. 아테나의 어머니 메티스와 율법의 신 테미스가 그 둘이다. 헤라가 세번째 정실부인으로 들어선 이후 제우스는 더이상 새로 장가를 가지 않았다. 감히 새 장가를 갈 엄두도 낼 수 없었다. 헤라가 올림포스의 안방을 확실하게 장악한 것이다.

자기주장이 강한 헤라는 제우스와 '맞장'을 뜨는 것도 주저하지 않았다. 트로이전쟁 당시 트로이가 파멸되는 것을 원하지 않았던 제우스가 "트로이와 그리스 양쪽이 분쟁을 끝내고 친선을 맺도록 하자"고 했을 때 분연히 일어나 '결사반대'를 외친 신도 헤라였다. 제우스가 "저 고귀한 도시(트로이)가 잿더미가 된다면 내가 그대에게 우의友誼가 있는 도시들

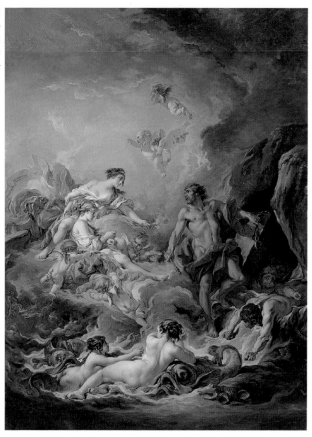

에 앙갚음을 해도 간섭하지 말라"고 하자 헤라는 "내가 사랑하는 도시
아르고스, 스파르타, 미케네를 언제든 처부수라"고 응수했다.

　이런 헤라에게 한 번 '찍히면' 두고두고 고생을 해야 했다. 그와 관련
된 일화 가운데 하나가 '아이올로스를 방문한 헤라' 이야기다. 프랑스 로
코코 화가 부셰는 그 이야기를 토대로 「아이올로스에게 바람을 불어달
라고 요청하는 헤라」를 그렸다. 이 주제 또한 부셰 외에 많은 화가들이
그렸다.

주지하듯 파리스의 심판으로 아프로디테와 헤라, 아테나는 편이 갈렸다. 트로이전쟁 당시 아프로디테는 트로이, 나머지 두 신은 그리스를 응원했다. 아프로디테는 약속한 대로 트로이의 왕자 파리스에게 천하제일의 미인 헬레네를 소개해주었으나, 그녀는 스파르타의 왕 메넬라오스의 부인이었다. 남의 아내를 트로이로 데려오니 그리스 군대가 트로이로 쳐들어왔고 10년에 걸친 전쟁 끝에 트로이는 멸망했다. 이로써 헤라와 아테나는 아프로디테를 상대로 승리를 거두었다. 더이상 아쉬울 게 없을 듯했으나 헤라는 거기서 멈추지 않았다. 트로이의 멸망으로 유민遺民들이 발생했는데, 그 가운데 아프로디테의 아들 아이네이아스가 있었던 것이다. 아프로디테에 대한 강한 질투심은 헤라로 하여금 아이네이아스의 앞길을 방해하는 데까지 나아갔다. 그의 뱃길에 강한 폭풍우를 몰아치게 해 이탈리아에 상륙하지 못하게 하려 한 것이다. 아이네이아스는 로마의 선조가 될 운명이었으므로 그렇게 되면 로마는 세워질 수 없다. 그래서 헤라는 아이네이아스의 배를 난파시킬 강한 바람을 불어달라고 바람의 지배자 아이올로스를 찾게 된 것이다.

부셰의 그림에서 헤라는 화면 왼편 맨 위쪽의 인물로 그려져 있다. 전차에서 막 내린 신은 오른편의 아이올로스에게 아이네이아스의 배를 난파시킬 폭풍을 요청한다. 물론 아무 대가 없이 해달라는 것은 아니다. 헤라 바로 아래의, 아리따운 님페 데이아페아와 결혼시켜주겠다는 '선물'을 가져왔다. 헤라가 왼손에 쥔 횃불을 앞으로 내민 것은 지금 아이올로스의 가슴에 사랑의 불을 지피겠다는 의미다. 물론 데이아페아도 이에 호응해야 하므로 그림의 에로테스 중 하나가 화살통에서 사랑의 화살을 꺼내려 한다. 그 화살로 데이아페아를 찌르려 하고 있다. '사랑의 선물'을 받은 아이올로스는 들뜬 마음에 바람 동굴의 문을 연다. 그러자 그곳에

서부터 바람이 들어 뺨이 잔뜩 부푼 의인화된 폭풍들이 앞다퉈 쏟아져 나온다.

헤라는 매사에 집요하게 자신의 뜻이나 복수심을 관철시켰다. 경우가 심할 때는 헤라가 사디스트처럼 느껴질 정도다. 그러나 그녀의 그런 '극단적인' 태도는 디오니소스를 추종하는 마이나데스가 과격하게 감정을 표출해 사회의 억압에 저항했던 것처럼 철저한 가부장 사회에서 자존을 지키려는 여성이 택할 수 있는 몇 안 되는 방법 중 하나였다.

은혜를 원수로 갚은 익시온 _____

이렇게 카리스마와 강단이 있는 헤라도 겁탈을 당할 뻔한 적이 있다. 그것도 신이 아닌 인간에 의해서 말이다. 테살리아의 왕 익시온은 장인을 죽여 인간 중에서 최초로 인척살해의 범죄를 저지른 인물이었다. 제우스는 범죄 후 광기에 빠진 익시온을 불쌍히 여겨 정화해주고 올림포스 신들의 만찬에 초대했다. 이런 은혜에도 불구하고 익시온은 고마워하기는커녕 헤라를 향한 음흉한 욕망을 품었다. 이를 눈치 챈 제우스는 그를 시험하고자 구름을 가지고 헤라의 형상을 만들었다(이 구름이 님페 네펠레가 되었다). 아니나 다를까, 익시온은 이 헤라의 형상을 띤 구름을 덮쳤고 그로 인해 구름이 자식들을 낳았으니 그 자식들이 바로 반인반마 켄타우로스족이었다. 극도로 화가 난 제우스는 익시온에게 벼락을 내려치고도 모자라 그를 불타는 수레바퀴에 묶어 지하감옥 타르타로스에서 영원히 돌도록 만들었다.

루벤스의 「헤라에게 속은 익시온 왕」은 헤라 형상의 구름을 익시온이 껴안는 모습을 보여주는 그림이다. 왼편에 이 장면이 묘사되어 있고, 바

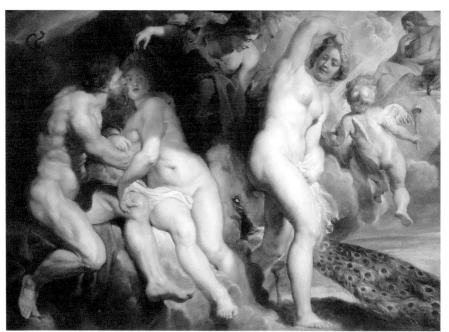

페터르 파울 루벤스 | 「헤라에게 속은 익시온 왕」 | 캔버스에 유채 | 175×245cm | 1615년경 | 파리 | 루브르박물관

질엘리 들로네 | 「지옥에 떨어진 익시온」 | 캔버스에 유채 | 114×147cm | 1876년 | 낭트미술관

로 그 오른편에서 진짜 헤라가 익시온을 속인 데 대해 통쾌함으로 살짝 미소를 지으며 현장을 벗어난다. 오른쪽 상단에서는 제우스가 실망한 표정으로 깊은 상념에 잠겨 있다. 은혜를 원수로 갚았으니 그 벌이 심대할 것임을 지금 제우스의 침묵이 잘 말해주고 있다.

감히 주신의 아내를 겁탈하려 한 익시온 이야기는 그로 인해 받게 되는 엄청난 벌로 인해 화가들이 고통스러운 형벌 장면을 묘사하고 싶을 때 즐겨 택하는 소재가 되었다. 불타는 지옥에서 수레바퀴에 묶여 영원한 형벌을 받는 모습을 생생히 포착한 프랑스 화가 쥘엘리 들로네Jules-Élie Delaunay, 1828~91의 「지옥에 떨어진 익시온」이 그 대표적인 그림이다.

못 만드는 게
없는
불과
대장장이의 신

헤 파 이 스 토 스

탁월한 디자이너이자
엔지니어_____

헤파이스토스(로마신화에서는 불카누스)는 불의 신, 대장장이의 신이다. 대장장이의 신이라고 하니 대장간에서 일상에 쓸 연장을 만드는 게 그의 일의 전부인 것처럼 보일지도 모른다. 물론 그는 연장을 만든다. 그러나 그 연장은 필부들을 위한 일상의 연장이 아니라 주로 신들이나 영웅들이 쓸 강력한 무기와 권능의 담지물들이다. 사람들이 만들어낼 수 없는 초능력이 그 안에 담겨 있다. 헤르메스의 모자 페타소스와 신발 탈라리아, 아테나의 아이기스, 에로스의 활과 화살, 아프로디테의 띠, 태양신 헬리오스의 전차, 아킬레우스와 아이네이아스의 무기를 그가 만들었고, 심지어 자동으로 움직이는 기계들과 인간 여성(판도라)도 그가 만들었다.

헤파이스토스는 단순한 기능인이 아니라 탁월한 디자이너이자 엔지니어였다. 나아가 그 미적, 예술적 성취의 측면에서 타의 추종을 불허하

는 아티스트였다. 그런 점에서 그리스신화에서 시와 음악을 관장하는 신이 아폴론이라면, 미술, 곧 조형예술을 담당하는 신은 헤파이스토스였다. 지혜와 전쟁 외에 직조와 도기 등의 공예를 맡은 아테나도 미술과 관계가 있으니 조형예술의 신이라 할 수 있지만, 자신만의 '아틀리에(대장간)'에서 매일 오로지 무언가를 고안하고 만들기만 했다는 점에서 헤파이스토스는 가장 대표적인 조형예술의 신이라고 할 수 있다.

고대 그리스에는 오늘날과 같은 순수미술 개념이 없었다. 조형적인 대상을 만들 때도 유용성과 실용성을 중시했기에 기술과 미술을 나누지 않고 같은 범주에서 보았다. 그에 더해 고대사회이니만큼 미술을 손노동으로 생각해 행정이나 군사와 관련된 직종보다 낮게 평가하는 경향이 있었다. 그 이미지가 헤파이스토스에게도 그대로 투영되어 있다. 헤파이스토스는 올림포스의 주요 신이면서도 손노동을 하는 존재였고 권위와 위상이 그다지 높지 않았다. 그는 어릴 때 부모로부터 극심한 구박을 받았고, 다른 신들에 비해 그 외모도 한참 떨어졌다. 하지만 자신이 무시당하거나 구박당할 때 헤파이스토스는 자신만의 기술적, 혹은 예술적 능력으로 통쾌한 복수를 하곤 했다. 그의 손재주만큼은 누구도 따라갈 수 없었다.

올림포스로 금의환향하다_

헤파이스토스를 그린 그림들 중 가장 많이 볼 수 있는 주제는 '헤파이스토스의 대장간' '헤파이스토스를 찾은 아프로디테' '헤파이스토스를 찾은 테티스'다. 뒤의 두 주제를 그린 그림은 앞에서 이미 살펴본 바 있다. '아내 아프로디테를 응징하는 헤파

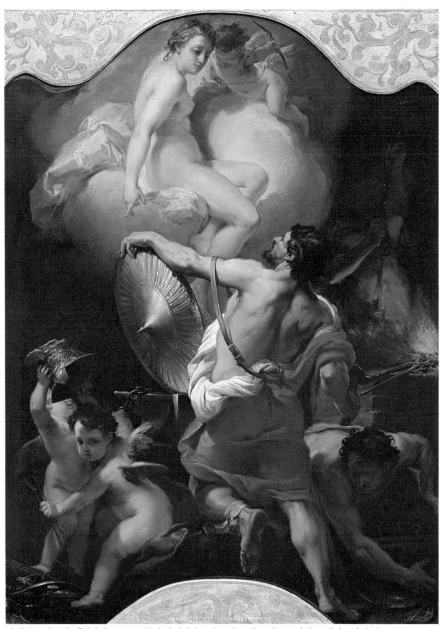

가에타노 간돌피 | 「헤파이스토스로부터 아이네아스의 무기를 받는 아프로디테」 | 캔버스에 유채 | 191.5×
142.5cm | 1770~75년 | 디트로이트미술관

___ 헤파이스토스 주제 중 가장 많이 그려진 것 가운데 하나가 '헤파이스토스를 찾은 아프로디테'다.

이스토스' 주제도 많이 그려졌는데, 이보다는 이 사건의 단초가 되는 '아프로디테와 아레스의 불륜'이 사실상 더 인기리에 그려졌다. 이 주제의 그림도 앞에서 감상했다. 이밖에 '올림포스에서 쫓겨나는 헤파이스토스'와 '판도라를 선보이는 헤파이스토스' '아테나에게 치근덕거리는 헤파이스토스' 같은 주제의 그림들이 헤파이스토스 관련 그림으로 주로 그려졌다.

신화에 따르면 헤파이스토스는 제우스와 헤라의 자식이다. 아버지 없이 헤라 혼자 '단성單性 생식'을 해서 낳았다는 이야기도 있다. '단성 생식' 설이 나온 배경은 이렇다. 앞에서도 보았듯 아테나는 제우스의 머리를 가르고 나왔다. 제우스가 임신한 메티스를 삼켜 그리 된 것인데, 어쨌거나 남편이 그렇게 혼자 아이를 낳는 것을 본 헤라는 질투심에 사로잡혀 자신도 남편 없이 스스로 임신해 아이를 낳겠다며 출산을 하니 그 아이가 바로 헤파이스토스였다는 것이다.

헤파이스토스는 어릴 적 작고 못생긴데다 빽빽 울기만 해 화가 난 헤라가 올림포스에서 지상으로 던져버렸다고 한다. 아무리 자기 자식이어도 못난 것은 용납하지 못하는 헤라의 무서운 성정이 엿보인다. 혹은 헤라클레스를 괴롭히는 헤라를 사슬로 묶으려는데 헤파이스토스가 이를 막아서자 화가 난 제우스가 그를 지상으로 던져버렸다는 이야기도 있다. 전자와 후자 중 어느 하나가 아니라, 두 가지 모두 사실이라고 전하는 신화도 있다.

이탈리아 화가 간돌피의 「헤파이스토스를 쫓아내는 제우스와 헤라」는 부모에 의해 땅으로 내쳐지는 헤파이스토스를 그린 그림이다. 이 그림에서 헤파이스토스는 어린아이로 그려지지 않았다. 그러나 부모로부터 저토록 몰인정하게 내팽개쳐진다는 것 자체가 그에게 동정과 연민을

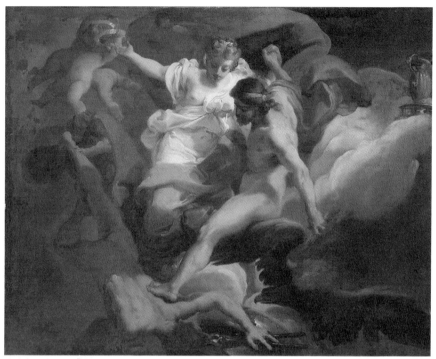

가에타노 간돌피 I 「헤파이스토스를 쫓아내는 제우스와 헤라」 I 캔버스에 유채 I 63×77cm I 18세기 I 런던 I 오스털리파크앤드하우스

느끼게 한다. 제우스가 얼마나 화가 났는지 발길질을 해대고 헤라도 남편 못지않게 거칠게 아들에게 분노를 쏟아낸다. 참으로 가엾고 불쌍한 아들이다.

헤파이스토스는 그렇게 하루종일 낙하해 바다(혹은 렘노스섬)에 떨어졌다고 하는데, 그때 발을 다쳐 평생 절게 되었다(혹은 날 때부터 발을 절었는데, 그 모습이 싫었던 헤라가 아이를 땅으로 던져버렸다고도 한다). 부모와 떨어진 헤파이스토스는 바다의 님페 테티스가 거두어 해저동굴에서 길러주었다.

소년이 된 어느 날 헤파이스토스는 바닷가에 놀러 나갔다가 어부가 남긴 재를 보았다. 살펴보니 그 속에 아직 꺼지지 않은 석탄조각이 있었다. 헤파이스토스는 이것을 조가비에 넣어 해저동굴로 가져왔다. 그러고는 그것으로 불을 피웠다. 그날 헤파이스토스는 몇 시간이고 뚫어져라 그 불을 지켜보았다. 다음날 그는 풀무로 불을 더 뜨겁게 만드는 방법을 찾아냈다. 그 불에 돌을 얹으면 어떤 것에서는 쇳물이 나왔고 어떤 것에서는 금이나 은이 녹아나왔다. 셋째 날, 그는 식은 쇠와 금, 은을 두드려 물건을 만들기 시작했다. 팔찌며 사슬, 칼, 방패가 만들어졌다. 양어머니인 테티스를 위해서는 진주가 달린 식기세트를 만들어주었고, 자신을 위해서는 은으로 전차를, 금으로 시중 들 소녀를 만들었다.

이렇게 우연한 계기로 자신의 숨은 재능을 발견하고 위대한 대장장이가 된 헤파이스토스는 결국 올림포스로 금의환향하게 된다. 이후 헤파이스토스는 시칠리아섬의 에트나산 밑에 자신의 대장간을 만들어 그곳에서 일했는데, 아내인 아프로디테가 바람을 피울 때마다 시뻘겋게 단 쇠를 분풀이하듯 때려대는 바람에 불과 연기가 솟아 산봉우리로 분출하는 화산활동이 생겨났다고 한다.

대장간에서 열심히 노동하는 헤파이스토스의 모습은 같은 손노동자로서 미술가들의 큰 공감을 샀던 것 같다. 그의 대장간 풍경이 상당히 많이 그려졌다. 그중 아주 인상적인 작품이 루벤스의 「제우스의 번개를 만드는 헤파이스토스」다. 신이라기보다는 남루한 막노동자의 모습이다. 자신의 노동에 몰입한 헤파이스토스는 온 힘을 다해 망치를 내려치며 제우스의 벼락을 만들고 있다. 벼락 끝의 화살표 형상이 어둠 속에서 돋보인다. 챙이 없는 빨간색의 타원형 모자를 쓴 게 눈에 띄는데, 헤파이스토스는 간혹 이런 모자를 쓴 모습으로 그려졌다.

페터르 파울 루벤스 ｜「제우스의 번개를 만드는 헤파이스토스」｜ 캔버스에 유채 ｜
182.5×99.5cm ｜ 1636~38년 ｜ 마드리드 ｜ 프라도미술관

디에고 벨라스케스 | 「헤파이스토스의 대장간을 찾은 아폴론」 | 캔버스에 유채 | 223×290cm |
1630년 | 마드리드 | 프라도미술관

　스페인 바로크 미술의 대가 디에고 벨라스케스Diego Velázquez, 1599~1660
의 「헤파이스토스의 대장간을 찾은 아폴론」도 이 주제의 걸작 가운데
하나다. 머리의 월계관으로 왼편의 남자가 아폴론이라는 사실을 알 수
있다. 아폴론이 이곳을 찾은 이유는 헤파이스토스의 아내 아프로디테가
아레스와 바람을 피운다는 사실을 알려주기 위해서다. (그리스신화에서
는 태양의 신 헬리오스가 전달자였으나, 세월이 갈수록 아폴론 또한 태양의 신
으로 인식되면서 회화에서는 헬리오스가 아폴론으로 대체되어 표현될 때가 많
다.) 아폴론 곁의 헤파이스토스가 토끼 눈으로 아폴론을 쳐다보고 주위
의 대장장이들도 입을 떡 벌리고 놀라고 있다. 무기를 만들던 헤파이스
토스가 이 소식을 들은 뒤 눈에 보이지 않는 그물을 만들어 두 '상간남

녀'를 '포획'한 사실은 우리가 앞에서 확인한 대로다. 벨라스케스가 워낙 꼼꼼히 관찰하고 그린 탓에 대장간의 기물들이 생생하다. 그림에 나오는 망치, 집게, 모루, 불은 모두 중요한 헤파이스토스의 상징이다.

여성을
창조하다_

헤파이스토스의 조형예술가로서의 정점은 판도라의 창조일 것이다. 판도라는 최초의 인류 여성이다. 이는 그전까지 인류는 남성으로만 구성되어 있었다는 의미가 된다. 당시 인간들은 프로메테우스의 도움으로 불을 얻어 문명을 발달시킬 힘을 갖게 되었는데, 이에 분노한 제우스는 인간들에게 벌을 내릴 생각을 했다. 삶을 망가뜨릴 '악의에 찬 선물'을 선사하는 게 그 벌이었다. 그 선물은 판도라였다.

헤파이스토스는 제우스의 분부대로 흙으로 여신들과 똑같은 형상의 인간을 만들었다. 과연 헤파이스토스가 만든 판도라는 경탄할 만한 창조물이었다. 아름답기 그지없었다. 이 아름다움에 취한 남성들은 여성을 아내로 맞아들이게 될 것이고, 여성의 자손들은 두고두고 인간에게 고통을 안겨주게 될 것이다. 아무리 고대의 신화지만 지독한 성차별적 의식을 담은 이야기가 아닐 수 없다. 이렇게 탄생한 판도라는 신들로부터 갖가지 선물을 받는데(판도라라는 이름 자체가 '모든 선물'이라는 뜻이다), 제우스가 준, 온갖 재앙과 악덕을 모아놓은 '판도라의 상자'를 제외한다면, 가장 '악질적인 선물'은 헤르메스가 준 것이었다. '수치스런 마음과 기만적인 성격'이 그것이다.

영국 화가 윌리엄 에티William Etty, 1787~1849의 「계절의 신들로부터 화관

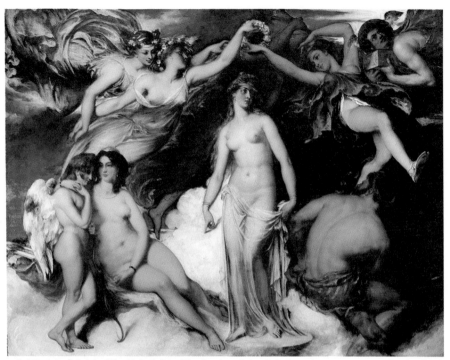

윌리엄 에티 ㅣ「계절의 신들로부터 화관을 받는 판도라」ㅣ 캔버스에 유채 ㅣ 87.6×111.8cm ㅣ 1824년 ㅣ 리즈미술관

을 받는 판도라」는 판도라가 신들의 선물을 받는 장면을 그린 그림이다. 헤시오도스는 『일과 나날』에서 판도라가 계절의 신들, 곧 호라이로부터 봄꽃으로 만든 화관을 받았다고 썼는데, 이 그림이 바로 그 장면이다. 화면 오른쪽 상단에 페타소스를 쓴 헤르메스가 보인다. 그가 안고 있는 상자는 제우스가 판도라에게 보내는, 온갖 재앙과 악덕이 들어 있는 '판도라의 상자'다. 화면 하단 왼편에 아프로디테와 에로스가 보이고, 오른쪽 하단에는 판도라를 만든 헤파이스토스가 등을 보이고 앉아 있다. 뚫어져라 판도라를 쳐다보는 헤파이스토스는, 작품을 만든 예술가 자신의 작품에 매료되어 끝없이 살피는 모습을 상기시킨다.

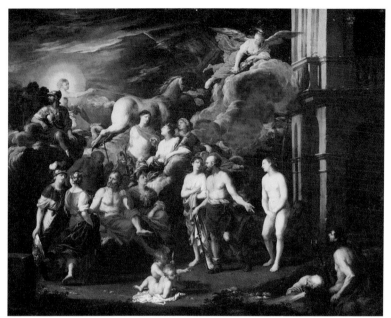

요한 하이스 | 「신들에게 판도라를 소개하는 헤파이스토스」 | 캔버스에 유채 | 91×114cm |
17세기 후반 | 빈 | 리히텐슈타인왕실컬렉션

　독일 화가 요한 하이스Johann Heiss, 1640~1704의 「신들에게 판도라를 소
개하는 헤파이스토스」는 모든 신들이 모여 있는 가운데 판도라가 처음
으로 소개되는 장면을 그린 그림이다. 맨 오른쪽의 판도라는 벌거벗은
몸이 부끄러운 듯 손으로 국부를 가리고 있다. 그런 판도라를 민머리의
헤파이스토스가 제신에게 자신만만하게 드러내 보인다. 제우스와 헤라
가 하단의 구름의자에 앉아 있고, 다른 신들이 두루 모여 처음 보는 인
간 여성의 모습에 경탄하고 있다.

　기독교로 치자면 이브와 같은 여인인 까닭에, 판도라의 이미지는 많
은 화가들이 도전한 주제였다. 물론 신화가 전해주는 이야기는 여성에
대한 심한 편견에 기초해 있지만, 그런 이야기의 맥락과 관계없이 근원적

알렉상드르 카바넬 | 「판도라」 | 캔버스에 유채 | 70.2×49.2cm | 1873년 | 볼티모어 | 월터스미술관

인 여성의 이미지를 표현해볼 수 있다는 점에서 화가들이 선호한 주제였다. 그렇게 그려진 수많은 판도라의 이미지 가운데 하나가 프랑스 화가 알렉상드르 카바넬Alexandre Cabanel, 1823~89이 그린 「판도라」다.

그림의 판도라는 사실 화가가 상상으로 구성하고 조탁한, 그런 이미지는 아니다. 현실에 있는 여성을 모델로 초상화를 그려주면서 그녀가 지닌 캐릭터를 판도라의 그것으로 승화해 표현한 것이다. 현실의 여성을 소재로 했지만 화가의 날카로운 눈썰미는 실제로 이런 판도라가 존재했을 법한 인상을 준다. 그만큼 모델의 개성 속에 숨은 여성의 원형을 잘 찾아냈다.

모델이 된 여성은 스웨덴 출신의 소프라노 크리스티나 닐손이다. 크리스티나 닐손은 이탈리아 출신의 아델리나 파티와 더불어 당대의 양대 디바로 꼽혔던 소프라노다. 스물한 살 때 파리에서 오페라 〈라 트라비아타〉의 비올레타로 데뷔해 큰 성공을 거둔 그녀는 이후 승승장구를 거듭해 전 유럽과 미국에서 크게 명성을 떨쳤다. 이 그림이 그려진 해 그녀의 나이는 서른 살, 아직 지워지지 않은 스웨덴 농촌 출신의 순수함과 예술가로 성공 가도를 달리며 얻게 된 자신감이 절묘한 조화를 이뤄 볼수록 매력적인 인상을 풍긴다.

처녀 신에게 생긴 아들

이번에는 헤파이스토스의 정념을 주제로 한 그림을 보자. 정념 주제라고 하지만, 헤파이스토스 입장에서는 부끄러운 이야기다. 그 상대는 아테나였다. 신화에 따르면, 아테나가 헤파이스토스의 대장간을 방문했을 때 그가 아테나에게 구애한 적이

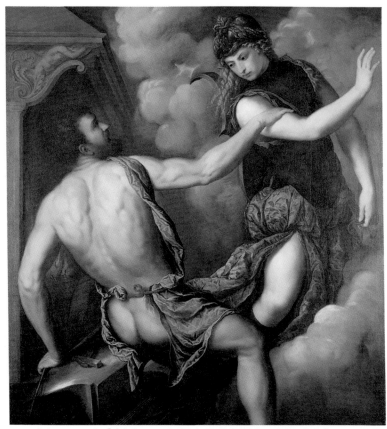

파리스 보르도네 | 「헤파이스토스의 접근을 꾸짖는 아테나」 | 캔버스에 유채 | 1555~60년 |
미주리대학교 고고학미술관

있었다고 한다. 아테나가 거부하자 헤파이스토스는 아예 겁탈하려고 했
다. 화가 난 아테나가 그를 밀쳤고 그 사이에 그는 아테나의 넓적다리에
사정을 하고 말았다. 언짢아진 아테나는 양털을 주워 정액을 닦은 뒤 땅
에 던져버렸고, 졸지에 헤파이스토스의 정액을 받은 대지 가이아는 생
각지도 않은 아이를 잉태하게 되었다.

　이탈리아 화가 보르도네의 「헤파이스토스의 접근을 꾸짖는 아테나」

는 바로 이 에피소드를 그린 그림이다. 헤파이스토스가 아테나의 팔을 잡고 구슬려보려 하지만 화가 치민 아테나는 몸을 휙 돌려 뿌리친다. 그녀의 치마 사이가 트이면서 넓적다리가 비치는데, 하필 거기에 문제의 정액이 묻어버린 것이다.

산달이 차자 대지, 곧 가이아는 아기를 낳았다. 어쩔 수 없이 아기는 낳았지만 가이아는 아기를 기를 생각이 전혀 없었다. 가이아가 아테나를 찾아가 "네가 어미다" 하며 아기를 안겼다. 아테나 역시 난감했다. 그러나 곧 모성이 동해 아이를 잘 길러야겠다고 다짐했다. 아테나는 아이를 불사신으로 만들겠다고 마음먹고 일단 아테네의 왕 케크롭스의 딸들에게 아기를 맡겼다. 아테나는 아기가 들어 있는 바구니를 절대 열어보면 안 된다고 당부했다. 하지만 케크롭스의 딸들은 호기심을 못 이겨 바구니를 열어보았다. 세상에, 그 안에 뱀이 아기를 칭칭 감고 있는 게 아

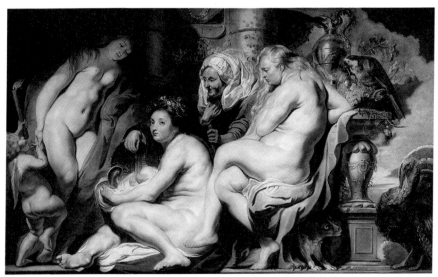

야코프 요르단스 | 「아기 에리크토니오스를 발견한 케크롭스의 딸들」 | 캔버스에 유채 | 172×283cm | 1617년 | 안트베르펀 | 왕립미술관

닌가(아기의 다리가 뱀의 형상이었다는 전승도 있다). 놀란 케크롭스의 딸들은 실성해 아크로폴리스 언덕에서 뛰어내렸다고 한다. 이 소동을 딛고 아기는 자라서 아테네의 왕이 되었다. 그의 이름이 에리크토니오스(대지에서 태어난 자)다.

플랑드르 화가 요르단스의 「아기 에리크토니오스를 발견한 케크롭스의 딸들」은 다리가 뱀 꼬리 형상인 아기를 케크롭스의 딸들이 들여다보는 그림이다. 케크롭스의 딸들은 실성은커녕 크게 놀란 것 같지도 않다. 이는 요르단스가 오비디우스의 『변신 이야기』를 참조한 탓으로 보인다. 다른 전승들과 달리 『변신 이야기』에는 케크롭스의 딸들이 뛰어내리는 이야기가 나오지 않는다. 어쨌거나 신들의 무책임한 욕정과 책임 방기의 '핑퐁 게임' 속에서 나고 자란 이 아이는 그래도 훗날 아테네의 왕이 되어 나라를 훌륭하게 통치했다. 말에 멍에를 메어 전차를 끌게 하고, 은을 제련하며, 쟁기로 땅을 가는 법을 백성들에게 가르치고, 아테나를 기려 판아테나이아 제전도 창설했다고 한다.

자연의 힘을
상기시키는
바다의 신,
무정하고 무심한
죽음의 신

포세이돈과 하데스

**바다와 말,
지진의 신**

포세이돈은 바다의 신이자 폭풍과 지진, 말의 신이다. 바다와 지진, 말은 서로 이질적으로 보인다. 그런데 어떻게 포세이돈은 이들을 통괄해 관장하는 신이 되었을까.

신화에 따르면 바다는 올림포스 신들이 세계의 지배권을 나눌 때 포세이돈에게 주어진 '관할구역'이다. 앞에서도 언급했던 올림포스 1세대 신들의 아버지 크로노스는 자식을 낳는 족족 삼켜버렸다. 그 위기에서 벗어난 제우스가 기민한 활약을 보여 크로노스로부터 포세이돈, 하데스, 헤라, 데메테르, 헤스티아가 내뱉어졌고, 이들은 힘을 합쳐 아버지가 속한 티탄족을 물리치고 세계의 지배권을 장악했다. 이 가운데 아들 셋이 제비뽑기로 그 지배권을 나눠가졌는데, 제우스는 하늘, 하데스는 지하세계, 포세이돈은 바다를 맡게 되었다.

그런데 현전하는 고고학적, 역사적 자료들을 살펴보면, 고대 그리스에

서 처음부터 포세이돈이 바다의 신으로 섬겨진 것은 아니었다. 그보다 앞서, 기원전 1600년경 아나톨리아로부터 말과 전차가 그리스로 유입되면서 포세이돈이 말의 신으로 먼저 경배되는 현상이 나타났다. 고대 그리스에서 말은 액체 원소 및 지하세계와 밀접한 연관이 있는 동물로 인식되었기에 자연스레 포세이돈은 말의 신이자 지하세계의 강의 정령으로 생각되었다. 그리스 사람들은 또 지진이 땅속으로 스며든 물이 쌓여 터지는 현상이라고 여겼는데, 그에 따라 지하세계의 강을 관할하는 포세이돈이 지진의 신이 될 수밖에 없었다. 그런 토대 위에서 그리스 본토의 미케네 사람들이 바다를 따라 빈번히 여행을 하게 되자 물의 힘으로서 바다의 거대한 힘을 자주 체험하게 되었고, 포세이돈에게 바다의 신 역할마저 주어지게 된 것이다.

바다의 신이니 만치 그림 속 포세이돈의 표지물이나 상징은 대부분 바다와 관련된 것들이다. 돌고래를 비롯한 해양생물, 산호 같은 것이 함께 그려지고, 그의 무기도 물고기를 잡을 때 쓰는 삼지창으로 그려진다. 옷은 망토처럼 편하고 가벼운 것이 어깨나 팔 주변에서 뒤로 흩날리는 경우가 많다. 혹은 바람을 맞아 무지개처럼 둥근 아치를 그리기도 한다. 바다의 제왕이므로 왕관을 쓴 모습으로 그려질 때도 있다. 말의 신으로서 바다와 육지를 가리지 않고 말을 모는 모습으로도 자주 그려진다.

사랑의 열정도 사그라지게 하는 창조의 열정_____

신화 미술에서 포세이돈 주제로 가장 많이 그려진 것은 포세이돈이 아내 암피트리테와 함께 다정하게 동석한 장면이나 바다에서 아내와 함께 환하게 개선하는 모습이다. 해양국

가의 화가들이 바다가 가져다주는 부를 찬양하거나 해양패권국의 영광을 찬미하는 알레고리로 포세이돈을 그린 경우도 적지 않다. 그러나 구체적인 신화 이야기를 주제로 포세이돈을 그린 서양 회화는 올림포스의 다른 주요 신들에 비하면 그리 많지 않다. 신화의 세계에서는 제우스 못지않은 권력을 가진 존재요, 또 제우스에 버금가게 바람을 많이 피운 존재이나 흥미롭게도 이와 관련된 이야기들은 생각 외로 미술작품으로 많이 제작되지 않았다.

그나마 화가들의 관심을 산 대표적인 주제는, 아테네시를 놓고 포세이돈이 아테나와 경쟁을 벌인 '아테나와 포세이돈의 분쟁' 에피소드와 사티로스에게 겁탈 당할 뻔한 여인을 구해준 '아미모네' 에피소드 같은 것들이다. 이 에피소드들은 앞서 노엘 알레의 「아테나와 포세이돈의 분쟁」이나 샤를앙드레 반 루의 「포세이돈과 아미모네」 같은 그림들을 통해 확인한 바 있다. 이밖에 눈여겨볼 만한 에피소드로는 포세이돈이 말을 창조했다는 이야기가 있다. 이 주제 또한 여러 화가들에 의해 형상화되었다. 프랑스 화가 에두아르 알렉상드르 오디에Édouard Alexandre Odier, 1800~87의 「말을 창조하는 포세이돈」이 그 가운데 하나다.

오디에의 그림에서 우리가 보는 것은 단출하다. 파도가 치는 바다와 바위를 배경으로 삼지창을 든 포세이돈과 밝게 빛나는 백마가 보인다. 바닥에는 큰 조가비가 몇 개 놓여 있다. 이제 막 창조된 말은 처음 보는 세상과 자신의 존재에 놀라며 첫 울음을 크게 운다. 아름다운 말이 창조된 데 만족한 듯 포세이돈은 자부심에 찬 표정과 자세로 말을 쳐다본다. 포세이돈의 이 창조 덕에 우리는 '세상에서 가장 아름다운 동물'인 말을 벗 삼아 살게 되었다.

신화에 따르면, 포세이돈이 말을 창조하게 된 것은 전적으로 데메테

에두아르 알렉상드르 오디에 | 「말을 창조하는 포세이돈」 | 캔버스에 유채 | 65×81.3cm |
1841~45년경 | 개인 소장

르 때문이었다. 한때 포세이돈은 데메테르에게 푹 빠져 매일같이 쫓아다
녔다. 치근덕거리는 포세이돈을 일단 진정시켜야겠다는 생각에 데메테
르는 그에게 세상에서 가장 아름다운 동물을 한 번 만들어보라고 요구
했다. 창조의 열정에 빠지면 자신에 대한 열정이 사그라질 수도 있으리
라는 생각에서였다. 포세이돈은 가장 아름다운 동물만 만들면 데메테
르가 자신을 받아줄 거라는 생각에 열심히 창조에 임했다.

　그러나 나름대로 애는 쓰는데도 만들어진 동물들은 왠지 미진해 보
였다. 이렇게 만들어도 아쉬움이 남고 저렇게 만들어도 성에 차지 않았
다. 그래도 각고의 노력을 더한 끝에 결국 세상에서 가장 아름다운 동물
인 말을 창조하게 되었다. 완성작을 보니 그렇게 기쁠 수가 없었다. 넘치

월터 크레인 । 「포세이돈의 말들」 । 캔버스에 유채 । 85.7×214.8cm । 1892년경 । 뮌헨 । 노이에피나코테크

월터 크레인 । 「포세이돈의 말들」 । 캔버스에 유채 । 25×45cm । 1892년경 । 개인 소장

는 창조의 희열은 그로 하여금 데메테르를 까맣게 잊게 했다. 그 사이에 데메테르에 대한 열정이 시나브로 사라진 것이다. 그렇게 포세이돈은 말을 창조했고 말의 신이 되었다.

바다의 신이자 말의 신인 포세이돈의 특성을 파도와 말을 합성시켜 표현한 매우 인상적인 그림들이 있다. 영국 화가 월터 크레인Walter Crane, 1845~1915의 「포세이돈의 말들」 연작이 그 그림들이다. 특히 뮌헨 노이에피나코테크의 소장품을 보면, 파도가 드세게 몰아치는 모습이 마치 군대가 진격하는 것 같다. 파도의 흰 포말이 성난 말 떼로 그려져 있다. 힘차게 달려오는 군마가 발아래 닿는 것들을 다 짓밟을 기세다. 이를 지휘하는 이는 바다의 신 포세이돈이다. 포세이돈은 자기의 비위를 거스른 사람이 배를 타고 바다를 건너면 엄청난 폭풍우와 파도로 배를 난파시켰다. 위대한 영웅 오디세우스도 포세이돈의 분노로 바다에서 오랫동안 고생했다. 트로이전쟁을 끝내고 고향 이타카로 돌아가는 데 무려 10년이 걸렸으니 말이다.

그 어떤 것도 바다에 든 이상 포세이돈의 지배력을 벗어날 수 없다. 크레인의 그림은 그 사실을 잘 보여준다. 자연에 내재한 엄청난 힘의 이미지를 파도와 파도로부터 연상된 말들을 통해 강렬하게 보여준다는 점에서 크레인의 그림은 매우 독창적이다.

돌고래가 이어준 사랑_____

앞에서 언급한 대로 포세이돈은 아내 암피트리테와 함께 있는 모습으로 많이 그려졌다. 사이좋은 부부 초상을 보는 것 같은 그림들이다. 바다에서 부부가 함께 즐거워하며 개

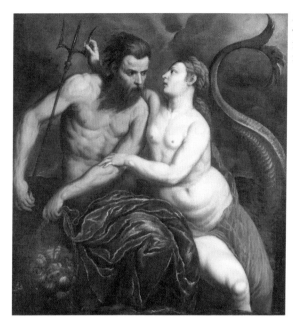

선하는 풍경도 참 보기 좋다. 배경이 바다든 혹은 궁궐이든 둘은 대부분 함께함으로써 바다를 매우 조화롭게 다스리는 듯한 인상을 준다.

　이탈리아 화가 보르도네의 「포세이돈과 암피트리테」는 포세이돈 부부가 초상화 제작을 위해 포즈를 취해준 것 같은 그림이다. 배경은 어둡지만 바다와 하늘임을 감지할 수 있다. 부부는 독특한 형태의 생물 위에 앉아 있는데, 아마도 돌고래를 이렇게 표현한 것이 아닌가 싶다. 머리만 보면 바다생물이 아니라 육지생물처럼 보이지만, 꼬리지느러미로 바다생물임을 확인할 수 있다. 포세이돈은 짐짓 근엄한 표정을 짓고 있는 반면, 암피트리테는 포세이돈의 삼지창을 어루만지며 다정다감한 자세를 취한다. 비록 단순한 2인 초상화의 형식을 띠고 있지만, 이 그림은 두 부부의 러브 스토리를 바탕에 두고 제작한 작품으로 보인다.

포세이돈이 암피트리테에게 반한 것은 그녀의 춤 때문이었다. 바다의 신 네레우스의 딸인 암피트리테는 어느 날 낙소스섬에서 다른 자매들과 함께 흥겹게 춤을 추고 있었다. 그 모습을 보고 '심쿵'한 포세이돈은 다짜고짜 그녀에게 다가가 청혼을 했다. 그러나 낯선 남자의 청혼을 받아들일 암피트리테가 아니었다. 냉정하게 거절했다. 그럼에도 포세이돈이 계속 쫓아다니자 암피트리테는 먼 곳으로 도망가버렸다. 좌절한 포세이돈은 바다의 동물이란 동물을 죄다 불러 모아놓고는 반드시 암피트리테를 찾아내야 한다고 간청도 하고 엄포도 놓았다. 애쓰던 동물들 가운데 마침내 돌고래가 암피트리테를 찾아냈다. 돌고래는 그녀를 잘 달래어 포

니콜라 푸생ㅣ「포세이돈과 암피트리테의 개선」ㅣ캔버스에 유채ㅣ114.5×146.6cmㅣ1634년ㅣ필라델피아미술관

세이돈에게 데려왔고 결국 둘은 백년가약을 맺었다. 무척이나 기뻤던 포세이돈은 돌고래를 하늘의 별자리로 만들어주었다. 보르도네의 그림에서 두 부부는 자신들을 이어준 돌고래 위에 앉아 따뜻하고도 굳건한 부부의 정을 과시하고 있다.

포세이돈 부부가 바다에서 퍼레이드 하는 모습을 담은 인상적인 걸작 가운데 하나가 프랑스 화가 푸생의 「포세이돈과 암피트리테의 개선」이다. 매우 화사하고 활기 넘치는 표정의 그림이다. 화면 왼편에 푸른 망토를 휘날리는 포세이돈이 보인다. 네 마리 말이 앞장을 섰는데, 하체가 물고기처럼 생겼다. 암피트리테는 화면 중심에서 돌고래를 타고 간다. 두 님페가 양쪽에서 그녀를 부축하고 있고, 그녀 뒤로 바닷바람에 펄럭이는 망토가 보인다. 주위에는 다른 님페들과 트리톤들이 그려져 있다. 하늘에서는 푸토들이 아프로디테의 꽃인 장미와 도금양을 흩뿌린다. 사랑의 화살을 쏴서 흥분된 분위기를 더욱 고조시키는 푸토들도 있다. 이런 존재들에 더해 왼편 하늘 저 멀리 에로스가 아프로디테의 전차를 몰고 가는 모습이 보인다. 이 그림이 사랑과 기쁨의 축제를 표현한 것임을 나타내는 이미지다.

포세이돈이 바다의 지배자로서 오랜 세월 영광스러운 존재로 표현되어오다보니 해양강국들 사이에서는 나라를 포세이돈에 비유하는 알레고리화가 곧잘 그려졌다. 그 대표적인 그림이 영국 화가 윌리엄 다이스 William Dyce, 1806~64의 「포세이돈이 바다의 황제 자리를 브리타니아에게 넘겨주다」이다.

이 작품은 당시 세계 최고의 해상제국으로서 '유니온 잭에 해가 지지 않는 나라'였던 영국의 영광을 신화에 빗대 그린 벽화다. 작품은 두 공간으로 나뉜다. 왼편의 바다와 오른편의 뭍. 바다에는 포세이돈과 그의

윌리엄 다이스 | 「포세이돈이 바다의 황제 자리를 브리타니아에게 넘겨주다」 | 프레스코 | 350×510cm |
1847년 | 와이트섬 | 오스본하우스

부인 암피트리테, 그리고 트리톤과 님페들이 있다. 지금 포세이돈은 자신의 왕관을 벗어 새로운 권력자에게 넘겨주려 하고, 그것을 신들의 전령 헤르메스가 날라주려 한다. 트리톤은 이 역사적인 순간을 고동 나팔로 찬미하고, 님페들은 귀한 보물을 조가비에 담아 브리타니아에게 건네준다.

브리타니아는 의인화된 영국이다. 그녀는 지금 승리의 월계관을 썼고 금빛 찬란한 예복을 입었다. 그녀의 오른손에는 백금색의 화려한 삼지창이 들려 있는데, 바로 포세이돈의 상징물이다. 왕관과 더불어 포세이돈의 권력이 그녀에게 이양되고 있음을 일러주는 것이라 하겠다. 그녀 곁에는 영국을 나타내는 사자가 있다. 그리고 세 명의 수행원이 보이는

데, 왼쪽에서 오른쪽으로 각각 산업과 무역, 항해를 상징한다. 산업은 기술의 신 아테나를 닮았고, 무역은 상업의 신 헤르메스를 닮았으며, 항해는 바다의 신 포세이돈을 닮았다. 브리타니아는 이처럼 올림포스 신들에 버금가는 신격들을 수하에 거느린 존재인 것이다. 이 벽화가 있는 곳이 빅토리아 여왕의 호화스러운 별장 궁전이었던 오스번하우스인 점을 고려하면, 이 그림은 단순히 영국의 영광을 찬미하는 데 그치지 않고 한 발 더 나아가 빅토리아 여왕을 찬미하는 그림이라 할 수 있다.

화포 위에도 두문불출한 하계의 지배자_____

이번에는 하계의 지배자 하데스를 표현한 미술작품들에 대해 알아보자. 하데스는 그리스신화의 최고 권력자 가운데 하나이지만 미술작품으로는 그 이미지가 그다지 많이 제작되지 않았다. 하데스를 묘사한 작품 숫자는 다른 올림포스의 주요 신들에 비해 현저히 적다. 이는 무엇보다 그가 죽음과 관계된 신이어서 사람들이 그를 형상화하는 것을 그다지 선호하지 않은 측면이 컸다 하겠다. 또 하계를 다스리는 신이다보니 지상에서 벌어지는 사건과 별로 관계가 없었던 탓도 있는 것 같다.

하데스는 하계에서 거의 벗어나지 않고 자신의 직분에 충실했다. 그와 관련된 스캔들이나 사건이 빈발하기 어려운 구조였다. 드문 예외가 있다면 그것은 바로 '페르세포네의 납치' 사건이다. 이승으로까지 올라와 아름다운 소녀 페르세포네를 명계로 납치해갔다. 데메테르 편에서 언급한 이 사건은 많은 화가들이 앞다투어 그린 주제였다. 어쨌거나 이 스캔들 덕에 하데스는 평생의 배필 페르세포네를 얻었다. 물론 페르세포네

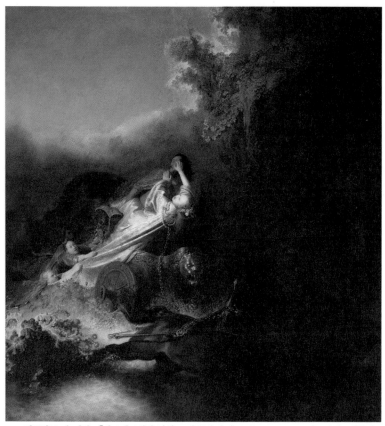

렘브란트 판 레인 | 「페르세포네의 납치」 | 나무에 유채 | 84.8×79.7cm | 1631년경 | 베를린 | 국립회화관

_____페르세포네를 황급히 전차에 실어 납치하는 하데스나 다급히 페르세포네의 옷자락에 매달린 여인들 모두 생동감 있게 표현했다.

외에도 박하가 된 님페 민테나 은백양나무가 된 님페 레우케 등 하데스의 열정의 대상이 된 여인들이 있었다. 그러나 제우스와 포세이돈에 비하면 그 숫자는 지극히 적었고 또 그 일화가 미술작품으로 제작된 경우는 거의 없었다.

이런 예외적인 사례들을 제외하면 하데스는 저승의 보좌에 앉아서

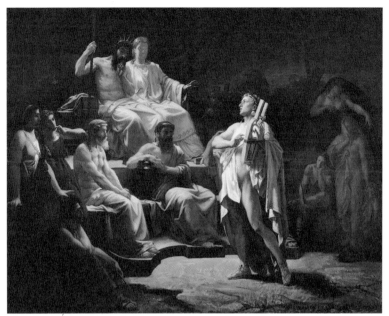

루이 자크송 드 라 슈브뢰즈 | 「하계의 오르페우스」 | 캔버스에 유채 | 115×145cm | 1865년 | 툴루즈오귀스탱미술관

간혹 (아직 죽지 않았음에도 불구하고) 저승으로 찾아온 극소수의 인간들을 접견하는 모습으로 주로 그려졌다. 그렇게 하데스 부부의 접견 대상으로 그려진 대표적인 인물이 오르페우스와 프시케다. 그밖에 헤라클레스, 오디세우스, 아이네이아스, 테세우스 등이 하데스의 저승세계를 방문했다.

프랑스 화가 루이 자크송 드 라 슈브뢰즈Louis Jacquesson de la Chevreuse, 1839~1903의 「하계의 오르페우스」는 오르페우스의 음악에 심취한 하데스와 그의 아내 페르세포네를 보여준다. 헤르메스 편에서 보았듯 오르페우스의 음악은 매우 아름다워 사람뿐 아니라 동물과 산천초목까지 감동을 받았다. 제아무리 냉정하고 엄격한 하계의 군주라도 오르페우스의

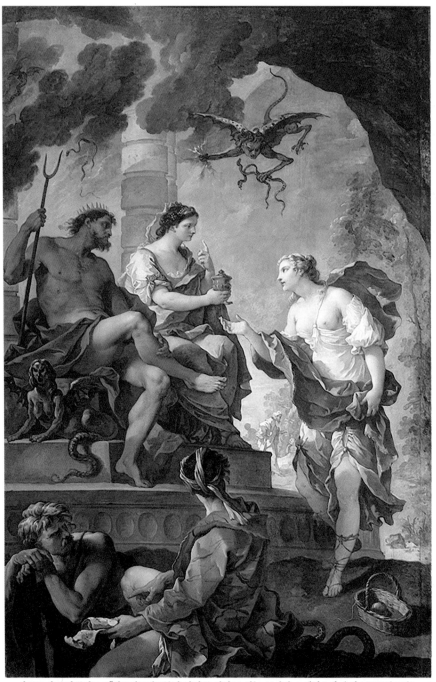

샤를조제프 나투아르 | 「페르세포네로부터 화장품 상자를 얻는 프시케」 | 캔버스에 유채 | 258.76×167cm |
1735년 | 로스앤젤레스 | 카운티미술관

음악 앞에서는 마음의 문을 열지 않을 수 없었다. 그림에서 하데스는 왼손을 턱에 가져가 그가 지금 오르페우스의 음악에 얼마나 몰입해 있는지를 선명히 보여준다. 이토록 깊은 감동을 느낀 탓에 망자를 절대 이승으로 돌려보내지 않는다는, 한 번도 깨진 적 없는 원칙을 깨고 하데스는 오르페우스의 아내 에우리디케를 풀어준다. 물론 오르페우스가 이승의 입구에서 뒤돌아보는 실수를 저질러 에우리디케를 다시 잃고 말았지만 말이다.

우리가 에로스 편에서 만난 프시케도 목숨을 걸고 저승을 찾았다. 아프로디테로부터 저승의 페르세포네 왕비를 만나 화장품 상자를 받아오라는 지시를 받고 두려움에 떨며 찾아간 길이었다. 프랑스 화가 샤를조제프 나투아르Charles-Joseph Natoire, 1700~77의 「페르세포네로부터 화장품 상자를 얻는 프시케」를 보면, 마침내 하데스 부부 앞에 선 프시케가 페르세포네로부터 화장품 상자를 받고 있다. 백옥 같은 피부의 프시케는 공손한 자세를 취하며 오른손을 내밀고, 페르세포네는 자신의 말을 잘 들으라는 듯 손가락으로 입을 가리킨다. 페르세포네가 하고자 한 말은 절대 상자를 열어보면 안 된다는 것이었다. 페르세포네가 그렇게 주의를 주는 동안, 등장인물 중 가장 짙은 그늘 아래 있는 하데스는 무심한 표정으로 프시케를 쳐다본다. 그림의 배경이 된 하늘과 땅 이곳저곳에 뱀들이 보이는데, 이는 이 공간이 하데스의 영토임을 나타내기 위한 것이다. 뱀은 하데스의 중요한 상징 가운데 하나다. 고대 그리스에서 뱀은 지하세계의 메신저로 여겨졌고, 하데스가 뱀의 모습으로 변해 페르세포네를 유혹했다는 설화가 있는데, 그 설화도 뱀을 하데스의 상징으로 여기게 했다.

뱀 이외에 하데스를 나타내는 다른 표지나 상징으로는 크라운 형태의

왕관과 날이 두 개 달린 '이지二枝창', 왕의 홀, 박하, 은백양나무, 코르누코피아, 머리가 세 개 달린 개 케르베로스 등을 꼽을 수 있다. 나투아르의 그림에서도 하데스는 날이 뾰족뾰족한 왕관을 쓰고 이지창을 들었다.

케르베로스와 함께한 하데스의 모습은 독일 화가 프란츠 폰 슈투크Franz von Stuck, 1863~1928의 「하데스」에서 볼 수 있다. 지옥의 불이 타오르는 듯 새빨간 배경을 뒤로 하고 다소 잔인해 보이는 하데스가 권좌에 앉아 있다. 그 오른쪽으로 보이는 머리 셋 달린 개가 바로 케르베로스다. 케르베로스는 저승의 문을 지키는 개로, 죽어서 이곳으로 들어온 망자를 밖으로 나가지 못하게 감시한다. 망자가 들어올 때는 그렇게 반갑게 꼬리를 흔들어 맞지만 도로 나가려 하면 사납게 돌변해버린다. 살아 있는 사람은 아예 들어오지 못하게 막는다고 한다.

폰 슈투크의 「하데스」는 신화의 실제 모습보다 하데스를 더 부정적으로 그렸다. 하데스의 명계는 기독교의 지옥과 다르다. 명계는 지옥이 아니다. 죄를 지은 사람만 가는 곳은 아니라는 것이다. 트로이전쟁에서 죽은 그리스의 영웅도, 또 트로이의 영웅도 모두 이곳으로 왔다. 망자는 모두 하데스의 나라로 간다. 그곳에서 망령이 되어 의식이 있는 듯 없는 듯 그림자처럼 희미하게 살아간다. 하데스는 그 모두에게 공평하다. 부귀권세에 따라 사람을 구별하는 게 아니라 모두에게 똑같은 명계의 법칙을 적용한다. 그만큼 냉정하고 엄격하지만 그렇다고 그게 사악한 것은 아니다. 죽음처럼 무덤덤하고 무심할 뿐이다.

다툼과 분란을
좃는 전쟁의 신,
가정을 수호하는
화로의 신

아 레 스 와 헤 스 티 아

**파괴와 살육에 목마른
'골칫덩어리'_____**

아레스(로마신화에서는 마르스)는 아테나와 더불어 대표적인 전쟁의 신이다. 그러나 둘은 여러 면에서 서로 대비된다. 아테나가 지장이라면 아레스는 용장이다. 아테나가 지략과 전술을 중시했다면, 아레스는 용기와 힘을 중시했다. 그리스 사람들은 아테나를 훨씬 더 사랑했다. 아테나에게는 전적인 신뢰를 보냈으나 아레스에 대해서는 양가적인 태도를 취했다. 아레스의 용맹과 기백은 전사의 중요한 자질이므로 긍정적으로 평가한 반면, 그의 호전성과 피에 굶주린 태도는 비인간적인 것이기에 부정적으로 생각했다. 이런 그리스 사람들보다 아레스를 더 부정적으로 평가한 이가 있었다. 바로 아레스의 아버지 제우스다(아레스는 제우스와 헤라 사이에서 태어난 적자로, 만약 제우스의 '왕위'를 누군가 계승해야 한다면 법적으로 가장 정통성이 있는 신은 아레스였다). 호메로스의 『일리아스』를 보면, 제우스가 아레스에 대해 이렇게 말

헤릿 판 혼트호르스트 | 「전쟁의 신 아레스」 | 캔버스에 유채 | 90.17×73.66cm | 1624~27년 | 밀워키미술관

_____이 그림이 보여주듯 아레스는 일반적으로 호전적이고 폭력적인 존재로 그려졌다.

하는 게 나온다.

"전쟁의 신이여! 보기 싫다. 살아 있는 신 중에서 나는 누구보다 너를 미워한다."

전쟁의 신이라고 하지만, 트로이전쟁에서 아레스가 보인 '활약'은 그가 그다지 유능한 전쟁의 신은 아님을 보여준다. 그는 트로이 편에 섰으나 트로이는 결국 멸망했다. 그가 전투에 직접 뛰어들었을 때도 아테나가 도운 디오메데스의 창에 찔려 심한 부상을 당하기까지 했다. 그런 까닭에 서양 미술에서 아레스는 승리자나 개선장군의 모습으로 묘사되기보다는, 주로 까닭 없이 분란을 일으키거나 파괴와 살육에 목마른 '골칫덩어리' 쯤으로 묘사된다. 데메테르 편에서 우리가 본 루벤스의 「평화와 전쟁」이 이러한 경향의 대표적인 그림이다.

영웅호색이라고, 아레스는 아버지 제우스처럼 바람을 많이 피워 여러 여인들로부터 많은 자녀들을 얻었다. 그러나 이 일화들은 미술작품으로 별로 제작되지 않았다. 그 스스로가 매력적인 인물이 되지 못하니 그의 러브 스토리도 그만큼 미술가들을 크게 고무하지 못한 듯하다. 예외적인 극소수의 사례 가운데 하나가 아프로디테와의 러브 스토리인데, 이 주제만큼은 많은 화가들이 붓을 들어 갖가지 흥미로운 장면으로 완성했다. 상대가 아프로디테이니 인기리에 그려질 수 있었다. 둘의 밀회에 초점을 맞춘 것도 많이 있지만, 아프로디테의 남편 헤파이스토스에게 들켜 둘이 골탕을 먹는 장면도 여러 점 그려졌다. 아프로디테 편에서 본 틴토레토 작품 「아프로디테와 아레스의 밀애 현장을 덮친 헤파이스토스」가 후자에 속한다.

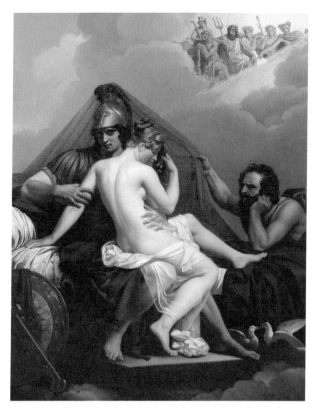

알렉상드르 샤를 기예모 |
「헤파이스토스에게 발각된 아레스와
아프로디테」 | 캔버스에 유채 |
146.1×113.7cm | 1827년 |
인디애나폴리스미술관

 여기서 새로 소개하는 이 주제의 그림은, 프랑스 화가 알렉상드르 샤를 기예모Alexandre Charles Guillemot, 1786~1831가 그린 「헤파이스토스에게 발각된 아레스와 아프로디테」다. 화가는 헤파이스토스가 아프로디테의 침대에 설치한 보이지 않는 그물을 '관람자의 눈에만 보이게' 그렸다. 몰래 밀회를 즐기다가 그물에 갇힌 '상간남녀' 아레스와 아프로디테는 꽤 낭패스럽고 곤혹스러운 표정을 짓는다. 특히 '뭐 씹은 듯한' 아레스의 표정과 "어디 한 번 계속 놀아보시지" 하는 듯한 헤파이스토스의 표정이 아주 인상적이고 익살맞다.

둘의 사랑을 이런 일화의 울타리에 가두지 않고 알레고리화로 승화시켜 그린 경우도 적지 않다. 이 경우 이 알레고리화의 주제는 '사랑은 전쟁마저 이긴다'라는 것이다. 아프로디테 편에서 본 다비드의 「아프로디테와 미의 세 여신에 의해 무장 해제되는 아레스」가 그 대표적인 그림이다. 서양 미술가들이 다룬 아레스의 주요 주제는 이처럼 앞장들에서 여러 번 나와 우리로서는 살필 만한 것은 이미 웬만큼 다 살펴보았다. 이 장에서는 관련된 그림들을 좀더 감상함으로써 미술로 표현된 아레스 주제를 보다 풍성히 느껴보자.

마르스의 창과 방패로 이뤄진 남성의 심벌

루벤스의 「평화와 전쟁」은 앞에서도 언급했듯 파괴적인 전쟁의 주도자로 아레스를 묘사한 작품이다. 이런 표현의 연장선상에서 루벤스는 또하나의 걸작 「전쟁의 결과(전쟁의 공포)」를 남겼다.

일단 그림의 배경부터 보자. 화면 왼쪽에 건물이 보인다. 이 건물은 야누스 신전이다(야누스는 그리스신화에는 존재하지 않는 신이다. 로마의 신이다). 이 신전의 문이 열리자(로마에서 이 문은 평화 시에는 닫혀 있고 전쟁 때는 열려 있다), 전쟁의 신 아레스가 전쟁터로 나아간다. 아레스는 투구와 갑옷, 창과 방패를 갖췄다. 모두 대표적인 아레스의 표지물이다. 아레스의 발아래에는 책과 그림이 있는데, 전쟁이 일어나면 무엇보다 문화와 예술이 폭력적으로 짓밟힘을 보여준다. 아레스의 팔을 그러안은 아프로디테는 그를 말리느라 애쓰는데, 비너스와 대칭을 이루는 분노의 신 알렉토는 아레스를 전장으로 잡아끈다. 그 뒤로 어렴풋이 보이는 이미지는

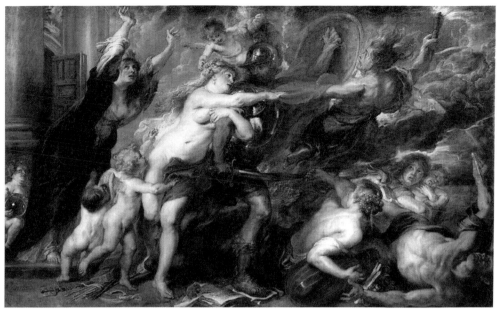

페테르 파울 루벤스 | 「전쟁의 결과(전쟁의 공포)」 | 캔버스에 유채 | 206×342cm | 1637~38년 | 피렌체 | 피티궁

'전염병'과 '기근'이다.

류트를 연주하던 '조화'와 아이를 안은 '모성'은 나자빠져 있다. 그 오른쪽으로 스러진 이는 '건축'이다. 전쟁의 시기는 건설의 시기가 아니라 파괴의 시기다. 아프로디테와 푸토들 아래로 널브러진 화살들과 올리브 가지, 케리케이온이 보인다. 널브러진 화살은 불일치를, 버려진 올리브가지와 케리케이온은 깨진 평화를 상징한다. 검정 옷을 입은 화면 왼쪽의 여인은 유럽이다. 여인 곁의 푸토가 십자가가 부착된 구를 들고 있는데, 이 구는 기독교 세계를 의미한다. 전쟁이 일어나면 유럽과 기독교가 큰 위기에 봉착하게 될 것이라고 경고하는 그림이다. 서양 미술에서 아레스는 이렇게 무의미하고 야만적이며 파괴적인 전쟁의 신으로 그려졌다.

이번에는 '사랑은 전쟁마저 이긴다, 모든 것을 이긴다'라고 외치는 알레고리화로 시선을 돌려보자. 이 주제의 가장 인기 있는 그림 중 하나가 이탈리아 르네상스의 대가 보티첼리의 「아프로디테와 아레스」다.

왼쪽에 미와 사랑의 신 아프로디테가 앉아 있다. 그 맞은편에 벌거벗은 채 곯아떨어져 있는 남자는 전쟁의 신 아레스다. 두 사람 사이에 어린 사티로스들이 아레스의 투구와 무기를 갖고 놀고 있다. 저 뒤로 밝아오는 하늘은 두 남녀가 밤새 사랑에 몰두했음을 보여주는 징표다. 재미있는 것은, 열정적으로 사랑을 나눈 뒤 남자는 곯아떨어져 있는데, 여자는 오히려 생기가 넘쳐 보인다는 사실이다. 아레스가 얼마나 깊이 잠들어 있는지, 어린 사티로스들이 그의 무구를 갖고 장난을 쳐도 그는 전혀 알아채지 못한다. 심지어 아이 하나가 귀에 고동을 불어대도 아무 반응이 없다. 바로 이 장면을 통해 이 그림은 말한다. "사랑은 전쟁마저 이긴다, 사랑은 모든 것을 이긴다"라고 말이다.

앞에서도 언급했듯 아레스의 러브 스토리 가운데 아프로디테와의 일

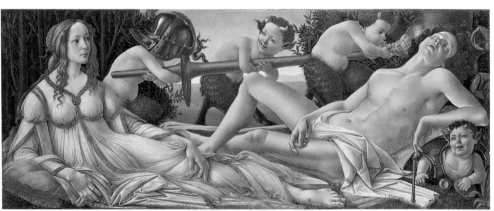

산드로 보티첼리 | 「아프로디테와 아레스」 | 나무에 템페라 | 69×174cm | 1485년경 | 런던 | 내셔널갤러리

화를 빼면 나머지는 미술작품으로 제작된 게 별로 없다. 그래도 그 예외
가 되는 소수의 주제 가운데 하나가 레아 실비아와의 사랑 이야기다. 이
이야기는 그리스신화에는 없고, 로마신화에 속한 것이다. 로마 건국 신
화의 뿌리를 이루는 일화이기 때문이다.

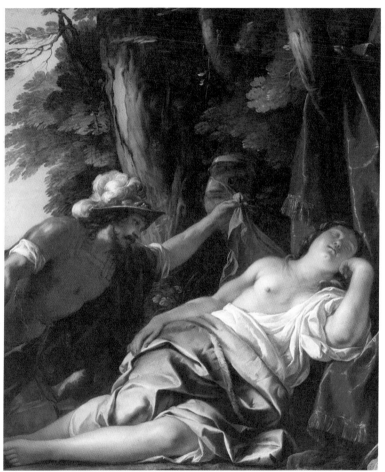

자크 블랑샤르 | 「마르스와 베스타의 처녀」 | 캔버스에 유채 | 143×121.9cm | 1638년 | 시드니 |
뉴사우스웨일즈미술관

아레스, 그러니까 로마신화의 마르스는 어느 날 베스타(그리스신화에서는 헤스티아) 신전의 사제 레아 실비아를 보고 한눈에 반한다. 레아 실비아는 알바 롱가의 왕 누미토르의 딸로, 아이네이아스의 직계 자손이었다. 공주인 그녀가 베스타 신전의 사제가 된 것은 아버지가 작은아버지 아물리우스에게 권력을 빼앗겼기 때문이었다. 아물리우스는 후환을 없애기 위해 레아 실비아의 남동생을 죽이고 레아 실비아 또한 자식을 낳지 못하게 베스타 신전의 사제로 만들어버렸다. 베스타 신전의 사제는 독신으로 지내야 했다. 이렇게 집안의 잔인한 권력 다툼이 그녀의 인생을 옥죄어버린 것이다. 하지만 그녀를 보고 한눈에 반한 존재는 평범한 인간이 아니라 신, 그것도 전쟁의 신이었다. 아레스는 잠자는 그녀에게 다가가 그녀를 품음으로써 쌍둥이를 배게 했다. 그 쌍둥이가 바로 로마의 건설자가 되는 로물루스와 레무스다. 로물루스와 레무스는 장성해 아물리우스를 물리치고 외할아버지의 권력을 되찾아주었다.

프랑스 화가 자크 블랑샤르Jacques Blanchard, 1600~38의 「마르스와 베스타의 처녀」는 레아 실비아에게 몰래 접근하는 아레스를 그린 그림이다. 곤히 잠든 레아 실비아는 아무런 기척도 느끼지 못한다. 아레스가 그녀의 가슴에 덮여 있던 천을 드니 한쪽 젖가슴이 그대로 드러난다. 이 장면의 아레스는 전사의 이미지보다는 호색가의 이미지를 더 강하게 풍긴다. 투구를 장식한 깃털도 미색과 분홍빛을 띠고 있어 그의 내면이 지금 어떤 상태인지 충분히 짐작할 수 있다. 아물리우스가 제아무리 철저한 권력 수호의 계획을 짜놓았어도 신이 한 번 욕정을 품으면 모든 것은 어그러지고 뒤바뀌고 만다. 이렇듯 인생은 계획대로 되지 않는다. 보이지는 않아도 신들은 우리 인생에 갖가지 양태로 개입한다. 이 이야기를 포함해 신화는 항상 인생의 그 예측 불허한 측면을 우리에게 상기시킨다.

아레스의 상징인 창과 방패에 기초해 만들어진 화성(남성)의 심벌과 아프로디테의 상징인 거울에 기초해 만들어진 금성(여성)의 심벌.

앞에서도 언급했듯 아레스의 표지나 상징은 창과 방패, 투구, 갑옷 같은 무기들이다. 이 가운데 파괴와 폭력의 신으로서 그를 가장 잘 대표하는 것은 창이다. 전하는 바에 따르면, 옛 로마 왕들의 거처에 있던 성소에는 마르스의 창이 유물로 보관되어 있었다고 한다. 이 창은 전쟁이나 다른 국가적 재난이 다가오면 움직이거나 떠는 현상을 보였다. 그래서 율리우스 카이사르가 암살되기 전에도 그런 현상이 있었다고 한다. 마르스의 창과 방패를 합쳐 오늘날 매우 익숙한 상징으로 사용하는 것이 하나 있는데, 그것은 바로 남성의 표시다. 동그라미와 화살촉이 합쳐져 만들어진 남성의 심벌은 마르스, 곧 아레스의 창과 방패로부터 온 것이다. 이 심벌은 천문학에서 화성(마르스)을 의미하기도 한다. 여성(천문학에서 금성)의 심벌은 아프로디테로부터 왔다. 손잡이가 달린 거울을 모티프로 한 것이다.

질서의 중심이 된 화로_____

헤스티아(로마신화에서는 베스타)는 올림포스 1세대 신 가운데 맏이다. 크로노스와 레아 사이에서 첫 아이로 태어나 아이를 낳는 족족 삼켜버린 크로노스에게 제일 먼저 먹혔다. 제우스의 활약으로 다시 내뱉어진 뒤 순결을 지키며 화로의 신으로 지내게 된다. 헤스티아라는 이름 자체가 '화로' '아궁이' '제단' 등의 의미를 지니고 있다.

고대 사회에서 음식물을 익히고 난방을 하며 제물을 태우는 화로는 대단히 중요한 도구 혹은 시설이었고 상징적인 의미도 컸다. 부주의나 게으름으로 화로의 불을 꺼뜨리는 것은 가정적 의무뿐 아니라 종교적 의무도 게을리 하는 것이었다. 공공시설의 화로를 꺼뜨리면 그것은 당연히 공적, 국가적 의무를 저버린 것으로 비난받았다. 화로는 개인의 주택 공간에서 공공시설에 이르기까지 각각의 공동체적 질서를 상징하는 것이어서 매우 주의 깊게 다뤄졌다. 질서가 무너진 가정이나 국가는 존립할 수 없기 때문이다.

이렇게 큰 상징성을 지녔기에 그리스의 도시국가들은 해외에 식민지를 개척하면 공공시설의 화롯불을 식민지로 옮겨붙였다. 각각의 공공시설에서 타오르는 불이 두 지역을 하나로 이어준다고 믿었다. 공공시설 중에서도 도시국가의 시청사인 프리타네이온의 화로가 특별히 헤스티아의 공식 성소로 중요했다. 프리타네이온은 보통 이 화로를 중심으로 문서실이나 연회실 등 업무공간을 배치하는 구조로 설계되어 있어 화로가 얼마나 중요하게 취급되었는지 알 수 있다.

영원한 순결을 맹세한 헤스티아 ____ ____

신화에 따르면, 제우스는 인간이 신에게 바치는 희생제물은 어떤 것이라도 헤스티아가 제일 먼저 받아야 한다고 선포했다. 따지고 보면 화로를 먼저 거치지 않는 희생제물은 있을 수 없고, 헤스티아 여신에게 이를 가장 먼저 '떼어드리는' 것은 지극히 당연한 도리였다 하겠다. 그리스인들은 축제 때 신들에게 바치는 헌주의 첫잔과 마지막 잔도 헤스티아에게 바쳤다.

올림포스 1세대 신 가운데 첫째로 태어났고 또 이렇게 중요한 화로의 신이니 헤스티아는 '올림피안', 곧 올림포스 열두 신을 꼽을 때 빠짐없이 들어가야만 할 것 같다. 물론 그렇게 꼽힐 때도 있었지만 그렇지 않을 때도 있었다. 고대 그리스에서 헤스티아는 디오니소스와 올림포스 열두 신 자리를 놓고 경쟁하는 위치에 있었다. 헤스티아가 올림포스 열두 신에 꼽히면 디오니소스가 빠지고, 디오니소스가 들어가면 헤스티아가 빠지는 게 일반적이었다. 고대 그리스인들은 그만큼 두 신을 주요 신의 반열에 놓고 때에 따라 양쪽을 오갔다.

고대 그리스인들은 두 신의 비중을 놓고 왔다갔다 고민했을지 몰라도 근세 이래 서양의 미술가들은 작품 주제로서 두 신을 놓고 크게 고민하지 않았다. 서양의 미술가들에게는 디오니소스가 훨씬 더 중요한 신이었다. 상당히 많은 일화와 드라마틱한 생애, 그리고 디오니소스를 좇는 무리들의 다채롭고 에너지 넘치는 이미지는 미술가들로 하여금 열광적으로 디오니소스를 묘사하게 했다. 반면 헤스티아는 매우 제한된 이미지로 그려져 알려진 작품이 적다. 작품 숫자만 놓고 보면 두 신의 경중은 전혀 비교가 되지 않는다. 그만큼 헤스티아는 미술가들의 관심 밖에 있었다. 평생 결혼도 안 하고 화로 곁만 지키니 별다른 일화가 없었고 신들

사이의 문제에도 잘 끼어들지 않았다. 그렇다고 특별히 관능을 자랑하는 여신도 아니었다. 화가들로서는 조형의 매력을 그다지 크게 느낄 수 없었다.

그나마 눈에 띄는 일화가 있다면, 그녀가 포세이돈과 아폴론의 구애를 동시에 받았다는 것이다. 두 신이 서로 헤스티아를 차지하겠다고 싸우자 헤스티아는 영원히 처녀로 지낼 것을 선언했고 제우스가 그 권리를 인정함으로써 이 불화는 일단락되었다. 프랑스 화가 프랑수아앙드레 뱅상François-André Vincent, 1746~1816의 「아폴론과 헤스티아」는 아폴론의 구애에 시달리는 헤스티아를 묘사한 그림이다. 아폴론이 수금마저 내팽개치고 헤스티아의 옷자락을 붙잡지만 헤스티아는 몸을 돌려 화로 쪽으로 향한다. 자신이 있을 곳은 바로 화로 곁이라는 입장이다. 차분하지만 단

프랑수아앙드레 뱅상 | 「아폴론과 헤스티아」 | 캔버스에 유채 | 98.5×136cm | 1789년 | 개인 소장

장 라우 | 「베스타의 사제」 | 캔버스에 유채 | 89×74.5cm | 18세기 | 상트페테르부르크 | 예르미타시미술관

호한 그녀의 표정과 몸짓에 아폴론도 결국 자신의 뜻을 접을 수밖에 없었다. 배경 하늘에 낮게 깔리기 시작한 잿빛 구름이 기대를 접어야 하는 아폴론의 속마음을 대변한다.

이밖에 헤스티아 그림은 특별한 주제보다는 헤스티아 단독상이나 모델이 된 여성에게 헤스티아의 이미지를 덧씌워 그리는 신화적 초상화로 주로 그려졌다. 이런 신화적 초상화의 경우 엄밀히 따지면 헤스티아보다 헤스티아를 섬기는 처녀(정확하게는 로마의 베스타를 섬기는 사제. 그리스에서는 헤스티아를 섬기는 사제가 따로 있는 경우가 드물었다)의 이미지가 보다 빈번히 활용되었다. 그 대표적인 그림의 하나가 프랑스 화가 장 라우Jean Raoux, 1677~1734의 「베스타의 사제」다. 머리에 베일을 쓰고 꽃으로 장식한 여인이 화로를 앞에 들고 관람자를 바라보고 있다. 순결함과 동시에 '요조숙녀' 혹은 '현모양처가 될 여성'임을 강조하는 표현이라 하지 않을 수 없다. 어쩌면 근대 이전의 성역할에 대한 고정관념이 반영된 초상화라고 할 수 있는데, 화로의 신이자 가정의 수호신으로서 헤스티아의 이미지는 그런 고정관념을 공고히 하는 데 도움을 주는 것이었다 하겠다.

신화의 미술관
올림포스 신과 그 상징 편
ⓒ이주헌, 2020

1판 1쇄	2020년 7월 7일
1판 2쇄	2020년 8월 7일
지은이	이주헌
펴낸이	정민영
책임편집	임윤정
편집	김소영
디자인	이현정
마케팅	정민호 박보람 우상욱 안남영
제작처	더블비(인쇄) 중앙제책사(제본)
펴낸곳	(주)아트북스
출판등록	2001년 5월 18일 제406-2003-057호
주소	10881 경기도 파주시 회동길 210
전화번호	031-955-7977(편집부) 031-955-8895(마케팅)
전자우편	artbooks21@naver.com
팩스	031-955-8855
ISBN	978-89-6196-375-6 03600

• 이 도서의 국립중앙도서관 출판예정도서목록(CIP)은 서지정보유통지원시스템
홈페이지(http://seoji.nl.go.kr)와 국가자료종합목록 구축시스템(http://kolis-net.nl.go.kr)에서
이용하실 수 있습니다. (CIP제어번호 : CIP2020025487)